오후 네 시의 루브르

오후 네 시의 루브르

박 제 지음

이숲

내 인생의 보물창고, 루브르

십 년이면 강산도 변한다는데, 루브르와의 첫 만남 이래 강산은 벌써 두 번이나 모습을 바꾸었고, 어느새 세 번째 변화를 겪는 중이다. 그러나 루브르와의 인연이 내게 소중한 이유는 단지 오래되었기 때문만은 아니다. 그곳에서 나는 고전 회화에 눈떴고, 화폭 이면에 숨은 놀라운 세계를 알게 되었다. 또한, 내 생각과 시야를 넓힐 수 있었고, 내게 익숙하지 않았던 문화를 감탄하며 받아들이게 되었으며, 언제 어디에서도 변하지 않는 인간의 공통점을 발견했고, 인류 역사의 뿌리에서 작동하는 자연의 거대한 힘을 감지할 수 있었다.

프랑스 왕가의 궁전이었다가 1793년부터 예술품을 소장하게 된 루브르는 박물관으로서 세계 최고의 명성을 자랑한다. 그래서인지, 파리를 찾는 사람들이 평소 예술에 관심이 없더라도 꼭 한번 가봐야겠다고 다짐하는 곳이기도 하다. 이처럼, 경이로움으로 가득한 루브르를 찾는 방문객의 수는 하루에 1만 5천 명, 한 해에 850만 명을 육박한다. 그들은 대부분 한두 시간의 관람으로 유명한 작품들을 둘러보는 정도에 만족한다. 하지만, 많은 사람이 고백하듯이 루브르에서 받은 강렬한 인상은 평생토록 지워지지 않는다.

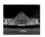

루브르는 예술품의 전시뿐 아니라, 문화재를 보존하고 관리하는 중요한 역할을 하고 있다. 과거에 논란의 소지가 있는 방법으로 일부 소장품을 유입했기에 비난과 반환 요구가 끊이지 않는 것도 사실이지만, 오늘날의 루브르는 소중히 보전해야 할 인류의 문화 유산에 대한 배려와 정성을 아끼지 않는다. 예를 들어 고고학적 발굴에서부터 작품의 보수와 복원에 이르기까지 루브르는 다양한 작업과 사업에 엄청난 재정과 열정을 쏟아 붓고 있다. 끊임없는 연구를 통해 예술사·문화사적 흐름을 규명하고, 아직도 풀리지 않은 신비를 조명하는 데 기울이는 노력은 일반의 예상을 뛰어넘는다.

그렇게 루브르가 소장한 작품 수는 데생까지 합쳐 모두 44만여 점, 그 가운데 데생을 포함한 그래픽 분야의 작품이 14만여 점, 전시된 작품 수는 대략 3만 5천 점에 이른다. 루브르는 지금도 미술품 수집을 계속하고 있으며 새로운 소장품을 선보이는 전시실을 따로 마련하고 있다. '새로운 컬렉션이 없다면 죽은 미술관이나 다름없다.'라는 표현을 굳이 상기하지 않더라도, 루브르는 왕실 소장품을 보관하는 낡은 창고의 역할에 머물지 않고, 현재의 우리와 함께 살아가는 미래 지향적 박물관이다.

루브르는 센 강을 따라 올라오는 바이킹 족의 노략을 방어할 목적으로 구축되어 12세기 후반 견고한 요새로 모습을 드러냈다. 이제 중세의 흔적은 거의 사라졌지만, 지금도 루브르의 지하에는 그 시대 건물의 밑동이 여전히 남아 있다. 중세를 지나 르네상스를 맞은 루브르는 프랑수아 1세나 앙리 4세와 같은 개명 군주들의 주도로 화려한 왕궁으로 다시 태어났고, 절대왕정을 이룩한 루이 13세와 14세 시절에는 그 규모

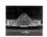

가 몰라보게 확장되었다. 그리고 나폴레옹 1세와 3세 연간에는 오늘날과 같은 전체적인 윤곽을 갖추게 되었다. 혼란한 역사의 증인이기도 한 루브르는 1871년 파리 코뮌이 남긴 상처로 튈르리 궁이 소실되면서 'ㄷ'자 모양의 현재 모습으로 남았다.

사실, 루브르가 왕궁에서 박물관으로 변모한 데에는 루이 14세의 천도와 프랑스 대혁명이 결정적인 역할을 했다. 루이 14세가 파리를 떠나 베르사유로 옮겨감으로써 루브르가 왕궁으로서 누렸던 영광은 이름만 남았고, 이 버려진 궁전에 집 없는 빈민들과 예술가들이 둥지를 틀기도 했다. 한때 정부가 철거할 계획을 세울 정도로 폐허가 된 적도 있었지만, 대혁명에 성공한 국민의회가 왕실의 소장품을 시민에게 공개하기로 결정하면서 루브르는 정식 박물관으로 자리 잡았다.

1981년 미테랑 대통령은 '거대한 루브르(Grand Louvre)' 계획을 수립하고 중국계 미국인 건축가 아이오밍 페이의 설계안을 채택했고, 1983년 20억 프랑이라는 거액이 소요되는 보수 공사가 시작되었다. 페이의 설계안에 따라 루브르 궁 뜰에 세워진 거대한 유리 피라미드는 고대 이집트의 신비와 현대 과학기술을 접목한 건축물로서 이제 전 세계인이 기억하는 루브르의 상징이 되었다.

지난 800여 년간 개축과 증축을 거듭한 루브르는 6만 평방미터에 이르는 광대한 공간이기에, 한번 돌아보는 데에도 많은 시간이 필요하다. 시간에 쫓기는 관람객들은 다빈치의 **모나리자, 밀로의 비너스**, 그리고 **사모트라케의 니케** 앞에 몰려들어 기념사진을 촬영하느라 북새통을 이루다가 서둘러 퇴장하지만, 나머지 대부분 전시실에서는 경비원이 나른하게 하품을 할 정도로 분위기가 한가롭다. 루브르는 본디 전시를

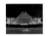

목적으로 건축되어 실내 구조가 단순한 현대식 건물이 아니라, 부침을 거듭한 역사가 스스로 설계한 유서 깊고 복잡한 건물인 만큼, 각각의 공간이 고유한 의미와 특색을 지닌다.

오래된 페르시아 양탄자의 매캐한 냄새가 동방의 향수를 불러일으키는 이슬람 전시실, 그리스 신화의 세계를 재현한 아르카이크 조각상들이 모여 있는 그리스 전시관, 어디선가 제례의 향냄새라도 풍길 듯 신비로움이 감도는 이집트 콥트 전시실, 석공이 해자의 석벽에 새겨놓은 하트 문양이 그대로 남아 있는 중세 루브르 성곽, 유럽 조각과 건축의 정수를 보여주는 방대한 조각작품 공간, 유프라테스 강과 티그리스 강 유역에서 발굴된 놀라운 유물들로 가득한 메소포타미아 전시관, 기원전 6천 년대 우상들의 눈빛이 형형하게 살아 있는 근동제국 전시실, 파라오 시대부터 로마 제국 시대에 이르기까지 찬란한 문명의 광휘를 그대로 간직한 고대 이집트 전시관, 그리스 신화의 극적인 장면들이 아로새겨진 유물들을 볼 수 있는 그리스 세라믹 전시실, 종교적 열정과 염원이 경이로움으로 승화한 중세 세공품과 르네상스·절대왕정·나폴레옹 제정 시대 양식의 변천사를 한눈에 볼 수 있는 공예품 전시관, 마지막 왕실의 흔적이 빛바랜 비단과 얼룩진 거울에 남아 있는 나폴레옹 3세 아파트 등이 미로처럼 이어진다. 그리고 심장을 두드리는 밀림의 북소리가 들리는 듯한 아프리카와 오세아니아 원시예술 전시실이 관람객의 발길에서 멀리 떨어진 채 태고의 박동을 전하고 있다.

회화분야도 마찬가지다. 사람들로 붐비는 전시실을 조금 벗어나면 정말 매력적인 공간을 여기저기서 만날 수 있다. 북구의 희미한 빛이 발산하는 독특한 정서를 담

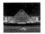

은 채 한적하게 떨어져 있는 플랑드르·네덜란드·독일 회화 전시실, 정사각형 옛 궁전을 시계방향으로 돌다 보면 14세기 왕의 서투른 초상화에서부터 19세기 풍경화에 이르기까지 다양한 작품을 만날 수 있는 프랑스 회화 전시실, 베네치아의 곤돌라와 바우타 가면이 인상적인 17~18세기 이탈리아 회화 전시실, 초상화들이 태어난 시대와 역사를 생생하게 재현하는 18세기 스페인·영국 회화 전시실, 시기적으로 루브르 전시 작품의 끝자락을 이루는 초기 인상파 회화 전시실 등이 루브르를 찾는 관람객을 기다리고 있다. 나는 청년 시절부터 중년에 이르도록 루브르를 드나들고 나서야 구석구석 배어 있는 루브르의 정취를 눈을 감고도 떠올릴 수 있게 되었다.

루브르를 생각하면 떠오르는 두 가지 이미지가 있다. 바로 늑대와 우물이다. 처음 루브르가 형태를 갖출 때만 해도 파리의 변두리에 불과했던 이 지역은 이미 '루브르(Louvre)'라고 불리고 있었다. 그 유래는 확실하지 않지만, 마을로 내려오는 늑대를 잡기 위한 망루가 세워졌던 곳이었던 듯싶다. 루브르가 '늑대'를 뜻하는 라틴어 단어(Canis Lupus)와 어원이 같기 때문이다. 그래서 중세에 뿌리를 둔 루브르의 상징성에는 늑대의 이미지가 중첩된 것처럼 보인다.

'거대한 루브르' 기획에 따른 공사가 한창이던 1896년 건물 지하에서 13~14세기에 세워졌던 성채의 토대가 발굴되었다. 거기서 오랜 세월 잠자고 있던 우물 하나가 모습을 드러냈고, 그 밑바닥에는 세월이 남긴 숱한 유물이 시대에 따라 켜켜이 쌓여 있었다. 이 사건은 인류 문명의 진화 과정을 고스란히 보여주는 루브르 박물관의 성

격을 상징적으로 보여주었다. 다시 말해 망각의 폐허에서 발굴된 중세의 우물은 루브르가 바로 인류의 고귀한 정신이 고여 있는 장소임을 말해주었던 것이다. 그래서인지, 어두운 우물에서 달이 떠오르고 그것을 들여다보고 있는 늑대의 모습이 바로 나의 뇌리에 각인된 루브르의 이미지이다.

　이제 루브르는 내게 박물관의 의미를 넘어서 일상의 소중한 공간이 되었다. 마음이 울적할 때, 햇살이 유난히 맑은 날, 작업이 손에 잡히지 않는 허전한 시기에 나는 습관처럼 루브르를 찾는다. 서양의 어느 철학자는 덧없고 유한한 인간의 삶에서 반복적인 일상이 오히려 행복을 느끼게 하는 유일한 계기가 된다고 말한 바 있다. 쾨니히스베르크의 작은 고향 마을에 살면서 평생 그곳을 벗어난 적이 없었던 칸트는 정확하게 오후 네 시만 되면 하루도 빠짐없이 같은 길을 산책했기에 마을 주민은 그가 지나가는 모습을 보고 시침을 네 시로 맞췄다는 유명한 일화가 전해진다. 어찌 보면 루브르는 내 삶의 오후 네 시를 가리키는 행복한 시계와 같은 존재인지도 모른다.

　루브르는 내 어린 딸로 하여금 세상을 향해 눈뜨게 하고, 아름다운 문화의 향기를 맡게 하려고 내가 그 작은 손을 잡고 돌아다니던 인생의 배움터였다. 또한, 뜨거운 가슴으로 작품을 녹일 듯이 바라보던 연애 시절의 추억이 서린 만남의 장소였으며, 전시된 작품들이 감추고 있는 솔깃한 이야기를 관람객들에게 들려주며 청년 시절 아르바이트를 하던 곳이었고, 화가로서 작품을 구상하면서 신선한 아이디어를 길어 올리던 영감의 공간이기도 했다.

　갖가지 꽃과 나무가 어우러진 정원을 산책하듯이, 그 안을 걸어 다니면 마음이 편

해지고 정신이 맑아지는 곳, 루브르는 내 인생의 보물창고이다.

　나는 이 책에서 거대한 루브르 궁전의 넓은 벽면을 메운 수많은 그림 가운데 단지 예순일곱 점만을 골라 소개했다. 나와 인연이 닿은 몇몇 그림의 이야기를, 그것도 아주 짤막하게 풀어놓은 셈이다. 장님 코끼리 다리 만지기 식의 해석이지만, 여기에 담긴 내용이 루브르 방문의 행운을 얻은 분들을 그림의 세계로 인도하는 길잡이가 되었으면 참 좋겠다. 그리고 이 책을 통해 그림을 만나는 분들에게는 주제별로 모아놓은 작품들을 차례로 감상하면서 다양한 관점에서 그림을 이해하는 재미를 느끼는 기회가 되었으면 좋겠다. 내 인생에서 무척 중요한 부분을 차지하는 루브르와의 인연이 나의 어린 시절 꿈에서 시작되었듯이, 이 책이 루브르가 선사하는 대단한 감동을 독자와 함께 나누는 계기가 되기를 간절히 바란다.

2011년 9월 파리에서
박제

Chapter 1 肖

■ 잊을 수 없는 **얼굴을** 그리다

Chapter 2 俗

거 친 세 상 을 그 리 다

Chapter 3 風

▪️ 바 깥 세 상 을 그 리 다

Chapter 4 性

:: 저항할 수 없는 **유혹**을 그리다

Chapter 1

肖^초

잊을 수 없는 **얼굴**을 그리다

1. 피사넬로 젊은 공주의 초상

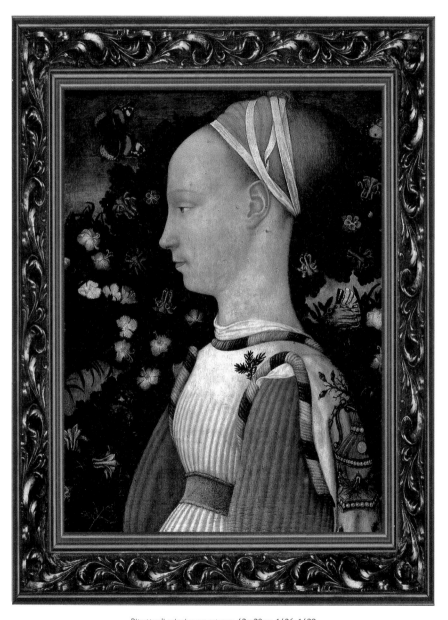

Ritratto di principessa estense, 43 x 30cm, 1436~1438

피사넬로(Il Pisanello, 1395~1455)

이탈리아 피사 출생. 본명 안토니오 디 푸치오 피사노(Antonio di Puccio Pisano). 베로나에서 자라면서 스테파노 다 체비오에게 사사했다. 베로나의 궁정을 통해 국제고딕 양식의 영향을 받았으며 섬세한 감각으로 사실적 묘사력이 뛰어났다. 특히, 세련된 선묘와 장식적인 구도를 잘 구사했다. 베네치아에서는 벨리니와 함께 일했고, 만토바·로마·밀라노·나폴리 등지에서도 활약했다. 베로나 산페르모 성당의 〈수태고지〉, 산아나스타시아 성당의 〈성 게오르기오스와 왕녀〉 벽화를 비롯하여 런던 내셔널 갤러리에 소장된 〈성 유스타키우스의 환상〉, 루브르 박물관에 있는 〈젊은 공주의 초상〉 등 우수한 작품을 많이 남겼다. 동물 소묘에도 능했으며 메달 제작자로도 당대 명장으로 알려졌다.

시공의 문을 여는 초상화

그림이나 사진에서 오래전에 죽은 사람의 얼굴을 보면, 가슴속에서 어떤 특별한 감정이 일어나는 것을 경험하곤 한다. 지금은 사라져 이 땅에 없지만, 언젠가 분명히 존재했을 그 사람의 삶이 흘러가는 시간 앞에서 얼마나 덧없고 허약한지를 새삼 확인하게 되기 때문일까? 그리고 우리 자신도 예외 없이 그와 똑같은 운명에 놓여 있음을 다시 한 번 깨닫기 때문일까? 롤랑 바르트가 말했듯이 망자의 생전 모습을 담은 초상은 어찌 보면 미리 작성해둔 사망확인서이자, 일종의 사자약전이다.

초상화의 인물이 역사의 두꺼운 지층에 묻혀 있을수록 감상자의 호기심은 증폭된다. 그래서 그 인물의 모습과 특징에 더욱 주목하게 되고, 심지어 상상력을 발휘하여 그의 성격을 가늠해보기도 한다. 이처럼, 초상화는 감상자에게 색다른 만남의 계기이자, 시공을 넘어 신비스러운 세계로 들어가는 관문이기도 하다.

루브르의 이탈리아 초기 르네상스 전시실에는 그런 관문이 하나 있다. 수수께끼와 신비에 싸인 초상화, 피사넬로의 **젊은 공주의 초상**이 바로 그것이다. 1436~38년에 그려진 것으로 추정되는 이 그림은 개인초상으로는 이탈리아에서도 가장 오래된 작품의 하나로 손꼽힌다. 그러기에 르네상스의 위대한 막이 오르기 전까지 유럽 전역에 퍼졌던 국제고딕 양식*의 흔적을 이 그림에서도 확인할 수 있다.

이런 미술사적 의미가 있는 그림이지만, 나는 이 그림 앞에 설 때마다 솟아오르는 애잔한 감상을 누를 길이 없다. 신선하면서도 쓸쓸한 여운을 남기는 야생화가 연상되는 것 또한 언제나 반복되는 인상이다. 그런 현상은 멜랑콜리한 인물의 표정과 그림의 야릇한 분위기에서 비롯했을 것이다.

***국제고딕 양식**(International Gothic Style)
14세기 중엽 프랑스 궁정의 플랑드르 화가들과 아비뇽에서 활약한 시에나파 화가들, 프라하 카렐 황제의 궁정 화가들 사이의 국제적 교류가 자극이 되어 성립된 예술 양식. 회화뿐 아니라 공예, 자수 등의 여러 분야에서 공통적 특징을 보였다. 하나의 양식이 국제적으로 파급된 것이 아니라, 각 지역의 양식이 상호 영향을 주면서 등질적인 성격으로 성립되었기에 '국제적'이라는 수식어가 붙었다. 대상과 풍속을 정교하고 치밀하게 묘사한 점이 특징이며, 곡선적이고 리듬감 있는 조형, 평면적인 구성 등이 공통적인 특색으로 나타난다. 이 양식은 후기 고딕 궁정의 매우 우아한 장식 취미를 꽃피웠다. 플랑드르의 랭부르 형제, 이탈리아의 피사넬로, 스페인의 보라서, 독일의 프랑케, 프라하의 트레혼 등의 작품에서 이 양식을 찾아볼 수 있다.

초상은 추억을 잡는 잠자리채

외국에 살다 보니 일 년에 한 번, 삼 년에 한 번, 대중없이 고국으로 돌아간다. 부모님을 뵙기 위해서다. 연로하신 부모님과 멀리 떨어져 사는 자식은 언제 덜컥 부고를 받게 될지 몰라 늘 불안하고 두렵다. 오래전 한국에 갔을 때는 6 x 6 카메라를 챙겨 가지고 갔다. 영정 사진이라도 내 손으로 찍었으면 하는 바람에서였다. 하지만 차마 그 말씀을 드리지 못하고 그냥 돌아오고 말았다. 그러다가 3년 전에 갔을 때에는 어머님이 먼저 사진이나 한 장 찍어두자고 하셨다. 곱게 한복을 차려입으시고, 아버님에게도 알맞은 양복을 골라주셨다.

디지털카메라에 두 분의 모습을 담으면서 나는 속으로 울고 있었다. 부모님에게는 좀 웃으시라고 말하면서도, 어쩌면 이것이 살아서 부모님을 뵙는 마지막 순간일지도 모른다는 생각이 들어 뭉클하게 슬픔이 북받쳐 올랐기 때문이었다.

올봄에 급한 연락을 받고 한국에 왔을 때, 아버님은 이미 흰 국화꽃에 둘러싸인 영정 사진으로 남아 계셨다. 붉어지는 눈시울을 애써 감추며 사진에 담았던 그때 아버님 모습 그대로였다.

입관조차 지켜보지 못한 나로서는 3년 전 기억이 너무도 생생하여 임종을 도저히 실감할 수 없었다. 그 영정 사진은 종이 한 장에 남은 아버님 모습이지만, 나로서는 생전의 그분을 오롯이 기억할 추억의 박제였다. 내게 돌아가신 분의 사진은 머릿속에 남아 이리저리 날아다니는 지난날의 영상을 붙잡아 표본처럼 오래 간직하게 해주는 잠자리채와 같았다.

슬픔이 낳은 공주의 매력

아주 오래전 이탈리아의 공주였던 여인의 얼굴이 여전히 생생하게 살아 있는 **젊은 공주의 초상**. 이 그림에 감춰진 애절한 사연을 알고 나면 가슴이 아프게 저려온다.

잎과 꽃이 가득한 장식을 배경으로 한 젊은 여인의 모습이 보인다. 정성 들여 빗고 묶은 머리와 화려한 옷차림은 제목이 말하듯 초상화의 주인공이 공주임을 드러

낸다. 그런데 얼굴에 알 수 없는 슬픔이 배어 있다. 동화에 흔히 나오는 행복한 철부지 공주와는 사뭇 다른 모습이다. 역설적이지만, 바로 이런 묘한 분위기에 대한 궁금증이 이 그림에서 발산하는 매력과 감동의 근원을 찾는 실마리가 된다.

넓은 이마, 길게 솟아난 코, 얇은 입술, 짧은 턱, 뒷덜미에서 어깨까지 휘어진 목덜미…. 이것이 짙은 바탕색 배경에서 돋보이는 여인의 섬세한 실루엣이다. 희미한 눈썹 아래로 살짝 내리깐 착한 눈동자에는 우수가 서려 있다. 살포시 올라간 입술 꼬리가 희미한 미소를 그리고 있지만, 기쁨을 드러낸다기보다는 슬픔을 가리려는 공허한 노력처럼 보인다. 하지만 배경에는 화사하게 만발한 꽃들과 가볍게 날갯짓하는 나비들로 충만하다. 그래서 더욱 배경과 어울리지 않는 공주의 서글픈 분위기가 감상자의 마음을 사로잡는다. 이런 부조화의 조화가 깃든 **젊은 공주의 초상**이 감춘 수수께끼의 비밀은 과연 무엇일까?

꽃과 나비에 숨겨진 비밀

활짝 핀 패랭이꽃은 일반적으로 약혼이나 결혼을 기념하는 그림의 배경에 자주 등장한다. 그렇다면, 궁금증은 더욱 커진다. 마침내 백마 탄 왕자를 만난 공주의 얼굴에 어두운 그늘이 드리운 까닭은 무엇일까? 그림에는 패랭이꽃들과 함께 매발톱꽃이 보인다. 이 꽃은 발톱처럼 뾰족한 꽃 밑동 모양 때문에 예수의 수난을 상징하지만, 여기서는 또 다른 상징인 사랑의 열정을 의미한다. 그러기에 이 꽃의 상징성은 공주의 숨겨진 슬픔을 밝혀줄 실마리가 되지 못한다. 그런데 자세히 보면, 이 꽃 사이를 나비가 이리저리 날고 있다. 바로 이 나비야말로 공주의 비극적인 운명의 비밀을 해독할 열쇠다.

나비는 죽음을 뜻한다. 화사한 꽃을 찾는 나비가 죽음을 상징한다면 얼핏 수긍하기 어렵지만, 조금 깊이 생각하면 그 의미를 이해할 수 있다. 시들지 않는 꽃이 없듯이, 제철이 지난 뒤에도 날아다니는 나비가 어디 있겠는가? 아름다울수록 그 종말은 더욱 절실한 법이다. 인간의 삶과 죽음도 마찬가지다. 화가는 아무 근심 없

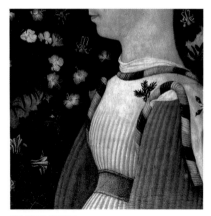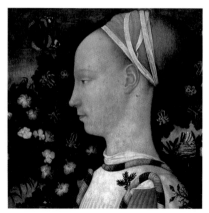

젊은 공주의 초상 부분

이 아름다운 꽃을 찾아다니는 듯한 나비를 통해, 화려한 생명 뒤에 가려진 죽음의 실체를 한층 더 극적으로 부각한 것이다. 아주 교묘하면서도 뛰어난 상징의 정수를 보여준다.

이 젊은 공주의 젖은 눈빛과 텅 빈 미소가 감추고 있는 미스터리는 바로 얼마 후에 닥칠 자신의 죽음이다. 그렇다면, 이 초상화를 그린 화가는 어떻게 모델의 비극적인 죽음을 미리 알아서 그 처연한 사연을 그림에 담을 수 있었을까? 그 해답은 하나뿐이다. 즉, 화가는 그림에 등장하는 신원 미상의 공주가 세상을 떠나고 난 다음에 이 초상화를 그렸다는 것이다. 당시 회화 제작의 관행을 고려하면, 이 초상화는 화가가 공주의 유족에게서 주문을 받아서 그린 작품일 것이다. 제대로 피지도 못하고 꺾여버린 젊은 공주의 죽음을 안타까워하면서, 가족은 기억에 생생히 살아 있는 그녀의 모습을 어떤 형태로든 간직하고 싶었을 것이다. 그렇게 이 초상화에는 실감 나게 묘사된 공주의 생전 모습과 함께 화가가 화면에 교묘하게 심어놓은 죽음의 상징들이 감상자의 마음을 울리면서도 동시에 호기심을 불어넣는다.

베일에 싸인 공주의 정체

오랜 세월 연구가 계속되었지만, 연구자들은 이 15세기 이탈리아 공주의 정체를 끝내 밝히지 못했다. 그녀의 신원을 암시하는 여러 상징물이 혼동을 빚었기 때문이었다. 옷의 하양·초록·빨강 세 가지 색은 곤차가Gonzaga 가문의 상징이다. 반면에 옷에 수놓은 손잡이와 구슬 장식의 꽃병은 에스테Este 가문에서 사용한 휘장이다. 이 점을 바탕으로 추론할 때 초상화의 주인공으로 떠오르는 세 명의 공주가 있다. 곤차가 가문의 마르게리타Margherita, 에스테 가문의 지네브라Ginevra, 혹은 루치아Lucia. 이들은 모두 같은 시기에 살았던 공주로서 만토바Mantova, 페라라Ferrara 지역을 지배했던 가문의 여자들이었다.

추측을 계속해보면 곤차가 가문의 마르게리타이거나, 에스테 가문의 지네브라로 범위가 좁혀진다. 곤차가의 마르게리타는 에스테의 레오넬로Leonello와 1435년 결혼했다는 기록이 남아 있다. 레오넬로는 가문의 상속자이자, 지네브라와 루치아의 이복오빠였다. 그러나 불행하게도 마르게리타는 1439년 젊은 나이로 죽고 말았다. 이런 역사적 사실에 비추어 볼 때 이 초상화의 주인공으로 마르게리타를 지목하는 것은 타당한 추정인 듯싶다. 친정인 곤차가 가문을 상징하는 삼색 옷을 입고, 남편 가문의 휘장인 크리스털 꽃병 무늬를 수놓았다는 점이 그런 추측의 실마리가 된 셈이다.

지울 수 없는 살인의 진실

그럼에도, 이 인물의 정체를 밝히려는 대부분 연구자의 추측은 지네브라 쪽으로 기운다. 그 이유는 그녀의 이름과 옷깃에 꽂힌 나뭇가지의 이름이 정확하게 맞아 떨어지기 때문이다. 화면에 등장한 공주의 왼쪽 어깨에 꽂힌 잔가지는 늘 푸른 노간주 나무이다. 이탈리아어로 노간주는 지네프로Ginepro이고, 그 어원이 '지네브라'라는 이름과 같다. 지네브라는 리미니Rimini 지역의 군주였던 시지스몬도 말라테스타Sigismondo Malatesta와 1434년에 결혼하고 나서 7년 만에 죽었다.

지네브라 공주는 남편에 의해 독살된 것으로 알려진 가엾은 여인이다. 이것이 그저 뜬소문이 아닌 이유는 여러 정황이 독살 가능성을 담보하기 때문이다. 살인의 이유가 더욱 기막히다. 남편 시지스몬도는 다른 여자를 부인으로 맞이하려고 그녀를 제거했다. 살인이 때와 장소를 가릴 리 없겠지만, 그 당시 상류층 사회에서 살인은 권력과 재산을 얻거나 보존하려는 귀족들이 심심찮게 사용하던 수단이었다. 냉혈한으로 알려진 남편 시지스몬도는 교황과 알력도 있었지만, 결국 살해혐의로 기소까지 당했던 인물이다.

이런 역사적 자료가 뒷받침하지만, 이 초상화의 주인공을 지네브라로 지목할 확실한 근거가 없는 이유는 그녀가 사망한 날짜이다. 그녀는 1440년 10월 12일에 죽었다. 피사넬로가 이 초상화를 그린 시점은 대략 1435~40년경이다. 그렇다면 그녀가 죽은 뒤에 그렸어야 할 이 초상화가 지네브라의 사망일 이전에 제작되었다는 모순에 빠진다. 시간이 오래 흐를수록 먼지도 많이 쌓이지만, 풀리지 않는 수수께끼의 의문도 두꺼워지는 법이다.

안갯속에 떠다니는 실체

역사는 후세에 사실을 남기지만, 사실은 역사를 바꿀 수 없다. 여태껏 걸러지지 않은 역사 속의 의문들은 99퍼센트의 심증이 있더라도, 1퍼센트의 확신이 모자라기에 그 진실이 명확하게 밝혀지지 않는다. 한편으로 이것은 다시 돌아갈 수 없는 과거가 남기는 아쉬움이지만, 다른 한편으로는 무한한 매력이기도 하다. 어떤 사실이든 한 점의 의혹도 없이 완벽하게 정리되고 나면 사람들의 기억과 관심에서 멀어지게 마련이다.

그러나 생각의 각도를 조금만 더 넓혀서 이 사실을 해독할 다른 가능성을 살펴보면 **젊은 공주의 초상**의 주인공이 뜻밖에 지네브라의 쌍둥이 자매였던 루치아일 수도 있다는 가정이 성립한다. 나로서는 이 마지막 가능성으로 심증이 쏠리는 것을 어쩔 수 없다.

에스테 가문의 공주인 루치아는 만토바의 후작이었던 곤차가의 카를로^{Carlo}와 결혼했다가 1437년 6월 28일에 죽는다. 결혼 6개월 만에 불행히 병에 걸려 짧은 일생을 마감한 것이다. 그렇다면, 루치아가 남편 가문의 삼색 옷차림을 하고, 친정 가문의 꽃병 휘장을 수놓은 옷을 입고, 쌍둥이 자매였던 지네브라의 이름을 연상시키는 노간주 나뭇가지를 달고 있다는 사실 모두 그녀가 이 그림의 주인공이라는 추측의 조건에 부합한다. 더욱 중요한 사실은 루치아가 죽은 시점이 이 그림의 추정 제작연도와 꼭 들어맞는다는 점이다. 그러나 700년 전의 진실은 증거와 검증이 필요한 역사에 파묻혀 침묵할 따름이다.

사랑과 결혼을 상징하는 꽃들이 화면에 가득하건만, 배경에는 어느새 죽음의 날개를 파닥이는 세 마리의 나비가 꽃 사이를 날아다닌다. 그 앞에 우수에 잠겨 연약한 모습으로 등장한 공주. 그리고 18세 꽃다운 나이에 안타깝게도 병으로 죽음을 맞아야 했던 루치아 공주를 그렸을 초기 르네상스의 화가 피사넬로. **젊은 공주의 초상** 앞에 오래 서 있을수록 나의 짐작은 확신으로 변한다.

고대 로마에서 퍼 올린 아름다움

43 x 30센티미터 크기의 그림에 들어 있는 공주의 몸은 4분의 1 정도 옆으로 돌아갔지만 얼굴은 완전 측면으로 그려졌다. 이런 구성은 이 작품이 르네상스의 표현기법이 아직 무르익지 않은 시점에서 제작되었음을 말해준다. 다시 말해 개인 초상화의 입체적 표현이 아직 미숙한 편이어서 같은 시기 플랑드르 화가였던 반 에이크 Van Eyck[*]의 뛰어난 입체적 사실 묘사와는 확연히 다르다. 그러나 이런 특성은 로마문명의 전통에서 비롯했다는 사실을 기억해야 할 것이다. 고대 로마시대 동전에 등장하는 인물의 얼굴은 항상 완전 측면으로 새겨졌다.

젊은 공주의 초상에 나오는 여인의 모습은 15세기 초반

아비투스, 로마시대 동전, BC 455~456년경

실존인물을 바탕으로 그려졌기에 감상자는 이 초상화를 통해 당시 이탈리아의 풍습을 더듬어볼 수 있다. 훤하게 드러난 공주의 이마는 머리털을 밀어버리고 머리채를 뒤로 바짝 당겨서 묶던 그 시기의 유행을 좇은 것이다. 귀 옆머리나 목덜미의 머리도 위로 둥글게 틀어 올렸다. 하얀 끈으로 칭칭 묶은 머리 형태는 럭비공처럼 기형적이다. 요즘 우리 눈에는 몹시 낯설게 보이지만, 당시로서는 유행을 따른 멋진 꾸밈새였다.

이런 미의 기준은 고대 로마 여인들의 전통을 따른 것이다. 아름다워지려는 여성의 욕망은 변함없지만, 시대에 따라 달라지는 미의 기준을 **젊은 공주의 초상**에서도 실감할 수 있다. 이런 독특한 모양의 머리와 비교할 때 왜소해 보이는 몸통의 비율은 비정상적으로 느껴진다. 그런 모습이 유리처럼 깨지기 쉬운 공주의 연약함을 더욱 강조하는 듯하다. 미처 피기도 전에 꺾여버린 꽃봉오리의 가련한 운명처럼.

비극을 감춘 아름다움

피사넬로는 이 비운의 주인공을 직접 보았을까? 아니면 그녀에 대한 이야기를 전해들었을 때 느낀 충격과 슬픔을 상상만으로 그려냈을까? 가능성이 더 큰 추측에 따르면 **젊은 공주의 초상**은 그녀가 죽고 난 뒤에 그려진 초상화이다. 피사넬로는 과거로 거슬러 올라가 그녀를 만난 셈이다. 그러나 노련한 화가는 초상화의 여인이 겪게 될 비극을 직접 드러내지 않았다. 꽃다운 나이에 가엾이 지고 만 공주의 삶을

**얀 반 에이크(Jan van Eyck, 1395~1441)*
벨기에 동부 랭부르 지역 마세이크 출생. 초기에 필사본 화가로 수련했고 덴 하흐의 홀란드 백작 궁정을 거쳐 1425년부터 필리프 2세의 궁정 화가로 일했다. 남아 있는 작품은 1432년부터 10년간 제작한 25편의 작품뿐이다. 종교화 특히 성모상과 초상화를 자주 그렸으며 조화로운 구성, 빛과 그림자의 효과를 관찰하여 극도로 세밀하고 사실적으로 완성한 묘사, 완벽한 마감 등은 당시 최고의 르네상스 화가였음을 입증한다. 또한, 유화 특유의 깊고 풍요로운 색채, 섬세한 입체감, 생생한 질감을 완벽하게 구현하여 안토넬로 다 메시나, 보티첼리 등 많은 화가에게 영향을 미쳤다. 작품으로는 〈겐트 제단화〉, 〈아르놀피니 부부의 초상〉, 〈니콜라 롤랭 수상의 성모〉 등이 있다.

애도하는 피사넬로의 깊은 배려였을까? 다가올 비극을 감춘 채 상반되는 상황을 배치함으로써, 마지막 순간에 사건의 내막을 알게 될 감상자에게 극적인 감동을 안겨주려는 의도였을까?

　꽃은 여기저기 만발했고, 결혼을 앞두고 기대에 부푼 여인은 정성스럽게 치장하고 문득 먼 곳을 바라보고 있다. 감미로운 행복감에 가슴이 벅찬 것일까? 여인의 입가에는 저도 모르게 미묘한 미소가 번진다. 하지만 공주의 비극적 결말을 아는 피사넬로는 그녀의 초상을 넘치는 기쁨과 장밋빛 기대로만 채우지 않았다. 꽃에서 꽃으로 날아다니는 나비들. 어느새 죽음이 깃든 날갯짓이 공주의 얼굴에 어두운 그늘을 드리우고 있다. 다가올 운명의 기구함, 꽃다운 젊음이 스러지는 안타까움, 알 수 없는 미래에 대한 불가항력이 곳곳에 숨어 있다. 공주는 행복의 너울 아래 감춰진 불행을 조금이라도 짐작했을까? 그 슬픈 결말에서부터 공주를 그리기 시작한 피사넬로는 아직 감미로운 꿈결에 잠긴 그녀의 기대를 깨뜨리지 않고 서글픈 색조 속에 비밀을 묻어두었다. 마음 설레는 젊은 여인의 우수에 찬 정적을 건드리지 않았던 것이다. 그 속내를 알면서 지켜보는 나의 가슴에는 애잔한 슬픔의 파문이 더욱 크게 번져간다. 이 그림을 보면 죽음이 가로막은 행복의 종말은 나비의 가벼운 날갯짓보다 더 허망하다는 생각이 든다.

2. <small>피에로 델라 프란체스카</small> 시지스몬도 말라테스타의 초상

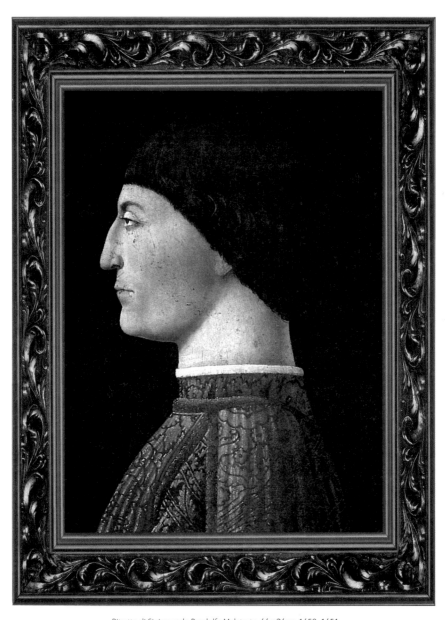

Ritratto di Sigismondo Pandolfo Malatesta, 44 x 34cm, 1450~1451

Piero della Francesca

피에로 델라 프란체스카(Piero della Francesca, 1416~1492)

이탈리아 남부 토스카나 산세폴크로 출생. 토스카나 화파에 속하며 피렌체의 남쪽 아레초와 우르비노 등지에서 활동했다. 1439년부터 피렌체에서 산타 마리아 노바 병원의 벽화 제작을 위해 도메니코 베네치아노의 조수로 일하는 과정에서 피렌체 파 예술의 영향을 받았다. 두 사람 그림의 밀접한 관계는 런던 내셔널갤러리에 소장된 그의 작품 〈그리스도의 세례〉나 베를린 다렘 미술관의 〈성히에로니무스〉 등에서 확인할 수 있다. 마사초의 영향도 많이 받은 것으로 보인다. 그의 작품은 초기의 〈미 제리코르디아의 성모〉에서부터 르네상스 회화의 최고 걸작으로 꼽히는 아레초의 성프란체스코 성당의 〈성 십자가 전설〉 프레 스코벽화 연작에 이르기까지 독자적인 영역을 구축했다. 원근법을 자유자재로 구사했고, 빛을 이용하여 깊이를 표현하는 기법 은 그 시기에 보기 드문 획기적인 양식을 선보였다. 만년에 기하학에 관한 연구와 사색에 몰두하여 《회화의 투시도법》을 저술 했으며 그의 정다면체론은 그의 제자이자 레오나르도 다빈치와 친교가 있었던 수학자 루카 파초리가 책으로 출간했다.

침묵 속에 드러나는 영혼

진정한 초상화라면 인물의 외모를 사실대로 묘사하는 수준에 머물러서는 안 된다. 인물의 성격, 영혼까지도 보여줄 수 있어야 한다. 피에로 델라 프란체스카가 그린 이 초상화를 보면 이 말의 의미를 실감하게 된다.

칠흑처럼 어두운 바탕에서 한 사람의 얼굴이 나타난다. 표정도, 자세도 경직되어 마치 돌이나 나무를 깎아놓은 듯이 차가운 느낌을 준다. 화려한 무늬로 수놓은 고급스러운 천으로 만든 옷이 그나마 인물에게 온기를 돌게 하고, 그가 지체 높은 귀족임을 암시한다.

털모자를 쓴 듯한 머리와 목을 두른 하얀 깃 사이로 보이는 얼굴은 어둠이 오려낸 실루엣 같다. 짧게 자른 앞머리 아래로 이어지는 이마의 반듯한 선은 눈언저리에서 꺼졌다가 다시 솟아오른다. 그의 강인한 성격을 그대로 드러내는 굽고 긴 콧대와 높은 콧등에서 내려온 윤곽선은 직각으로 꺾여 굳게 다문 입가로 이어진다. 무감각해 보이는 입술 아래 단단하게 잘 발달한 턱 역시 그의 강한 성격을 웅변적으로 보여준다. 게다가 이마에서 목덜미까지 대각선으로 가로지르는 머리카락 끝자락 선은 그의 경직된 얼굴을 더욱 빈틈없이 보이게 한다. 나무 기둥을 연상하게 하는 튼튼한 목과 탄탄한 가슴, 듬직한 어깨에서 그의 다부진 체격을 짐작할 수 있다. 사람들이 흔히 '마음의 창'이라고 부르는 눈은 유연한 곡선의 눈썹 밑에서 움푹 꺼져 있다. 눈동자를 반쯤 가린 눈꺼풀이나 거무스레한 눈 밑은 이 인물의 음흉한 분위기를 잘 드러낸다. 초점마저 흐릿한 눈길을 보면 누가 말하지 않아도 그가 교활하고 잔인한 인간임을 쉽사리 알아차릴 수 있다.

이탈리아 회화의 변화

찬 기운이 훅 끼치는 이 초상화의 주인공이 바로 지네브라 데스테를 독살한 장본인으로 알려진 이탈리아 리미니의 군주, 시지스몬도 말라테스타이다. 운명의 장난처럼, **젊은 공주의 초상**과 **시지스몬도 말라테스타의 초상**은 지금 같은 전시실에서 지척

의 거리에 걸려 있다. 루브르는 크기가 비슷한 이 두 점의 초상화를 같은 방에 걸어둠으로써 살인자와 희생자를 외나무다리에서 만나게 한 셈이다. 그러나 세월은 흘렀고, 고통스러웠던 기억마저 희미해지면서, 둘 사이의 비밀은 침묵에 묻혀버렸다. 15세기 북부 이탈리아에서 운명적으로 만났던 두 사람의 삶은 이제 흔적도 없이 사라졌고, 위대한 예술가가 그려낸 그들의 초상만이 감동적인 예술작품으로 영원히 남아 있다.

프란체스카의 **시지스몬도 말라테스타의 초상**은 피사넬로의 **젊은 공주의 초상**보다 불과 십여 년 뒤에 그려진 작품이다. 하지만 표현기법에는 큰 차이가 있다. 두 초상화의 스타일이 모두 완전 측면의 모습을 담은 국제고딕 양식이라는 점에서는 같다. 그러나 두 인물에서 느껴지는 입체감이나 질감은 눈에 띄게 달라졌다. **시지스몬도 말라테스타의 초상**에서는 빛과 그림자가 눈·코·입·턱 그리고 목에 이르기까지 섬세한 부피감을 훨씬 생생하게 드러낸다. 완전한 프로필이지만, 어깨의 표현에 단축법과 원근법이 적용되었기에 입체적인 느낌이 살아 있다.

프란체스카는 이처럼 지극히 단순한 묘사를 통해서도 입체감과 부피감을 실감나게 표현하는 방법을 터득했다. 게다가, 인물의 성격까지 정확하게 형상화하는 능력으로 놀라운 걸작들을 만들어낼 수 있었다. 그리고 그 이면에 새로운 기술이 뒷받침되었다는 사실을 간과할 수 없다.

당시 이탈리아에서는 유채기법이 일찍부터 발달한 플랑드르의 기술을 받아들였다. 피렌체의 부유한 상인, 포르티나리Portinari의 주문으로 제작된 휘호 판 데르 후스˚의 제단화가 당시 이탈리아 르네상스 화가에게 큰 충격을 주었던 것은 이미

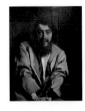

˚ **휘호 판 데르 후스**(Hogo van der Goes, 1440?~1482)
플랑드르 헨트(Ghent) 출생. 1467년 그곳 화가조합에 등록했고 1475년까지 작품 활동을 하다가 브뤼허로 옮겼다. 피렌체의 우피치 미술관에 있는 〈포르티나리 세 폭 제단화〉는 그의 대표작으로 당시 이탈리아 메디치가 은행의 브뤼허 지점 대표였던 토마소 포르티나리가 주문한 것으로 1483년 이 작품이 피렌체에 도착했을 때 대단한 환영을 받았다. 에이크 형제, 반 데어 웨이던, 디르크 보우츠와 같은 맥락의 섬세한 선묘 예술을 선보인 그에게 독일 화가 뒤러 역시 격찬을 아끼지 않았다. 1477년, 정신질환이 심해져 브뤼셀 근처 루즈 수도원에 들어갔지만, 작업을 계속하여 〈성모의 죽음〉을 그리면서 등장인물의 극도로 생생한 표현을 통해 극적인 긴장감을 연출했다. 그는 우울증을 극복하지 못하고 수도원에서 죽었다.

널리 알려진 사실이다. 세 폭 제단화의 가운데 그림에는 반 데어 웨이덴의 영향을 강하게 받은 '아기 예수의 탄생' 장면이 나오고, 양쪽 날개 그림에는 주문자의 가족이 성인과 성녀의 안내를 받으며 등장한다. 피렌체의 산타 마리아 누오비Santa Maria Nuova 병원의 에디지오Edigio 예배당 제단에 설치되었던 이 그림의 세밀한 묘사와 경이로운 색채에는 당시 이탈리아 화가들의 눈을 새로이 뜨게 했던 북구 미술의 빛이 녹아 있다.

그 영향을 받은 프란체스카도 이전에 물감을 섞을 때 사용하던 달걀흰자 대신 기름을 쓰게 되었다. 기름의 투명한 표면은 밑바탕의 색이 자연스럽게 겹쳐 나오게 하고, 질감의 섬세한 변화를 표현할 수 있게 해주었다. 나무판에 그린 이 그림을 분석한 결과, 유채와 템페라* 기법을 함께 사용했음이 밝혀졌다. 새로운 유채 기법이 소개되어 기술혁신의 덕을 보게 된 전환기 프란체스카의 특징을 확인할 수 있는 작품이다.

두 얼굴의 리미니 여우

냉정하고 잔혹한 인상을 풍기는 시지스몬도 말라테스타는 암투와 모략이 난무하던 당대의 군주에게 요구되는 조건을 갖춘 전형적인 인물이었다. 그에게는 목적을 이루기 위해서라면 무슨 짓이든 서슴없이 저지르는 과감성과 어떤 어려운 상황에서도 적을 무찌르는 용맹성이 있었다. 아무도 그를 말릴 수 없었고, 잔인한 성격은 불같아서 아무도 그를 저지할 수 없었다. 한때 그는 용병 대장이 되어 전쟁터를 돌아다니며 명성을 얻고 재산을 모은 이름난 군인이기도 했다. 말라테스타의 본거지 리미니와 전쟁터에서 보여준 교활한 전술과 혁혁한 전투력에서 비롯한 '리미니의 여우'라는 별명이 줄곧 그를 따라다녔다. 그러나 불손하고 불경한 성격으로 주변

*** Tempera**
그림물감의 일종이며 안료를 녹여 고착제를 섞는 것을 '템페라레(temperare)'라고 하고, 그 혼합물 즉 고착제를 '템페라'라고 했다. 달걀, 아교, 고무, 기름 등을 사용했으나 그중에서도 달걀이 대표적이었다.

포르티나리의 세 폭 제단화(Portinari Triptych), 휘호 판 데르 후스, 253 x 586cm, 1476~1477, 이탈리아 피렌체 우피치 박물관

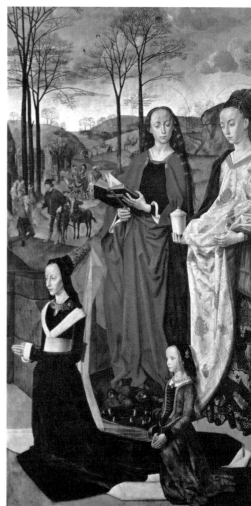

수호성인에게 기도하는 시지스몬도 말라테스타(Sigismondo Pandolfo Malatesta in preghiera davanti a san Sigismondo), 프란체스카, 257 x 345cm, 1451, 이탈리아 템피오 말라테스티아노 사원의 예배당 벽화

국가의 군주들과 교황의 미움을 샀던 말라테스타는 끝내 살인혐의를 받고 파문까지 당하는 수모를 겪었다.

그러나 그는 또한 시인이며 지식인이라는 놀라운 양면성을 지니고 있었다. 그는 알베르티*, 프란체스카, 아고스티노Agostino di Duccio 등 르네상스 예술의 위대한 선구자들을 후원했다. 템피오 말라테스티아노Tempio Malatestiano 사원은 그에게서 주문을 받은 예술가들이 고딕 양식 건물을 르네상스 건축의 특징을 살려 재건하고 장식한 종합예술의 결정체였다.

* **레온 바티스타 알베르티**((Leon Battista Alberti, 1404~1472)
이탈리아 제노바 출생. 근세 건축 양식의 창시자, 예술이론가, 인문주의자. 파도바와 볼로냐 대학에서 수학하고 1432년 교황청의 문서관이 되었다. 《가족론》, 《건축론》, 《조각론》 등을 저술했고, 특히 《회화론》에서 원근법적 구성의 기본 개념을 최초로 밝혔다. 피렌체의 산타 마리아 노벨라 성당 정면, 팔라초 루첼라이, 리미니의 말라테스타 가의 전당, 만토바의 산 세스티아노 성당 등을 설계했다. 브루넬레스키가 창시한 르네상스 양식의 고전주의화 및 법칙화를 추진하여 르네상스 양식 보급의 기초를 닦았다.

벽화에서 찾아낸 초상화의 내력

이탈리아 반도의 동해안인 아드리아해를 바라보는 항구도시 리미니. 기원 이전의 역사를 지닌 구舊도시 중심에 세워진 템피오 말라테스티아노는 9세기경에 베네딕트 수도회 교회였다가, 12세기경에 고딕 양식의 프란체스코 수도회 교회로 바뀌었다. 그러다가 1447년경 시지스몬도 말라테스타가 르네상스 양식의 성당으로 개조하여 오늘날에 이른다.

시지스몬도는 13세기부터 16세기까지 리미니 지역을 지배한 말라테스타 가문의 무덤이 안치된 이 성당을 위대한 건축가인 알베르티에게 의뢰하여, 단아하지만 전형적인 르네상스 양식으로 새로 단장했다. 북서쪽으로 난 성당 입구에는 로마시대 개선문의 특징을 살려 세 개의 아치와 네 개의 기둥을 세웠고, 정면을 삼각 합각 벽으로 채웠다. 건물 안으로 들어가면 직사각형 홀을 중심으로 양쪽에 여덟 개의 예배당이 늘어서 있다. 제단 뒤편의 후진에는 조토Giotto, 1267~1337의 **십자가의 예수**가

걸려 있고, 천장은 배 밑바닥의 용골 같은 목재 구조가 그대로 드러나 있다. 그러나 연이은 아치형 예배당과 실내장식으로 바질리카Basilica의 특징과 르네상스 양식이 결합한 듯한 느낌이 든다.

말라테스타는 이 오래된 성당을 개인의 무덤처럼 개조하여 자신과 세 번째 부인인 이소타Isotta를 기리게 했다. 예배당 벽화에는 자신의 수호성인 앞에서 기도하는 말라테스타의 모습이 그려져 있다. 거기 등장하는 그의 얼굴은 루브르에 소장된 **시지스몬도 말라테스타의 초상**과 형태가 똑같다. 여기서 우리는 작은 크기의 **시지스몬도 말라테스타의 초상**이 그려진 내력의 비밀을 추적할

십자가의 예수(Crucifixion), 조토, 43 x 30.3cm, 1310~1317

수 있다. 즉, 루브르의 초상화가 템피오 말라테스티아노 사원의 벽화를 제작하기 전에 그려진 밑그림이었다는 심증을 굳히게 된다.

이탈리아가 보여주는 양면성의 극치

르네상스 인문주의자가 자기 부인을, 그것도 한 번이 아니라 두 번씩이나 살해했다는 사실은 우리를 경악하게 한다. 지네브라를 독살한 말라테스타는 당시 밀라노를 지배하던 스포르차 가문의 딸과 재혼했지만, 그녀 역시 그의 지시를 받은 누군가에 의해 익사한 것으로 알려졌다. 그리고 말라테스타는 그의 정부였던 이소타를 세 번째 아내로 맞이했다.

요즘 같으면 엽기적 연쇄살인범으로 지목되어 세상을 떠들썩하게 했겠지만, 당시에 그것은 그리 새삼스러운 사건이 아니었다. 15세기 이탈리아에서는 번영과 멸망의 갈림길에 선 여러 도시국가 사이에 치열한 생존경쟁이 끊임없이 벌어졌고, 이런 무자비한 살인조차도 정략적인 수단에 지나지 않았다. 말라테스타 가문의 지안치오토Gianciotto라는 인물은 자기 아내와 친동생 사이를 의심하여 그들을 살해한 적도 있었다. 치정에 얽힌 이 비극적인 이야기는 단테의 《신곡》에도 언급되었다.

잔인하고 비정했던 말라테스타의 성격 이면에는 그런 핏줄의 대물림과 시대적 정황이 작용하고 있었던 것이다. 비록 자신이 저지른 끔찍한 죄악을 스스로 고백하지는 않았겠지만, 말라테스타는 지네브라 데스테와 두 번째 부인을 죽였다는 혐의에 대해 결코 결백을 주장할 수 없었을 것이다. 감추고 싶은 내면과 숨겨진 비밀까지도 고스란히 그려낸 프란체스카의 **시지스몬도 말라테스타의 초상**을 바라보고 있으면 거의 확신처럼 그런 생각이 든다. 나는 이 그림을 볼 때마다 마피아처럼 냉혹한 말라테스타와 뜨거운 감동을 불어넣는 예술가 프란체스카를 탄생시킨 이탈리아의 양면성을 확인하곤 한다.

3. 레오나르도 다빈치 **모나리자**

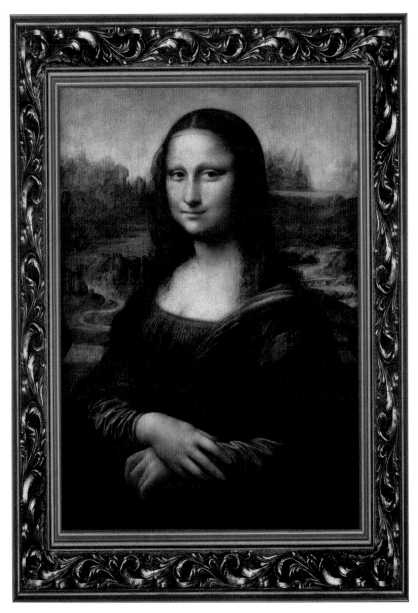

Gioconda, 77 x 53cm, 1503~1514

레오나르도 다빈치(Leonardo da Vinci, 1452~1519)

1452년 이탈리아의 작은 마을 빈치에서 피렌체의 명망 있는 공증인인 세르 피에르의 사생아로 태어났다. 당시 유럽에서 귀족을 제외한 평민이나 부르주아 사생아들은 의사, 약사, 공증인 등 전 문직을 택할 수도 없었고 대학에서 교육을 받을 수도 없었다. 따라서 레오나르도 역시 아버지의 뒤를 이어 공증인이 될 수 없었다. 열다섯 살이 되던 해 그가 피렌체로 갔을 때 어릴 적부터 데생에 소질을 보인 아들의 재능을 눈여겨본 아버지는 그를 친구였던 안드레아 델 베로키오의 공방에 수 습생으로 들여보냈다. 그는 이곳에서 인체의 해부학을 비롯하여 자연현상의 예리한 관찰과 정확 한 묘사를 습득하여 사물에 대한 사실주의적 이해와 표현의 기교를 갖추게 되었다.

그녀의 정체에 대한 풀리지 않는 의문

그림 속 여인이 '모나리자'라고 밝힌 사람은 조르조 바사리Giorgio Vasari, 1511~1574다. 그는 화가나 건축가로서 알려지기보다는 세계 최초의 본격적인 미술사를 집필한 저술가로서 더 널리 알려졌다. 그가 저술한 미술가 열전에는 이탈리아 르네상스 시대 예술가 200여 명의 삶과 작품에 대한 기록이 담겨 있고, '르네상스'와 '고딕'이 라는 표현이 처음 사용된 것도 바로 이 책에서였다.

그는 책에서 **모나리자**에 대해 언급하면서 "다빈치가 프란체스코 델 조콘도를 위 해 그의 부인인 모나리자의 초상화를 맡게 되었다."라고 기록했다. 남편의 성을 따 르는 전통에 따라, 모나리자를 '라 조콘다'라고 부르는 것도 그런 연유다. 1503~06 년 다빈치는 피렌체에 머무르고 있었고, 그 시기가 일반적으로 추정하는 **모나리자** 의 제작연대이다. 그런데 모나리자의 정체에 대해 끊임없는 의문이 제기되는 까닭 은 무엇일까?

우선, 바사리의 기록에 대한 신빙성을 담보할 수 없기 때문이다. 그가 쓴 《이탈 리아의 가장 뛰어난 건축가, 화가, 조각가의 생애》는 당시 예술가에 대한 중요한 정보를 알려주기도 하지만, 사실과 전혀 다른 내용도 실려 있다. 그러니, **모나리자** 를 직접 본 적도 없이 전해 들은 이야기만 옮겨 적은 바사리의 기록을 믿지 못하는 것도 결코 무리가 아니다.

또 다른 기록은 다빈치가 이 그림을 피렌체에 체류하던 시점에 그릴 수 없었던 이유를 밝혀준다. 조콘도는 피렌체에 거주하는 그리 대단치 않은 비단 매매업자였 다. 당시에 다빈치는 피렌체의 베키오 궁전의 벽을 장식할 〈앙기아리 전투〉의 작 업에 몰두한 상태였다. 심지어는 이사벨라 데스테 공주의 주문을 거절할 정도로 시간적·정신적 여유가 없었다. 그런 상황에서 장사꾼의 세 번째 부인을 위해 빠듯 한 시간을 쪼개서 짬을 냈다는 가정은 아무래도 의문을 품게 한다.

더 중요한 실마리는 그림에 들어 있다. 배경에 들어간 풍경이 그 비밀을 푸는 열 쇠이다. 다빈치의 전체 작품을 통해, 이런 신비스러운 분위기를 자아내는 풍경은 1503~06년 이후가 되어서야 나타나는 특징이다. 모나리자를 중심으로 바라보면

배경의 오른쪽과 왼쪽의 지평선 높이가 각각 다르다. 의도적으로 지평선 높이를 서로 다르게 설정한 이 새로운 기법은 그림 공간의 위치에 따라 다른 초점을 두는 복합 소실점 기법과 함께 그가 말년에 밀라노에 있을 때 터득한 것이다.

다시 말해 **모나리자**는 다빈치의 재능과 노력이 최고의 경지에 이른 다음에야 실현할 수 있는 수준의 그림이다. 따라서 **모나리자**의 제작은 일러도 1508년 이후 밀라노 시기에 시작된 것으로 추측된다. 다빈치가 1501~06년 사이에 머물던 피렌체 시기와는 동떨어진 셈이다. 이것은 곧, **모나리자**의 주인공이 피렌체의 실존인물이었던 '모나리자'라는 여인이 아니라는 가정을 뒷받침한다.

그렇다면 모나리자는 누구일까? 조콘도의 부인이 아니라는 사실이 확실한 걸까? 안타깝게도 아득한 시간의 기억은 아무것도 분명히 밝혀주지 못한다. 증언해 줄 다빈치도 이젠 존재하지 않는다. 날이 갈수록 그녀를 둘러싼 갖가지 추측만 무성해질 뿐이다. 사람들의 관심을 끄는 대상에 대해서는 언제나 말이 많게 마련이고, **모나리자**가 너무도 유명하기 때문이다. 피렌체의 통치자였던 줄리아노 데 메디치의 연인이라든지, 성모 마리아라든지, 다빈치의 자화상이라든지, 현실에 존재하지 않는 이상적인 여인상이라든지, 갖가지 추정이 꼬리에 꼬리를 문다. 그러나 **모나리자**가 누구였든 간에, 이 그림의 진정한 가치는 거기 들어 있는 각별한 예술적 경이로움에 있다.

인물과 구도

짙은 색 옷을 입은 여인이 희미한 공간에 모습을 드러낸다. 몸을 4분의 1 정도 돌린 채 그녀를 바라보는 이를 향해 보일 듯 말 듯한 미소를 머금고 있다. 빛을 받은 주름진 소매 밖으로 나온 두 손은 섬세하고 우아하기 그지없다. 왼팔은 의자의 팔걸이에 기댄 상태이고, 예민한 손가락들을 가볍게 오므리고 있다. 그 위로 오른손이 살포시 포개진다. 모나리자의 손이 풍기는 묘한 뉘앙스는 그녀의 진지한 눈빛이나 포착하기 어려운 미소와 마찬가지로 드물게 드러난 그녀의 자기표현이다. 겹쳐진

두 손의 표현만으로도 인물의 성격과 심리 상태를 보여주기에 모자람이 없을 정도다. 차분하고도 우아한 여성스러움이 말없이 전해진다. 정교한 옷에 가려지지 않고 드러난 고운 두 손은 얼굴, 앞가슴과 함께 하나의 축을 이루면서 밝게 드러나는 부분이기도 하다.

손과는 달리 가슴에서는 육체적 감각이 돋보인다. 따뜻한 빛을 받아 여성의 풍만함이 그윽하게 느껴진다. 볼록한 젖가슴, 둥근 어깨선, 옷 가장자리를 따라 완만히 파여 드러나는 속살, 희미한 가슴 계곡선. 모나리자의 앞가슴은 얌전한 손 모양과 우수에 찬 표정과 배경의 신비한 분위기와는 달리, 여성의 진한 살내를 풍긴다.

그런데 이 젊고 아름다운 여인의 몸에는 장신구 하나 없다. 깊게 파인 앞가슴을 빛내주는 목걸이도, 우아한 손가락을 돋보이게 하는 반지도 볼 수 없다. 실제의 여자를 그린 초상화라면 뭔가 이상하다. 자신의 소중한 초상화를 그리는데 아무런 장신구도 없이 화가 앞에 앉을 여자가 있을까? 그럼에도, 모나리자의 자연스러운 매력은 배경의 예사롭지 않은 풍경과 어울려 오히려 완벽한 자연미를 그려낸다.

다빈치는 인물의 구도를 피라미드 형태로 설정함으로써 더욱 완벽을 추구했다. 배경에 풍경을 두고, 정면을 4분의 3 각도로 바라보는 인물이 등장하는 토스카나식 초상화 전통을 따랐지만, 인물을 화폭 가득 채워 넣는 기법은 다빈치의 혁신적인 시도였다. 인물을 안정적으로 배치하는 삼각형 구도는 다시 손, 앞가슴, 얼굴로 나뉜다. 어두운 배경에서 밝게 두드러져 나온 이 세 부분은 피라미드 구도를 따라 밑에서부터 위로 향하는 움직임을 형성한다. 영혼이 위로 승화한다는 느낌마저 들게 하는 구도다.

입체 영상의 선구자, 다빈치

모나리자의 얼굴은 얇은 망사에 가려진 머리채가 양쪽으로 흘러내리면서 달걀 모양으로 돋보인다. 눈, 코, 입 둘레에 닿은 빛은 손이나 가슴에서와는 달리, 그림자를 드리우면서 굴곡을 부각한다. 눈길은 더욱 깊어지고 미소는 오묘하게 번져나간

다. 자세히 관찰하면 모나리자는 그녀를 바라보는 이의 시선에 초점을 맞추지 않는다. 어느 각도에서 봐도 모나리자는 감상자를 보는 듯하지만, 눈의 정확한 초점은 정면을 살짝 비켜서 감상자 뒤편에 있는 좀 더 먼 곳에 있다.

몸은 4분의 3 방향인데, 고개를 조금 더 돌린 그녀의 얼굴이 향한 방향은 정면에 가깝다. 얼굴을 반으로 갈라서 양쪽을 번갈아 가려보면, 오른쪽 반쪽은 45도 정도 각도로 앞을 향하고 있고, 왼쪽은 거의 정면을 향한다. 감상자가 오른쪽 눈을 감고 왼쪽 눈으로만 바라보았을 때, 모나리자 얼굴은 좌우의 비율이 비슷해져 거의 정면을 보는 듯한 느낌이 든다.

다빈치는 왜 모나리자의 얼굴을 분할해서 각기 다른 각도로 재구성했을까? 입체 공간에 있는 사물을 평면에 고스란히 표현할 방법을 찾으려 애썼기 때문이다. 앞에 어떤 사물이 놓여 있을 때, 사진기의 렌즈는 하나의 시각으로 바라본다. 그러나 사람은 기계와 달리, 좌우 눈으로 평면이 아닌 입체를 분석적으로 포착할 수 있는 정교함을 지녔다. 다빈치는 인간의 여러 감각 중에서 시각을 으뜸으로 여겼고,

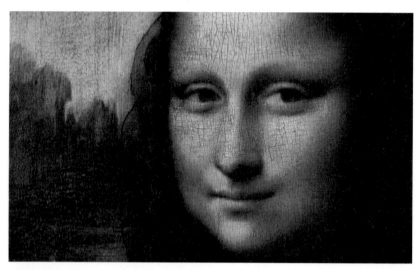

모나리자 부분

인간의 눈이 지닌 구조와 허점을 평생 연구했다. 그의 멈추지 않는 호기심과 오랜 연구가 결실을 보아 가던 시점에 그린 **모나리자**에는 '평면 위의 입체적 표현'이라는 천재적 발상과 시도가 들어 있다.

과학적 원리가 만들어낸 신비스러운 미소

다빈치가 죽을 때까지 곁에 두었던 **모나리자**에 대한 바사리의 또 다른 기록에는 그녀의 신비로운 미소에 관한 대목이 있다. 그의 설명으로는 화가 앞에서 포즈를 취하며 무료하게 앉아 있는 모나리자를 위해 다빈치가 악사와 광대들을 불러 즐겁게 해주었다고 한다. 그들의 우스갯짓이 우수에 찬 분위기를 지닌 그녀의 입가에 미소가 흐르게 했다는 것이다. 그럴듯하게 들리긴 하지만, 다른 잘못된 정보들과 마찬가지로 그다지 믿음이 가지 않는 대목이다. 어떻게 하면 평면 그림에서 입체적 실물을 가장 실감 나게 표현할 수 있을지를 고심하면서 과학적 해결 방법을 찾던 다빈치의 성격과 어울리지 않는 일화이기 때문이다.

오른쪽 눈만 뜨고 인물의 기초 데생을 마치고, 다시 왼쪽 눈만 떴을 때 보이는 단축법의 모습을 거기에 접합하여 평면에서 입체적 착각을 유도하는 쌍안雙眼의 원리, 두 지점의 각기 다른 소실점 효과, 그리고 붓 자국의 표면을 손가락으로 문질러 색이나 선의 경계를 없앰으로써 원근감과 아울러 2차원 평면에서 3차원의 대상이 고스란히 느껴지게 만드는 효과의 스푸마토* 기법을 적용하여 만든 걸작이 **모나리자**다. 평범해 보이는 이 초상화에 놀랍고도 복잡한 구성이 들어 있는 것이다. **모나리자**의 신비가 지금까지 회자되는 이유도 바로 여기에 있다. 풀리지 않는 비밀과 같은 **모나리자**의 신비스러운 미소는 그녀가 짓는 표정이라기보다 과학과 예술을 통해 다빈치가 창조해낸 완벽의 결정체이다.

* Sfumato
안개처럼 색을 미묘하게 변화시켜 물체를 명확한 윤곽 없이 자연스럽게 변하게 하는 명암법. 연기처럼 사라진다는 뜻의 sfumare에서 유래했다. 다빈치와 조르조네가 처음 도입했으며 플랑드르 미술이나 베네치아파의 작품에서 뚜렷한 효과를 보였다.

인간과 자연의 완전한 결합

테라스에 여인이 앉아 있다. 뒤편에는 돌로 만든 난간이 있고 양쪽에 보일 듯 말 듯 기둥이 서 있다. 그리고 풍경이 펼쳐진다. 이 그림에서 풍경은 3단계로 나뉜다. 여인의 오른쪽 팔꿈치 부분에서 시작되는 화면의 맨 아래쪽은 그늘에 가려 어둠에 묻혀 있다. 이 부분은 모나리자가 존재하는 현실적인 공간의 일부이다. 그 위의 중간 단계에는 붉은 황토색 지형이 나온다. 아치형 다리가 메마른 물줄기를 가로지르고, 나선형으로 굽이치는 길이 산모퉁이를 돌아간다. 어디에도 사람의 존재를 찾을 수 없는 황량한 무인지대이다. 인간의 존재가 감쪽같이 사라진 공상소설 속의 한 장면 같다. 그리고 가장 높은 단계에 있는 영적인 영역에 이르면, 색이 푸른색에서 청록색으로 변해간다. 한쪽에는 푸른 물이 넓게 퍼져 기암절벽의 짙은 산그림자를 받쳐주고 있다. 맞은편에는 높은 곳에 있는 잔잔한 호수가 수평선을 이룬다. 그 위로는 대기 속으로 증발하는 듯 희미하게 멀어지는 산들이 치솟았다. 그 끝에 하늘이 열려 있다. 온누리에 빛을 가득 내려보내는 곳이다. 아무도 닿을 수 없는 천상의 세계를 연상시킨다. 마치 안평대군이 꿈에서 보았다는 무릉도원과 같은 세계다.

초상화의 배경에 풍경이 등장하는 것은 새삼스러운 일이 아니지만, **모나리자**의 배경에 있는 풍경은 색다르다. 풍경의 성격도 그렇지만, 인물 따로, 배경 따로 나누어진 것이 아니라 서로 연결되고 조화를 이루며 한 덩어리가 되었기 때문이다. 화가의 그런 시도가 가능했던 것은 공간의 깊이에 따라 물체의 윤곽을 흐리게 함으로써 서로 맞닿은 두 면이 자연스럽게 이어지는 효과를 내는 스푸마토 기법 덕분이었다.

일반적으로, 초상화의 배경에 나오는 풍경은 인물의 종속적인 요소에 지나지 않는다. 따라서 배경은 주제가 되는 인물로부터 감상자의 관심과 집중을 빼앗아가지 않는 중립적인 성격을 띠는 것이 원칙이다. 그런데 특이하게도 **모나리자**에서는 인물과 배경이 주종 관계라기보다는 상호 보완의 관계를 이루고 있다. 한 여인의 초상화 배경으로 걸맞지 않은 비현실적인 풍경마저도 전경의 인물과 전혀 어긋

남이 없이 비범한 분위기를 자아낸다. 그리하여 자연과 인간, 자연의 영원한 무한함과 인간의 일시적인 한계성, 인간을 품는 자연과 자연을 인식하는 인간 사이의 살아 있는 유대감을 느끼게 한다. 다빈치는 이처럼 뗄 수 없는 이 두 개체의 긴밀한 조화를 통해 절대적 미를 극대화하려 했던 것이 아닐까? 그 노력과 탐구의 결과가 빚어낸 경이로운 열매가 바로 **모나리자**다.

허상을 잡기 위한 허구

전경에 있는 인물과 배경의 풍경 사이에 기막힌 대조와 조화를 만들어주는 스푸마토 효과. 그 효과에 따라 형체의 뚜렷한 윤곽선이 사라지고 경계가 모호해지면서 그림의 형체들이 생생하게 되살아난다. 사물의 형태를 획정하는 윤곽선이 명확할 때 그림은 선의 2차원적 한계에 스스로 갇혀버리고 만다. 그림 속의 두 면이 분명하게 분할되면 3차원의 공간감이나 깊이는 사라지고, 평면에 깔린 납작한 형상이 될 뿐이다. 모순이지만, 그 윤곽선의 경계가 흐려질 때 오히려 3차원의 공간이 형성되고 입체감이 살아나면서 실제 같은 느낌이 든다. 이 효과는 알게 모르게, 또는 분명하지 않은 상태에서 저절로 물체가 지닌 밀도를 느끼게 하는 작용을 한다. 그리고 화폭에 그려진 물체 자체의 깊이까지 감지할 수 있게 해준다. 알베르티는 《그림에 관하여》라는 책에서 그림의 놀라움은 실제로 존재하지 않는 것을 사실처럼 나타내는 것과 이미 오래전에 사라진 것들을 마치 지금도 존재하는 것처럼 생생하게 보여줄 수 있다는 사실에 있다고 했다.

다빈치의 스푸마토 기법이 이런 놀라운 효과를 내는 가장 근본적인 이유는 그림이란 것이 결국 허구에 지나지 않기 때문이다. 실존하는 자연을 2차 평면의 공간에 담는다는 것은 결과적으로 실제를 허구로 바꾸는 과정이다. 다빈치는 인간의 시각과 빛과 그림자를 과학적으로 연구한 끝에 그 비밀을 알아냈다. 다시 말해 화가가 회화를 통해 실현할 수 있는 가장 완벽한 예술적 표현을 찾아낸 것이다.

완벽한 인간의 본질을 추구하다

어렴풋한 빛 속에 펼쳐진 풍경은 희미한 윤곽을 드러내면서 수수께끼 같은 분위기를 강하게 풍긴다. 다빈치는 자연을 보이는 그대로 재현한 적이 없었다. 그는 자연에서 느끼고 얻은 영감을 자신의 내면세계를 거쳐 다시 창조했다. 그러기에 우리는 다빈치의 정신을 통해, 실제의 자연보다도 더 실감 나는 자연 현상을 그림 속에서 만나게 되는 셈이다. 따라서 **모나리자**의 신비와 매력은 단지 모나리자만으로 이루어진 것이 아님을 깨닫게 된다. **모나리자**의 풍경은 인간과 자연의 조화로서, 인물의 외형에서 보여줄 수 없는 내면의 세계를 드러내는 구실을 한다. 반대로, 모나리자 없는 배경은 단순한 풍경화에 머물고 말 것이다.

그림이 재현한 풍경 속에서 존재하는 인간은 오직 모나리자뿐이다. 그럴수록 모나리자의 정체가 실존했던 아무개라기보다, 자연에 대비되는 인간의 영혼을 그린 것이 아닐까 하는 의구심을 품게 된다. 그렇다면, 다빈치가 여성을 인간의 상징으로 선택한 이유는 무엇일까? 자연은 생명의 근원이며, 여성은 생명의 바탕이다. 이브처럼 인간의 모체가 되는 여성의 이상적인 모습을 지닌 모나리자. 비록 주문에 의해 특정 인물의 초상화로 시작했더라도, 오랜 시간이 지나는 동안 다빈치의 머릿속에서 그 인물은 원형적인 성격으로 바뀌지 않았을까? **모나리자**가 결국 미완성으로 끝났다는 사실은 무엇을 말하는 걸까? 혹시 다빈치는 신조차 만들어내지 못한 완벽한 인간의 본질에 다가가려다 한계에 부딪혔음을 말하는 것은 아닐까?

모나리자의 수난

이처럼 깊은 내용을 단순함 속에 감추고 있는 **모나리자**는 놀라운 흡인력을 지녔다. 해독할 수 없는 그녀의 미소를 직접 눈으로 확인하기 위해, 매년 수백만 명의 방문객이 마치 성지를 순례하듯 루브르를 찾는다. 어떻게 벽에 걸린 그림 한 점이 전 세계의 남녀노소를 이리도 끊임없이 끌어들일 수 있을까? 그것이 과장된 평가의 결과이든, 시대를 가로지르는 유행이든 간에 **모나리자**의 신비와 매력을 향한 열기는

세월이 흘러도 식을 줄 모른다. 하지만 **모나리자**가 유명해진 가장 근본적인 원인은 인간이 낳은 가장 뛰어난 천재의 한 사람인 레오나르도 다빈치만이 창조해낼 수 있었던 가장 뛰어난 작품의 하나라는 점이다. 그 사실은 누구도 부정할 수 없는 진실이기에 **모나리자**는 언제까지나 그 빛을 잃지 않을 것이다.

그러나 그녀의 명성 때문에 뜻하지 않은 사건도 일어났다. **모나리자**는 프랑수아 1세의 초청을 받은 노년의 다빈치가 이탈리아에서 프랑스로 올 때 가져온 그림이다. 그 후로 그림의 소유자가 바뀔 때마다 퐁텐블로 성, 베르사유 궁, 틸러리 궁, 그리고 루브르 성으로 옮겨 다녔다.

1911년에는 **모나리자**가 감쪽같이 사라져, 2년 뒤에야 이탈리아에서 다시 찾게 된 사건도 있었다. 무모한 애국심에 사로잡힌 루브르의 액자 수리공인 빈첸초 페루지아가 **모나리자**를 훔쳐 고국에 돌려주려 했던 순진한 발상에서 비롯한 사건이었다.

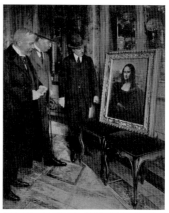

1913년 빈첸초 페루지아에게서 모나리자의 구입 제안을 받은 우피치 미술관 관계자들이 작품을 살펴보고 있다.

1957년에는 한 볼리비아 남자가 그녀에게 돌멩이를 던졌다. 액자의 유리가 깨지고 그림 표면에 흠집이 나고 말았다. 이유는 엉뚱했다. 생활이 어려워지자, 추운 겨울을 감옥에서 보내고자 사고를 쳤던 것이다. **모나리자**는 루브르 안에서도 여러 장소를 옮겨 다니다가, 지금은 그녀만을 위해 특별히 가설한 벽에 걸린 채 방탄유리의 보호를 받고 있다. 하지만 그녀를 보기 위해 몰려든 관람객들로 늘 북새통을 이루는 바람에 **모나리자**의 수난은 쉽사리 그치지 않을 듯싶다.

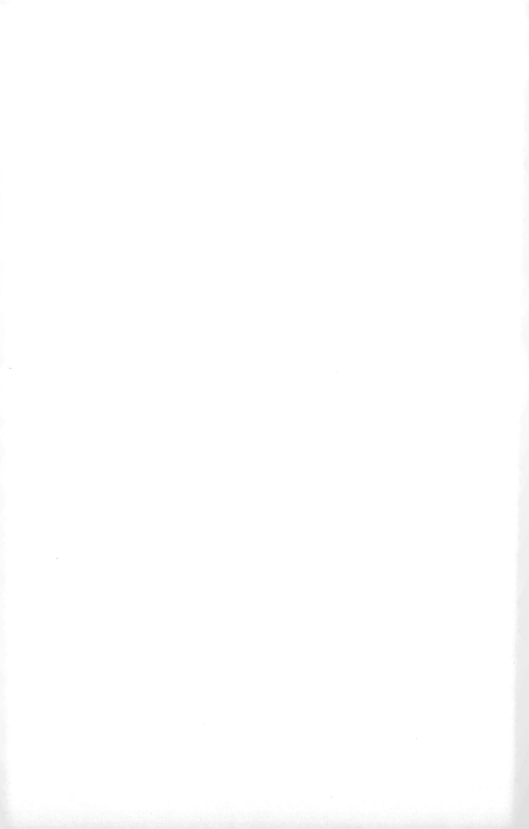

4. 파올로 베로네세 아름다운 나니

La Bella Nani, 119 x 103cm, 1560

파올로 베로네세(Paolo Veronese, 1528~1588)

이탈리아 베로나 출생. 본명은 파올로 칼리아리(Paolo Caliari)이다. 어린 시절, 건축가이자 석공이었던 아버지의 작업장에서 일하면서 조형물이나 부조의 장식을 만드는 재주를 익혔다. 하지만, 아버지는 회화에 소질을 보이는 아들을 친척인 안토니오 바딜레의 아틀리에로 보내 그곳에서 건축과 원근법, 색채 사용법을 배우게 했다. 1950년 로마에서 유학하며 라파엘로와 미켈란젤로의 작품에서 큰 영향을 받았다. 1544년경 베네치아로 이사한 무렵부터 독특하고 화려한 채색법을 선보이기 시작했다. 티치아노의 영향을 받아 환상적이고 매혹적인 공간 구성을 특징으로 하는 화려한 양식을 확립했다. 1555년에는 산 세바스티아노 성당의 천장화 시리즈를 완성하여 이 작은 성당은 이후에 화가들의 순례지가 되었다. 1562~1563년 그의 작품 중에서 가장 유명한 〈가나의 결혼식〉을 그렸다. 이 작품은 베네치아의 산 조르지오 마지오레 섬에 있는 성당 수도원 식당을 장식하기 위해 제작되었고, 1799년 루브르로 옮겨졌다. 가로가 10미터에 가까운 이 거대한 작품은 등장인물만 130여 명으로 실제 장면을 보는 듯한 생동감이 넘쳐 무대 장식에 대한 베로네세의 취향이 여실히 드러난다. 이 작품은 〈레위 가의 향연〉과 마찬가지로 베네치아식 호화로운 연회를 그리는 데 성서적 주제를 구실 삼았다. 1575년부터 풍경에 더 많은 관심을 보여 대형 제작물보다는 작은 크기의 서정적인 그림을 그렸다. 60세의 나이에 폐렴으로 사망하여 자신이 직접 여러 점의 벽화를 그린 산 세바스티아노 성당 묘지에 묻혔다. 그는 상당수 작품을 남겼지만, 그중에서 향연도가 유명하다. 이것은 일대 풍속 화첩과 같은 것으로 난숙한 16세기 베네치아의 호사한 생활풍속이 충실하게 묘사되어 있다. 만년 작인 〈베네치아의 찬미〉는 베네치아파 회화의 총결산이라고도 할 수 있는 작품으로, 더할 나위 없이 장려하다.

내 기억의 서랍 속에 들어 있던 아름다운 여인

관련 기록이 남아 있지 않은 옛 초상화는 늘 그 인물에 대한 궁금증을 불러일으킨다. 상상하고, 조사하고, 연구하여 가까스로 그 인물의 정체를 밝힌다 해도, 그저 하나의 가정으로 그치는 경우가 대부분이다. 그런 초상화의 주인공은 마치 안개에 싸인 섬처럼 그 짙은 윤곽만 보여줄 뿐, 결코 선명하게 실체를 드러내지 않는다.

초상화의 인물은 모두 실존했던 사람들일까? 그렇지 않다. 실존하는 대상이 있어야만 초상화를 그릴 수 있다는 고정관념을 한 번쯤 흔들어놓을 그림이 루브르에 있다. 베로네세의 1560년경 작품 **아름다운 나니**. 나는 이 그림을 오래전 어느 장식 전문 잡지에서 처음 보았다. 그때 받은 인상이 내내 지워지지 않을 만큼 그녀의 아름다움과 추상적인 매력은 아주 뚜렷했다.

그리고 몇 년의 세월이 흘러 루브르에서 이 그림의 원화를 보았을 때, 마치 오래전에 잠깐 만난 이후로 그 모습을 잊지 못해 서랍에 곱게 넣어두었던 기억의 주인공과 마주친 듯이 가슴은 반가움과 설렘으로 부풀었다. 비록 같은 전시실에 있는 모나리자의 명성에 가려져 사람들의 관심을 끌지 못하고 있지만, 나니의 독특한 매력은 지금도 변함없이 빛을 발한다.

베네치아 출신 카사노바처럼

어둡고 단조로운 배경 앞에 푸른 옷을 입은 금발 여인이 등장한다. 한눈에 와 닿는 우아한 아름다움이 감상자를 사로잡을 듯이 숨 막히게 다가온다. 그 힘은 어디서 나오는 걸까? 푸른빛 우단의 부드러운 감촉과 화려하게 수놓은 자수 무늬에서 오는 걸까? 빛나는 금붙이 장식과 은밀한 투명한 망사에서? 희디흰 여인의 속살과 영롱한 진주에서? 베네치아 금발의 따뜻함과 청회색 눈동자의 조용함에서? 가슴에 손을 살포시 얹은 고상함과 곳곳에 박힌 보석의 눈부심에서? 그 모든 것이 한데 어울린 기막힌 조화에서? 아니면, 내면의 깨끗한 영혼을 붓끝으로 그려낸 베로네세의 위대함에서 나오는 걸까?

여자를 안다는 것도 어려운 일이지만, 그 여자가 발산하는 매력의 근원을 규명하기는 복잡한 미로를 헤매는 것만큼이나 혼란스러운 일이다. 그러나 확실히 알 수 있는 한 가지 사실은 그녀가 베네치아 여인이라는 점이다. 비록, 모든 감상자가 베네치아 출신의 카사노바는 될 수 없더라도 이 여인의 고유한 특징을 포착하게 해주는 단서를 발견할 수는 있지 않을까? 그녀의 옷차림, 몸에 밴 고유한 자세, 살짝 갈색이 도는 금발, 베로네세의 활동 무대 등에 주목하며 그 의미와 정황을 하나하나 밝히다 보면 그녀의 정체가 조금씩 드러날 것이다.

증발해버린 나니의 정체

투명한 망사의 한쪽 끝을 손가락으로 가만히 그러잡은 채 탁자 모퉁이에 서 있는 이 여인은 누구일까? 그것을 확실히 밝힐 만한 아무런 단서도 남아 있지 않다. 제목에 소개된 '나니'라는 이름은 이 그림을 소장했던 것으로 알려진 베네치아 명문 가문의 이름이다. 당연히, 초상화의 주인공이 그 가문의 여자였다는 이야기도 있었다. 그럼에도, 이 여인의 신원을 알려줄 자료가 전혀 남아 있지 않다는 사실은 이해할 수 없는 수수께끼이자, 명백한 부정이다. 그림이 주문으로 제작되던 그 당시에는 주문자와 화가 사이에 여러 가지 조건과 규정을 조목조목 명시한 계약서가 반드시 작성되었기 때문이다. 화가가 개인적으로 관리하던 장부에도 작품에 관한 세세한 내용이 빠짐없이 기록되곤 했다. 전하는 대로 나니 가문에서 가족의 초상화를 주문했다면, 대대로 보관해 온 서류에 그녀에 관한 기록이 남아 있어야 했다. 하지만 **아름다운 나니**에 등장하는 여인이 나니 가문의 구성원이었다는 언급은 어디에도 없다. 언제나 예외는 있게 마련이지만, 보편적 논리에 빈틈이 생기면서 전혀 엉뚱한 생각이 슬그머니 고개를 든다. 그녀가 실존인물이 아닐 수도 있다는 불투명한 추리가 제시된 것이다.

조선 기생을 닮은 베네치아 화류계 여인들

아름다운 나니의 여인이 가공의 인물이리라는 추측의 근거로 당시의 유행도 한몫 거든다. 실재 인물이 아니라, 이상적인 여인의 그림을 벽에 걸어두고 감상하는 취향이 16세기 베네치아에 널리 퍼져 있었기 때문이다. 이런 경향은 베네치아 화파의 선구적 화가인 티치아노의 **라 벨라**가 물꼬를 텄다. '아름다운 여인'이란 뜻의 이 초상화는 베로네세의 **아름다운 나니**보다 약 25년 전에 제작되었는데, 두 그림의 연관성을 확연히 보여줄 만큼 닮은 구석이 많다. 어두운 단색을 배경으로 화려하게 치장한 여인이 우아한 자세로 홀로 서 있는 모습은 이런 유형 초상화의 기준이 되었다. 팔 길이까지 상체를 화포에 담은 이상적이고 아름다운 여성이 그림에 등장하자, 베네치아 사회는 매우 호의적인 반응을 보였다. 이 작품을 효시로 16세기 내내 미술 애호가들이 앞다투어 주문했던 초상화들은 대부분 이 전형을 따르게 되었다.

그렇다면, 베로네세의 **아름다운 나니**도 베네치아 상류층의 이상적인 미덕을 갖춘 가공의 인물이었을까? 만약 그렇다면, 당시 화가들이 가장 이상적인 여인상을 창조하기 위해 선택한 모델은 어떤 부류의 여자였을까? 아마도 상류 화류계의 여자였으리라는 추측이 지배적이다. 여기서 말하는 화류계의 여자들은 그 당시 기독교 사회의 관습과 통제로부터 훨씬 자유로웠던 신분의 여자들을 가리킨다. 이들은 전통적 가정의 부녀자들보다 훨씬 많은 교육을 받아 문학과 음악과 예술을 이해하고 즐기는 계층이었다. 16세기 베네치아에 유포된 사회적 통념으로는 아이를 낳고 가정을 지켜야 할 여자가 지식 교육을 받는 것이 마뜩잖은 일이었다. 동양의 유교 사회가 그랬듯이, 당시 베네치아도 여성이 가정의 울타리를 벗어나는 것을 용납하지 않았던 봉건적 남성 중심 사회였다. 서구의 여러 도시 중에서 가장 개방적이었던 베네치아에서도 남존여비의 사고가 만연했다는 사실은 흥미롭다. 아울러, 서로 비슷한 사회의식은 서로 비슷한 사회적 현상을 낳게 마련이다. 우리의 유교적 전통 사회에서 시화악무詩畵樂舞의 멋을 아는 계층은 사대부 여인들이 아니라 기생들이었던 것처럼, 베네치아에서도 여성 지식층은 상류 화류계 여자들이었다.

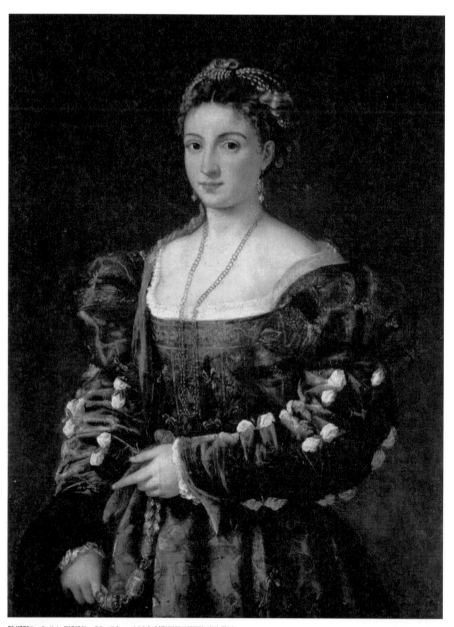

라 벨라(La Bella), 티치아노, 89 x 76cm, 1536, 이탈리아 피렌체 피티 궁전

화류계 여성에서 귀부인으로

베네치아 남성들은 도덕적이고 정숙한 부인에게는 가정을 지키게 하고, 사교계에서 화류계 여성들과 시간을 보냈다. 이런 습속이 형성된 데에는 시대적 정황이 큰 몫을 차지했다. 동서양의 문화가 교차하는 길목에 있었던 베네치아는 당시에 엄청난 부를 누리고 있었고, 세련되고, 우아하고, 사치스러운 사교계에서 미모와 재능을 갖춘 화류계 여인들은 예술가, 문학가, 성직자들에게 선망의 대상이자, 상류 남성 사회의 꽃이었다.

하지만 그들에게도 따라야 할 규칙이 법으로 정해져 있었다. 예를 들어 베네치아 화류계의 현란한 꽃들은 반드시 노란 베일을 쓰고 다녀야 했다. 그럼에도, 그녀들은 이런 규칙을 무시한 채 상류층 귀부인의 화려한 차림새로 한껏 멋을 부렸다. **아름다운 나니**에 등장한 귀부인 옷차림의 여인도 베로네세의 눈에 비친 이상적 미를 갖춘 화류계의 꽃이었을까? 꿈꾸는 눈길과 우수 서린 표정에는 평범한 가정주부에게서 찾아볼 수 없는 무언가가 있음이 분명하다.

아름다운 나니에 나오는 여인의 차림새는 귀부인의 특징을 고루 갖췄다. 어두운 바탕색을 배경으로 두드러지게 시선을 끄는 고급스러운 푸른 우단, 어깨와 허리를 장식한 황금 장신구, 루비와 사파이어, 진주가 빠짐없이 박혀 있는 팔찌와 반지…. 가슴에는 금 사슬이, 목둘레에는 진주 목걸이가, 왼손 약지에는 결혼 금반지가 보인다. 앞가슴이 거의 드러날 정도로 파인 긴 드레스는 연회나 행사가 있을 때 귀부인들이 입던 16세기 베네치아의 의전용 여성 정장이다. 당시 베네치아에서는 결혼한 상류층 귀부인만이 이처럼 속살을 과감히 드러낼 수 있었다. 미천한 신분의 여성이나 젊은 처녀가 이런 차림을 한다면 헤픈 여자라고 손가락질 받았다. 드레스는 발을 가릴 만큼 길고 무거운 데다 폭이 넓었다. 이런 차림으로 걸어가는 귀부인의 자태는 물 위를 스치는 미풍처럼 우아하게 보였다. 여인은 사각으로 넓게 파인 앞가슴을 살짝 가리려고 투명한 망사 베일을 걸쳤고, 잎사귀 모양의 레이스로 옷 가장자리를 둘렀다. 비단으로 만든 베일은 여자들이 외출할 때 햇빛과 남의 시선을 가리기 위해 머리끝부터 허리 아래까지 늘어뜨리고 다니는 필수품이었다.

완전한 아름다움을 위해서

그런데 가만히 생각해보면 이상한 구석이 있다. 화면의 여인이 이상적인 아름다움의 화신이라면, 그녀가 제시하는 아름다움의 조건에는 모순이 있다. 화가는 부인이자 어머니로서 이상적인 여인상을 그리려고 정숙한 귀부인의 차림새를 선보였지만, 정작 등장인물은 화류계 신분의 여자를 모델로 삼았다. 이런 모순은 분명히 역설적이지만, 한편으로는 이해할 만하다. 화가는 특정 인물의 초상화를 그린 것이 아니라, 자신의 예술적 구상에 영감을 불어넣어 줄 대상을 찾았으니, 아무래도 문예에 밝은 여자가 적합하다고 판단했을 것이다. 어차피 세상에 완전한 인간은 존재하지 않는 만큼, 화가는 이상적인 아름다움을 창조하기 위해 '조합'이라는 수단을 사용할 수밖에 없었으리라.

나니는 차림새에서부터 생김새에 이르기까지 여성적인 아름다움을 골고루 갖췄다. 당시에 미의 첫 번째 기준으로 꼽았던 투명하고 흰 피부. 그녀의 얼굴과 앞가슴은 우윳빛 뽀얀 살결로 빛을 발한다. 베네치아 여인들은 그녀와 같은 피부를 가지기 위해 솜털을 말끔히 밀어내고, 여러 시간 우유에 담가두었던 송아지 살점을 밤마다 몸에 붙이는 등 온갖 노력을 기울였다.

그뿐 아니라 머리 색도 아주 중요했다. 베네치아의 여성들은 '베네치아 금발'이 되기 위해 독특한 정성을 들였다. 우선, 뚜껑 없이 챙이 넓은 밀짚모자를 쓰고 젖은 머리채가 모자 바깥으로 빠져나오게 하고는 저택의 발코니로 나간다. 그리고 머리카락을 향료, 오렌지 껍질, 달걀 껍데기, 재 등을 섞은 물로 계속 적셔가며 한낮의 베네치아 햇빛 아래 노출한다. 그러면 마침내 붉은빛이 감도는 탐스러운 금발이 만들어진다.

그리고 잘록한 허리를 만들려면 또 다른 고통을 감수해야 했다. 고래 뼈로 만든 코르셋을 바짝 조여 입는 것이다. 그러면 젖가슴은 더욱 부풀어 오르고 둔부는 풍만하게 두드러져 생산력 있는 건강한 여성으로 돋보였다.

진주 열병에 걸린 베네치아

베네치아의 미인이 되는 데 결코 빠뜨릴 수 없는 것이 있었다. 바로 빛나는 진주였다. 베네치아 여성들이 진주처럼 희고 매력 있는 피부를 선망했듯이, 가장 선호한 보석 역시 진주였다. 크고 빛깔 고운 진주를 가지고 싶어 하는 여자들의 열망은 강렬했다. 아직 진주를 양식하는 기술이 개발되지 않았던 시절에 이런 사치는 막강한 부를 자랑하던 베네치아 공국으로서도 감당하기 어려울 정도였다. 오죽했으면 당국에서 법으로 규제하고 나섰을까! 기준치 이상의 진주로 치장한 여성에게는 상당한 벌금이 부과되어 베네치아 금화 200두카를 물어야 했다. 이 벌금의 4분의 1은 베네치아 공국으로, 4분의 1은 벌금 징수 담당기관으로 돌아갔으며 고발자는 나머지 100두카를 받았다. 이런 현상은 남에게 과시하고 싶으면서도 남의 눈이 무서워 진주를 감춰야 했던 베네치아 상류층의 모순을 잘 드러낸다. **아름다운 나니**의 여인도 상앗빛 살결 위로 알이 크고 촘촘한 진주 목걸이를 걸고 있다. 여기저기 보이는 보석 장식에도 진주는 빠지지 않는다. 심지어 머리를 치장하는 데에도 진주 알을 박았다. 나니는 나무랄 데 없이 완벽하게 꾸민 베네치아의 여인이다.

귀부인의 몸에 밴 맵시

미모가 타고난 아름다움이라면 자세는 스스로 만들어 가는 아름다움이다. 다시 말해 교양이 배어 나오는 몸가짐은 귀부인이 되기 위한 필수조건이었다. **아름다운 나니**에 등장하는 푸른 옷의 여인은 긴 손가락을 우아하게 편 오른손을 가슴에 올려놓았다. 이런 자세는 흔히 자신을 소개할 때 취하는 동작이다. 당시 베네치아 상류사회에서는 귀족 부인이 취하는 이런 자세를 공손한 인사인 동시에 정절의 표시로 받아들였다.

　그런데 정작 고상한 자세를 취하고 있는 그녀의 눈길은 어디를 향하고 있을까? 정면의 감상자를 바라보지도 않을뿐더러 시선이 어디에 닿았는지조차 알 수 없다. 상념에 빠진 채 스스로 마음을 다지고 있는 걸까? 그녀의 왼손은 얇은 비단 망사와

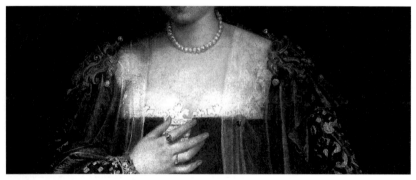

아름다운 나니 부분

두꺼운 모직 양탄자를 함께 만지작거리며 질감을 느끼고 있다.

감상자는 이 예민한 여인의 왼손에서 감상자는 두 가지 사실을 간접적으로 인지하게 된다. 즉, 고급스러운 동양 양탄자에 시선이 쏠리면서 이 여인이 사회적으로 높은 지위에 있음을 알아차리고, 손가락에 낀 반지를 통해 이 귀부인이 유부녀임을 확인한다. 또한, 탁자 옆에 기대어 서 있는 모습은 단조로움을 살짝 깨뜨리는 묘미와 아울러 귀족 계층의 품위를 자연스럽게 표현하기에 베로네세가 그림에서 자주 보여주었던 자세이다.

미인 탄생의 마지막 비밀

화가가 **아름다운 나니**를 통해 제시한 이상적인 여인의 조건 중에서 가장 핵심적인 요소는 바로 얼굴이다. 이 여인의 얼굴에는 아름다움과 함께 신비로움이 깃들어 있다. 감상자는 그녀의 매력에 대해 스스로 던졌던 여러 질문의 답을 그녀 혼자 비밀스럽게 간직하고 있다는 인상을 받는다. 그녀의 갸름한 타원형 얼굴은 오른쪽으로 살포시 기울여진 채 배경의 어둠과 대조를 이루며 눈부시게 떠오른다. 흰 대리석 같은 살결은 그녀의 고상한 지체를, 뺨을 물들인 홍조는 젊은 여인의 마음을 드

러내는 듯하다. 미모의 기준에서 빠질 수 없는 것이 이마라면 그녀의 곱고 단아한 이마는 가운데 가르마를 타고 얌전하게 틀어 올린 금발과도 잘 어울린다. 굽이치는 금빛 머리카락과 그 속에 박힌 진주는 베네치아 앞바다를 물들이는 황금 햇살과 그 물결을 떠올리게 한다. 그녀의 단정한 성격을 짐작하게 하는 볼그스름한 입술은 회색빛 도는 푸른 눈동자와 알맞은 조화를 이룬다. 물기를 머금은 채 청아하게 반짝이는 두 눈동자는 육체적인 아름다움을 넘어 여인의 가슴 깊은 곳에 있는 소중한 무엇인가를 드러낸다. 그럼에도, 그 눈빛에 아련한 슬픔과 잡히지 않는 우수의 그림자가 드리운 것은 무엇 때문일까? 그것은 아마도 베로네세가 이상적인 여성을 탄생시키기 위해 끝까지 고심했을 마지막 비밀일 것이다.

5. 렘브란트 판 레인 **작업대 앞의 자화상**

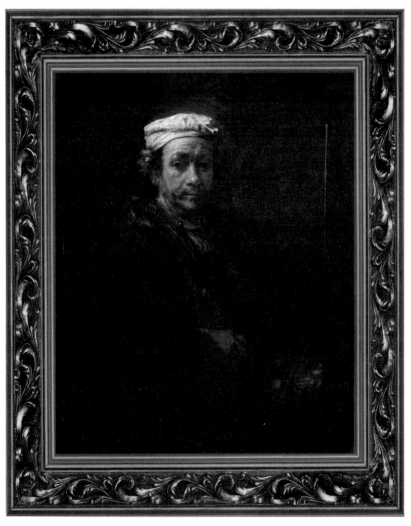

Portrait de l'artiste au chevalet, 111 x 90cm, 1660

렘브란트 판 레인(Rembrandt Harmenszoon van Rijn, 1606~1669)

네덜란드 레이덴 출생. 제분업자의 아들로 태어났다. 어릴 때부터 미술에 소질을 보여 화가인 야콥 반 스바넨부르크에게 배웠고, 암스테르담으로 가서 라스트만의 문하에 들어갔다. 1624년 레이덴으로 돌아와 이듬해부터 독립하여 아틀리에를 열었다. 1632년까지 독학으로 꾸준히 그림을 그리다가 같은 해 암스테르담 의사조합으로부터 위촉받은 〈툴프 박사의 해부학 강의〉가 호평을 받으면서 암스테르담에 정착했다. 1634년 명문가의 딸 사스키아 판 오이렌부르흐와 결혼했고, 암스테르담 최고의 초상화가로서 많은 수입을 올리고 많은 제자를 가르쳤다. 그러나 그의 회화가 성숙함에 따라 당시의 일반적 기호였던 평면적인 초상화 등에 만족할 수 없게 되어 외형의 정확한 묘사보다는 인간의 깊은 내면을 표현하기 시작하여 종교적·신화적 소재나 자화상을 많이 그렸다. 1642년 암스테르담 사수협회(射手協會)에서 단체 초상화를 주문받고 〈야경〉을 그리면서 당시 유행하던 기념촬영 같은 판에 박힌 그림을 버리고 그만의 명암 효과를 이용하여 대담한 극적인 구성을 시도했다. 그러나 이 그림은 비난의 대상이 되었고, 그의 명성은 점차 추락하기 시작했다. 게다가 같은 해에 그의 아내 사스키아가 세상을 떠나면서 그의 삶은 고통스러워졌다. 그러나 이때부터 그의 위대한 예술이 전개되기 시작했다. 1645년경에 맞은 둘째 부인 헨드리키에의 내조는 그의 예술을 더욱 원숙하게 하여, 그의 대표작은 대부분 1640년대 이후에 만들어졌다. 그러나 생활은 날로 어려워졌고, 1656년 파산선고를 받아 모든 것이 그의 손을 떠났다. 1662년에는 헨드리키에가 죽고 1668년 아들 티투스마저 죽자, 그도 이듬해 10월 유대인 구역의 초라한 집에서 임종을 지켜보는 사람도 없이 죽었다. 17세기 네덜란드 회화는 그의 영향을 받았고, 그의 예술은 시대를 초월했다. 그는 자신만의 빛과 그늘을 창조했고, 그의 작품에서 색이나 모양은 모두 빛 자체였으며, 명암이야말로 생명의 흐름이었다. 그의 작품에 높은 종교적 정감과 깊은 인간 심정이 표현된 것은 그 특유의 명암법 덕분이었다. 특히, 그의 에칭은 그를 유럽 회화사상 최고 화가의 한 사람으로 만들었으며 에칭의 모든 기술은 그에 의해 완성되었다 해도 과언이 아니다. 대표작으로 〈엠마오의 그리스도〉, 〈야곱의 축복〉, 〈유대인 신부〉, 〈세 그루의 나무〉, 〈병자를 고치는 그리스도〉, 〈3개의 십자가〉 등이 있다.

나는 누구인가

세상에 인간의 얼굴처럼 오묘한 것도 없다. 바닷가 모래알처럼 많은 인간 중에서 똑같은 얼굴이 단 하나도 없다는 사실에서 우리는 때로 자연의 놀라운 조화에 경이를 느끼기도 한다.

복잡하고, 미묘하고, 항상 변하며, 무한한 모습이 잠재된 인간의 얼굴을 한 장의 그림으로 표현하는 초상화. 얼굴이 초상화에서 결정적으로 중요한 이유는 한 개인의 외형적 특징과 내면적 성격을 가장 잘 드러내는 신체 부위이기 때문이다. 화가는 얼굴을 통해 정지된 화면에서 한 인간의 영혼을 고스란히 담아낸다.

그런데 그려야 할 대상이 바로 자신이라면? 문제는 오히려 더 복잡해진다. 진정으로 자신을 안다는 것은 무엇보다도 어려운 일이기 때문이다.

"정말 나는 나 자신을 잘 알고 있을까? 나를 가장 잘 아는 사람은 누구일까? 가족일까? 인생의 동반자일까? 친구일까? 혹은 나를 객관적인 시선으로 바라볼 수 있는 제삼자일까?"

이것은 인간의 인식이 깨어나면서부터 시작된 질문이며, 아직도 각자가 풀어야할 숙제이다. 자신을 파악하기도 어려운 인간이 다른 사람의 초상화를 그리기는 참으로 어려운 일이다. 화가는 단편적이고 객관적인 관찰만으로는 그려야 할 인물을 제대로 파악하지 못하는 한계에 부딪히고 만다. 가장 깊숙한 내면의 자신을 알 수 있는 사람은 결국 자신이다. 스스로 자신을 그린다면 보편적 인간의 정체를 표현하는 계기가 될 수도 있지 않을까?

침묵 속에서 들리는 소리

루브르에 소장된 **작업대 앞의 자화상**은 렘브란트가 남긴 많은 자화상 중에서도 가장 감동적인 작품의 하나. 그의 영혼이 감상자의 가슴에 오롯이 파고들어 예술에 모든 것을 바치며 살다 간 한 천재의 응어리진 삶을 그대로 전해주기 때문이다. 이런 북받치는 감동으로 한 예술가의 자화상 앞에 서면 마치 성스러운 광경을 보는

듯 경건함마저 느껴진다. 불행과 역경 속에서도 절대 무너지지 않았던 렘브란트. 그의 자화상에서는 마지막 순간까지 자신의 신념을 위해 열정을 불태웠던 그의 결의가 느껴진다. 마주한 감상자를 물끄러미 바라보는 늙고 가난한 화가의 시선 어디에서 그런 강렬함이 분출하는 걸까? 그 답이야말로 350여 년 전 렘브란트가 다시 살아나 우리와 대화할 수 있는 신비에 들어 있다.

화면에서는 밝음보다 짙은 어둠이 어슴푸레한 빛마저 지워버리고, 남은 한 줌의 미명이 렘브란트의 얼굴을 비춘다. 거기서 부서진 빛의 조각들은 붓과 갤판과 받침막대를 쥔 두 손 위로 떨어져 희미하게 스러진다. 주름지고 늘어진 피부, 아무렇게나 자란 수염, 볼품없는 작업모자 바깥으로 삐져나온 더부룩한 머리카락… 둥글고 큼직한 코는 얼굴 한가운데서 반짝이고, 표정 없는 입술은 묵묵히 닫혀 있다. 얼굴 반쪽은 그늘에 가려졌고, 빛을 받은 쪽은 파인 주름과 움푹한 눈가를 드러낸다. 동그랗게 뜬 눈은 조용하고 침착하다. 그런데 어찌 저 두 눈은 우리의 시선을, 아니 온 마음을 이토록 강렬하게 사로잡는 걸까? 그 신비스러운 눈길은 놀라우리만큼 자연스럽게 '렘브란트'라는 한 인간을 만나게 해준다.

그의 눈길에 사로잡혀 그의 얼굴을 계속 보고 있노라면 이윽고 그가 살아온 삶이 감상자의 가슴에 와 닿으며 속삭이는 소리가 들린다. 그가 그림을 위해 살 수밖

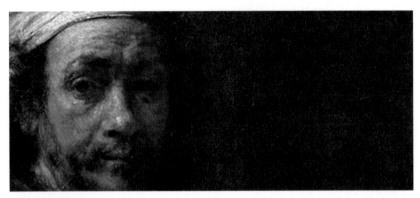

작업대 앞의 자화상 부분

에 없었던 절실한 사연도 들려온다. 그 소리는 감상자로 하여금 인생이 무엇인지, 영혼이 무엇인지 무언중에도 스스로 깨닫게 한다.

어느새 그의 머리에 빛이 내려앉는다. 그림 전체가 어스름에 젖은 화면에서 유독 빛나는 렘브란트의 이마. 아무리 절망과 고독과 가난에 시달려도 그의 영혼만큼은 깨끗하게 빛나고 있음을 보여주는 듯하다. 머리에 쓴 흰 모자는 어둠 속에서 스스로 빛을 발한다. 이 그림이 걸린 루브르의 전시실도 어두운 편이어서 조금 떨어져서 바라보면 마치 눈부신 후광을 받아 빛나는 성인의 머리처럼 둥근 모자와 그의 얼굴만 시야에 들어온다. 착각일까? 그의 표정은 긍정도 부정도 하지 않은 채 묵묵히 나를 바라보고 있다.

자기를 찾아가는 수도승

작업대 앞의 자화상은 렘브란트의 특징이 그대로 살아 있는 그림이다. 어둠 가운데서 빛이 뿜어 나와 그 광원의 언저리를 희미하게 밝히는 렘브란트 특유의 기법을 여기서도 확인할 수 있다. 이 자화상에서는 머리가 광원이 되었다. 그 밑에 그늘에 가려진 눈동자는 움직임 없이 정면을 응시하고 있다. 그의 작품에는 늘 정적이 감돈다. 빛도 그 정적에 스며들어 차분히 가라앉는다. 그런 분위기에 싸인 등장인물이 깊은 상념에 빠진 모습. 이것이 렘브란트가 그림에서 수없이 되풀이한 화두였다. 그의 의식은 이미 인간의 심오한 영적 세계를 헤매고 있었던 걸까?

붓질하던 동작을 멈추고 잠시 생각에 잠긴다. 갤판을 쥔 왼손으로 붓을 옮겨 쥐고, 오른손으로는 받침막대를 어루만지고 있다. 받침막대는 물감이 마르지 않은 화포를 건드리지 않도록 팔을 대고 작업하던 도구이다. 아마도 렘브란트의 받침막대는 손때가 묻어 반질반질했으리라. 그 부드러운 감촉을 느끼면서 상념에 빠져드는 것이 렘브란트의 습관이었을까? 앞에 놓인 화포는 화면의 한쪽 구석을 차지할 뿐, 화면을 가득 채운 것은 자신의 모습이다. 자화상 속의 렘브란트가 그리던 그림의 주제가 무엇인지 알 길이 없지만, 결코 낯설지 않을 듯싶다. 어떤 주제를 다루었

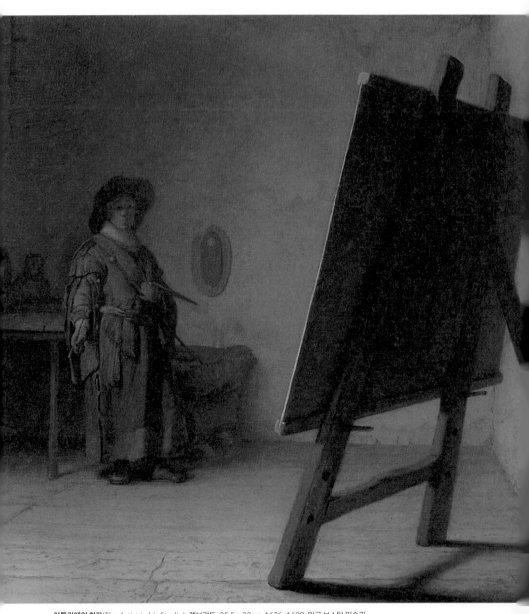

아틀리에의 화가(The Artist in his Studio), 렘브란트, 25.5 x 32cm, 1626~1628, 미국 보스턴 미술관

든지 그 내용은 화가 자신의 삶과 영혼을 드러내는 것일 테니까. 일화와 소재가 달라질 뿐, 렘브란트의 그림은 결국 자기를 찾아가는 과정의 기록이었다.

무너질수록 밝아지는 빛

작업대 앞의 자화상과 비슷한 내용을 담은 **아틀리에의 화가**는 그의 초기 자화상의 하나로 현재 보스턴 미술관에 보관되어 있다. 두 작품 사이에는 약 30년의 간격이 있다. 공통점이라면 작업실에서 그림 그리는 모습을 담은 자화상이라는 점이다. 하지만 그 내용은 극히 대조적이다.

젊은 렘브란트는 자신의 출생지인 레이덴의 허름한 작업실에서 그림을 그리고 있다. 잠시 뒤로 물러나 전체적인 구성을 살펴보면서 구상에 골몰한 모습이다. 왼손 엄지를 갤판 구멍에 끼워 고정하고 새끼손가락은 받침막대를 끼워 들었다. 그리고 붓을 든 오른팔을 늘어뜨린 채 골똘히 그림을 응시하고 있다. 삼각대에 받쳐진 커다란 화포는 그림의 전면을 가득 차지했다. 조그만 크기의 화가를 압도하고도 남는 비율이다. 그의 모습은 마치 거대한 곰 앞에 선 가녀린 사냥꾼 같다. 어찌 보면 무시무시한 용과 맞서 싸우려는 용감한 영웅 같기도 하다. 아직 세상에 이름을 떨치지 못했지만, 위대한 대가들 못지않은 명성과 성공을 거두고 싶은 야심에 찼던 시절의 그림이다.

30년이라는 세월이 흐르는 동안 많은 것이 바뀌었다. 부서지고, 다듬어지고, 여물어진 모습이 되어 화포 앞에 서 있는 렘브란트를 보여주는 **작업대 앞의 자화상**. 그는 이제 그림 가까이 다가서 있다. 더는 자신을 압도하는 그림이 아니다. 싸워서 이

겨야 할 대상도 아니다. 세속적인 욕심을 채워줄 도구도 아니다. 그림은 마침내 자신을 비춰주는 거울이 되었다. 렘브란트는 자신을 가장 잘 아는 존재였던 듯싶다. 세월의 흐름에 따라 달라지는 그의 자화상들을 비교해보면 어둠을 밝히는 영혼의 빛을 꺼뜨리지 않고 달려온 한 인간의 삶이 주마등처럼 지나간다. 오히려 시간이 흐를수록 밝아지는 그의 빛은 당시 사람들이 전에 본 적이 없었던 대단한 눈부심이었다.

진정한 예술을 향한 여정

레이덴의 여유 있는 제분업자의 아들로 태어나, 암스테르담에서 예순셋의 나이로 죽을 때까지 렘브란트는 기복이 심한 삶을 살았다. 그는 한때 누구보다도 야망이 컸고, 명성의 서광도 밝았다. 탁월한 재능을 일찍부터 인정받은 렘브란트는 활동 무대를 암스테르담으로 옮겼다. 그의 야심에 걸맞은 상류 인사들의 초상화 주문이 쇄도했고, 보수도 매우 높았다. 스물여덟 살이 되던 해에는 시장의 딸과 결혼하여 상당한 지참금과 사회적 지위까지 얻을 수 있었다. 그 시기, 즉 1630~40년대 자화상에서 그는 자신감으로 넘치고, 주도적으로 인생의 고삐를 거머쥔 모습으로 등장한다. 그의 이름은 사방에 알려졌고 그의 문하생들은 렘브란트의 화풍을 다투어 좇았다. 그러나 부인이 사망한 1642년을 기점으로 그의 운명은 바람을 맞기 시작했다. 같은 해에 그의 걸작, **야경**이 완성되었지만, 일반인의 취향은 렘브란트의 혁신적 작품성을

렘브란트의 1932년경 자화상

알아보지 못했다. 대중은 오히려 얄팍한 기법으로 잔재주를 부리는 번지르르한 작품들을 선호하고 있었다.

렘브란트는 꾸며낸 아름다움보다는 진실한 자연스러움에 집착했던 화가였다. 인생의 갈림길에 섰을 때 그는 진정한 천재들이 감수했던 험난한 운명의 길을 마다하지 않았다. 같은 시대의 다른 화가들이 유행을 좇아 풍경이나 풍속, 정물을 그려 주문자의 취향에 영합하는 동안에도 그는 자기만의 길을 걸었다. 주문은 뜸해졌지만, 렘브란트는 주문자의 관심을 끌려고 신념을 버리는 짓은 하지 않았다. 그렇게 그는 자신이 추구하는 예술의 본질과 종교적 주제를 깊이 있게 표현하려는 시도를 멈춘 적이 없었다.

대중의 선호와 변덕은 일시적이고 냉정하다. 당대 최고의 명성을 누리던 화가들도 시대의 흐름을 따르지 않으면 언제 그랬냐는 듯이 사람들의 기억에서 사라져 버린다. 어느 작가든 오랜 세월 잊혔다가 비로소 후대의 이해와 평가를 얻게 될 때 그는 진정한 예술가로 거듭났다고 할 수 있다. 렘브란트의 내면에 자리한 단단한 자아야말로 이런 값진 삶을 가능하게 한 핵심이었다.

거울 속에서 만나는 현자

1640년대부터는 풍경과 종교를 다룬 판화 제작에 몰두하여 이 분야에서도 선구적인 자취를 남겼다. 이 시기의 10년간은 자화상의 공백기였다. 초상화 주문이 다시 들어오던 1640년대 말이 되어서야 자화상도 함께 부활한다. 하지만 경제적 사정은 갈수록 어려워져 1656년에는 채무 면제 신청과 재산 경매를 감수해야 했다. 수입보다 많은 지출을 감당하지 못하고 파산에 이르고 만 것이다. 그가 경매에 내놓았던 수집 예술품들과 동서양의 진귀한 물품들은 수량과 내용 면에서 거의 개인 박물관 수준에 이를 정도로 엄청났던 것으로 유명하다.

말년에 그의 명성은 유럽 곳곳에 퍼졌지만, 거기에 걸맞은 주문은 없었고 빈곤이 주는 고통은 더욱 심해졌다. 그가 죽기 1년 전인 1668년에는 그의 아들인 티투스마저 세상을 떠났다. 이런 힘든 상황과 자신의 기질 때문에 렘브란트는 갈수록 외곬에 빠져들었다. 말년에 이르러 그는 완전히 외톨이가 되었지만, 마치 극한상

황을 통해 깨달음에 이르듯이 고통은 오히려 그만의 독창적인 세계를 이뤄내는 징검다리가 되었다.

루브르에 걸려 있는 **작업대 앞의 자화상**은 인간을 가장 극적으로, 그리고 진실하게 그려낸 작품일 것이다. 이 작품이 '극적'이라고 말하는 이유는 영광과 영락이 엇갈렸던 굴곡 많은 삶의 끝자락에 다다른 한 인간의 모든 경험이 농축되어 형상화되었기 때문이다. '진실하다'고 말하는 이유는 그 삶을 화폭에 옮긴, 처절하도록 아름다운 열정이 있었기 때문이다. 자화상을 그리지 않은 화가는 드물지만, 렘브란트만큼 자화상에 집착한 화가는 없었다. 그림을 시작하고 나서 죽는 날까지 그는 자신을 상대로 60여 점의 유채 자화상을 남겼다. 판화와 데생을 포함하면 100점이 넘는다. 더욱이 마지막 10년간은 마치 신들린 듯이 자신의 모든 능력을 불태워 가장 강렬한 영혼의 빛을 그려냈다. 그리고 지독한 고독 속에서도 자신의 내면에 깃든 인간성의 본질을 관찰하고, 그것을 부단히 그림으로 표현했다. 이 시기에 그는 주문받은 초상화도 제작했지만, 자화상에 더욱 몰두하여 그가 죽은 해인 1669년에도 두 점의 자화상을 남겼다.

렘브란트의 힘은 그가 추구한 진정한 예술에 대한 철저한 집착에서 나왔다. 그는 예술을 통해 현세의 안락한 삶보다는 영원하고 진실한 세계를 추구했다. 그래서 그는 일시적인 흐름에 동요하거나 시류에 편승하기보다는 마치 수도자가 진리에 도달하고자 일생을 바쳐 각고의 인내를 감수하듯이 그림을 통해 찾을 수 있는 진실에 천착했던 것이다.

렘브란트는 그 실마리가 결국 자신임을 깨달았다고, 나는 믿는다. 그러기에 평생 자신을 거울에 비춰보면서 인간의 정체를 찾으려 했을 것이다. 당장 불을 피우고 끼니를 이을 수 없는 상황에서도 돈이 되지 않는 늙은 자신의 자화상을 끊임없이 그렸던 렘브란트. 그가 그럴 수 있었던 것은 그에게 강한 정신력이 깃들어 있었기 때문이다. 나는 **작업대 앞의 자화상**을 보면 위대한 예술의 신전에 스스로 자신을 바친 현자를 만난 듯한 기분이 든다.

6. 자크 루이 다비드 **마담 레카미에의 초상**

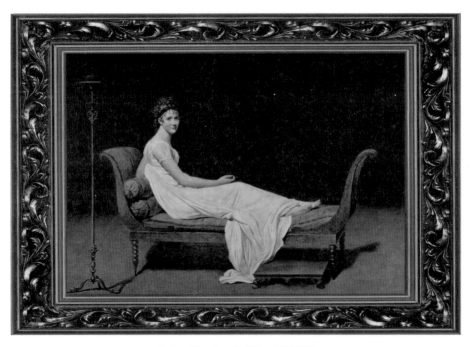

Madame Récamier, 174 x 244cm, 1800(미완성)

자크 루이 다비드(Jacques Louis David, 1748~1825)

프랑스 파리 출생. 부유한 상인 아버지와 유명한 건축가 집안 어머니 사이에 태어났다. 외가 쪽 친척인 프랑수아 부셰의 추천으로 조셉 마리 비앙에게 사사했다. 비앙이 아카데미 원장이 되자 1774년 로마대상을 받고 로마에 머물면서 신고전주의 미술을 연구했다. 그가 로마에서 그린 〈호라티우스 형제의 맹세〉는 예술사적으로나 흥행 면에서나 대단한 성공을 거두었다. 프랑스 혁명 당시 자코뱅 당원이 되었다가 로베스피에르가 실각하자 투옥되었지만, 나폴레옹에게 중용되어 예술계에서 최고의 권력자가 되었다. 앵그르, 그로, 제라르 등 당시 신고전주의 화가들은 모두 그의 휘하에서 나왔다. 그의 역사화는 18세기 로코코 미술의 우아하고 미묘한 표현보다는 고전적인 균형과 조화와 질서를 중요시했으며 대부분 대형 화면에 장대한 구도와 세련된 선으로 형태의 아름다움을 표현했다. 반면에 초상화에서는 고전적인 형식미를 추구하면서도 사실적인 묘사에 중점을 두어 인물이 살아 있는 듯한 참신한 느낌을 주었다. 나폴레옹 실각 후 추방되어 1816년 브뤼셀로 망명했다가 다시는 돌아오지 못했다. 대표작으로 〈마라의 죽음〉, 〈사비니의 여인들〉, 〈나폴레옹의 대관〉, 〈마담 레카미에의 초상〉 등이 있다.

Jacques Louis David

지상으로 내려온 찬란한 별

트로이 전쟁의 불씨가 되었던 헬레네, 유대민족의 학살을 막아낸 에스더. 두 여인의 공통점은 각각 서구 문명의 근원을 이룬 그리스 신화와 성서에 기록된 전설적인 미녀라는 점이다. 인류 문명이 시작된 이래 아름다운 여자, 이상적인 여성에 관한 이야기는 그친 적이 없었다. 그러나 전설로 남은 미녀 중에서 정작 역사적으로 실재했던 인물은 얼마나 될까? 가공의 인물이거나 정체가 모호한 존재, 감탄 섞인 수식어로만 전해지기에 각자의 상상에 따라 제각기 다른 모습으로 그리는 미인이 아니라, 전설적인 존재이지만 눈으로 확인할 수 있는 실존인물의 초상화가 과연 있을까? 루브르에서 그런 초상화 한 점을 만날 수 있다. 1800년에 다비드가 그린 **마담 레카미에의 초상**이 바로 그런 작품이다.

초상화의 제작연도가 말해주듯이, 마담 레카미에는 1789년 프랑스 혁명 이전에 태어나 피비린내 나는 혼란기를 거쳤다. 그녀는 공포 정치 시절에도 살아남았고, 유럽을 뒤흔들었던 나폴레옹 제국주의의 출현과 몰락을 모두 지켜본 인물이다. 이런 격동의 시대를 거치면서도 그녀의 존재는 늘 하늘의 별처럼 반짝였다. 마담 레카미에에게 바쳐진 '세기의 연인'이라는 찬사는 그 잔재에 지나지 않는다. 수많은 문학가와 예술가가 다투어 칭송한 그녀의 존재는 샤토브리앙, 라마르틴, 발자크, 그리고 마담 스탈 등 프랑스 낭만주의 대표적 작가나 정치가, 사상가들에게 빛나는 영감이 되었다. 또한, 프랑수아 제라르François Gérard, 안토니오 카노바Antonio Canova, 피에르 나르시스 게랭Pierre-Narcisse Guérin 등 당시 이름난 예술가들은 어떻게든 그녀의 모습을 작품에 담아 영원히 간직하려고 애썼다. 그뿐만 아니라, 프랑스 상류층 인사들에서부터 외국의 왕자와 대사에 이르기까지 그녀를 한번 보고 나면 그 매력에 빠지지 않은 이가 없었다. 그녀는 명실공히 프랑스 사교계에서 가장 빼어난 꽃이었으며 찬란한 별이었다. 황후였던 조제핀마저 질투심을 감추지 못할 만큼 그녀는 아름다웠고, 그녀의 말과 행동과 차림새는 파리뿐 아니라 런던이나 로마에서도 새로운 유행을 일으킬 정도로 대단한 매력을 발산했다.

위장결혼에서 파리 사교계의 중심으로

리옹에서 태어난 쥘리에트 베르나르의 운명은 열다섯 살이 되던 해에 갑자기 바뀌었다. 아버지 나이뻘인 부유한 은행가 레카미에와 결혼하면서 엄청난 재산의 상속인이 된 것이다. 그러나 스물일곱 살 차이가 나는 이 혼인의 내막에는 그녀도 몰랐던 복잡한 비밀이 숨어 있었다. 마담 레카미에와 줄곧 관념적인 애정의 부부관계를 유지했던 그녀의 남편은 사실 어머니의 오랜 연인이었다. 어쩌면 그녀의 남편이 자신의 친아버지일지도 모르는 기구한 인연이 그들 사이에 감춰져 있었던 것이다. 그들의 결혼은 엄청난 재산을 마담 레카미에에게 남기기 위한 위장이었다는 소문도 거기서 비롯했다. 두 사람 사이는 이처럼 민감한 관계였지만, 남편은 숱한 남자가 주변에 끊이지 않았던 마담 레카미에를 애정 어린 시선으로 바라보며 지켜주었다. 그녀 또한 프러시아 왕자의 끈질긴 청혼을 뿌리치고 끝까지 남편을 버리지 않았다.

마담 레카미에를 만난 남자들은 마술에 홀린 듯이 한결같이 그녀를 찬양하고, 갈망하고, 받들고, 그녀에게 애걸하고, 그녀 때문에 괴로워했다. 어린 나이에도 교양과 재치를 겸비한 그녀가 파리 사교계의 중심이 되었던 것은 고급스러운 저택을 살롱으로 만들어 상류층과 문화계 인사들과 접촉했기 때문이었다. 바라보기만 해도 숨이 막힐 듯한 아름다움이야말로 그녀를 사교계의 여왕으로, 사랑의 여신으로 승화시켰던 가장 탄탄한 발판이었다. 소박하면서도 관능적이고, 자유분방하면서도 정숙한 이 여인이 발산하는 매력에서 남자들은 헤어나지 못했고, 그녀의 미모는 살아 있는 신화가 되어 전 유럽에 알려졌다.

19세기 프랑스 문학의 보석인 샤토브리앙은 마담 레카미에를 처음 보았던 순간을 그의 걸작 《죽음 저편의 회상》에서 이렇게 묘사했다.

"어느 날 아침, 마담 스탈 집에 있을 때 (…) 흰옷을 입은 마담 레카미에가 홀연히 방으로 들어왔다. 그녀는 푸른색 비단 소파 한가운데 앉았다. 마담 스탈은 (…) 이야기를 계속하고 있었지만 (…) 나는 마담 레카미에에게서 눈을 떼지 못한 채 간신히 대꾸하고 있었다. 그때 나는 천진난만한, 혹은 관능에 넘치는 초상화를 보고

있는 것은 아닌가 했다. 나는 전에 이런 모습을 상상조차 하지 못했다."

전설만큼 파란만장했던 삶

운명의 여신마저도 이 미모의 여인에게 질투를 느꼈을까? 나폴레옹 정부의 의심을 산 마담 레카미에는 비밀경찰에 의해 파리에서 추방당하고 말았다. 마담 레카미에는 반反 나폴레옹 인사들이 자주 드나들던 살롱의 주인이었으며, 반체제 인사였던 마담 스탈과의 우정 등으로 성가신 존재로 낙인 찍혔기 때문이었다. 그 후로 마담 레카미에는 어쩔 수 없이 이탈리아에서 긴 세월을 보내야 했다. 게다가 나폴레옹 이 황제에 즉위하면서 남편의 은행이 파산하는 고통도 감수해야 했다. 그녀는 심지어 복잡하게 얽힌 애정관계로 자살을 시도한 적도 있었다.

워털루 전투에서 패배한 나폴레옹이 유배를 떠난 다음에야 마담 레카미에는 파리로 돌아올 수 있었다. 하지만 이제 그녀에게는 막대한 재산이 남아 있지 않았다. 그럼에도, 그녀는 다시 살롱을 열고 사교계의 중심인물로 여생을 보냈다. 마담 레카미에의 아름다움과 매력은 시간이 흘러도 변함없었고, 많은 추종자가 그녀 곁을 떠나지 않았다. 마담 레카미에는 말년에 시력까지 잃었지만, 샤토브리앙은 그녀의 품에 안겨 죽음을 맞았다. 그리고 이듬해, 파리에서 창궐했던 콜레라가 파란만장 했던 마담 레카미에의 삶을 거두어갔다. 1849년 5월의 일이었다.

신고전주의 흐름의 여울

프랑스 회화사에 큰 획을 긋고, 신고전주의의 밝은 별이었던 자크 루이 다비드. 그도 마담 레카미에의 아름다움을 화폭에 담고자 그녀 앞에 삼각대를 펼쳤다. 하지만 그는 그림을 완성하지 못했다. 당대를 주름잡던 다비드의 솜씨도 마담 레카미에의 아름다움을 화폭에 그대로 옮기기에는 역부족이었을까? 눈부신 마담 레카미에의 아름다움 앞에서 마음만 앞섰던 까닭일까? 초상화를 완성하기 전이었지만,

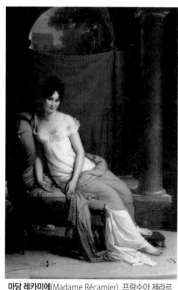

마담 레카미에(Madame Récamier), 프랑수아 제라르,
225 x 145cm, 1805, 프랑스 카르나발레 미술관

다비드는 자신의 그림이 도무지 마음에 들지 않았다.

당시에 명성이 쟁쟁했던 다비드는 그녀에게 초상화를 다시 시작해보자고 정중하게 제안했다. 그러나 마담 레카미에는 그의 작업 속도가 너무 느리다는 이유로 그의 제안을 거절했다. 그 대신, 다비드의 제자였던 제라르에게 초상화를 주문했다. 자존심 상한 다비드는 미완성의 그림을 자신의 작업실에 처박아두었다. 그늘에 가려져 있던 그 초상화는 지금은 루브르에 걸려 있다. 제라르가 그린 마담 레카미에의 초상화는 파리의 카르나발레Carnavalet 미술관에 전시되어 있다.

다비드는 **마담 레카미에의 초상**에서 여느 초상화와는 달리, 특이한 각도에서 그녀의 모습을 담았다. 화폭을 가득 채우는 상반신 구도가 아니라 전신이 들어가고도 남는 텅 빈 공간에 인물을 배치했다. 하늘거리는 흰옷을 즐겨 입었던 그녀의 조각 같은 몸매까지 모두 그림에 담고 싶었던 걸까? 정작 그녀의 얼굴은 초상화의 일부에 지나지 않을 정도로 작은 크기이다.

방 한가운데 놓인 고전 양식의 소파에 비스듬히 몸을 기댄 모습으로 등장한 마담 레카미에. 부드럽고 얇은 옷은 그녀의 유혹적인 몸매를 따라 흘러내린다. 드러난 맨발에서는 청순하면서도 자극적인 그녀의 매력이 엿보인다. 반대편을 향해 비스듬히 누웠다가 뒤를 돌아보는 자세 또한 독특하다. 다비드는 그녀의 눈길과 마주치는 순간, 누구나 사랑의 노예가 되어버리는 마담 레카미에의 놀라운 마력을 포착하려 했던 걸까? 마치 기념촬영을 하는 사진관 스튜디오처럼 몇 점의 소품을 빼고는 텅 비어 있는 공간에서 감상자의 눈길을 사로잡는 것은 그녀의 눈빛뿐이다. 그런데 그 소품들을 통해 마담 레카미에 시대의 분위기를 들여다볼 수 있다는

점이 이 그림을 보는 또 다른 재미다. 소파와 등잔과 그 받침대는 고대 로마 양식을 재현한 당시의 가구들이다. 18세기에 폼페이 유적이 발굴되고 나서 고대 로마양식을 재현하려는 복고풍이 유행처럼 퍼졌던 것이다. 그뿐 아니라, 마담 레카미에의 머리띠와 머리 모양, 어깨에서 발등까지 내려오는 얇은 옷차림도 그리스·로마 시대의 고전풍을 따랐다. 이처럼 디테일이 신고전주의 경향을 말해주듯이 다비드가 바로 신고전주의의 선구자였다.

미완성이기에 더욱 매력적인

마담 레카미에의 초상은 얼굴 부분을 빼고는 마무리 작업에 들어가지 않은 상태다. 벽과 바닥에는 소용돌이치는 빠른 붓 자국이 다듬어지지 않은 채 채워져 있다. 사실, 나는 미완성의 상태로 끝났기에 이 그림에 가까이 다가갈 수 있었다. 한 치의 빈틈도 없이 완벽하게 다듬어놓은 대리석 조각 같은 다비드의 그림은 나를 숨 막히게 할 때가 잦았다. 그의 작품은 고전주의의 경직성에 자신을 가둬버린 듯한 인상을 준다. 차라리 말끔하게 끝내지 않은 미완의 상태가 그의 뛰어난 재능을 감상할 수 있게 숨통을 터주는 듯싶다. 다비드의 초상화 중에는 미완성으로 끝난 작품이 더러 있는데, **마담 트뤼뎅의 초상** 역시 미완의 매력을 지니고 있다.

마담 레카미에와 운명적 인연이 닿았던 보나파르트 나폴레옹의 미완성 초상화도 루브르에 있다. 젊은 나폴레옹의 매 같은 눈빛이 그대로 살아 있는 이 그림 역시 다비드의 작품이다. 여기서도 다비드가 여백에 손을 대지 않고 그대로 두었기에 나폴레옹의 표정은 더욱 강렬한 느낌으로 와 닿는다.

나폴레옹도 마담 레카미에의 매력을 피해 갈 수 없었다는 이야기가 전해지지만, 루브르의 나폴레옹 유품 전시실 바로 옆방에는 그녀의 분홍빛 침대가 전시되어 있다. 마담 레카미에와 나폴레옹의 복잡한 인연은 사후에도 이어지는 모양이다. 루브르는 레카미에의 살롱에 있던 가구들도 함께 전시하고 있다. 거기에 있는 소파가 그림에 나오는 것과 모양이 거의 같다. 다비드가 **마담 레카미에의 초상**을 그

마담 트뤼덴의 초상(Madame Trudaine), 자크 루이 다비드, 130 x 98cm, 1791~1792, 프랑스 파리 루브르

보나파르트 장군(Le général Bonaparte), 자크 루이 다비드, 81 x 65cm, 1797~1798, 프랑스 파리 루브르

렸을 때의 것일지도 모른다. 아무튼, 이 소파는 여주인을 닮아 제법 유명하다.

　20세기 초현실주의 화가인 마그리트[*]는 **투시도: 다비드의 마담 레카미에**라는 작품에서 마담 레카미에 대신에 목관을 등장시킨 비현실적인 장치를 통해 이 소파를 그대로 재현해놓았다. 널리 알려진 이 소파는 호두나무와 자단나무 종류를 사용해서 만든 1798년경 가구로 로마시대 양식을 본뜬 복고풍을 살린 것이다. 그런데 루브르

[*] **르네 마그리트**(René François Ghislain Magritte, 1868~1967)
벨기에의 레신 출생, 브뤼셀의 미술학교에 다녔다. 초기에 입체파, 미래파의 영향을 받았으며 키리코의 작품을 접하면서 초현실주의로 전향했다. 1927년부터 3년가량 파리에서 지내며 에른스트, 미로, 달리, 장 아르프 등과 초현실주의 활동에 참여하며 《초현실주의 혁명》이라는 잡지의 창간 동인이 되기도 했다. 1936년경부터 초현실주의 '낯설게 하기(dépaysement)' 방식의 작업보다는 사물 자체의 불가사의한 힘을 부각한 독특한 세계를 조밀하게 그리기 시작했다. 아울러, 언어와 이미지 사이의 애매한 관계를 조명하여 둘 사이의 괴리를 드러내 보이는 시도도 했다. 전후에 특히 팝아트에 큰 영향을 미쳤다. 대표작으로 〈이미지의 반역〉, 〈골콩드〉, 〈피레네의 성〉, 〈위대한 가족〉, 〈데칼코마니〉 등이 있다.

에 있는 소파의 천 색깔은 보라색이다. 그 점으로 미루어볼 때 만약 다비드가 이 소파를 모델로 그렸다면 따뜻한 느낌을 주기 위해 천의 색깔을 바꿨을 수도 있다.

마담 레카미에의 초상 앞에서 나는 작은 실망감을 감출 수 없는 것이 사실이다. '세기의 아름다움'이라고 일컫는 그녀의 명성과 **마담 레카미에의 초상**에 등장하는 그녀의 모습 사

투시도: 다비드의 마담 레카미에(Perspective: Madame Récamier par David), 르네 마그리트, 60.5 x 80.5cm, 1951, 캐나다 국립미술관

이에는 뭔가 메울 수 없는 틈이 느껴지기 때문이다. 아니면, 전설적인 아름다움을 눈으로 확인할 수 있으리라는 나의 기대가 너무 컸던 탓일까? 생동하는 마담 레카미에의 매력이 2차원 화면에 꼼짝없이 고정되어버린 까닭일까? 다비드가 도중에 그림을 포기하게 된 어떤 한계 때문일까? 다비드조차 포착하지 못했던 그녀의 아름다움은 이제 아무도 되살릴 수 없는 전설이 되고 말았다. 그런 점에서 전설은 전설로 남아 있는 편이 훨씬 더 감동적일지도 모른다.

7. ^{프란시스코 고야} 솔라나 후작부인의 초상

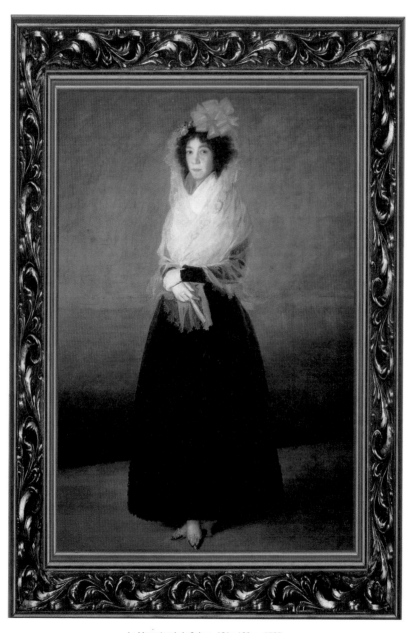

La Marquise de la Solana, 181 x 122cm, 1793

프란시스코 호세 데 고야 이 루시엔테스(Francisco José de Goya y Lucientes, 1746~1828)

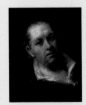

에스파냐 푸엔데토도스 출생. 공증인의 아들인 그의 아버지는 금도금공이었고 어머니는 소지주 집안의 딸이었다. 일곱 살 때 사라고사로 갔다가 1771년 로마와 파르마 등지를 여행하고 돌아왔 다. 사라고사의 필라르 성모 대성당에서 4년간 프레스코화를 그렸다. 그곳에서 실력을 인정받은 그는 궁정 화가가 되었던 그의 친구이자 처남인 바예우의 도움으로 궁정에 들어가 궁정인들, 왕실 가족과 가까워졌고, 카를로스 4세가 즉위하자 1798년 궁정 수석화가가 되었다. 그의 작품은 대 체로 1771년부터 1794년까지 후기 로코코 풍의 작품과 그 이후 작품으로 나눌 수 있다. 후기 로 코코 시대에는 프랑스 18세기 아연(fête galante)을 묘사한 그림들의 영향으로 궁정 풍의 화려함 과 환락의 덧없음을 다룬 작품이 많다. 그 후 융그스와 티에폴로에게서 다채로운 색채 기법을 배웠 고 벨라스케스, 렘브란트, 보스 등의 영향을 받으면서 차츰 독자적인 양식을 형성했다. 평생 인물 을 그렸던 그의 1800년 작품 〈카를로스 4세의 가족〉에는 당시 궁정 사회의 인습과 무기력, 허명과 퇴폐가 뚜렷하게 나타나 있다. 유명한 〈옷을 입은 마하〉, 〈옷을 벗은 마하〉에서도 에스파냐의 전통적 여성이 '잠자는 비너스'라는 고전적 주제에서 벗어나 강한 사실성으로 표현되어 있다. 위험하고 관능적인 여성 표현 등 점점 악마적 분위기에 휩싸였던 경향은 청력을 상실할 정도 의 중병을 앓은 체험과 나폴레옹군의 에스파냐 침입으로 생긴 민족의식으로 일대 전환을 맞는다. 그 결실이 후일 인상파의 마 네에게 영향을 준 〈1808년 5월 3일〉과 연작 판화 〈전쟁의 참화〉이다. 그러나 그의 대표적 판화 작품인 〈변덕〉과 〈부조리〉를 보 면 에스파냐의 독특한 니힐리즘이 깊이 뿌리내리고 있음을 알 수 있다. 그는 이러한 니힐리즘의 시각화를 시도하여 자신의 별 장인 '귀머거리의 집(Quinta del Sordo)'의 벽면을 수수께끼 같은 〈검은 그림들〉 등의 작품으로 장식했다. 이것이 일반적으로 고야 만년의 '검은 그림'으로 불리는 계열이다. 그의 유해는 그가 그린 〈산 안토니오 데 파투아의 기적〉으로 유명한 마드리드의 산 안토니오 데 라 플로리다에 안치되어 있다.

정적의 소리가 불러내는 내 어린시절

한 여인이 정면을 보고 조용히 서 있다. 그 고요함은 얼굴 표정에서, 몸가짐에서 두루 새어나오는 기운이다. 갑자기 정적이 깨질까 봐 두려워질 정도로 그림 전체가 신비로운 분위기에 싸여 있다. 긴장하여 약간 굳은 얼굴, 단순하지만 신경 쓴 옷차림, 장갑을 끼고 부채를 들고 격식을 갖춘 자세, 그리고 홀로 외로워 보이는 모습. 하지만 머리는 수놓은 꽃다발과 분홍 리본으로 정성스럽게 장식했다. 옷과 숄로 온몸이 가려져서 드러난 곳은 얼굴뿐이다. 눈부시게 아름답거나 화사한 얼굴은 아니다. 오히려 병색이 드러나는 연약한 몰골이다. 핏기 없는 피부에 부스스한 머리카락, 애써 다문 듯한 입술, 힘없는 눈길에서 잔잔한 슬픔 같은 것이 배어난다.

에메랄드 빛 감도는 배경의 푸른색은 내가 여름방학 때마다 만났던 시골 풍경의 향수를 불러일으킨다. 인쇄된 도판에서는 제대로 느낄 수 없지만, 직접 그림 앞에 서면 갑자기 한여름의 소나기가 세차게 지나가는 듯하다. 검은 구름 덩어리가 돌연 일기 시작한 바람에 실려서 밀려오고, 후드득 빗방울이 떨어지면서 흙냄새가 물씬 풍긴다. 멀리 보이는 산들이 비구름에 가려지고, 장대 같은 빗방울 소리가 여름의 전원 교향곡을 연주한다.

어린 시절 기억에 새겨진 정경이 **솔라나 후작부인의 초상**에 그대로 스며들어 있다. 사실, 자세히 보면 아무것도 보이지 않는다. 등장인물의 허리께를 지나는 선 하나가 단조로운 배경을 가를 뿐이다. 그 희미한 선은 인물의 앞쪽에서는 평편하다가 뒤쪽에서부터 완만하면서도 가파른 곡선을 그린다. 형태가 잡혀 있지 않지만, 가깝지도 멀지도 않은 곳에 있는 산처럼 보인다. 밋밋한 배경은 어느새 바탕색과 어울려, 여름 소낙비 속에서 보이는 짙푸른 뒷산과 어두운 하늘이 되어버린다.

십 년이 지나 살아난 화롯불

텅 빈 듯이 간단한 그림이지만 오히려 쉽게 다가갈 수 없다. 감상자를 끌어들일 만한 재미난 이야기가 있는 그림이 아니라, 그저 한 사람의 초상화인 까닭이다. 평범

한 외모의 낯선 인물을 만나는 감상자는 자신과 어떤 연관성도 찾아내지 못한다. 더구나 이런 그림의 속내로 들어가기는 더더욱 어렵다.

나는 몇 번이나 이 그림 앞에서 안으로 들어가는 문을 두드렸는지 모른다. 처음에는 좋아하는 고야의 그림이었기에, 그리고 차츰 예사롭지 않은 매력에 이끌려 십 년이 넘도록 그림 속 여인을 바라보았다. 그때마다 부인은 말이 없었다. 닫힌 문 앞에 물끄러미 서 있다 돌아오기를 거듭하면서 세월은 흘러갔다. 그러면서 어느덧, 이 세상을 먼저 살다 간 성숙한 여인의 실체가 따스하게 다가오기 시작했다. 만날 때마다 인사말을 주고받는 사이처럼, 오랫동안 그녀를 찾아가지 못하면 안부가 궁금했고, 다시 만나면 오랜 지인처럼 반가웠다. 그녀와 나는 갑자기 뜨거워졌다가 급하게 식어버리는 양철 같은 감정이 아니라, 오랫동안 은근히 살아 있는 화롯불 같은 정감으로 맺어졌다.

고야의 심장을 도려낸 마하

솔라나 후작부인의 초상에 나오는 여인은 마리아 리타 바레네체아Maria Rita Barrenechea y Morante, 1757~1795. 좋은 교육을 받은 귀족 출신으로 후작과 백작 작위를 지닌 후안 데 마타 리나레스와 열여덟 살에 결혼했다. 그 후에 솔라나 후작부인이며, 카르피오 백작부인La comtesse del Carpio이 되었다. 라 솔라나는 마드리드에서 남쪽으로 약 170킬로미터 떨어진 카스틸라 라 만차 지방의 남쪽 도시이고, 엘 카르피오는 코르도바에서 동쪽으로 약 30킬로미터 떨어진 안달루시아의 도시이다. 정부의 중책을 맡았던 솔라나 후작과 그의 부인은 진보적 성향의 지성인이었다. 솔라나 후작 부부의 마드리드 저택은 고야의 집과 가까웠기에 서로 이웃사촌이었던 셈이다. 이런 상류층 인사와의 친분관계는 고야의 삶과 예술에 큰 영향을 끼친 인맥의 연결고리가 되었다. 후작부인은 자선사업가로 널리 알려졌고, 도덕적 성향이 강한 희곡 작품의 작가이기도 했다. 그리고 후작 부부는 저 유명한 알바 공작부인La Duchesse d'Albe과도 친구 사이였다.

'알바 공작부인'으로 불리는 카예타나 드 실바Maria Teresa Cayetana de Silva는 고야의 유명한 그림 **옷을 벗은 마하, 옷을 입은 마하**의 주인공이다. 고야는 알바 공작이 죽은 이듬해인 1796년에 공작부인의 초청을 받아 안달루시아에 있는 그녀의 영지로 내려갔다. 여기서 그는 50대 중년의 불같은 사랑에 빠진다. 스페인 최고 가문의 젊은 알바 공작부인과 귀머거리 화가와의 애정에 얽힌 수많은 일화는 아직도 여러 사

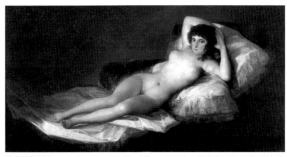

옷을 벗은 마하(La maja desnuda), 고야, 98 x 191cm, 1800?, 스페인 마드리드 프라도 미술관

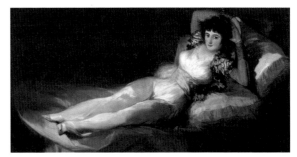

옷을 입은 마하(La maja vestida), 고야, 98 x 191cm, 1800?, 스페인 마드리드 프라도 미술관

람의 입에 오르내리고 있다. 변덕이 심하고 콧대가 높은 성격의 알바 공작부인과의 애정은 오래 지속할 수 없었지만, 고야의 열정은 걷잡을 수 없이 타올랐다.

그녀의 존재는 고야의 마음속에서 사랑이 미움으로 바뀌고, 마침내 냉정하게 빈정거릴 수 있을 때까지 고야의 작품에 두고두고 나타났다. 고야의 이름이 적힌 땅바닥을 손가락으로 가리키고 있는 **상복 입은 알바 공작부인의 초상**은 고객의 주문에 의해 단순히 그려진 그림이 아니었음을 쉽게 알 수 있다. 그것은 사랑에 불타기 시작했던 고야가 초상화의 형식을 빌려 자신의 열정을 연인의 모습에 투영시킨 혼자의 고백이었다. 형태는 **솔라나 후작부인의 초상**과 비슷해도, 그 속에 담긴 정서는 확연히 다르다.

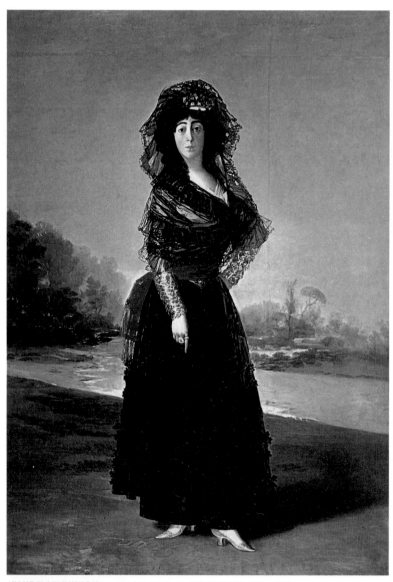

상복 입은 알바 공작부인의 초상(Portrait of the Duchess of Alba), 고야, 210 x 149cm, 1797,
미국 뉴욕 히스패닉 소사이어티 오브 아메리카

그녀가 남긴 마지막 모습

솔라나 후작부인은 38세를 일기로 생을 마감했다. 결코 많은 나이가 아니다. 19세기 말 유럽의 평균연령은 37세 정도였다. 그러나 높은 영아사망률과 전쟁이나 전염병 등으로 사망률이 높은 시대였음을 감안하면, 정상인의 평균연령은 이보다 훨씬 높았다. 생활 환경이 일반인보다 월등히 좋았던 후작부인으로서는 아주 이른 죽음이었던 셈이다.

그녀는 오랫동안 병마에 시달렸다. 병색이 완연해진 부인은 외동딸에게 자신의 생전 모습을 남겨주려고 고야에게 초상화를 주문했다. 그것이 바로 **카르피오 백작부인, 또는 솔라나 후작부인의 초상**이다.

이 초상화는 후작부인이 죽기 1년 전쯤이었던 1794년 말이나 1795년 초에 그려졌다고 전해진다. 그림에서 그녀는 발등까지 내려오는 검은 치마를 입고 있다. 그냥 한 겹의 통치마 같지만, 가까이에서 보면 무늬가 들어간 여러 겹의 망사 천으로 된 고급스러운 옷차림이다. 상체는 넓고 흰 비단 천을 둘렀다. 그리고 머리에서 허리까지 내려오는 얇은 망사 숄을 그 위에 걸쳤다. 투명한 숄의 테두리는 잎 모양 무늬로 둘러졌고, 겹쳐지는 주름에 따라 그 속에 비치는 옷 색깔의 농담濃淡이 달라진다. 아주 빠른 붓질로도 섬세한 재질을 잘 나타내는 고야의 표현력이 뛰어난 부분이다. 긴 소매가 손목까지 닿았고, 손에는 흰 가죽장갑을 끼고 있다. 두 팔은 자연스럽게 배 앞쪽에서 포개졌고, 오른손에는 접는 부채가 들려 있다. 스페인 여성의 전형적인 모습이다.

머리에 걸맞지 않게 큰 연분홍 리본은 전체적인 모습과 묘한 대조를 이룬다. 후작부인의 표정, 몸가짐에서 느껴지는 조심스러운 분위기와는 왠지 어울리지 않기 때문이다. 다른 초상화에도 화려한 리본이 종종 등장하는 것을 보면 당시의 유행을 따른 듯하다. 생기발랄한 여자들에게는 잘 어울리지만, 죽음의 그림자가 짙은 후작부인의 머리에 꽂힌 분홍 리본은 오히려 애잔한 느낌을 불러일으킨다. 하지만 오랜 시간이 지나는 동안 내게 익숙해진 그녀의 분홍 리본은 이제 소녀 같은 꿈을 간직한 후작부인의 순수한 마음처럼 느껴진다.

단아하게 겹쳐 모은 두 발은 예쁜 무도화를 신고 있다. 이 초상화에서 가장 맵시

솔라나 후작 부인의 초상 부분

나는 부분이다. 굽이 높고 앞이 뾰족한 구두에는 정성스럽게 놓은 자수가 가득하다. 고야의 전신 여성 초상화에서 자주 볼 수 있는 특징적인 발 모양새다. 품위 있는 차림새에 단정한 자세로 서 있는 후작부인은 단조로운 녹색 빛 배경 앞에서 몹시 고독해 보인다. 그러나 죽음을 앞둔 여인의 배경을 풍성하고 싱그러운 색채로 뒤덮은 것은 아마도 고야의 따뜻한 배려에서 비롯했을 것이다.

내가 고야를 좋아하는 이유

고야는 내게 야릇한 매력을 전해주는 예술가이다. 그리고 인간의 약한 본질을 통해 삶의 고뇌를 곱씹어보게 하는 화가이다. 나약한 면을 지녔지만 인간적이었던 고야의 생애가 가슴에 깊이 와 닿은 이래 나는 그의 작품에 매료되었다.

처음 고야의 작품을 보면 그가 그림을 잘 그리는 화가라는 생각이 들지 않는다. 그는 벨라스케스*처럼 귀신같은 솜씨를 지닌 화가는 아니다. 어딘가 생경하면서도 무서울 정도로 대단한 매력을 뿜어내는 것이 고야의 세계다. 빨려들수록 더욱 짙은 감동에 휩싸이게 되는 것이 고야의 그림이다. 마치 달빛 교교한 밤에 한 꺼풀씩 어둠이 벗겨지면서 가슴 속으로 밀려들어오는 신비로운 풍경과 같다. 아주 다른 분위기지만, 조악함과 강렬함이 뒤섞이는 고흐의 어지러운 감동과도 맥이 통한다.

고야가 솔라나 후작부인처럼 진보적이고 계몽주의 지식인이었던 점도 나의 관심을 끌었다. 나는 '고민하는 고야'와 '새 시대의 빛을 갈구하는 고야'가 진정 마음에 든다. 그는 족쇄에 묶인 구체제와 모순투성이의 전통을 벗어나고자 했다. 그는 이성과 계몽정신으로 몽매한 사회를 개혁하려는 열망으로 살았다. 그러나 프랑스 혁명에 이은 나폴레옹의 유럽 정복 전쟁과 스페인 왕실의 붕괴는 그의 삶을 복잡하게 만들었다. 그의 내면적 갈등이 극한에 이르렀던 시점은 프랑스의 침공으로 양심의 선택을 해야 했던 때였다. 현실은 냉혹했다. 개인적인 욕심을 억누르고 절개와 저항을 택하기보다 힘 있는 새 주인과 타협하고 싶은 유혹을 떨치기는 쉽지 않았으리라. 프랑스 왕조의 스페인 지배에 협조한 고야의 선택은 씻을 수 없는 과오로 남았다.

이중의 심층 아래 깔린 고야의 참 의식

1795년 왕립 아카데미 원장, 1799년 수석 궁정 화가의 자리에 오른 고야. 그는 명성과 성공에 집착했지만, 내심 상류층을 비난하고 조롱했다. 그 와중에 프랑스 군대의 침공으로 스페인의 왕 카를로스 4세와, 그의 아들 페르디난도가 강제로 왕위에서 물러나고 나폴레옹의 동생 조제프가 스페인 왕위에 올랐다. 고야는 점령군의 초상화를 그려주면서 프랑스 치하 궁정 화가로 남아 있었다. 그러면서도 전쟁이 불러온 비극과 만행을 **전쟁의 참화, 1808년 5월 3일** 같은 명작으로 세상에 낱낱이 고발했다. 이런 걸작들은 그의 참회록이기도 했다.

*** 디에고 벨라스케스**(Diego Velásquez, 1599~1660)
에스파냐 세비야 출생. 마니에리스트 화가 파체코에게 배웠다. 초기에는 카라바조의 영향을 받은 명암법으로 견건한 종교적 주제를 그렸고, 가난한 민중의 일상에도 관심을 보였다. 펠리프 4세의 궁정 화가가 되어 궁정의 요직도 맡았다. 1628년 이탈리아 여행에서 베네치아파의 영향을 받아 중기에는 밝고 선명한 색조와 경묘한 필치로 바뀌었다. 이 시기에 왕, 궁정인, 어릿광대, 난쟁이 등을 그려 초상화가의 대가로 군림했다. 이후 두 번째 이탈리아 체류 기간에 기법상의 혁신을 이룩했다. 만년의 대작 〈궁녀들〉과 〈직녀들〉에서는 전통적인 선의 윤곽과 조소적인 부피감을 표현하는 기법이 공기원근법으로 대치되었다. 그는 시대를 앞질러 인상파의 출현을 예고했다고 평가된다.

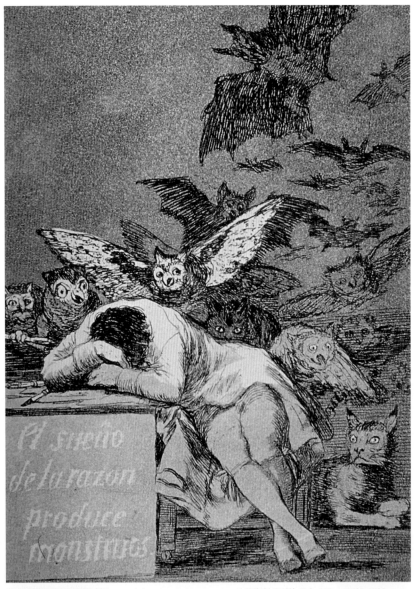

이성이 잠들면 괴물이 깨어난다(El sueno de la razon produce monstruos), 프란시스코 고야, 216 x 152cm, 1797~1799, 미국 뉴욕 메트로폴리탄 미술관

이중성은 고야의 특징 가운데 하나다. 그래서 처세술이 능한 인물로 비춰지기도 하지만, 오래된 신분제도나 역사의 흐름을 홀로 무너뜨릴 수 없었던 한 예술가의 한계로 받아들일 수밖에 없을 것이다. 고야의 정신 밑바닥에는 인본주의와 평등주의와 자유를 향한 의지가 늘 깔려 있었다. 그는 구체제의 변화를 바라던 혁명 정신도 강했던 인물이다. 암담한 현실을 고민하고, 인간 내면에 깃든 죄악을 쫓아버리려는 고야의 갈등이 가장 잘 나타난 작품의 하나가 바로 **변덕**이다. 1797~99년에 걸친 연작 판화에서 그는 사회의 부조리와 인간의 약점을 여지없이 폭로했다. 그 배경에는 19세기 계몽주의 사상도 있고, 순수 이성의 꿈도 있다. 고삐가 풀려 거침없이 분출된 상상력도 살아 있다. 그는 이성과 깨우침을 통해 종교·정치·사회의 부조리, 그리고 관습에 젖은 미신을 쫓아내고자 했다.

동병상련의 감정이입

고야는 1792년 말 심한 병에 걸려 그 이듬해에 귀머거리가 되고 말았다. 친구 마르티네즈의 초대를 받아 남부 항구도시인 카디스Cádiz에 갔던 고야는 갑자기 현기증을 느끼며 균형감각을 잃었고 청각에 문제가 생겼다. 두 달 동안 꼼짝 없이 침대에 누워 있던 그는 혹시 자신이 미치는 것은 아닌가 하는 걱정에 휩싸이기도 했다. 병의 원인은 정확히 밝혀지지 않았지만, 당시에 흔했던 매독이거나, 납 성분이 강한 물감의 부주의한 사용에 따른 정신분열증이었던 것으로 추측된다. 청각을 잃고 외부와의 접촉이 끊어진 그에게 그런 상태는 한편으로 마음의 소리에 귀 기울이는 계기가 되었을 것이다. 시각도 청각의 상실로 인해 더 예민해진 듯했다. 그와 더불어 그의 작품도 전보다 훨씬 자유로워진 상상과 환상을 표현하고 있음을 알 수 있다. 바깥세상을 바라보는 시선 역시 날카로워지고 비판적으로 바뀌었다.

이런 특징들은 같은 시대를 살았던 악성 베토벤을 떠올리게 한다. 두 사람 모두 예술에 지대한 영향을 미친 인물임은 말할 것도 없고, 평등과 자유를 희구한 이상주의자들이었다. 그들은 또한 나폴레옹을 프랑스혁명 정신을 이어가는 영웅으로

환영했다가, 침략을 일삼는 야심가의 본색을 드러내자 실망을 감추지 못했다. 그리고 귀머거리가 되면서 내면의 세계를 표현하는 새로운 힘을 얻게 되었다는 점도 꼭 닮았다. **솔라나 후작부인의 초상**은 이런 시련의 시기에 그려졌기에 등장인물의 감성을 더욱 절실하게 전해주는지도 모른다. 죽음의 문턱까지 갔다가 청각을 잃고 침묵의 세계에 고립된 고야는 종말을 기다리는 후작부인을 누구보다도 잘 그려낼 수 있었을 것이다. 이처럼, **솔라나 후작부인의 초상**은 화가와 모델의 공감대가 만들어 낸 작품이라 할 수 있다.

죽음을 딛고 선 모델, 경의를 담는 화가

인물의 외모를 있는 그대로 그리는 단계를 넘어 사람의 영혼을 화폭에 옮겨놓는 능력을 지녔던 고야는 진정으로 시대를 앞서가는 초상화가였다. 꼼꼼한 붓질을 구사하지도 않았기에 그림의 표면을 가까이에서 보면, 서로 관계 없는 물감 덩어리들의 집합에 지나지 않는다. 하지만 감상자가 뒤로 물러날수록 형체가 선명하게 드러나고 전체적 조화가 이루어지면서 인물의 내면적 특성까지 화면에 담겨 있음을 발견하게 된다. 이 놀랍고도 새로운 기법은 고야의 대 선배였던 벨라스케스의 전통에서 싹튼 것으로 19세기 회화에 큰 영향을 미친다. 그 흐름의 대표적인 특징의 하나가 바로 단순해진 배경이다. 그것은 초상화 속 인물에게로 관심을 유도하고 시선을 집중하게 하는 방법이었다. 17세기 시각적 인상주의자였던 벨라스케스의 초상화는 주로 상반신을 담았지만, 고야의 초상화에서는 전신상이 흔하다. 고야가 동시대 영국 화가들인 게인즈버러■와 레이놀즈■의 성향을 소화한 것도 이런 변화에 도움이 되었다. 전통적으로 초상화에 뛰어난 영국 회화는 18세기부터 크게 도약했다.

솔라나 후작부인의 초상은 고야의 초상화 중에서도 그 독특함이 매우 강렬하게 느껴지는 작품이다. 후작부인은 감상자를 바라보고 있지만, 그림이 제작되던 시점에는 고야를 바라보고 있었다. 벗어날 수 없는 무거운 병 때문에 퀭한 후작부인의 두

눈은 화가에 대한 강한 믿음을 담고 있다. 이 그림은 그녀가 남기는 자신의 마지막 모습이다. 가족들이 보면서 오래도록 기억하게 될 초상화를 고야에게 맡겼다는 사실은 두 사람 사이의 깊은 신뢰가 있었음을 말해준다. 그것은 단순히 친분을 넘어 의식과 신념이 서로 일치한다는 것을 뜻한다. 이런 믿음은 고통까지도 서로 이해할 수 있는 단계에 이르렀을 때 생겨난다. 죽음의 그림자를 딛고 마지막 순간까지 당당하고 의연하게 자신을 곧추세운 의지의 후작부인. 그녀를 향한 고야의 경의와 감동이 그림에서 진하게 묻어 나온다.

내게 이 초상화는 볼수록 인간미가 강하게 느껴지는 친구의 모습처럼 다가왔다. 왜 그럴까? 답은 눈길이었다. 나는 후작부인과 고야의 절실한 관계를 제삼자인 감상자가 어떻게 느낄지를 곰곰이 생각하던 끝에 그런 대답을 찾았다. 새벽잠에서 깨어났을 때, 나를 바라보는 후작부인의 눈길이 형형하게 다가오면서 실마리를 찾았고, 고야의 초상화들을 일일이 들여다보면서 나름대로 심증이 굳어졌다. 예외가 있긴 했지만, 화가와 밀접한 관계에 있었던 인물의 눈길과 그렇지 않은 사람의 눈길은 사뭇 달랐다.

관례적인 주문에 따라 그려진 인물이나, 진실한 인간관계가 형성되지 않은 인물의 초상화에서는 모델의 눈길이 대부분 샛길로 빠졌다. 그들의 시선은 감상자의

˚ 토머스 게인즈버러(Sir Thomas Gainsborough, 1727~1788)
영국 서펵 주 서드베리 출생. 런던에서 그림을 배웠고, 풍경화를 그렸으나 성공하지 못하자 서드베리로 돌아가 초상화에 집중했다. 반 다이크의 초상화 작품들을 연구하고 상류층 고객들의 초상화를 그려주기 시작했다. 1761년부터 런던 미술전시회에 출품했고, 전국적인 명성을 얻었다. 1768년에는 로열 아카데미의 설립자 가운데 한 사람이 되었다. 1780년 조지 3세와 왕비의 초상을 그렸고 왕실에서 많은 주문을 받았다. 말년에 단순한 구성의 풍경화를 자주 그렸다. 리처드 윌슨, 조슈아 레이놀즈와 함께 18세기 영국 풍경화의 선구자가 되었다. 대표작으로 〈로버트 앤드루스와 그의 아내〉, 〈파란 옷을 입은 소년〉, 〈공원에서의 대화〉, 〈시든스 부인〉 등이 있다.

˚ 조슈아 레이놀즈(Sir Joshua Reynolds, 1723~1792)
영국 플리머스 근교 출생. 런던에서 초상화가 T.허드슨에게 사사하고, 이탈리아로 유학하여 미켈란젤로, 라파엘로, 코레조, 베네치아파 대가들의 작품을 모사하고 고전 작가들의 기교를 연구했다. 귀국 후 영국 미술계에 새로운 초상화 스타일과 기법을 확립시켰다. 게인즈버러와 나란히 영국을 대표하는 화가가 되었으나, 기법과 지위 등에서 18세기 후반 영국 미술계 제1인자로 군림했다. 로열 아카데미 초대 위원장이 되었고, 기사 작위를 받았으며 궁정 화가가 되었다. 아름다운 색채 사용과 명암의 대비에서 출중한 실력을 보였다. 천진난만한 어린이의 초상을 즐겨 그렸으며 형식적 구도, 장식적 요소, 기교와 기법을 중요시했다. 〈비극의 뮤즈로 분장한 시돈즈 부인〉, 〈넬리 오브라이언〉, 〈케펠 제독〉, 〈상 레제 대령〉 등의 작품이 있다.

세바스티안 마르티네즈(Don Sebastián Martinez), 프란시스코
고야, 93 x 68cm, 1792, 미국 뉴욕 메트로폴리탄 미술관

눈길, 즉 화가와 눈길과 마주치지 않았다. 설령, 정면을 바라보더라도 그들의 시선은 뭔가 생기가 증발한 듯, 마음에 와 닿지 않았다.

그러나 고야의 절친한 친구인 세바스티안 마르티네즈나 고야의 정부로 알려진 알바 공작부인의 눈길에는 보는 이의 가슴을 파고들 만큼 특별한 힘이 있었다.

병약한 후작부인도 눈길만큼은 믿음과 인정을 담뿍 담은 채 고야를 향하고 있다. 그것은 또한, 고야가 후작부인을 각별한 심정으로 바라보고 있었음을 의미한다.

나는 이 그림을 볼 때마다 마치 마지막 작별인사라도 하는 듯 애틋함이 밀려와 늘 가슴이 저린다.

Chapter 2

俗^속

거친 **세상**을 그리다

8. 히에로니무스 보스 미치광이들의 배

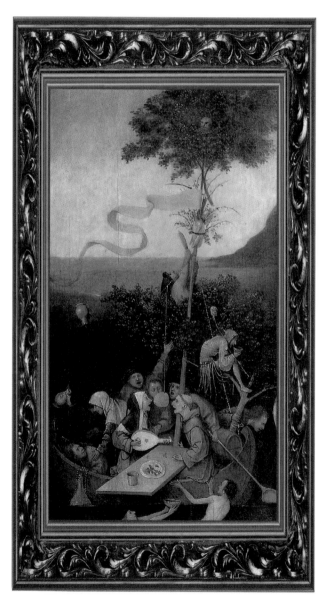

La Nef des fous, 58 x 33cm, 1491~1500

히에로니무스 보스(Hieronymus Bosch, 1450?~1516)

네덜란드 스헤르토헨보스 출생. 그의 생애에 관한 기록이 거의 남아 있지 않기에 자세히 알 수 없으나, 예로엔 판 아켄(Jeroen van Aken)이라는 이름으로 불렸다. 그러나 화가로 활동하면서 고향의 이름을 따서 '보스'라는 성을 사용했다. 덴 보스(Den Bosch), 엘 보스코(El Bosco)라고도 불렸다. 북유럽 예술사에서 얀 반 에이크와 브뤼헐 사이에 위치하며 활동 시기는 다빈치와 거의 같다. 1480년부터 화가로 활동했으며 연상의 부유한 여자와 결혼했다는 기록만 남아 있다. 그는 초기에 브뤼헐에게 영향을 준 것을 제외하고는 어떤 화가나 화파와도 연관이 없었기에 서양 미술사에서 섬과 같은 존재다. 그가 그린 것으로 추정되는 회화 25~40점, 40점의 데생을 남겼으며 그림에 주로 종교와 도덕적 교훈을 담았다. 당시는 이성과 과학과 인간을 믿었던 낙관론이 지배하던 르네상스 절정기였지만, 그는 중세의 비관주의를 버리지 않았다. 그가 자유분방한 상상력으로 그려낸 광기와 부조리와 도착이 뒤엉킨 환상적인 세계에는 합성되고 변형된 동물과 식물, 정체를 알 수 없는 괴물들로 가득하고, 괴기스럽고 음험한 해학의 마술 세계를 보여준다. 그가 창조한 수수께끼 같은 이미지들은 20세기 초현실주의의 선구로서 높이 평가되고 있지만, 보스가 표현한 세계는 광기나 공상의 산물이 아니며, 당시의 신학 및 종교적 배경과 관련된 상징 체계를 내포하고 있다. 대표작으로 〈쾌락의 정원〉, 〈건초 수레〉, 〈동방박사의 경배〉, 〈성 안토니우스의 유혹〉 등이 있다.

변함없는 본능, 달라지는 사회

현대로 넘어올수록 '도덕'이라는 개념이 구시대의 낡은 유물로 취급되면서 별로 주목받지 못한다. 그러나 시간의 반대편으로 거슬러 올라갈수록 도덕은 일상의 매우 중요한 기준이었다. 1491~1500년경에 그려진 **미치광이들의 배**에는 도덕의 백과사전이라 할 만큼 여러 가지 상징이 인간의 나약함과 어리석음을 꼬집고 있다.

그렇다면, 옛사람들이 현대인보다 훨씬 더 문란한 삶을 살았다는 말일까? 수백만 년을 진화해온 인간의 본성이 몇백 년의 시차를 두고 크게 바뀌지는 않았을 것이다. 오히려 사람이 모여 사는 사회의 성격이 변했다고 말하는 편이 옳을 것이다. 인간의 도덕성을 중시하던 기독교나 유교 사회에서는 틈만 나면 분출하는 본능을 제어할 필요가 상대적으로 컸고, 그것은 제대로 교육받지 못한 양 떼 같은 백성을 인도하는 불가피한 수단이기도 했다.

백성을 교화하려면 도덕적인 메시지를 끊임없이 전파하고, 그들 가슴에 깊이 새기게 하는 일이 무엇보다 중요했다. 전달매체가 다양하지도 않고 효율적이지도 못했던 옛날에는 사람들에게 그런 도덕적 교훈이나 훈화를 전달하는 그림과 조각이 중요한 구실을 했다. 이것이 바로 당시의 예술작품이 대부분 도덕적 메시지를 담고 있었던 이유이다.

지상의 아름다움이나 선보다는, 죄악과 지옥의 두려움을 주로 그려낸 히에로니무스 보스. **미치광이들의 배**는 그가 성숙기에 접어든 시점에 그린 작품이다. 엄격한 도덕주의자였던 보스는 여기서 끈질기게 돋아나는 잡초 같은 인간의 본능을 화면에 담았다. 자신의 어리석음을 깨닫고, 교훈을 명심하여 죄짓지 말라는 도덕적 경고를 보낸 것이다.

텅 빈 자연, 부산한 인간

먼 배경에는 가파른 절벽을 낀 수평선이 물과 하늘을 가른다. 텅 비어 한가로운, 그러나 어딘지 모르게 불안한 풍경이다. 배 한 척이 떠 있는 전경은 미어터지도록 많

은 사람으로 붐비고 부산스럽다. 배경의 자연과 전경에 나오는 인간의 모습이 극명하게 비교되는 장면이다. 앞쪽에는 모두 열두 명이 등장하는데 제각기 먹고 마시고 노느라 정신이 없다.

그중에서도 가장 두드러지는 인물은 배 한가운데 앉아 있는 수도사와 수녀. 이런 아수라장 같은 장면에 전혀 어울리지 않는 인물들이다. 배를 가로지른 널빤지를 사이에 두고 마주 앉은 수도사와 수녀는 목을 길게 뽑아 서로에게 다가간다. 줄에 매달린 크렙luth을 먹으려는 것이다. 음식을 탐하는 것도 죄악이지만, 이 둘의 모습은 그보다 더 큰 죄악으로 다가가는 듯하다.

루트luth를 연주하는 수녀는 진한 선정성을 드러낸다. 울림구멍이 뚫린 루트의 모양새는 여성의 성기를 상징한다. 널빤지 위의 접시에 담긴 버찌도 육체적 쾌락을 암시하기는 마찬가지다. 가장 신성하고 엄격해야 할 남녀 성직자의 파계를 중심으로 나머지 인물들도 거리낌 없이 방탕과 탐욕에 가담하고 있다.

미치광이들의 배는 수도사와 수녀를 통해, 그들의 본분을 잊고 탐욕에 빠진 종교집단을 조롱하고 질책한다. 그때까지만 해도 막강한 종교에 정면으로 맞설 수 없는 상황이었기에 민감한 주제를 우화처럼 에둘러 표현한 것이다. 아니면, 문란한 종교인들 때문에 죄악에 물든 어리석은 백성을 꾸짖는지도 모른다.

상징으로 가득한 그림

술은 방탕과 탐욕의 죄악을 부른다. 올바른 정신을 흐리게 하는 패악의 술이 담긴 술독과 술병이 화면 여기저기에 나온다. 물속에 잠긴 술독을 붙잡은 남자를 술병으로 내리치려는 여자, 공중에 거꾸로 매달려 있는 술병, 먹고 마신 것을 고물에서 모두 토해내는 남자, 썩은 가지에 앉아 혼자 술잔을 기울이는 광대… 어릿광대는 비유적으로 미치광이를 뜻한다.

기이하게도 배의 돛대에는 돛 대신 높이 치솟은 나무줄기가 꽂혀 있다. 이 나무는 흔히 볼 수 있는 개암나무로서 어리석음이나 난봉을 의미한다. 그 줄기를 타고

미치광이들의 배 부분

칼을 든 사내가 힘겹게 올라간다. 나무줄기에 묶여 있는 통 거위를 손에 넣으려는 욕심 때문이다. 이 장면은 억지로 성적 만족을 채우려는 행위를 암시한다. 그 위에 펄럭이는 깃발은 악마를 상징한다. 깃발에는 아무 장식 없이 초승달만 보인다. 기독교에 적대적인 이슬람 제국을 표시한 것이다. 십자군 원정이 기억에서 지워질 만큼 오랜 시간이 지났음에도 여전히 남아 있는 두 종교 간의 분쟁은 예술 세계에서도 사무친 원한처럼 모습을 드러낸다. 나무 꼭대기의 잎 사이로 부엉이인지, 해골인지 모를 해괴한 얼굴 같은 것이 보인다. 해골은 죽음을 뜻하고, 부엉이는 여기서 부조리를 뜻한다. 어떤 의미든 아래서 벌어지는 부도덕한 인간의 행실을 준엄하게 꾸짖는 듯하다.

탐욕과 인색

58 x 33센티미터 크기의 **미치광이들의 배**는 본디 세 폭 제단화의 왼쪽 날개 그림이었

미치광이들의 배

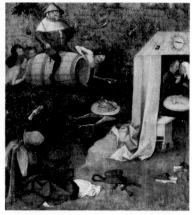

죽음과 구두쇠(De dood van een vrek), 92.6 x 30.8cm, 1490년대, 워싱턴 내셔널 갤러리

미치광이들의 배 아랫부분(Allegorie op de gulzigheid), 35.9 x 31.4cm, 1500년경. 미국 뉴헤븐 예일대학

다. 가운데 그림은 사라졌고, 오른쪽 날개 그림인 **죽음과 구두쇠**는 워싱턴 내셔널 갤러리에 소장되어 있다.

좌우 날개 그림의 내용은 서로 정반대의 죄악을 담고 있다. 탐식과 탐욕이 지나침의 죄악이라면, 연민이나 동정을 모르는 인색은 모자람의 죄악으로 결국 이 둘은 똑같은 죄악이다. **죽음과 구두쇠**는 93 x 31센티미터 크기여서 **미치광이들의 배**와 대칭이 맞지 않는다. 그 이유는 **미치광이들의 배**의 아랫부분이 잘려나갔기 때문이다. 잘린 나머지 부분은 예일 대학이 소장하고 있다. 거기에는 옷을 벗어 던지고 물속에 들어간 인간들이 여전히 술통을 중심으로 모여 있고, 뭍의 천막 안에는 은밀한 분위기에서 술을 마시는 남녀가 있다. 원래 상태의 **미치광이들의 배**는 오늘날 루브르에서 만나는 느낌보다 훨씬 더 소란스러운 일상의 우화로 가득했다.

흔들리는 배, 춤추는 미치광이

두 동강이 난 이 그림에 왜 **미치광이들의 배**라는 제목이 붙었을까? 엄밀한 의미에서 이 그림의 등장인물 중에 정신이상자는 없다. 미치광이를 상징하는 어릿광대도 진정한 의미의 정신이상자는 아니다. 그들은 단지, 도덕을 저버리고, 신의 세계를 부정하고, 죄를 범하고, 타락과 유혹에 빠진 무리일 뿐이다. 그러니 정신이상 증세를 악마의 소행으로 믿었던 그 시절에는 죄악에 휩쓸린 무리를 악마의 손아귀에 들어간 '미치광이'로 분류했을지도 모른다. 게다가 당시에 통용되던 '미쳤다.'라는 말의 의미는 오늘날 우리가 알고 있는 병리학적 개념과도 달랐을 것이다.

미치광이들은 왜 배에 타고 있을까? 중세시대에는 미치광이를 포함한 사회 부적격자들을 배에 실어 다시 돌아오기 어려운 곳으로 추방하곤 했다. 또한, 물은 단단한 뭍과는 달리 언제 변할지 모르며 통제할 수도 없는 까닭에 비이성적인 상태를 상징하기도 한다. 따라서 물 위에 떠 있는 사람들은 정결한 영혼이라기보다는 악마적 본능에 사로잡힌 미치광이로 그려졌다. 그런가 하면, 혼자 힘으로 건너기 어려운 물을 건너게 해주는 배는 교회나 운명 공동체를 상징한다. 신의 나라로 건

너가야 할 배가 여기서는 탐욕과 욕정에 사로잡힌 인간들로 가득하다. 따라서 돛대에는 돛이 없고, 키에는 썩은 나뭇가지가 묶여 있고, 노를 저어야 할 뱃사공도 큰 국자를 쥔 채 탐식에 빠져 있다. 이 배는 과연 어디로 갈 것인가? 정작 배 안의 무리는 아직도 정신을 차리지 못하고 끝없는 욕망과 갈증의 노예가 되었다.

사실, 보스의 작품세계를 낱낱이 이해하기에는 너무도 많은 의문과 모호함이 있다. 그의 그림에는 숱한 상징이 들어 있다. 상징은 여러 가지 의미를 품기도 하고, 동시에 상반되는 뜻을 지니기도 한다. 보스의 작품에 관한 설명자료가 드물게 남아 있는 상황에서는 현대의 감상자가 신비스럽고 암시적인 보스의 환상을 제대로 해독하기란 여간 어렵지 않다.

그래도 **미치광이들의 배**가 그리는 세상은 보스의 여느 그림보다 차분하고, 단순하고, 현실적이다. 악몽보다 끔찍한 지옥의 모습도, 상상을 초월한 괴물도, 빠져나갈 길 없이 절망에 몰린 인간의 최후도 보이지 않기 때문이다. 보스가 **미치광이들의 배**를 그린 목적은 방종에 빠진 무리에게 회개하여 천국에 들어갈 마지막 기회가 있음을 암시하려는 것이 아니었을까? 나는 이 그림에서 지옥의 살얼음판을 걷던 중세 사람의 믿음과 삶의 해학을 본다.

9. 캥탱 마시 돈놀이꾼과 그의 아내

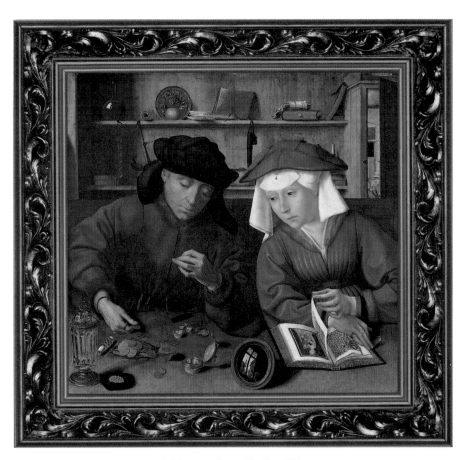

Le Prêteur et sa femme, 71 x 68cm, 1514

캥탱 마시(Quentin Metsys, 1466~1530)

플랑드르 루뱅 출생. 대장장이며 시계 제조공인 아버지에게서 공예 기술을 배웠고, 디르크 보우츠의 작업실에서 일했다. 그러다가 어느 화가의 딸과 사랑에 빠진 뒤 그림을 공부하기 시작했다. 그는 플랑드르 지방의 마지막 원시주의 미술을 접한 세대였고, 한스 멤링과 로히에 반 데어 웨이덴의 회화에 영향을 받았다. 또한 이탈리아를 여행하면서 레오나르도 다빈치의 작품을 접하고 그의 미술에 관심을 기울였다. 한스 홀바인과 뤼카스 판 레이던, 알브레히트 뒤러 같은 화가들과 가깝게 사귀며 우정을 나눴다. 1517년에는 에라스뮈스를 만나 《우신예찬》에 등장하는 어리석고 기괴한 인물들을 소재로 그로테스크한 주제를 탐구하기도 했다. 대표작으로 〈돈놀이꾼과 그의 아내〉, 〈로테르담의 에라스뮈스〉, 〈어울리지 않는 연인〉, 〈기괴한 노인〉 등이 있다.

기울어진 저울

천 년을 지속한 중세 시대 종교의 굴레, 그리고 운명의 그림자처럼 따라다니던 차별적인 신분제도에서 대부분 백성은 벗어날 수 없었다. 그들에게는 생존의 기본적인 조건마저 충분하지 않았다. 모자란 생산력, 편중된 부, 격심한 빈곤, 끊임없는 전쟁, 가혹한 조세제도는 가난한 백성을 더욱 가난에 찌들게 했다. 이런 부조리의 악순환은 그들을 더 심각한 함정으로 몰아넣었다.

그들은 늘 필요한 돈을 어디에선가 구해야 하는 처지에 놓였다. 가지고 있던 물건이라도 저당 잡히고 높은 이자에 돈을 빌리는 사람은 약속한 기일에 빌린 돈을 갚지 못하는 경우가 흔했다. 그러니, 돈을 꾸면 꿀수록 궁지에 몰렸다.

고리대금업은 인간의 역사만큼이나 오래된 업종이다. 15~16세기 플랑드르에 살았던 캥탱 마시의 **돈놀이꾼과 그의 아내**에서도 그 모습을 생생히 엿볼 수 있다.

한 쌍의 남녀가 화면 전경에 등장한다. 그들 앞에는 탁자가, 뒤에는 선반이 놓여 있다. 그림을 가득 채운 등장인물의 크기는 감상자의 시선을 두 사람이 열중한 일로 곧바로 끌어들인다. 남자는 정밀한 손저울을 조심스럽게 들고 금화의 무게를 달고 있다. 부인은 독서를 멈추고 남편의 일에 눈길을 돌린다. 탁자 위에 수북이 쌓인 금화, 크기대로 가지런히 꽂힌 반지, 천 위에 소복이 담아둔 진주, 선반에 놓인 장부와 서류는 그의 직업이 돈으로 돈을 버는 일임을 암시한다. 그림틀에는 "저울은 공정하고 추는 정확하기를"이라는 글귀가 적혀 있다.

대립적인 두 인물, 남편과 아내

뼈마디와 핏줄이 드러난 돈놀이꾼의 손은 흥분하여 파르르 떠는 듯하다. 차갑고 꼼꼼한 성격을 드러내는 앙상한 손으로 저울판 위에 금화를 한 닢 한 닢 올려놓고 있다. 고리대금업자는 그때마다 무겁게 기우는 금의 무게를 보고 흐뭇해한다. 무엇과도 바꿀 수 없는 돈을 위해서라면 기꺼이 영혼이라도 팔아버릴 것 같은 순간이다. 돈놀이꾼은 검은 두건에 목까지 꼭 죄는 옷을 입고 있다. 비록 표정은 굳어

있어도 멈추지 않는 내면의 갈증으로 황금빛 탐욕에 송두리째 빠져 있다. 돈놀이꾼의 시선과 마음은 금화를 재는 저울의 흔들림을 따라 움직인다.

그 옆에 우수에 찬 눈빛의 여자가 있다. 가녀린 손가락으로 읽고 있던 책장을 막 넘기던 중이다. 그녀가 읽는 책은 경건한 내용이 담긴 신앙서인 듯, 다음 쪽에는 아기 예수를 품에 안은 성모의 그림이 보인다. 이 두 사람 사이에는 성별만이 아니라, 각자가 열중한 일의 성격 역시 대조를 이룬다. 한쪽은 세속적이고 물질적인 욕심을 드러내고, 다른 쪽은 고결하고 성스러운 영혼을 돌본다.

그녀는 책장을 넘기다 말고 왜 남편 쪽을 쳐다봤을까? 돈이 필요한 사람을 돕는 다는 위선적인 구실로 재산을 불리기에 여념 없는 남편의 탐욕을 염려하는 걸까? 돈은 쌓여도 행복을 모른 채 늘 표정이 늘 근심스러운 남편을 측은하게 여기는 걸까? 가난한 사람을 더 큰 곤경에 빠트리는 남편의 직업이 두려운 걸까? 아니면, 그와 반대로 도덕적 삶을 강조하는 종교적 규율보다 물질적 풍요에 마음이 기우는 여자의 심리상태를 보여주는 걸까? **돈놀이꾼과 그의 아내**에 나오는 탐욕과 자만심과 인색함과 허영은 모두 성서에서 경계하는 내용이다.

화면의 상징적 사물들

두 사람의 시선이 동시에 향한 곳은 천칭 저울이다. 한 사람은 저울에 올려놓은 재물에 몰두한 상태다. 인생의 허무함을 외면한 채 눈앞에 보이는 돈에 대한 욕심에 사로잡혔다. 또 한 사람은 저울을 통해 다가올 내세를 내다본다. 자신의 영혼을 저울에 올려놓고 최후의 심판을 받게 될 순간이 다가오고 있음을 감지한다. 그녀가 바라보는 것은 단순한 저울이 아니라, 영혼을 심판할 선악의 저울이다. **돈놀이꾼과 그의 아내**는 그 당시 사회상을 반영하면서 그와 동시에 인간의 도덕심을 일깨우는 상징적 의미도 지니고 있다.

돈놀이꾼의 머리 뒤로 사과 한 알이 보인다. 유혹을 이기지 못하는 인간을 낙원에서 추방당하게 했던 죄악의 씨앗이다. 또한, 시간이 지나면 조만간 썩어 없어질

물체이다. 여자의 머리 뒤로는 불 꺼진 초가 보인다. 불이 꺼지면 곧 어둠이 엄습하듯, 꺼진 초는 죽음을 암시한다.

빠끔히 열린 뒷문으로 보이는 안뜰에서는 두 사람의 대화가 한창이다. 나이 많은 사람이 젊은이에게 뭔가를 말하고 있다. 결국, 빈손으로 되돌아갈 시점의 노인이 젊은 사람에게 남기는 인생의 교훈은 어떤 것일까? 일시적인 물질에 대한 욕심보다 영원한 정신의 진리를 일찍 깨닫지 못한 자신을 한탄하고 있는 걸까? 금은보화를 잔뜩 쌓아놓은 이 그림에 인생의 덧없음을 일깨워주는 등불이 곳곳에 밝혀져 있는 셈이다.

북구 회화 전통의 맥락

마시가 활동했던 오늘날 벨기에의 안트베르펜Antwerpen은 16세기 유럽에서 상업이 가장 발달하고 부유한 도시였기에 각지에서 모여든 무역상과 은행가들로 늘 붐볐다. 직물 산업도 크게 번창했고, 베네치아, 포르투갈, 스페인의 수많은 선박이 먼 나라의 특산물들을 실어 와 교역이 활발하게 이루어졌다. 16~17세기 안트베르펜에는 각 나라 상인들의 돈이 모였기에 피렌체의 은행을 비롯하여 환전상과 고리대금업자들은 이익을 챙기기에 바빴다. 캥탱 마시가 회화에서 흔하지 않은 소재였던 고리대금업을 다룬 것이 새삼스럽지 않은 사회였다. 이처럼 막강한 부를 바탕으로 예술의 중심지가 되었던 안트베르펜에 자리를 잡은 마시. 그는 꿀을 찾아오는 벌처럼 안트베르펜에 모여들었던 플랑드르 대가들의 작품을 바탕으로 자신의 고유한 예술 세계를 구축했다.

돈놀이꾼과 그의 아내에 영향을 미친 그림의 하나로 **금세공 작업실의 성 엘리기우스**가 있다. 성 엘리기우스는 금세공업자의 수호성인이다. 1449년에 제작된 페트루스 크리스투스⁎의 **금세공 작업실의 성 엘리기우스**와 마시의 **돈놀이꾼과 그의 아내** 사이에는 일치하는 부분이 많다.

탁자 앞에 앉아 천칭 저울을 들고 있는 주인공, 진주와 반지와 유리병 등의 귀중

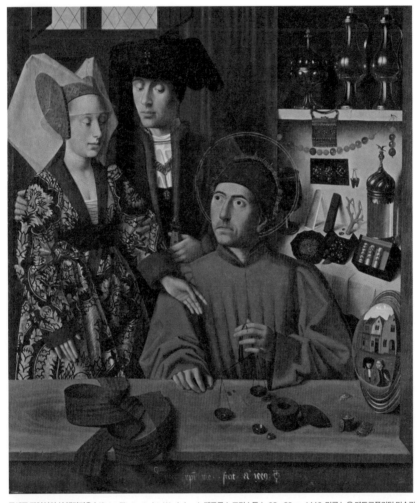

금세공 작업실의 성 엘리기우스(Saint Eligius in his Workshop), 페트루스 크리스투스, 98 x 85cm, 1449, 미국 뉴욕 메트로폴리탄 미술관

품, 그리고 탁자 위의 볼록거울에 비친 배경과 인물까지도 닮았다. 크리스투스의 엘리기우스 작업실 장면은 65여 년 뒤에 그려진 마시의 **돈놀이꾼과 그의 아내**에 직접적인 영향을 주었음이 분명하다. 그리고 크리스투스와 마시 그림에 들어 있는 볼록거울은 반 에이크의 지대한 영향을 말해준다.

이 볼록거울은 평면 그림에서 제삼의 공간을 창조하는 반 에이크의 선구적인 기법이었다. 감상자가 이차원 그림을 바라보는 데에서 그치지 않고, 그림 속의 등장인물이 존재하지 않는 삼차원 공간을 공유하게 해주는 효과이다. 회화의 한계적 공간을 뛰어넘어 개념적 공간을 만들어내는 것이다. 열린 뒷문 사이로 보이는 안뜰도 비슷한 구실을 하는 장치로서 이는 플랑드르와 네덜란드 미술이 창안해낸 특징적인 공간 구성이다.

16세기의 좁은 문

돈놀이꾼과 그의 아내의 왼쪽 부분에 비스듬히 놓인 볼록거울 속에는 유리창과 제삼의 인물이 들어 있다. 그리고 창 바깥의 넓은 공간까지 담고 있다. 마시는 놀라운 공간표현이 가능한 볼록거울을 그저 기교를 뽐내려고 그린 것이 아니다. 거울에 비친 유리창틀은 분명하게 십자가를 보여준다. 그리고 그 뒤로 천국이 있다고 믿는 하늘이 보인다. 이처럼 볼록거울에 집약된 영상은 종교적 메시지를 강하게 암시하고 있다.

빨간 모자를 쓴 창가의 인물은 돈놀이꾼 부부 사이에서 벌어지는 일에는 전혀 관심이 없는 듯 열심히 책을 읽고 있다. 황금에 눈멀지 않고 탐욕의 언저리를 떠나,

* **페트루스 크리스투스**(Petrus Christus, 1420?~1472)
네덜란드 바르 출생. 1444년 브뤼즈의 성 루가 화가조합원이 되었다. 반 에이크의 제자 겸 조수로서 초기에는 스승의 양식을 그대로 계승하였으나 1446년경부터 점차 그의 영향에서 벗어나 초상화와 색채화가로서의 재능을 보였다. 후기 작품에서는 반 데어 웨이덴의 영향도 받은 듯하다. 독창적인 화가는 아니었으나 조용한 분위기를 묘사하는 데 뛰어났다. 주요 작품에 〈피에타〉, 〈성 엘리기우스〉, 〈최후의 심판〉 등이 있다.

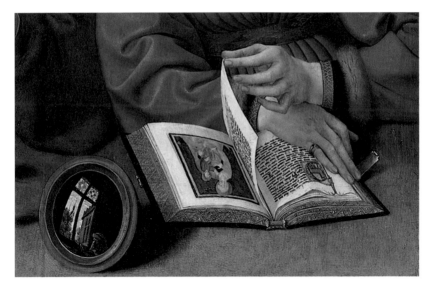
돈놀이꾼과 그의 아내 부분

십자가와 천국 가까이에서 책을 읽는 인물은 심오한 영혼의 세계를 꿈꾸고 있다. 이처럼 대조적인 상황을 통해 도덕적 교훈을 남기는 내용은 캉탱 마시 시대의 핵심주제였다. 빛과 하늘의 종교적 상징성은 선반에 있는 영롱한 유리병과 구슬 묵주에도 깃들어 있다. 나는 이 그림을 보면서 금화를 쌓는 것보다 천국의 좁은 문으로 들어가는 것이 얼마나 어려운 일인가를 새삼 되새기곤 한다.

10. 조르주 드 라투르 사기도박꾼

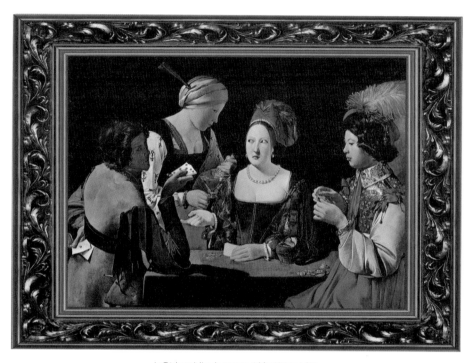

Le Tricheur à l'as de carreau, 146 x 107cm, 1635

조르주 드 라투르(George de La Tour, 1593~1652)

프랑스 로렌 출생. 그의 존재는 오랫동안 잊혔으나 1915년 독일의 예술사가 헤르만 보스가 프랑스의 낭트 박물관에서 그의 작품 두 점을 발견하면서부터 세상에 알려지기 시작하여 오늘날 프랑스 최고 화가 중 한 사람으로 평가받고 있다. 그는 이탈리아 화가 카라바조의 영향을 받아 화면 안에서 생성된 신비스러운 빛을 표현했다. 카라바조의 작품에서 볼 수 있는 강렬하고 극적인 구성은 없지만, 내면적인 정적과 성찰로 충만한 그림을 그렸다. 그의 작품에는 종교의 경지까지 고양된 인간성에 대한 깊은 통찰이 있으며, 명료하고 청아한 분위기와 더불어 명암의 대비, 인물의 기하학적 대치, 세련된 단채 화법 등으로 현대미술과 상통하는 바가 있다. 초기의 작품 중에서도 〈사기도박꾼〉이나 〈주사위 놀이꾼〉, 〈점쟁이〉 등에서는 뛰어난 표정 묘사를 구사했다. 중기의 작품 〈성녀 이레나와 성 세바스티아누스〉, 후기의 작품 〈성탄〉 등 수는 많지 않으나 뛰어난 걸작을 다수 남겼다. 왼쪽 그림은 〈목수 성 요셉〉의 한 장면.

행운의 화가, 조르주 드 라투르

그의 초기 생애에 대해 알려진 사실은 드물다. 프랑스 동북부 로렌 지방의 시골 빵집 아들로 태어난 드 라투르가 당시에 가장 명성이 높은 화가가 될 수 있었던 데에는 그의 뛰어난 재능 외에도 남다른 행운이 작용했음을 말해준다. 유명한 스승에게 사사한 적도 없고, 당시 예술가들에게 필수적인 순례지였던 이탈리아에 유학한 적도 없었기 때문이다. 다만 그의 작품을 통해 감상자는 그가 로렌 지역과 교류가 용이했던 북유럽의 화풍, 카라바조*의 특징을 강하게 드러내는 이탈리아 바로크 양식, 그리고 프랑스의 전통적 화풍을 골고루 흡수했음을 짐작할 뿐이다.

그의 첫 번째 행운은 그의 신분과 걸맞지 않은 뤼네빌Lunéville 출신의 귀족 가문 아내를 맞이함으로써 지위와 재력을 한꺼번에 거머쥐게 된 것이다. 이런 행운을 계기로 그는 카라바조 그림의 애호가였던 로렌 공 앙리 2세의 총애와 후원을 받게 되었다. 그뿐 아니라, 영주가 교체되는 불리한 상황과 피할 수 없는 30년 전쟁의 시련에도 불구하고 그는 루이 13세 왕실의 궁중 화가가 되었다.

희생자를 둘러싸고 한패가 된 사기꾼들

사기도박꾼은 그가 뤼네빌에 일어난 전화戰火를 피해 낭시Nancy로 옮겨 가기 얼마 전에 그린 그림이다. 다시 말해 30년 전쟁이 끝나고 나서 로렌 지역 프란체스코회의 주도로 신앙심 회복 운동이 벌어지고, 그 역시 경건한 신앙심과 인간 삶에 대한 성

*** 카라바조**(Caravaggio, 1571~1610)
이탈리아 베르가모 근교의 카라바조 출생. 본명 미켈란젤로 메리시(Michelangelo Merisi). 대표적인 초기 바로크 화가. 밀라노의 화가 시모네 페테르차노에게 사사하고 로마로 가서 빈곤과 병고로 비참하게 살았으나, 추기경 델 몬테의 후원으로 이름을 떨치기 시작했다. 초기에는 정물과 초상을 치밀한 사실적 기법으로 묘사하여 바로크 미술 양식을 확립했다. 아울러 〈바쿠스〉, 〈여자 점쟁이〉, 〈그리스도의 죽음〉, 〈로사리오의 성모〉 등 성모와 성자를 모델로 하여 로마에 사는 빈민의 모습을 등장시킨 그림에서 명암의 날카로운 대비를 기교적으로 구사하고, 형상을 조소적(彫塑的)으로 힘차게 묘사하여 근대 사실화의 길을 개척했다. 그의 예술은 언제나 빛과 형상에 대한 근본적인 원칙을 고수했으며 이탈리아 조형 전통을 부활시킴과 동시에 할스와 렘브란트, 초기 벨라스케스에 이르기까지 많은 영향을 주었고, 17세기 유럽회화의 선구자로 평가되고 있다.

찰을 담은 '밤 그림'을 그리기 전, 주로 당대의 풍습을 묘사하던 시절에 그린 '낮 그림'에 속하는 작품이다.

화면에는 어둡고 단순한 배경에 네 명의 등장인물이 나온다. 부드러운 천이 깔린 탁자를 앞에 두고 삼각형으로 떨어져 앉은 남녀가 카드 도박을 하는 중이다.

두세 명이 하는 이 카드 놀이는 당시에 널리 퍼진 노름이었다. 같은 무늬로 가장 많은 수를 모으거나, 손에 들고 있는 패로 숫자 55를 먼저 만드는 사람이 판돈을 가져간다. 그 숫자를 만들려면 자기 패에 6번과 7번 카드와 함께 에이스가 있어야 한다. 사기꾼으로 보이는 화면의 왼쪽 남자는 등 뒤에 숨긴 에이스 카드를 이용하여 이런 기회를 만드는 중이다. 왼쪽에서 들어오는 빛이 명암을 강하게 부각하듯이, 도박판의 분위기도 무척 고조되었다. 이들을 둘러싸고 무겁고 음흉한 기운이 감돈다. 술시중 드는 젊은 여자의 날카로운 시선도 긴장감을 고조시킨다. 도박판에서는 자기 통제가 밑천이고 표정 관리가 무기인데, 서로 다른 의도를 감춘 네 사람의 표정이 제각각이다.

그런데 가만히 보니, 오른쪽에 화려하게 옷을 차려입은 젊은이는 눈빛이 흐리멍덩하다. 우둔한 생김새답게 판세를 전혀 읽지 못하고 오로지 제 손에 든 카드 읽기에 바쁘다. 아직 젖비린내도 가시지 않은 얼굴이다. 카드를 조심스럽게 움켜쥐고 있는 두 손도 애송이티를 벗지 못했다. 게다가 정면에서 빛을 받아 표정이 훤하게 드러난 풋내기는 도박판에서 발가벗겨진 꼬락서니나 다름없다.

희멀건 앞가슴을 대담하게 드러내고 구슬 목걸이로 장식한 여자는 이미 자신의 패를 읽은 지 오래다. 눈초리가 찢어지도록 눈동자를 돌려 하녀를 쳐다본다. 헤픈 웃음도 싹 걷히고, 눈을 흘기는 술집 여자는 본심을 드러내고 있다. 그녀의 도톰하고 작은 입술에는 몸 파는 여자들 특유의 싸구려 색정이 흐른다.

술병과 술잔을 든 하녀는 여주인이 보낸 무언無言의 지시를 받고 날카로운 시선을 돈 많은 젊은이에게로 집중한다. 먹잇감을 놓치지 않으려는 사냥개의 본능처럼 눈빛과 손짓으로 지시하는 술집 여자의 명령을 충실히 따르는 중이다. 풋내기에게 술을 마시게 하여 판단력을 흐리게 할 심산이다.

왼쪽 사내는 빛을 등지고 있어 얼굴이 어둠에 가려졌다. 남이 표정을 잘 읽을 수 없는 자리에 앉은 노련함은 입가에 번지는 얄팍한 미소와 여유 있는 눈빛에서도 읽을 수 있다. 고개를 살짝 뒤로 돌린 자세는 속임수 패를 허리춤에서 몰래 꺼내기 위한 준비 작업의 하나다. 뒤가 켕기는 일을 벌일 때에는 본능적으로 먼저 주위를 살피게 마련이다. 이때 사기도박꾼의 시선은 나머지 인물과는 달리 화면을 벗어나 바깥쪽을 향한다. 마치 뒤에서 자신을 지켜보는 감상자를 의식한 듯한 모습이다. 그의 이런 시선은 감상자를 자연스럽게 그림 안으로 끌어들이는 효과를 낸다. 도박꾼의 속임수를 보고도 못 본 척해야 하는 감상자는 그와 한패가 되어 사기도박에 말려든다.

같은 그림, 다른 그림

사기도박꾼은 일명 **다이아몬드 에이스의 사기도박꾼**Le Tricheur à l'as de carreau으로 불린다. 미국의 텍사스 포트워스에 있는 킴벌 미술관에 **클로버 에이스의 사기도박꾼**Le Tricheur à l'as de trèfle이라는 매우 닮은 그림이 걸려 있기 때문이다. 얼핏 보기에는 같은 그림 같지만, 내용을 비교해보면 마치 '틀린 그림 찾기' 놀이처럼 서로 다른 부분이 제법 많다는 것을 알 수 있다. 두 그림 사이의 차이점을 살펴보면 작품을 구상한 작가의 의도가 분명히 드러난다. 남자가 들고 있는 카드 무늬와 색깔, 등장인물의 옷 모양과 색깔, 장신구, 사기꾼의 수염, 그리고 배경 등 집어낼 것들이 수두룩하다. 더 깊이 들어가면 등장인물의 표정, 인물 사이의 거리, 빛의 강도와 그림자, 그림 크기의 비율에서 느껴지는 분위기 또한 다르다.

두 그림은 구도에도 차이가 있다. 등장인물들이 조금씩 이동했기 때문이다. 배치상의 미묘한 이동이지만, 주목할 만한 큰 변화가 생겼다. 루브르 그림의 구도는 속임수에 걸려든 젊은이만 따로 남겨두고 나머지 세 명은 가까이 모여 있어서 사기도박꾼들은 긴밀하게 한패를 이룬다. 그러나 킴벌의 그림에서는 가운데 앉은 여자가 어린 남자 쪽으로 약 10센티미터 이상 옮겨 갔다. 이로써 네 사람이 차지한 공

도이아몬드 에이스의 사기도박꾼, 635, 1635, 프랑스스 파리 루브르

클로버 에이스스의 사기도박�,, 630630, 미국 텍사�스 포트워스 킴벌 미술관 소장

간이 일정하게 분할되고, 각자 독립된 성격을 확보한다. 당하는 자와 노리는 자의 경계가 사라지고, 긴박감이 줄어든 셈이다. 루브르의 **사기도박꾼**에서는 좁은 공간 때문에 등장인물들이 서로 가깝게 모여 있다. 젊은이의 등 뒤가 잘릴 정도로 빽빽한 공간 배치다. 이렇게 조밀한 배치는 도박판의 긴장감을 살리는 효과를 낸다. 더욱이 명암의 강도가 더 크기에 킴벌의 도박판보다 분위기도 훨씬 드라마틱하다.

　루브르에 소장된 **사기도박꾼**의 제작연도는 1635년으로 추정된다. 킴벌에 있는 그림보다 몇 년 뒤에 제작된 셈이다. 그렇게 추측하는 까닭은 X선 검사를 통해서 알아낸 사실이 제작 과정의 비밀을 말해주기 때문이다. 루브르의 **사기도박꾼**에서는 밑그림 작업에서 고친 흔적을 찾아볼 수 없는 반면, 킴벌의 그림에서는 여기저기 고친 자국이 보인다. 밑그림을 여러 번 고쳐야 했다는 것은 머릿속에 있는 생각을 아직 체계적으로 구현하지 못했음을 말해준다. 반면에 루브르의 **사기도박꾼**에서는 이미 표현한 내용을 바탕으로 조금 더 다듬는 정도의 능숙함을 보인다.

세상의 축소판, 도박판

드 라투르의 **사기도박꾼** 연작을 자세히 들여다보면 화가의 눈을 통해 당시의 사회상을 엿볼 수 있다. 나는 이 그림에서 단순한 노름판이 아니라, 여러 종류의 인간이 섞여 살아가는 사회의 한 단면을 목격한다. 뽀얀 살이 통통하게 오른 젊은이의 얼굴은 어리석어 보이기까지 한다. 눈초리가 위로 올라간 그의 작은 눈은 아직 세상 물정을 모르는 순진함과 어려움 모르고 자란 애송이 티가 가시지 않았다. 미끼에 걸려든 줄도 모르는 부잣집 도련님은 주변에서 벌어지는 음모도 위험도 전혀 눈치채지 못하고 있다. 자기 패가 좋기만을 바라면서 다음 카드를 조심스럽게 펼치고 있을 뿐이다. 젊은이가 빠진 것은 노름만이 아니다. 술과 여자도 그에게 유혹의 손길을 뻗치고 있다. 성서에 전하는 '돌아온 탕아'의 일화처럼, 남자가 살아가면서 조심해야 할 세 가지가 모두 이 도박판에 도사리고 있는 셈이다.

　젖비린내도 가시지 않은 애송이가 혼자 험난한 세상을 체험하고 있다. 하녀는

그의 정신을 흐리게 하려고 술을 내온다. 가슴이 깊이 파인 옷을 입은 매춘부는 육감적인 속살을 드러내어 어린 사내의 시선을 빼앗고, 그의 마음을 어지럽힌다. 그러는 사이에 사기꾼은 넓은 허리띠에 감춰두었던 카드를 슬며시 빼내고 있다.

한패가 되어 눈알을 번득이는 사기꾼 세 명과 어리석은 젊은이 사이의 승부의 결과는 불 보듯 뻔하다. 이것은 사람 사는 사회의 어쩔 수 없는 현실이기도 하다. 태어나면서부터 신분이 정해진 사회에서는 힘 있는 자가 없는 자의 것을 합법적으로 빼앗을 수 있었다. 어쩔 수 없이 억울하게 당하는 자는 법을 어겨서라도 빼앗긴 것을 다시 빼앗아야 했다. **사기도박꾼**은 어리석은 젊음의 방탕을 다룬 그림이지만, 또한 거기에는 숨 막히는 삶의 투쟁이 들어 있다.

의상의 기호학

카드놀이판 가운데 앉은 여자는 앞가슴을 아슬아슬하게 드러내고 있다. 젖무덤이 삐져나올 만큼 몸에 끼는 옷을 입었다. 수많은 구슬로 두 손목과 목과 귀와 머리를 화려하게 치장했다. 진주는 바다에서 태어난 비너스의 장식물이다. 서양 회화에서는 몸 파는 여자를 묘사할 때 흔히 진주 목걸이나 팔찌를 걸치게 한다. 더욱이 진주 알이 굵거나 많을 때에는 뚜렷하게 매춘부임을 의미한다. 삼각뿔 모양의 모자에는 깃털이 꽂혔다. 이것 역시 몸 파는 여자의 표식이다. 천을 여러 갈래로 벌어지게 만든 소매는 그 틈새로 안감이 보이게 하여 화려함을 더해준다. 술을 나르는 여자도 보석 팔찌를 찼지만, 그 외에는 아무 장식도 없다. 머리에는 윤기 나는 황옥색 터번을 둘렀고 매춘부와 마찬가지로 깃털을 꽂았다. 저고리는 연보라색 수를 놓은 무늬로 군데군데 멋을 냈다.

젊은이가 입은 옷은 멍청해 보이는 인물만큼이나 어처구니없다. 온통 화려함으로 도배하여 오히려 바보처럼 보인다. 화가는 세상 물정 모르는 철부지의 허영심이나 자만심을 그의 옷차림을 통해 간접적으로 표현했다. 자만심은 언제나 어리석음과 함께 나타나기 때문이다. 분홍색 저고리의 천은 부드럽고 반질거리는 비단이

다. 어깨통에는 조금 더 짙은 분홍색 리본을 정성스럽게 매어 한껏 멋을 부렸다. 손목 부분에서 통이 좁아지는 소매 끝에는 주름까지 잡아놓았다. 조끼처럼 입은 겉옷에는 기하학적 무늬의 수를 놓았고, 은빛 바탕에 금실을 넣어 화려함을 더했다. 높이 세운 목둘레 깃에도 석류 모양을 여러 색으로 수놓았다. 고불고불한 머리카락 위에 쓴 둥근 모자와 풍성하고 짧은 바지는 모두 주홍색으로 화사하기 그지없다. 모자 위에는 노랗고 주황빛 나는 타조 깃털을 꽂았다.

사기꾼이 입은 옷은 프랑스어로 '푸르포앵Pourpoint'이라고 부른다. 이 옷은 원래 물소 가죽으로 만든 것으로 주로 군인들이 입었고, 중세시대부터 남성 사이에 유행했다. 대부분 허리를 잘록하게 보이려고 넓은 천으로 단단히 졸라매어 멋을 냈다. 화면에서 사기꾼은 이 부분을 속임수 카드를 숨겨두는 곳으로 사용했다. 소매와 어깨는 검은 장식 술이 달린 매듭으로 연결했다. 1630년경에는 이런 옷차림이 유행했다고 한다. 사기꾼은 젊은이와 달리 리본을 매듭으로 묶지 않고 늘어뜨려 놓았다. 그의 방탕한 삶, 허술한 도덕성을 상징한 걸까?

사족과 낙관

세월이 흐른 뒤에 누군가 화폭의 윗부분에 천을 잇대어 그림의 높이를 늘여놓았다. 그 덕분에 등장인물들이 세로로 밀착된 답답한 구도에 숨통을 터주었다. 그러나 이 그림의 중요한 요소였던 긴장감은 자연히 줄어들 수밖에 없었다. 지금으로서는 원본에 손을 댄 이유를 알 길이 없다.

동양화에서도 뛰어난 작품에는 후대의 감상자들과 소장자들이 그림 여백에 덧붙이는 글을 줄줄이 달곤 했다. 그런 사족蛇足이 애초에 화가가 의도했던 그림에 장애가 되는 것은 분명한 사실이다. 공간의 여백을 매우 중요시했던 동양화를 자칫하면 망쳐버릴 수도 있다. 그러나 감식안 높은 서화가들의 기막힌 필체와 붉은 낙관落款이 그림과 어우러지면 더욱 빛을 내는 것 역시 동양화의 매력이기도 하다.

수정한 **사기도박꾼**에서 달라진 점은 하녀가 쓴 머리 두건 일부와 거기에 꽂힌 깃

털이다. 고작 그 정도의 수정을 위해 이처럼 기막힌 작품에 사족을 달아놓은 것이 아쉬울 따름이다. 본디 그림은 훨씬 더 숨 막히는 긴장감으로 가득 차 있었으리라. 드 라투르의 첫 구상을 느껴보려면 **클로버 에이스의 사기도박꾼**에서처럼 윗부분이 잘린 상태를 상상하면서 감상해야 할 것이다.

작가와 작품 사이의 괴리

예술가의 작품에 그의 생애가 녹아 있는 것은 당연하겠지만, 화가가 주로 다루는 주제나 작품의 분위기가 화가의 실제 삶과 일치하지 않는 경우를 종종 볼 수 있다. 드 라투르는 경건한 신앙심과 덧없는 삶에 대한 자각을 극적인 방식으로 표현했기에, 감상자는 화가 자신도 그런 삶을 살았으리라 짐작한다. 그러나 드 라투르는 자신의 그림이 환기하는 것과는 사뭇 다른 삶을 살았다. 그는 늘 상류층 후견인의 든든한 지원을 받아 당시에 가장 유명한 화가의 한 사람이 되었으며, 루이 13세의 궁중 화가가 되어 부와 명예를 동시에 누렸던 인물이다. 금욕과 참회를 주제로 성찰적인 장면들을 감동적으로 연출한 그의 그림을 보고서는 상상할 수 없을 만큼 풍족한 생활을 누렸지만, 그는 가난한 주위 사람들에게 호의를 베풀기는커녕 원성을 살 정도로 인색했던 것으로 전해진다. 그래서 그가 당시에 창궐하던 페스트에 걸려 갑자기 죽었을 때 마을 사람들은 일말의 애도나 동정도 보내지 않았다고 한다. 그가 자신의 작품에서 여러 차례 표현했던 메멘토 모리memento mori, 곧 속된 허영심을 버리고 언젠가 찾아올 죽음을 기억하라는 교훈적 주제는 실제 삶을 통해 깨달은 소중한 진실은 아니었던 듯싶다. 단지, 막강한 종교단체였던 프란체스코 수도회의 주문을 받고 제작했던 작품의 선별적 주제였을 뿐이다. 그러나 재물과 명예를 동시에 거머쥐었던 드 라투르였지만, 급작스러운 죽음 앞에서는 한 줌의 흙으로 돌아갈 수밖에 없었고, 그의 명성은 순식간에 사람들의 기억에서 지워지고 말았다. 결국, 그가 놀라운 천재성으로 자신의 그림에서 표현했던 인생무상의 메멘토 모리는 그의 작품이 아니라 그의 실제 삶을 통해 본보기를 보여주었던 셈이다.

11. 니콜라 레니에 점쟁이

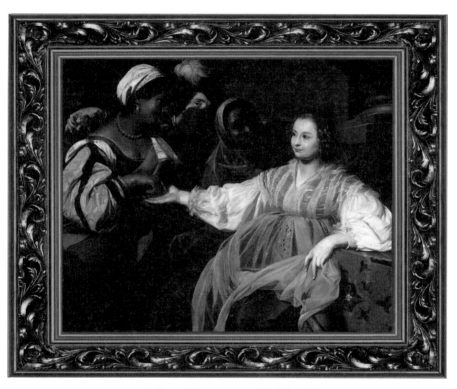

La Diseuse de bonne aventure, 127 x 150cm, 1626

니콜라 레니에(Nicolas Régnier, 1591~1667)

프랑스 모뵈주 출생. 이탈리아어로 '니콜로 레니에리'라고도 불린다. 안트베르펜에서 카라바조와 동시대인이었던 아브라함 얀선스에게 배웠다. 이탈리아 로마로 가서 바르톨로메오 만프레디에게 사사하면서 카라바조파에 합류했다. 처음에는 스승의 작품을 모사하는 데 열중했으나, 점차 고유의 화풍을 확립하면서 성 루카 아카데미에서 중요한 위치를 차지하고, 카라바조를 후원하던 기우스티니아니 백작의 공식 화가가 되었다. 이 시기에 시몽 부에와도 교류하여 작품에 정교함을 강조하는 그의 영향을 받았고, 구이도 레니의 절충적 고전주의에도 관심을 보였다. 1625년경 베네치아로 옮겨 간 그는 그림 작업을 계속하면서 화상(畵商)으로도 일했다. 이 시기에 그는 역사와 신화를 주제로 한 작품을 제작하면서 장식적이고 율동적인 면을 강조하고 호화로움을 부각하기 위해 종종 강한 빛의 효과와 카라바조 식 강조된 명암 대비를 사용하기도 했다. 대표작으로 〈루트 연주자와 여가수〉, 〈성 세바스티아누스〉, 〈다윗과 골리앗의 머리〉, 〈점쟁이〉, 〈젊은 남자의 두상〉, 〈기타를 든 남자의 초상〉, 〈주사위 놀이를 하는 병사들〉, 〈카리타 로마나〉 등이 있다.

먹이사슬

인간이 모여 사는 곳이면 언제 어디에서나 속고 속이는 일이 심심찮게 벌어진다. 점을 봐주면서 속임수를 쓰는 모습도 자주 그림의 소재가 되었다. 레니에의 **점쟁이**에는 네 명의 등장인물이 화면이 비좁게 느껴질 정도로 한데 뒤엉겨 있다.

맨 앞에 가장 밝고 가장 넓은 자리에 앉아 오른손을 내민 젊은 여자의 모습이 보인다. 그 흰 손을 검은 피부의 두 손이 그러쥐었다. 젊은 집시 여자는 왼손으로 여자의 손바닥을 쥐고 오른쪽 손가락으로 손금을 따라가며 운명을 읽는 중이다. 떠돌이로 살아온 집시답게 흥미로운 이야기로 상대의 관심을 끌기에 분주하다.

이 두 여자 사이로 얼굴에 주름이 깊게 파인 늙은 집시 여자가 등장한다. 얼굴은 그늘에 가려져 구별하기 어려울 정도다. 반면에 노파의 두 손은 어두운 배경에서 분명하게 드러난다. 노파의 왼손은 백인 여자의 관심을 손금 보는 젊은 집시 여자에게 집중하도록 유도한다. 그와 동시에 오른손은 정교하고 신속하게 손님의 지갑을 꺼내고 있다.

숨이 막히게 긴장된 이 순간에 미소 짓는 남자의 얼굴이 두 집시 여자 사이로 나타난다. 그는 오른팔을 젊은 집시 여자의 등 뒤로 살며시 내밀었다. 그 손에는 닭의 대가리가 들려 있다. 익숙한 솜씨라서 닭은 비명조차 지르지 못한다. 뛰는 놈 위에 나는 놈이다. 손금 점을 봐주면서 손님의 지갑을 훔치는 집시의 닭을 어느새 가로채고 있는 또 다른 도둑이다.

카라바조의 유산

바로크 시대 이탈리아에서 활동했던 플랑드르 화가인 니콜라 레니에가 **점쟁이**를 그렸던 것은 1625년경. 당시에 이런 속임수를 다룬 그림들이 유럽 곳곳에 유행처럼 번졌다. 사기꾼과 도둑이 그때 갑자기 우르르 나타났을 리 없지만, 그런 주제를 다룬 그림들이 물살을 타기 시작한 것이다. 그 흐름의 기원은 바로 카라바조이다.

카라바조의 영향은 지대하여 순식간에 전 유럽이 그의 작품을 뒤따랐다. 드 라

투르의 특징인 명암의 강한 대비, 레니에의 일상생활을 다룬 주제도 카라바조에서 연원한다. 이제 화가들은 신화나 종교 같은 고상한 주제를 벗어나, 주변의 사람 사는 이야기를 즐겨 그리게 된 것이다. 그런 그림을 찾는 주문도 덩달아 늘어났다.

카라바조가 죽은 지 15년쯤 지난 뒤에 그려진 레니에의 **점쟁이**에도 카라바조의 흔적이 뚜렷이 남아 있다. 화가는 등장인물의 상반신만 보일 정도로 화면을 클로즈업했다. 왼쪽에서 들어오는 강한 빛이 화면에서 명암의 선명한 대조를 이룬다. 등장인물이 서로 교환하는 시선과 손놀림이 복잡하게 연결되면서 치밀한 구도를 이룬다. 그리고 단색의 단조로운 배경은 감상자로 하여금 등장인물 사이에서 벌어지는 사건에 관심을 집중하게 한다. 화면의 긴장감을 고조하고 훨씬 극적인 느낌을 더해주는 이런 요소들은 모두 카라바조의 유산이다. 이전에 다루지 못했던 비도덕적인 내용까지도 이제는 그림의 어엿한 주제가 되었다.

거짓 예언에 속는 사람들

드 라투르의 **사기도박꾼** 내용과 겹치는 부분도 적잖게 눈에 띈다. 돈 많고 어리석은 여자의 표정. 속임을 당하는 여자와 조밀하게 삼각형을 이루는 나머지 무리와의 분리. 말보다 더 설득력 있게 상황을 설명하고 시선을 유도하는 손짓들. 감상자를 공모자로 만들면서 웃고 있는 사내의 시선. 이런 특징은 카라바조의 그림에서 흔히 볼 수 있다.

레니에의 **점쟁이**와 똑같은 주제를 다룬 드 라투르의 **점쟁이**는 뉴욕 메트로폴리탄 미술관에 소장되어 있다. 화면에는 희생물인 한 젊은이를 둘러싸고 세 명의 집시 여자가 날렵하고 은밀한 손놀림으로 금메달과 지갑을 훔치는 장면이 묘사되어 있다. 젊은이는 집시 노파가 동전을 자신의 손바닥에 놓으면 운세를 알 수 있다는 꾐에 빠진 것이다.

누구나 미래를 알고 싶은 유혹을 참기 어렵다. 레니에의 **점쟁이**에 나오는 우윳빛 살결의 젊은 여자도 그런 유혹에 굴복하고 말았다. 어리석은 여자의 얼굴에 행

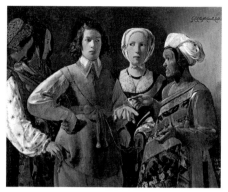
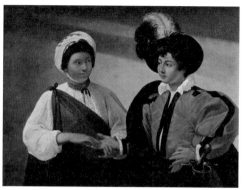

점쟁이, 드 라투르, 1635, 미국 뉴욕 메트로폴리탄 미술관　　　**점쟁이**(Buona ventura), 카라바조, 131 x 99cm, 1594~1595,
프랑스 파리 루브르

복한 미소가 가득한 것으로 보아, 달콤한 사랑의 예언에 가슴이 부푸는 모양이다.
나는 이 그림을 보면 톱니바퀴처럼 맞물리는 인생살이가 예나 지금이나 달라지지
않았음에 절로 실소가 나온다.

카라바조가 세운 새로운 이정표

미술사에 혁신적 변화를 일으켜 아무도 거부할 수 없는 거대한 흐름을 열어놓았던
카라바조. 앞에서 보았던 두 작품의 특징과 근원은 모두 카라바조에서 시작되었
다. 루브르는 카라바조가 1595년경에 그린 **점쟁이**를 소장하고 있다. 실감 나는 사
실적 표현, 빛과 어둠의 대비에서 돋보이는 분위기, 인공적인 빛을 이용해 연출한
극적인 상황, 일상의 소재를 통해 접근한 인간성에 대한 적나라한 묘사 등의 특징
은 카라바조 이후 회화의 뼈대가 되었다. 불같은 성격과 방탕한 생활에서 비롯한
숱한 역경으로 자신의 짧은 삶을 한 편의 연극처럼 끝낸 예술가 카라바조. 그는 신
성한 종교적 주제를 저속하고 일상적인 소재를 통해 표현하여 자주 물의를 빚었지
만, 그와 동시에 열렬한 감탄을 자아내기도 했다. 카라바조가 로마에 머무르는 동

안, 그의 천재적 예술성과 기이한 생활에 관한 소문은 끊이지 않았다.

성공을 꿈꾸는 수많은 예술가로 북적이는 로마에 온 카라바조는 재능을 인정받을 때까지 무척 어렵게 생활하면서도 새로운 미술 양식을 탄생시키는 천재성과 남다른 열정을 키웠다. 특히, 그는 마니에리스모*의 그림자를 벗어나는 중요한 첫걸음을 떼어놓았다. 마니에리스모는 이미 시든 르네상스의 꽃송이처럼 코를 자극할 만큼 강한 향기를 뿜고 있었다. 카라바조가 새로 들어선 영역은 강렬한 빛과 극적인 구성을 통해 사실적이며 감동적인 표현을 구현하는 새로운 개척지였고 그가 지나간 자리에 '바로크 양식'이라는 이정표가 세워졌다.

밑바닥 인생에서 배운 사실적 묘사

저잣거리에서 흔히 일어나는 일상적 사건을 그린 카라바조의 **점쟁이**는 그의 추종자들이 다루었던 같은 소재의 그림들보다 훨씬 단순하다. 여기서는 속이는 자와 속는 자, 둘만 등장한다. 화면에는 어디서 들어오는지 알 수 없는 한 줄기 빛이 쏟아질 뿐이다. 장식이 배제된 공간에서 두 사람의 눈길이 강하게 부딪친다. 아무도 없는 정적 속에서 젊은 남녀가 서로 손을 내밀고 그 손을 잡았다. 아무 말 없이 서로 바라보고 있다.

화면에서 빛은 명암을 분명하게 가른다. 그리고 두 남녀 가까이 다가간 화면은 그들 사이에 오가는 숨 막히는 감정을 그대로 느끼게 해준다. 두근거리는 심장의 박동이 들릴 듯하다. 거짓 유혹으로 물건을 훔치는 여자의 조바심, 달콤한 유혹에 빠진 철부지의 어리석은 흥분. 더도 덜도 없는 핵심만으로 상황의 기본 골격을 완벽하게 나타낸 작품이다.

* **Manierismo**
르네상스 양식에서 바로크 양식으로 이행하는 과도기에 유행한 미술 양식. 이탈리아어로 '수법, 형(型), 작품' 등을 뜻하는 마니에라 (maniera)에서 나온 용어로 특히 이탈리아에서 전형적으로 유행했다. 마니에리스트들은 선인들의 기법을 답습하면서 주지적이고 이상주의적인 관점에서 미의 이념을 구현하려 했다. 지나치게 의식적으로 화면을 구성하는 데 따른 차가움, 등장인물의 부자연스러운 동작, 극단적인 장식적 요소들, 철저한 절충주의 등은 그러한 이념에 유래한다. 그런 점에서 인간과 자연을 적극적으로 표현하려 했던 르네상스 정신에서 보면 마니에리스모의 강조된 주지주의는 반(反)르네상스 현상으로서 재평가되기도 한다.

여기서도 시선과 손짓이 모든 것을 대신 말해준다. 넉넉한 집안에서 자라 세상 물정 모르는 젊은이는 장갑을 벗고 집시 여자에게 한 손을 내밀었다. 장갑을 벗지 않은 다른 손은 허리춤에 가져다 댔다. 깃털장식 모자와 고급스러운 옷차림에 어울리게 한껏 멋을 부린 자세다. 자신이 지금 어떤 봉변을 당하는지도 모른 채 남자로서의 매력을 뽐내려는 어리석음을 한눈에 알아볼 수 있다.

반대로 집시 여자는 자기가 지금 무슨 짓을 하는지 잘 알고 있다. 왼손으로 남자의 손목을 살며시 잡고, 은근하지만 마음을 호리는 눈빛으로는 상대의 시선을 붙잡는다. 오른손은 애무하듯 부드럽게 젊은이의 손바닥을 어루만진다. 검지는 손금을 따라 천천히 움직이지만, 엄지와 중지는 남자의 반지를 빼내는 중이다. 손놀림이 교묘할뿐더러 상대의 마음을 어지럽히는 미소가 줄곧 그녀의 입술에서 떠나지 않는 능란함이 돋보인다.

점쟁이는 카라바조가 로마에서 독자적인 화실 작업으로 그림을 팔기 시작한 20대 중반에 그려졌다. 어려운 시절이 끝나고 그의 소망이 이루어진 시점의 그림이다. 서민과 함께했던 밑바닥 생활의 날카로운 관찰은 카라바조에게 사실적 묘사의 능력을 길러주었다. **점쟁이**에서도 장터에서 흔히 볼 수 있던 초록과 빨강 천으로 된 집시 여인의 전통 옷차림이 사실적으로 그려졌다. 화려한 깃털장식을 통해 방탕한 기질이 다분한 상류층 자제의 성격을 나타낸 것도 마찬가지다.

점쟁이는 그의 초기 작품이지만, 화면에는 붓끝으로 미묘한 감정의 움직임까지 그려내는 탁월함이 살아 있다. 나는 이 그림을 보면 시장 바닥의 온갖 소동에 휘말리는 난봉꾼이면서도 인간의 본성을 그림으로 살려낸 카라바조의 치열함을 다시 한 번 되새기곤 한다.

카라바조가 뿌려놓은 별빛

벨기에 국경에 인접한 프랑스 모뵈주Maubeuge에서 태어나 플랑드르 문화권에서 성장한 니콜라 레니에. 이미 카라바조의 화풍이 전해진 예술의 도시 안트베르펜에

서 미술 수업을 시작했고, 청년기부터 이탈리아에서 활동했던 레니에의 작품에는 그런 과정이 단층처럼 드러난다. 그러나 17세기 바로크 양식에 직접적으로 영향을 받은 레니에 그림의 특성을 결정짓는 열쇠는 카라바조였다. 레니에가 로마에서 활동하던 시기의 작품에서 카라바조의 제자였던 만프레디*의 기법이 역력하게 느껴지는 것도 그 때문이다. 바르톨로메오 만프레디는 폭풍처럼 격렬하게 살다가 짧은 삶을 마감한 스승 카라바조의 선구적 감각과 혁신적 기법을 계승한 화가였다. 그러나 레니에는 불같은 성격이 느껴지는 스승의 작품 세계보다는 부드러운 뉘앙스와 화려한 색조를 발전시킨 카라바조의 차세대 경향을 그대로 흡수하여 스승이 자주 다룬 주제와 특성을 자신의 영역에서 소화했다. **점쟁이**에서 속임수에 넘어가는 여자의 화려한 비단천 색상, 천박한 집시 옷차림의 울긋불긋한 색깔, 탁자를 덮은 양탄자의 강한 색감, 부드러운 질감을 나타낸 깃털 등은 그 흐름을 그대로 반영하고 있다. 우윳빛이 도는 살구색 피부의 젊은 여자 뒤로 암울하고 불안한 그림자에 가려진 기둥이 난데없이 등장한 무대적인 배경도 같은 맥락이다. 이처럼 강한 명암의 효과와 간결한 구도의 매력이 들어가 일상의 주제를 극적인 감동으로 끌어올리는 카라바조의 전통을 십분 발휘한 레니에의 **점쟁이**는 그가 로마를 떠나 베네치아로 이주하던 시점의 걸작에 속한다. 그 뒤로 그곳에서 죽을 때까지 다른 분야의 활동에 주력하면서 레니에의 예술적 상상력과 작품성은 점점 빛을 잃어갔지만, 카라바조의 영향을 받은 다른 프랑스 화가들은 위대한 바로크 선구자의 작업을 계속 이어갔다. 레니에와 같은 시기의 화가였던 드 라투르가 극한값에 이르러 아예 빛을 없애고 밤을 배경으로 하는 '어둠의 화가'로 거듭났던 것은 그 좋은 예로서 그는 카라바조가 뿌려놓은 수많은 별빛의 하나였다.

*** 바르톨로메오 만프레디**(Bartolomeo Manfredi, 1582~1622)
이탈리아 크레모나 부근 오스티아노 출생. 화면의 명암 사용, 사실적 표현, 등장인물의 표정이나 동작을 통해 이야기를 전하는 능력 등 카라바조의 혁신적 양식을 가장 잘 계승한 화가이다. 로마와 나폴리를 중심으로 카라바조의 지대한 영향을 받은 세대 화가들, 소위 '카라바조파' 가운데서도 만프레디는 스승의 유산을 가장 충실히 전한 인물로 간주된다. 대표작으로 〈아폴론과 마르시아스〉, 〈회당의 상인들을 쫓아내는 예수〉, 〈유디트와 홀로페르네스〉, 〈루트 연주자〉 등이 있다. 왼쪽 그의 작품은 카라바조 이후 드 라투르, 레니에 등이 다룬 것과 같은 주제의 〈점쟁이〉이다.

12. 피터르 더 호흐 술 마시는 여자

La Buveuse, 69 x 60cm, 1658

피터르 더 호흐(Pieter de Hooch, 1629~1684)

네덜란드 로테르담 출생. 벽돌공의 아들로 태어나 하를럼에서 풍경화가 니콜라스 베르헴에게 배웠고, 리넨 상인이자 미술수집가 유스투스 드 라 그랜지의 화가이자 종업원으로 일했다. 1654년 델프트에서 결혼과 더불어 이듬해 그곳 화가조합에 가입했다. 그는 얀 페르메이르와 함께 델프트 화파의 대표적인 화가였다. 두 사람은 주로 중산층과 서민층의 일상을 화폭에 담았으나 페르메이르가 특정한 상황에 놓인 인물에 초점을 맞췄다면, 더 호흐는 일상의 지극히 사소한 일과 인물에 관심을 보였다. 그 역시 페르메이르처럼 사물에 비치는 빛의 효과에 주목했고, 한 공간에서 다른 공간으로 이어지는 구성을 통해 작품에서 물리적·심리적 확장 효과를 표현했다. 또한 교묘한 원근법과 환상적인 색채 구사로 이전 풍속화에서 찾아볼 수 없는 새로운 공간감을 부여했다. 1661년 암스테르담으로 이사하고 나서는 세련된 도시 생활 정경과 부유한 여성들의 초상화를 그렸다. 상류사회의 화려한 생활을 담기 위해 캔버스는 커졌지만, 붓 터치의 정교함은 퇴보했다. 1684년 암스테르담 정신지체자 보호소에서 쓸쓸하게 생을 마감했다. 주요 작품으로 〈델프트 주택의 안뜰〉, 〈두 남자와 술 마시는 여인〉, 〈아기 요람 옆에서 보디스에 수를 놓는 어머니〉, 〈사과 깎는 여인〉, 〈벤치에 앉은 여인〉 등이 있다.

전형적인 델프트파의 그림

그림을 보면서 애처로운 감정을 느끼는 경우는 흔하지 않다. 그럼에도, 나는 한 점의 그림에서 참으로 고달프고 서글픈 인생을 보았다. 볼 때마다 측은한 마음이 들었고, 그렇게 내 기억에 깊이 각인되었다. 그 그림은 17세기 네덜란드 화가 피터르 더 호흐의 **술 마시는 여자**이다.

페르메이르[*]와 함께 델프트Delft파에 속하는 더 호흐는 내가 느낀 것과는 전혀 다른 관심으로 **술 마시는 여자** 작업에 열중했을 것이다. 빛이 만들어내는 공간과 그 분위기, 빛이 닿아 탄생하는 색의 세계, 원근법이 이루어내는 공간의 조화, 조용한 실내의 감상感想, 정지된 일상의 모습 등이 더 호흐가 표현하고자 했던 델프트파의 세계였다.

술 마시는 여자에서도 델프트의 전형적인 실내 공간이 보인다. 왼쪽 창문으로 들어오는 희미한 빛, 방을 연결하는 문을 통해 다른 공간의 깊이를 보여주는 구성도 전형적이다. 화가는 빛의 차이를 통해 실내 구성에 변화를 준다. 등장인물들, 그들의 옷, 식탁보, 접시, 유리잔, 암스테르담 항구의 풍경을 담은 지도 등에 와 닿는 빛은 사물의 색을 변조한다.

이 그림의 배경에는 사각형 구도가 연이어 배치되었다. 그림 왼쪽에서부터 여러 개의 창틀, 창문, 지도, 다른 방으로 연결하는 방문, 건넛방 문틀, 멀리 보이는 가구, 벽에 걸린 그림 등 모든 것이 사각형이다. 이처럼 반복되는 사각형의 적절한 배치를 통해 화면에 재현된 공간에 깊이와 균형을 부여한다.

*** 요하네스 페르메이르**(Johannes Vermeer, 1632~1675)
네덜란드의 델프트 출생. 화가의 아들로 태어났다. 생애에 대해 거의 알려지지 않았으며, 작품도 오랫동안 감추어져 있다가 19세기 중반에야 진가를 인정받았다. 현존하는 작품은 40점 정도이고 거의 소품들로서 대부분 가정생활을 그린 것이다. 2점이지만 풍경화도 있으며, 〈델프트 풍경〉은 명작으로 알려졌다. 그의 그림은 색조가 뛰어났으며 적·청·황 등의 정묘한 대비로 그린 실내정경은 북구의 청명한 대기를 떠올리게 한다. 맑고 부드러운 빛과 색의 조화로 조용한 정취와 정밀감이 넘친다. 초기의 밝은 부분과 어두운 부분의 뚜렷한 대비는 만년이 될수록 완화되었다. 작품으로 〈편지 읽는 여자〉, 〈우유 따르는 하녀〉, 〈터번을 쓴 소녀〉, 〈레이스를 뜨는 여인〉 등이 있다. 왼쪽 그림은 그의 대표작 가운데 하나인 〈진주 귀걸이의 소녀〉.

밑바닥 인생, 사라진 희망

화면 한가운데 한 여자가 등장한다. 붉은 치마를 넓게 펼치고 앉았다. 지치고 힘든 기색이 역력하다. 길게 뻗은 두 다리, 힘없이 늘어뜨린 왼팔, 어렵사리 술잔을 들고 있는 오른팔. 여자에게서는 의욕도 기력도 찾아볼 수 없다. 빈 의자 앞에서 마룻바닥에 움츠리고 잠든 강아지가 그녀의 고달픈 인생을 대변하는 듯하다.

늘어진 어깨만큼이나 피로에 절어 있는 얼굴에 희망은 보이지 않는다. 그녀에게 희망은 이미 오래전에 잊어버린 기억에 지나지 않는다. 애써 꾸며도 숨길 수 없는 나이가 초라하게 드러나고, 이미 눈동자가 풀린 두 눈은 세상을 원망하는 듯 서글프게만 보인다. 입가에 걸린 자조적인 웃음도 공허할 뿐이다. 그녀의 잔에 술을 그득 따르는 남자와 분위기를 잡는 노파는 화면 왼쪽에 앉은 손님의 비위를 맞추기에 바쁜 뚜쟁이들이다.

술과 여자 생각에 이곳을 찾은 손님은 챙 넓은 모자를 쓴 채 창문을 등지고 앉아 있다. 그의 얼굴은 그늘에 가려졌다. 앞서 본 그림의 사기꾼과 소매치기가 빛을 등지고 어둠 속에서 얼굴을 가렸던 것과 매한가지다. 한 손은 허벅지에 올려놓고, 다른 한 손은 담뱃대를 쥔 채 여유 있게 자리를 차지한 손님은 기분이 좋은지 여자를 바라보는 눈길이 느긋하다. 입가에는 웃음이 걸렸고, 이미 술기운이 거나하게 돈 듯하다. 앞에 놓인 접시는 비었고 큰 잔에는 술이 아직 많이 남았다.

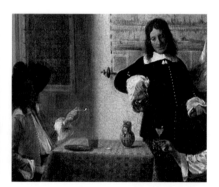

술 마시는 여자 부분

등장인물은 넷이지만, 잔은 둘뿐이다. 손님과 그를 즐겁게 해줄 여자만이 비싼 술을 마시는 중이다. 채워지는 술잔을 지켜보는 술집 여자의 눈길이 몹시 고단해 보인다. 돈을 벌기 위해 손님과 마주앉아 마음에도 없는 술을 억지로 받아 마셔야 하는 신세가 얼마나 처량할까? 점점 헤어날 수 없는 미궁으로 빠져드는 인생살이가 얼마나 무겁게 가슴을 짓누를까? 의자에 힘없이 주저앉아 술을 받아 마시는 이 여인을 볼 때마다 나는 몹시 안쓰럽다.

네덜란드 풍속화의 특징

풍속화 양식에 혁신을 불러온 더 호흐는 로테르담, 하를렘, 델프트, 그리고 암스테르담을 거점으로 실내 공간과 집 주위에서 일어나는 일상사를 주로 그렸다. 그중에서도 특히 술 마시는 장면을 많이 남겼다. 취하도록 술을 마시는 남자와 함께 술잔을 기울이며 그들을 즐겁게 해주는 여자. 이것이 더 호흐 풍속화에서 자주 볼 수 있는 전형적인 소재다.

심지어 아이는 마당 한구석에서 강아지를 껴안고 엄마를 기다리고 있는데, 엄마는 남자들 앞에 선 채로 술잔을 받는다. 그뿐 아니라, 네덜란드 풍속화에는 떠들썩하고 난장판인 술집 정경도 흔히 등장한다. 17세기 네덜란드의 난잡한 술집 풍

술 마시는 여자를 그린 더 호흐의 작품들

경을 담은 그림은 힘들게 살아온 당시 술집 여자들의 삶을 되돌아보게 한다.

술 마시는 여자의 부분적인 주제를 넌지시 암시하는 내용이 화면에 들어 있다. 당시의 여느 그림처럼 **술 마시는 여자**에서도 '그림 속의 그림'이 눈에 띈다. 희미해서 알아보기 어렵지만, 그림의 내용은 **간음한 여자와 예수**이다. 이렇듯 더 호흐의 풍속화에 걸린 그림은 단순한 장식이 아니라, 화가의 핵심적인 메시지를 전달하는 암시의 수단으로 기능한다.

술에 절고 몸까지 팔아야 하는 가엾은 여인에게 누가 돌을 던질 수 있을 것인가! 담뱃대를 꼬나물고 돈으로 여자를 사는 배불뚝이 손님, 여자의 술잔에 돈을 따르는 술집 남자, 그리고 몇 푼 돈을 뜯어내고자 갖은 아양을 떠는 뚜쟁이 노파. 이들이야말로 가엾은 여자의 인생을 갉아먹는 존재들이다. **점쟁이**가 없는 자의 영악스러움을 꼬집은 그림이라면, **술 마시는 여자**는 없는 자의 설움이 배어 나오는 그림이다. 나는 이 그림을 볼 때마다 세상살이의 무게보다 더 무거운 애처로움이 가슴을 짓누르는 것을 느낀다.

사회에서 배척당한 집단에 눈을 돌린 르네상스 이후 풍속화

사회의 밑바닥에서 고통받는 사람이 어디 술집 여자뿐이겠는가? 16~17세기 북유럽 풍속화에서는 사회의식이 강하게 드러나면서 사회 저변에 있는 사람들의 삶을 자주 화면에 담았다. 실제로, 중세시대가 끝나고서도 대부분 유럽인의 삶은 결코 풍요롭지도, 자유롭지도 않았다. 그들은 억압적인 종교와 끊임없는 전쟁과 요지부동의 신분제도 아래서 열악한 삶의 환경을 벗어날 수 없었다. 그런 잣대로 그들이 현대인보다 덜 행복했다고 단정 지을 수는 없지만, 16세기 네덜란드는 사회복지제도나 인권 보호 수단이 갖춰지지 않은, 철저하게 종교가 중심이 된 폐쇄적인 사회였다.

그런 불평등한 환경에서는 소외당한 집단일수록 더욱 신산한 삶을 살아갈 수밖에 없었다. 광인이나 정신장애인들은 아무런 치료나 보호를 받지 못한 채 격리되

거나 추방당했다. 거지, 신체장애인, 이단의 무리도 마찬가지였다. 중세 말기에 이르러 주거지 없이 유랑하는 자들의 수가 전체 인구의 30퍼센트에 가까웠다는 사실도 당시의 비참했던 사회상을 말해준다. 사회로부터 버림받은 무리는 도시의 출입부터 제한되었다. 성문과 성벽으로 차단된 성 안으로 운 좋게 진입해도, 발각되면 몰매를 맞거나 강제로 쫓겨났다.

그러나 르네상스 이전에 사회의 그늘에 가려진 이런 무리를 묘사한 작품을 볼 수 없었던 것은 어쩌면 당연했다. 시대의 사회상을 풍자한 작품도 나타날 수 없었다. 인본주의가 싹트고 종교개혁의 물꼬가 터지기까지 유럽에서는 중세기가 천 년의 거대한 침묵을 지키고 있었던 셈이다.

1500년 이전에 제작된 것으로 여겨지는 히에로니무스 보스의 **미치광이들의 배**가 날카로운 사회비판적 내용을 상징적으로 드러낼 수 있었던 것도 바야흐로 르네상스의 기운이 사방으로 뻗쳤던 덕분이다. 게다가 종교계의 극심한 타락은 개혁의 욕구가 거세게 터져 나올 만큼 도를 넘어서고 있었다. **미치광이들의 배**가 내포한 의미를 아직 완벽하게 해독하지 못했다 하더라도 종교에 대한 비판적 메시지는 뚜렷하게 확인할 수 있다.

사회 밑바닥을 들여다본 브뤼헐

보스보다 70~80여 년 늦게 태어난 피터르 브뤼헐*은 정곡을 찌르는 대담한 사회풍자로 두각을 나타내면서 보스가 뿌린 씨앗의 결실을 거둔 화가였다. **거지들**은 보스

* **피터르 브뤼헐**(Pieter Brueghel the Elder, 1525~1569)
네덜란드 스헤르토헨보스 근처 브뤼헐 출생. 농민을 자주 그렸기에 농촌 출신으로 알려졌으나, '브레다'라는 도시 출신으로 인문학 수업을 받았다고도 전해진다. 1551년 안트베르펜 화가 조합에 가입했다. 반 에이크 이래 북유럽 자연주의에서 출발한 그는 이탈리아에서 넓고, 멀리 보는 관점을 익혀 작품의 기본 구도로 삼았다. 브뤼셀로 이사하여 그곳을 본거지로 삼았다. 초기에 민간 전설·습속·미신 등을 주제로 하였으나, 농민 전쟁 기간의 사회 불안과 에스파냐의 압정에 대한 분노 등을 종교적 제재를 빌어 표현했다. 후기에는 구도가 단순해지고 인물 수도 적어졌으며, 극적 요소보다는 사실적·비유적으로 농민의 실상을 묘사했다. 북유럽 전통의 사실성과 이탈리아 화풍의 엄격한 선묘를 통해 독특한 취향을 표현했다. 대표작으로 〈네덜란드의 속담〉, 〈바벨탑〉, 〈십자가를 지고 가는 그리스도〉, 〈눈 속의 사냥꾼〉, 〈밀 수확〉, 〈농가의 결혼식〉 등이 있다.

거지들(Les Mendiants), 브뤼헐, 21 x 18cm, 1568, 프랑스 파리 루브르

의 작품과 마찬가지로, 루브르가 소장한 단 한 점뿐인 브뤼헐의 진품이다. 말이 나온 김에 아쉬운 점을 이야기하자면, 루브르에는 벨라스케스나 조르조네와 같은 대가의 진품이 한 점도 없다.

1568년에 제작된 **거지들**은 브뤼헐이 죽기 일 년 전에 그린 아주 작은 그림이다. 하지만 거기 담긴 내용은 엄청난 사회 문제를 건드린다. 고상하고, 아름답고, 성스러운 것들만 다루던 회화에서 사회 밑바닥 인생을 살아가는 거지를 제재題材로 삼은 화가가 있었던가? 게다가 처음으로 농민과 그들의 삶을 집중적으로 화폭에 담아 농민 화가로서 선구적 역할을 했던 브뤼헐은 소외된 사람들을 그리면서 사회의 숨겨진 상처를 여지없이 드러냈다.

거지들에는 다섯 명의 신체장애인과 한 명의 여자 걸인이 등장한다. 장애인들은 서로 등을 맞대고 모여 있다. 기형적이거나 절단된 다리는 나무를 깎아 만든 다리로 대체되었고, 손에 쥔 지팡이로 몸을 지탱하고 있다. 이들은 이제 뿔뿔이 흩어져 불편한 몸을 이끌고 다니며 연명할 방법을 찾아 고달픈 하루를 보내야 한다. 삿갓처럼 생긴 모자에 발등까지 내려오는 망토를 걸친 여자 거지도 동냥 그릇을 들고 먼저 길을 떠난다.

이들이 한자리에 모인 까닭은 무엇일까? 비록 사회에서 멸시와 구박을 받아도 그들을 결속하는 동료애와 유대감을 새삼 확인하려는 걸까? 서로 의지하며 살아가는 밑바닥 인생들이 하루를 시작하는 신성한 의식일까? 거지들이 모인 장소는 벽돌로 쌓은 건물의 안뜰이다. 이곳은 아마도 구제원이 아닐까 싶다. 별다른 후생시설이 없던 시절에 그나마 병자와 극빈자를 돌봐주던 곳이다.

그런데 동냥에 나서는 그들의 차림새가 사뭇 특이하다. 머리에 제각기 다른 모자를 쓰고 있다. 눈 밑까지 눌러쓴 왕관, 챙 없는 둥근 농부 모자, 종이로 두른 군모, 털 달린 부유층의 베레모, 위가 뾰족한 주교의 모자. 이들이 사회계층의 여러 신분을 나타내는 모자를 쓴 이유는 정확히 알 수 없다. 밑바닥 인생들이 각 계층 사람들로 분장하여 익살과 풍자로 그동안 쌓였던 설움이라도 풀어보자는 심산일까? 그런 어릿광대 짓거리로 사람들의 관심을 끌어 동냥이라도 하겠다는 속셈일까?

장님을 이끄는 장님(La Parabole des aveugles), 브뤼헐, 86 x 154cm, 1568, 이탈리아 나폴리 카포디몬테 국립 미술관

어쩌면 카니발 기간인지도 모른다. 축전 동안에는 세상이 거꾸로 돌아가서 모든 것이 허용되었다. 그렇다면, 사회로부터 버림받은 장애인조차 이런 날을 핑계 삼아 그들을 업신여겼던 사람들처럼 행세해보려는 걸까? 거기에는 분명히 신랄한 사회 풍자가 들어 있겠지만, 정확히 밝혀낼 수는 없다. 거지들의 옷에 달린 여우 꼬리의 애매한 의미처럼.

이것은 절망인가, 희망인가

장애인의 훼손된 신체, 고달픈 삶에서 배어나는 어두운 표정, 거친 행동과 처진 어깨, 쉰소리 나는 고함이라도 내지를 것 같은 인상, 억눌린 삶에 대한 반항, 도시 구석구석을 돌아다닐 나무 다리, 돌 바닥을 울리는 목발 소리의 여운… 이런 무리를 16세기 그림의 주제로 끌어들인 브뤼헐의 사회적 인식은 대단했다. 같은 해에 그린 **장님을 이끄는 장님**에서도 우화적인 내용을 다루며 그늘진 사회의 이면을 들춰내

는 풍자적 정서가 진하게 묻어난다.

　대각선을 따라 등장하는 세 명의 거지가 화면을 크게 둘로 나눈다. 그 대각선을 중심으로 왼쪽 아랫부분에 나머지 거지 두 명을, 오른쪽 윗부분에 여자 걸인 한 명을 배치했다. 이로써 전체 구도가 균형을 이루는데, 대각선 기준의 중심에서 가까운 두 명과 멀리 있는 한 명의 무게가 시소의 원리처럼 평형을 이루기 때문이다. 동시에 여섯 명의 거지는 크게 타원형을 이룬다.

　그리고 왕관의 거지와 주교관의 거지에서 출발하는 좌우의 직선은 벽돌 건물의 바닥 선을 따라 소실점을 향해 나아간다. 삼각형 구도의 꼭짓점은 아치 문을 지나 열려 있는 정원 같은 곳이다. 거기에는 나무 한 그루가 서 있다. 때는 긴 추위가 지나고 따뜻한 햇볕이 나뭇가지마다 생명의 힘을 일깨워주는 봄날 같다. 거지들의 모진 인생살이와는 거리가 먼, 평온한 낙원의 분위기가 감도는 곳이다. 이제 사방으로 흩어져 고달픈 하루를 시작할 거지들과 소실점에 있는 이 자연의 축복과는 어떤 연관성이 있을까? 서글픈 운명을 감수해야 하는 거지조차 이승의 삶이 끝나면 들어가게 될 저승의 낙원을 상징하는 걸까? 삶이 고달플수록 더욱 강하게 찾게 되는 미래의 희망을 보여주는 걸까? 나는 이 그림을 보면 거리마다 딸각거리는 목발 소리와 구걸하는 거지들의 쉰 목소리가 귓가를 맴도는 듯하다.

영원히 정지된 순간을 담다

브뤼헐이 신화나 우화, 성서적 주제를 주로 다루었다면, 피터르 더 호흐는 도시 중산층의 평범한 일상을 자주 그렸다. 브뤼헐이 환상적이거나 상징적인 장면의 배경으로 광대한 자연을 화폭에 담았다면, 그보다 한 세기 뒤에 활동한 더 호흐는 현실적인 시선으로 개인의 삶을 관찰하면서 좁은 골목길, 술집 내부, 우물이 있는 안뜰, 열린 문으로 엿보이는 가정의 실내, 플랑드르 정서가 감도는 빨간 벽돌 건물 등을 배경으로 그렸다. 그의 이런 경향은 실내 정경을 영원히 정지한 순간으로 형상화한 동시대 화가 페르메이르와 같은 맥락에 있다.

더 호흐의 인물들은 화면에 정지된 채 시간의 한계를 넘어선다. 그러나 인물들과 그들을 둘러싼 정밀한 공간을 영롱한 색채로 수놓은 페르메이르와 달리, 더 호흐는 자연광 속에서 형성된 공간 묘사에 치중했다. 게다가 그의 그림에는 간접적으로 암시하는 종교적 도덕성이 한결 더 짙게 나타난다. 그처럼 인간의 내면과 실내 공간의 절묘한 배치, 그리고 당시 사회의 풍속이 감동적으로 어우러진 작품이 바로 **술 마시는 여자**다. 17세기 네덜란드 명화의 하나로 남은 이 작품은 루브르의 네덜란드 전시실에서 북구의 무거운 침묵을 지키며 지금도 묵묵히 감상자를 기다리고 있다.

13. 페르디낭 빅토르 외젠 들라크루아 키오스 섬의 학살

Scènes des massacres de Scio, 419 x 354cm, 1824

페르디낭 빅토르 외젠 들라크루아(Ferdinand Victor Eugène Delacroix, 1798~1863)

프랑스 생모리스 출생. 16세에 고전파 화가인 게랭에게 배웠고, 1816년 관립미술학교에 입학했다. 이때부터 루브르 박물관에 다니면서 루벤스, 베로네세 등의 그림을 모사했고, 제리코의 작품에 매료되어 현실 묘사에도 노력했다. 1824년에는 〈키오스 섬의 학살〉을 발표하여 '회화의 학살'이라는 혹평을 받기도 했지만, 힘찬 율동과 격정적 표현은 그의 낭만주의를 더욱 확고하게 했다. 이 시기의 대표작으로 〈사르다나팔루스의 죽음〉, 〈민중을 이끄는 자유의 여신〉, 〈알제의 여인들〉 등이 있고, 후반기에는 교회와 파리의 공공 건축물을 위한 대벽화 장식에 많은 노력을 기울였다. 만년에는 동판화와 석판화 제작에도 뛰어난 솜씨를 보였는데, 흑백의 대조가 강조되고 한층 더 환상적으로 표현하는 기교로 〈파우스트 석판화집〉, 〈햄릿 석판화집〉 등의 걸작을 남겼다.

여우에 홀린 어린 시절

키오스 섬의 학살. 나에겐 참 오랜 인연이다. 이 그림을 처음 만난 것이 글을 깨치기도 전이었던 어린 시절이었으니까. 그때는 들기조차 버거울 정도로 두꺼운 백과사전을 뒤적이는 것이 그토록 재미있었다. 모든 것이 귀하던 시절이었기에 보물 같은 백과사전을 펼치면 반질반질한 종이의 감촉부터 시작해서 마치 전혀 다른 세계로 들어가는 듯한 기분이 들었다. 그 속에 들어 있던 갖가지 이미지는 보잘것없었던 한국의 60년대 소년에게 상상의 날개를 달아주었고, 처음 보는 세계를 향해 열린 신기한 창문이 되었다. 세계 모든 나라의 국기에서부터 온갖 종류의 동물과 식물에 이르기까지, 백과사전에 인쇄된 사진과 그림들은 나에게 마법의 양탄자이며 놀라운 꿈속 세계였다.

글을 배우고 나서는 사진 설명도 읽을 수 있게 되었다. 지금도 똑똑히 기억나는 한 컷의 사진은 수영복 차림의 지나 롤러브리지다Gina Lollobrigida가 물속에 서 있는 장면이었다. 그녀의 매력을 알아볼 만한 나이가 아니었지만, 사진 설명에 '여우'라는 단어가 들어 있었기에 기억에 남았다. 어린 나는 그 단어가 '여자 배우(女優)'를 뜻하는 것임을 몰랐기에 사람으로 둔갑한다는 요망한 여우로 알아들었던 것이다. 파도가 부딪히는 그녀의 손에는 실제로 손톱이 길게 자라 있었다. 사람으로 둔갑한 여우를 어떻게 알아내고 사진까지 찍었을까, 하는 궁금증이 오래도록 남았다.

백과사전의 미술에 관한 별첨 부분에는 색채로 인쇄된 여러 점의 그림이 페이지를 가득 메웠다. 그 시절에 보았던 앵그르의 **오달리스크**와 밀레의 **만종**, 도미에의 **삼등 열차**는 지금도 뚜렷이 기억한다. 그렇게 기억에 남아 있는 50여 년 전 책 속의 이미지를 루브르에서 실물로 볼 수 있다는 사실이 새삼 감동적이다. 그 시절 추억은 엊그제 일처럼 생생한데 세월은 쏜살같이 흘러가버렸다.

어린 시절 기억에 각인된 그림

그렇게 백과사전에서 보았던 그림 중에는 **키오스 섬의 학살**도 있었다. 멋진 칼을 들

고 백마 탄 남자가 풍기는 이국적인 분위기가 사뭇 인상적이었다. 그 앞쪽에 널브러진 많은 사람의 혼란스러운 모습도 무척 낯설었고, 엄마 젖을 찾는 애처로운 벌거숭이 아이, 텅 빈 눈으로 허공을 바라보는 노인의 허탈한 얼굴도 가슴에 와 닿았지만, 그 의미를 알 수 없었기에 궁금증으로만 남았던 작품이었다.

그리고 세월이 흐르면서 까마득히 잊어버렸던 이 그림을 다시 만나게 된 것은 어느 문고판 책 표지에서였다. 화면의 맨 왼쪽 아랫부분에 알몸으로 서로 부둥켜안은 젊은 남녀의 모습을 크게 확대한 도판이었다. 그때는 **키오스 섬의 학살**에 나오는 한 장면이라는 사실을 모른 채 '어쩌면 이토록 절절한 사랑이 있을까' 하는 생각만 들었다.

먼 곳을 초점 없는 시선으로 바라보는 젊은이의 얼굴에는 임박한 죽음을 기다리는 체념이 서려 있었다. 그것을 어떻게든 막아보려는 듯이 안간힘을 쓰며 매달린 어린 소녀의 혼신渾身이 내 가슴에 그대로 전달되었다. 나중에야 그 장면이 **키오스 섬의 학살** 일부분임을 알았고, 루브르에서 그 애절한 남녀를 다시 만나게 되었다. 바랜 기억 속에 간직된 백과사전의 조그만 도판이 아니라, 웅장한 감동이 살아 있는 **키오스 섬의 학살**이 내 눈앞에 펼쳐진 것이다. 그 뒤로 어릴 때 품었던 궁금증은 사라졌지만, 그 강렬한 인상은 아직도 내 가슴에 남아 있다.

처절한 슬픔으로 남은 사랑

알몸의 소녀가 앳된 청년을 끌어안은 장면은 '그림 속의 그림'이라고 할 만큼 강한 인상을 남긴다. 검고 탐스러운 머리채를 늘어뜨린 채 사랑하는 이를 열렬하게 포옹하는 소녀를 바라보는 감상자는 가슴이 미어진다. 아직 세상을 제대로 알지도 못할 나이의 그녀가 저토록 몸부림치는 사랑의 애틋함은 어디서 오는 걸까?

그녀에게 안긴 어린 청년의 얼굴은 어둠 속에서 빛을 받은 부위만 드러난다. 그의 창백한 얼굴은 입 맞추는 처녀의 까무잡잡한 피부와 대조를 이룬다. 젊은이의 입은 힘없이 반쯤 열렸고, 눈은 어딘가 위쪽을 향하고 있다. 하지만 초점 잃은 두

눈이 정확하게 무언가를 바라보는 것도 아니다. 가누지 못하는 슬픔만 가득할 뿐이다. 비록 눈물은 흐르지 않아도 이보다 더 절망적인 눈을, 나는 본 적이 없다. 극한상황에 몰리지 않고서는 나올 수 없는 눈빛이다. 그렇기에 사랑하는 사람의 그 감당할 수 없는 괴로움을 어떻게든 달래주려는 여자의 몸부림은 더욱 처절해 보인다.

인간의 비극을 묵묵히 바라보는 자연

이런 사랑의 아픔을 담은 **키오스 섬의 학살**은 419 x 354 센티미터에 이르는 커다란 그림이다. 더구나 수직 구도이기에 직접 작품 앞에 섰을 때 받는 인상은 훨씬 더 강렬하다. 또한, 지상으로부터 1미터가량 높게 걸려 있어서 감상자의 눈높이는 전경의 등장인물과 땅바닥에 맞춰져 있다. 가까이에서 그림을 올려다보면 겹겹이 엉킨 사람의 무리, 앞발을 들고 일어선 말, 위압적인 모습의 말을 탄 인물, 희미하게 보이는 섬의 반대편, 더 멀리 직선을 그리는 수평선, 그 위로 광활한 하늘이 차례대로 나타난다. 이런 효과로 말미암아 감상자도 어느새 탄압받는 키오스 섬의 주민이 되어 고통과 죽음의 엄청난 무게를 고스란히 느끼게 된다.

　앞줄의 그리스인들은 쓰러지고 무너졌는데, 말 탄 터키 군인은 사람 키를 훨씬 넘는 높이에서 모든 이를 짓누르고 있다. 선명하게 분할된 수평선 위로 솟아오른 인물은 오직 그뿐이다. 학살의 모든 장면은 이 무

키오스 섬의 학살 부분

거운 수평선 아래 배치되어 있다. 그러나 그림의 3분의 1은 텅 빈 하늘이다. 이런 구도는 마치 인간끼리 서로 싸우고 죽이는 짓이 아무리 치열하고 처절해도 거대한 자연의 시선 아래서는 하찮은 사건에 불과하다는 사실을 암시하는 듯하다.

눈앞에서 사랑하는 이를 잃는 아픔, 어린 것을 남겨두고 숨을 거두어야 하는 비통함, 가족을 모두 잃어버린 절망, 노예로 끌려가는 부인을 막지 못하는 원통함, 삶의 터전을 한순간에 빼앗긴 억울함, 적의 손에 운명을 맡겨야 하는 기구함⋯ 이 모두가 인간에게 닥칠 수 있는 최악의 불행이다. 그럼에도, 바다 한 방울 변하지 않고 하늘 한 점 달라지지 않는다. 벌써 저녁이 되어 세상은 온통 황혼빛으로 물들었고, 이제 잠시 후에는 마치 아무 일도 없었다는 듯이 사방은 어둠으로 덮일 것이다. **키오스 섬의 학살** 앞에서 서 있으면 인간의 극한상황과 자연의 장엄함이 어우러진 한 편의 웅장한 서사시를 그림으로 보는 듯한 감동이 감상자의 가슴에 묵중하게 내려 앉는다.

독립전쟁의 소용돌이

키오스 섬은 터키 해안에서 불과 7킬로미터 떨어진 그리스 영토이다. 로마제국 시절에는 로마의 속주가 되었고, 비잔틴 제국의 영향 아래 놓였고, 제노바 공화국의 지배를 받았다. 15세기부터 소아시아 지역에 세력을 뻗치던 오토만 제국은 1566년 마침내 키오스 섬을 장악했다.

오랜 세월 그리스를 식민지로 삼았던 오토만의 지배에서 벗어나려는 독립전쟁은 1820년에 이르러 그리스 전역에서 불붙기 시작했다. 1822년 3월에는 이웃 사모스 섬에서 무장하고 건너온 그리스인들이 키오스 섬으로 쳐들어왔다. 술탄의 특혜를 누리던 키오스 섬의 그리스 주민은 처음에는 독립전쟁에 대해 냉담했다. 조국의 독립보다는 자신의 안전과 재산이 더 중요했기 때문이다. 하지만 들불처럼 번지는 저항의 기세에 휩쓸려 키오스의 그리스 주민도 마침내 전쟁에 동참하게 되었다. 그러자 오토만의 술탄은 이들을 가차없이 학살하라고 명령했다. 약 2만 5천 명

에 이르는 키오스의 그리스 섬주민이 무참히 죽어 갔고 5만 명이 노예로 팔려 갔다. 나머지도 섬을 떠나야 했으며 극소수만이 키오스에서 목숨을 건졌다. 이런 숫자만 봐도 당시의 학살이 얼마나 잔혹했는지를 상상할 수 있다.

그리스인이 터키에 맞선 독립 항쟁은 유럽인의 열렬한 호응을 얻었다. 단순히 그리스에 대한 호감 때문이라기보다 이슬람에 대한 기독교인의 공통적인 적대감이 드러났던 것이다. 그리스 독립전쟁으로 말미암아 19세기 유럽에서는 이슬람에 대한 적대 의식이 다시 불타올랐다. 중세 십자군 전쟁에서부터 21세기 유럽공동체의 터키 가입 반대에 이르기까지, 기독교와 이슬람 사이의 잠재울 수 없는 감정적인 대립은 계속 이어지고 있다. 물과 기름처럼 섞일 수 없는 사람들의 종교적·인종적 대립은 끊임없이 분출하는 화산과 같다.

그런 적대감이 분출했던 지역은 터키의 억압을 받고 있던 그리스 땅이었고, 유럽 전역에서는 그리스를 옹호하는 움직임이 새롭게 싹텄다. 유럽 문명의 모태 그리스를 구하는 데 앞장섰던 대표적 인물로는 조지 바이런the Baron Byron, 1788~1824과 빅토르 위고Victor-Marie Hugo, 1802~1885가 있다. 그리스의 국가적 영웅이 된 바이런은 1824년 그리스의 메솔롱기온˙에서 열병으로 죽는다. 이곳은 그리스 독립전쟁의 시발점이었으며 격전지였다. 들라크루아도 메솔롱기온에서 있었던 격전의 폐허를 화폭에 남겼다. 위고 역시 이 주제로 〈아이〉라는 시를 지었다.

> 터키인들이 지나간 뒤에는 모든 것이 폐허와 죽음.
> 키오스, 포도주의 섬이었던 곳이 이제는 어두운 암초투성이,
> 키오스, 소사나무의 그늘이 드리워지고,
> 키오스, 밀려오는 파도에 짙은 숲이 떠다니고,

˙ Messolonghi
'석호(潟湖)의 중앙'이라는 뜻이며, 영어와 프랑스어로는 '미솔롱기'라 한다. 아테네의 북서쪽 210킬로미터 지점, 파트라이코스 만(灣)의 북안에 있다. 역사적으로는 독립전쟁 당시 그리스인의 영웅적 항전지로서 이름이 높다. 1822년에 터키군에 포위되어 1826년에 여자와 노인을 포함한 3천여 명의 수비대가 폭사할 때까지 사수했다. 영국 시인 바이런이 이곳에서 수비군으로 항전하다가 병사하여 그의 조각상과 기념비가 세워져 있다.

키오스 섬의 학살 부분

해안과 절벽들, 그리고 때로는 어두울 무렵
춤추는 처녀들의 노랫소리.

(중략)

아! 날카로운 바위에 맨발로 선 가엾은 소년.
가엾도다!
하늘처럼 파도처럼
푸른 네 눈가의 눈물을 닦아야 한다니.

악몽의 시작과 끝

키오스 섬의 학살에서 격렬한 충돌 장면은 중간 배경에 그려졌다. 전경에서 멀리 떨어진 거리 때문에 작게 보이는 인물들이 한데 뒤엉겨 있다. 그들의 모습은 백마와 총을 든 터키 군인이 만드는 V자의 어두운 전경 사이로 간신히 보일 따름이다. 너무 멀어서 요란한 소리조차 들리지 않는 듯하다.

더 먼 곳에 있는 항구에서는 시커먼 연기가 치솟는다. 마을은 계속 불타는지, 불길하게 올라가는 연기만 보일 뿐, 형체를 알아보기 어렵다. 꼼짝없이 당할 수밖에

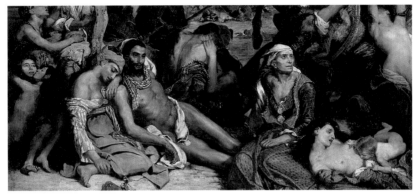

키오스 섬의 학살 부분

없는 악몽 같은 장면이다.

그림의 앞 장면에는 무시무시한 폭풍이 지나간 뒤의 공허만 남았다. 죽음은 말도 없고 움직임도 없다. 절망한 사람들은 숨만 붙어 있을 뿐, 죽은 것이나 다름없다. 너무 큰 슬픔은 더 슬퍼할 여지조차 남겨두지 않는다. 공포는 죽음보다 더 잔인하게 인간을 갈가리 찢어놓는 형벌이다. 무참히 짓누르는 자와 비참하게 짓밟힌 자의 분간조차 사라지면, 넋을 앗아간 전쟁의 비극만이 정적 속에 남는다.

멀리 항구에서 치솟는 연기는 파괴와 약탈이 시작되었음을 알리고, 중간 배경의 전투 장면은 생사를 건 싸움이 한창 벌어지고 있음을 보여준다. 그리고 전경의 넋 나간 무리는 이미 모든 상황이 끝났음을 암시한다.

인간사를 초월한 거대한 허무

전경의 등장인물은 제각기 짝을 이룬다. 죽음 앞에서 애절한 이별의 순간을 놓지 않으려는 젊은 남녀, 넋을 잃고 굳어버린 남자와 마지막 고통을 하소연하는 여자, 이미 혼이 빠져나간 남자와 그에게 기대어 서서히 체온을 잃어가는 여자, 지쳐 헐벗은 몸을 서로 부둥켜안은 채 탈진한 남녀, 혼미해지는 정신을 억지로 붙잡으려

는 어미와 떨어지지 않으려고 매달리는 새끼, 말 탄 터키 군인에게 끌려가는 여자와 그녀를 구하려는 남자, 그늘에 가려진 두 명의 터키 군인, 백마와 기수… 모두가 한 쌍을 이룬다. 이들은 죽거나 노예로 끌려갈 순간을 기다리면서 절망과 허탈감에 빠진 사람들이다. 화면의 맨 아래쪽 금이 간 바닥과 부러져 던져진 칼은 불행 앞에서 무기력하게 무너지는 키오스 섬을 상징한다.

이들 등장인물 가운데 노파는 유독 혼자서 넋 놓고 허공을 올려다본다. 모든 것을 송두리째 빼앗긴 채 원망과 체념과 절망조차도 넘어서 이제 그녀는 망연한 눈길로 무엇을 응시하는 걸까?

등장인물이 모두 앞쪽에 몰려 있는 이 그림의 첫인상은 화면이 가득 찬 것 같지만, 전체적으로 살펴보면 텅 빈 분위기가 느껴진다. 화면 중간의 전투 장면과 배경의 불붙은 항구가 시야에서 점차 멀어지면서 확장된 공간의 거리감이 생기는 까닭이다. 섬을 둘러싼 넓은 바다의 수평선은 더욱 광대한 원경을 이루고 화면의 3분의 1에 해당하는 텅 빈 하늘은 감상자의 시선을 끝없이 멀어지는 광활한 공간으로 향하게 한다. 화면의 전경은 생사의 갈림길에서 처절한 고통에 울부짖는 인간들로 북적거리지만, 시야에서 멀어질수록 배경은 인간사를 초월한 변함없는 자연의 풍경으로 채워진다. 하늘을 올려다보는 노파는 인간의 극한상황과 무심한 자연의 섭리를 잇는 존재이다. 인간이 느끼는 단말마의 고통조차도 시간이 흐르면 잊히고 희미해지는 도도한 역사의 흐름을 격렬한 감동으로 그려낸 **키오스 섬의 학살**. 거기서 인간의 한계를 뛰어넘는 거대한 허무를 느낄 수 있기까지 나는 오랜 시간을 기다려야 했다.

전쟁과 죽음과 낭만적 감동

등장인물 가운데 가장 높이 치솟은 인물은 화려한 복장으로 백마를 탄 터키 군인이다. 허옇게 거품을 문 백마의 겁에 질린 눈길이 닿은 곳은 초승달처럼 흰 그의 칼. 인간의 목숨을 마음대로 앗아갈 힘을 지닌 백마의 주인은 마지막 남은 저항의

뿌리를 가차없이 잘라버리려는 듯이 칼집에서 칼을 뽑고 있다. 키오스 주민의 봉기는 여지없이 무너지고 그들에게는 허망한 죽음만 남았다. 살아남아 노예가 될 사람들에게는 절망만이 기다리고 있다. 터번을 쓰고 수염을 기른 터키 장교는 아름다운 여인을 골라서 끌고 가려는 중이다. 그것을 막으려는 사내가 죽음을 무릅쓰고 맨손으로 달려들지만, 힘 있는 자의 칼은 이미 칼집을 떠나고 있다.

말 탄 기사에 붙들린 나부裸婦는 **사르다나팔루스의 죽음**에 나오는 하렘 여인을 떠올리게 한다. 두 그림에서 말에 끌려가거나 칼에 맞아 죽는 나부의 뒤틀린 자세는 극적인 상황을 온몸으로 드러낸다. 용처럼 생긴 머리에 갈기를 휘날리며 불안한 눈망울을 굴려 뒤를 바라보는 백마의 모습도 죽음의 광란에 휩싸인 **사르다나팔루스의 죽음**에 다시 등장한다. **사르다나팔루스의 죽음**은 들라크루아가 **키오스 섬의 학살**을 그리고 나서 3년 만에 내놓은 또 하나의 대작이다.

1821년 영국의 낭만주의 시인 바이런은 아시리아Assyria의 마지막 왕 사르다나팔루스의 몰락을 주제로 시극 〈사르다나팔루스〉를 썼다. 바이런은 여기서 사르다나팔루스가 반란군에게 패하자, 스스로 장작더미에 올라가 몸을 불사르고, 애첩들이 그 뒤를 따르는 장중하고 비극적인 장면을 그렸다. 이 시극에 감동한 들라크루아는 상상력을 동원하여 사르다나팔루스가 하렘의 모든 애첩과 시동을 학살하고, 애마와 개, 보물과 재산을 모두 파괴하는 장면을 그렸다.

화면을 가득 채운 혼란이 그림 바깥으로 넘쳐흐른다. 여기서도 **키오스 섬의 학살**에서처럼 전쟁, 죽음, 화재, 좌절, 집단 학살, 그리고 냉혹한 관조가 화면 가득 들어찼다. 오리엔탈리즘이 깊이 배어 있는 내용뿐 아니라 색깔, 움직임, 구도가 들라크루아의 특성을 그대로 드러낸다.

두 그림의 공통적인 성격에서 들라크루아의 성향을 읽을 수 있다. 사르다나팔루스와 말 탄 터키 군인처럼 절대적 힘을 지닌 인상적인 인물이 두 그림에 등장한다. 고통받는 알몸의 여인들 역시 화면 여기저기에 배치되었다. 화면의 전경은 서로 얽힌 사람들의 무리로 넘쳐나고, 그 사이로 두 번째 무리와 배경이 보인다. 무대 장치의 소품처럼 당시의 분위기를 보여주는 물건들이 그림 앞쪽에 놓여 있다. 자

사르다나팔루스의 죽음(Mort de Sardanapale), 들라크루아, 392 x 496cm, 1827, 프랑스 파리 루브르

욱한 연기는 급박한 상황을 더욱 실감 나게 강조하고, 겁에 질린 백마는 광기에 휩싸인 분위기를 더욱 고조시킨다.

사르다나팔루스의 죽음, 키오스 섬의 학살, 민중을 이끄는 자유의 여신은 들라크루아의 대표작으로 손꼽힌다. 모두 전쟁을 주제로 다루었으며 거기에는 죽음이 즐비하다. 그림마다 알몸의 시체들이 넘친다. 색채뿐 아니라 내용 역시 격정적인 순간을 포착한 낭만주의의 전형적인 특성을 보여준다.

키오스 섬의 학살은 들라크루아의 여느 대작과 마찬가지로 아름다움을 주제로 삼은 그림이 아니다. 그럼에도, 거기 들어 있는 아름다움을 부인할 수 없다. 낭만주의의 격풍 속에서도 꺼지지 않는 불길이 빛나고, 천지를 뒤흔드는 폭음 속에서도 애절한 감상이 잔잔하게 흐르기 때문이다. 전쟁도 사랑도 인간의 이야기다. 처절한 장면에서도 사그라지지 않는 인간애의 위대함이 명암처럼 들어찬 그림이 **키오스 섬의 학살**이다.

내 인생의 거울

처음에 나는 **키오스 섬의 학살** 앞에서 무자비한 오토만 제국의 만행을 기억했고, 그 다음에는 박해받는 그리스인의 비극에 슬픔을 느꼈지만, 마지막에 내게는 그 모든 것이 티끌처럼 사라질 인간의 운명으로 다가왔다. 인간의 운명 위에는 밝았다가 어두워지고, 또다시 밝아올 변함없는 하늘이 있을 따름이다.

내 생각에서 감쪽같이 사라졌다가, 거기서 느꼈던 궁금증이 의식의 밑바닥에 가라앉아 있다가, 우연히 회상의 수면으로 떠올랐던 **키오스 섬의 학살**. 성에 낀 유리창을 닦았을 때 눈 쌓인 풍경이 갑자기 창 밖에 펼쳐지듯이 내 눈앞에 펼쳐졌던 그림이다. 베일이 벗겨지기까지 기억의 서랍 한구석에 고스란히 간직되었던 **키오스 섬의 학살**을 다시 보면서 세월 따라 바뀐 생각의 변화를 들춰볼 수 있었다. 200년 동안 거의 변색하지 않은 **키오스 섬의 학살**은 변해버린 나를 비춰준 거울이 된 셈이다.

Chapter 3

風^풍

바깥 **세상**을 그리다

14. 피에트로 페루지노 아폴론과 마르시아스

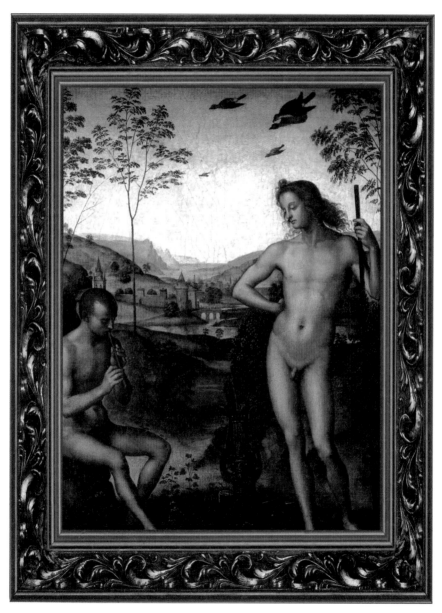

Apollo e Marsia, 39 x 29cm, 1495년경

Pietro Perugino

피에트로 페루지노(Pietro Perugino, 1450~1523)

이탈리아 치타 델레 피에베 출생. 본명 피에트로 반누치(Pietro Vannucci). 이탈리아 르네상스의 전성기를 이끌어간 화가이며 15세기 움브리아파의 지도자이다. 처음에 피에로 델라 프란체스카에게 배웠으나, 나중에 피렌체로 와서 베로키오에게 사사했다. 1481년 교황 식스토 4세에게 초대되어 보티첼리, 기를란다요, 로셀리 등과 함께 로마의 시스티나 성당의 벽화를 제작했다. 피렌체와 페르지아에 화실을 열고 성모자 상의 연작을 이탈리아 각지로 보냈다. 감미롭고 감상적인 화풍은 단순화한 인상의 표현, 좌우 대칭적 구도, 청징한 분위기가 넘치는 풍경 묘사 등의 독특한 특징이 제자인 라파엘로에게 뚜렷이 계승되었다. 만년에 만토바의 이사벨라 데스테를 섬겼으나, 페루자 부근에서 페스트로 사망했다. 작품 중에 특히 1495년에 제작한 〈피에타〉는 움브리아 풍경을 무대로 관상과 정감이 넘치는 비극성으로 유명하다.

무모함에는 대가가 따른다

그림 앞쪽에 벌거벗은 두 남자가 보인다. 그중 한 명은 바위에 앉아 피리를 불고 있고, 다른 한 명은 지팡이를 짚고 서서 연주를 감상하며 그를 바라본다. 그의 옆에는 리라가 나무 둥지에 걸려 있고, 바닥에는 활과 전통이 놓여 있다. 늘씬하게 균형 잡힌 몸매의 등장인물이 예술의 신인 아폴론임을 알려주는 물건들이다. 이렇게 하나의 실마리가 풀리면 배경의 자연 풍경이 아름다운 이 그림의 나머지 내용도 쉽게 해독할 수 있다.

이것은 아폴론과 마르시아스의 연주 경연 장면으로, 오비디우스$^{Ovidius, BC 43~AD}$ 17의《변신 이야기Metamorphoses》에 나오는 이야기다. 아테나Athena의 저주를 받은 피리를 우연히 발견한 마르시아스는 피리 소리가 좋아 멋도 모르고 열심히 불고 다녔다. 그러다 보니 어느새 가는 곳마다 칭찬받는 훌륭한 연주자가 되었다. 자만심에 빠진 마르시아스는 음악과 예능의 신인 아폴론에게 감히 실력을 겨루자고 한다. 그의 도전을 가소롭게 여긴 아폴론은 패자가 감당해야 할 무서운 벌칙을 정했는데도 마르시아스는 포기하지 않는다. 결국, 시합에서 진 마르시아스는 산 채로 살가죽이 벗겨져 고통스럽게 죽는다.

이 신화는 단편적으로 생각할 때 무모함은 반드시 대가를 치러야 한다는 교훈이 담겨 있는 것 같지만, 뒤집어보면 모두 불가능하다고 여기는 것에 과감하게 뛰어드는 도전 정신이 빛을 발한다. 그리고 한낱 산야山野의 정령으로서 올림포스의 위대한 신과 대적할 만큼 빼어난 재능을 지녔던 마르시아스에 대해 생각해볼 여지도 남는다.

르네상스맨, 페루지노

판정 결과에 대해 잡음도 많았고, 심판관인 산신 트몰로스Tmolos와 판정을 내린 뮤즈Muse에게 이의를 제기한 사람도 있었다. 바로, 전설에 나오는 유명한 미다스Midas 왕이었다. 아폴론과 마르시아스의 연주 경합을 지켜보던 미다스 왕은 마르시아스

의 손을 들어주었다. 이에 화가 난 아폴론은 미다스의 귀를 당나귀 귀로 만들어버렸다. '임금님 귀는 당나귀 귀'의 주인공인 미다스 왕은 정말 제대로 연주를 듣지 못했던 걸까? 아니면, 아폴론이 불같은 질투심 때문에 마르시아스를 산 채로 죽일 만큼 그의 실력이 뛰어났던 걸까? 목숨을 걸 정도로 자신 있게 신에게 도전했던 마르시아스의 이야기는 오랜 세월 예술 작품의 소재로 인기가 높았다. 특히, 억압받는 지역의 주민에게서는 더욱 큰 사랑을 받았던 이야기다.

이탈리아 초기 르네상스 화가인 페루지노도 거기에 공감했는지 모른다. 그림 속의 마르시아스는 무척 진지하다. 페루지노는 마르시아스를 술과 여자에 빠져 사는 다른 사티로스들과는 전혀 다른 모습으로 표현했다. 화가는 그를 집중력 있고, 총명하며, 정열에 넘치는 인간으로 탈바꿈시켜 놓았던 것이다.

경쟁자인 아폴론의 표정에서도 그런 기색을 읽을 수 있다. 상대를 무시하는 태도로 한쪽 손으로 허리를 짚은 채 시큰둥하게 지켜보던 음악의 신도 어느덧 마르시아스의 연주에 빨려든 표정이다. 피리 소리에 감동한 아폴론의 눈길은 초점을 잃고 복받치는 감정에 휩쓸린 듯하다. 하늘에는 때마침 새들이 몰려든다. 마치 마르시아스의 연주에 온갖 새들이 모여든다는 착각의 빌미라도 주려는 듯이.

사티로스들은 상반신이 인간 형상이지만 하반신에는 염소 다리, 발기한 음경, 그리고 꼬리가 있다. 그런 종족 출신의 마르시아스를 단정하고 늘씬한 젊은이로 바꿔놓은 페루지노에게는 신화를 새로운 방향으로 해석하려는 의도가 숨어 있던 걸까?

페루지노는 아폴론을 포경의 성기를 멀쩡히 드러낸 알몸으로 그려놓았다. 조각이라면 모를까, 회화에서는 매우 드문 경우다. 오른쪽 다리에 몸무게를 싣고 왼쪽 다리를 살짝 뒤로 뺀 자세, 한쪽 다리에 무게가 실리면서 상대적으로 올라간 허리를 오른팔로 짚은 자세, 지팡이에 힘을 실은 채 기대선 모습은 고대 그리스·로마 시대의 조각상을 연상시킨다. 신화적 소재, 이상적 비율의 날씬한 신체, 원근법을 적용한 배경의 자연 풍경은 **아폴론과 마르시아스**에 깃든 르네상스 정신의 발현이다.

르네상스 시대 움브리아 유리병

'페루지노'라는 이름이 말해주듯이, 그는 움브리아 지방의 페루자 근처에서 태어나 그곳에서 죽었다. 따라서 그는 움브리아 예술에 뿌리를 둔 화가였다. 이탈리아 반도 한가운데에 있는 내륙 지방 움브리아는 산맥과 강을 따라 넓게 펼쳐진 분지 지형을 이룬다. 페루지노는 피에로 델라 프란체스카에게서 그림을 배웠고, 베로키오 공방에서 다빈치와 비슷한 시기에 작업하기도 했다.

공방의 도제 생활은 화폭에 넓고 깊은 공간을 만들어내는 원근법과 사물을 정확하게 표현하는 선을 다루는 기술을 배우는 필수 과정이었다. 그러면서 그는 대가들에게서 배운 기법을 자기 나름의 특색으로 다듬고, 자기만의 개성을 발견하기에 이르렀다. 페루지노의 그림은 조용하고, 섬세하고, 여성적이고, 늘 조심스러운 인상을 풍긴다. '르네상스의 유리병'이라는 별명을 붙이고 싶을 정도이다. 투명하고 고상하지만, 깨질 것 같은 불안함이 깃든 그의 특징이 워낙 뚜렷하여 어느 미술관에서나 그의 작품을 쉽게 구별할 수 있다. 한 가지 예외가 있다면 그것은 초기의 라파엘로 작품이다. 라파엘로의 초기 그림에서 페루지노의 특징이 많이 드러나는 이유는 그가 라파엘로의 스승이었기 때문이다.

르네상스 회화에 묘사된 풍경에서는 그 시대의 새로운 기운을 감지할 수 있다. 원근법을 고안한 당시의 화가들에게는 평면에서 실제의 공간감을 느끼게 하는 이 기법이야말로 마법의 주문과 같았다. 그때 화가들은 눈에 보이는 세계를 어떻게 하면 조그만 화폭에 그대로 담을지 고심하던 참이었다. 르네상스를 맞아 봇물 터지듯 쏟아져 나온 위대한 천재들이 마침내 그 답을 찾았고, 원근법 원리와 색채의 변화를 이용하여 화폭에 실제의 공간을 옮겨놓기에 이르렀다.

페루지노도 '르네상스의 미술'을 빌어 **아폴론과 마르시아스**에 움브리아 지방의 풍경을 담아놓은 듯하다. 화면의 배경이 페루지노의 기억에 남아 있는 움브리아라면, 굽이쳐 흐르는 강은 로마로 흘러드는 테베레 강일 것이다. 그 강가에 성과 성당이 보이고, 점처럼 조그만 사람들이 다리를 건너고 있다. 아치 모양의 다리는 나중에 그려질 **모나리자**의 배경에 나오는 다리를 연상케 한다. 어린 시절의 다빈치가 눈

에 낱낱이 익혔던 토스카나를 그린 풍경화나 그곳에 인접한 움브리아를 그린 페루지노 풍경화에는 닮은꼴의 이탈리아 자연 풍경이 들어 있다.

기법만으로 감동을 만들어낼 수 없다

두 인물이 차지한 화면의 앞부분은 갈색 흙과 어두운 그림자가 바탕을 이룬다. 짙은 색의 흙바닥은 등장인물의 살색을 돋보이게 하는 역할을 한다. 배경의 중간 지점에는 나무와 강물이 보이고 건물도 들어서 있다. 그 경계에 가느다란 나무 두 그루가 서 있다. 이런 모양의 나무를 가리켜 '이탈리아 르네상스의 나무'라고 불러도 어색하지 않을 듯싶다. 르네상스 시기 이탈리아 회화에서 자주 만나는 나무의 낯익은 모양이기 때문이다. 나무줄기와 가지의 굵기가 서로 차이 나지 않을 만큼 가늘고 하늘로 높이 치솟았으며 하나하나 수를 셀 수 있을 정도로 잎의 모양을 또박또박 그린 나무들이다. 특정한 수종이라기보다 나무를 나타내는 르네상스 시기의 공통적인 모양이다.

아주 먼 곳에는 연이은 산과 구릉지대가 펼쳐진다. 색채는 점점 푸른색을 띠면서 아득한 거리감을 만들어낸다. 그리고 그마저 희미해져 시야가 닿을 수 없는 공간 속으로 사라져버린다. 그 위로 화면의 절반에 가까운 넓은 하늘이 무한한 공간을 드러내고 있다. 39 x 29센티미터의 작은 화폭에 엄청난 크기의 자연을 담아놓은 셈이다.

그럼에도, **아폴론과 마르시아스**의 풍경은 다빈치의 풍경에 나오는 공간과 비교해보면 너무 밋밋하다. 원칙대로 조심스럽게 약간의 변화를 주며 그려놓은 장식용 그림 같다. 1495년경에 그려진 **아폴론과 마르시아스**가 다빈치의 **암벽의 성모**보다 10여 년이나 나중에 그려졌다는 사실을 상기하면 그 차이를 더욱 절감하게 된다.

페루지노는 초기 르네상스의 주요 화가였음에도, 그림의 기법만으로는 감상자의 마음을 송두리째 빼앗기 어렵다는 사실을 잘 보여준다. 이성적 논리를 놓치지 않으면서도 실제보다 더 실감 나는 그림의 감동을 자아내기란 무척 어려운 일이

다. 나는 이 그림을 보면 갑자기 비가 개었는데 여전히 우산을 들고 있는 듯한 기분이 든다.

세 등장인물의 상징적 자세

페루지노에게서 그림 수업을 받았던 라파엘로의 작품에는 낯익은 풍경이 보인다. **성모와 아기 예수, 그리고 세례 요한**의 이탈리아적인 배경이 바로 그것이다. 이 작품은 일명 '아름다운 정원사'로 알려진 라파엘로의 초기 연작 가운데 하나로 성모의 모습이 배경의 전원과 잘 어울린다.

　오래전부터 루브르에 걸려 있는 이 감미로운 명작은 프랑수아 1세 때 프랑스 왕실 소유가 된 것으로 알려졌다. 제목이 말하듯이 세 명의 성스런 인물이 다빈치의 **성모, 아기 예수 그리고 성 안나**에서 볼 수 있었던 피라미드 구도 안에서 다시 한데 모였다. 그러나 다빈치의 그림에서 등장인물의 정체성이 모호했던 것과는 달리, 여기서는 아주 분명하다. 특히, 어린 세례 요한에게서 그의 확실한 신분과 위치를 찾을 수 있기 때문이다.[*]

　요한은 한쪽 무릎을 꿇고 예수에게 경배하고 있다. 게다가 차림새도 유대의 광야에서 심판의 날을 대비하여 회개하라고 부르짖는 선구자의 모습이다. 낙타 털옷으로 몸을 덮고 고행하던 금욕의 예언자들 차림새 그대로다. 세례 요한은 그에게서 세례를 받았던 예수가 인류의 구원자로서 맞이할 수난과 그 이후에 열릴 기독교 시대를 상징하듯이 어깨에 십자가도 멨다. 어린 요한의 열렬한 눈길은 아기 예

[*] 이 책의 5부. 영원한 어머니의 슬픈 아들을 그리다의 30장. 레오나르도 다빈치의 성모, 아기 예수 그리고 성 안나 참고.(pp. 355~364) 왼쪽은 다빈치의 **성모, 아기 예수 그리고 성 안나**.

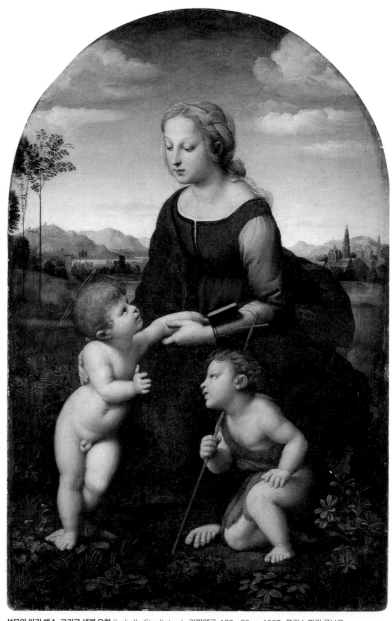

성모와 아기 예수, 그리고 세례 요한 (La bella Giardiniera), 라파엘로, 122 x 80cm, 1507, 프랑스 파리 루브르

수에 고정되었고, 언제든지 그의 운명을 따를 듯한 자세를 보이고 있다.

요한의 눈길을 받는 예수는 어리광부리듯 성모의 무릎에 기대서 있다. 아직 젖살이 빠지지 않은 통통한 어린아이다. 예수의 비스듬한 자세는 성모의 머리에서 내려오는 피라미드 빗금과 맞물린다. 이는 안정된 피라미드 구도를 따를 뿐 아니라, 성모자 사이에 형성된 긴밀함을 강조한다. 눈길에서도 그것을 확인할 수 있다. 아기는 어머니를 올려다보고, 성모는 아기 예수를 가만히 내려다본다.

하지만 두 사람이 그림에서 보여주는 정다움의 이면에는 부드러운 마찰이 숨어 있다. 반은 어리광을 부리고 반은 떼를 쓰듯이 아기 예수는 어머니 품에 있는 것을 가지려 한다. 성모는 그것을 넌지시 말린다. 보이지 않게 서로 부딪치는 이 움직임은 성모의 왼팔 위에 놓인 책에서 비롯한다. 그 속에는 예수가 겪을 십자가 수난의 이야기가 들어 있다. 아직 세상 모르는 아기를 내려다보는 성모의 눈길에 시름이 서린 것도 그 때문이다.

다빈치의 후광, 아름다운 정원사

1507년에 제작된 **아름다운 정원사**는 피렌체 화풍을 그대로 따르고 있다. 피라미드 구조는 물론이고, 전경에 인물들을 크게 배치하고 배경에 풍경이 아득하게 펼쳐진 구성까지 다빈치의 **성모, 아기 예수 그리고 성 안나**를 닮았다. 반면에 페루지노의 **아폴론과 마르시아스**에서는 앞쪽의 두 인물 사이로 열린 공간을 통해 풍경이 드러난다.

감상자의 눈높이 설정도 그림에 따라 다르다. **아폴론과 마르시아스**에서는 감상자의 시선이 등장인물들과 비슷한 높이에서 바라보는 풍경이다. 따라서 단순한 참관인 자격으로 초대받은 듯한 느낌의 구도이다. **아름다운 정원사**에서는 등장인물들을 위로 올려다봐야 할 만큼 감상자의 눈높이가 낮아졌다. 그래서 중간 부분과 원경 사이의 간격이 좁아지고, 배경이 가파르게 멀어진다. 그 반작용으로 전경의 인물들은 크게 부각한다. 감상자가 성스러운 가족 가까이 다가가 우러러 경배하도록 시선을 그렇게 유도하는 듯하다.

라파엘로는 페루지노에게서 그림을 배웠지만, **아름다운 정원사**에서는 다빈치의 영향이 더 짙게 느껴진다. 라파엘로의 작품에 드러나는 다빈치의 영향은 그가 대가의 명성을 듣고 피렌체로 찾아갔다는 사실에서도 입증된다. 라파엘로가 **모나리자**를 보았을 때 저도 모르게 흐르는 눈물을 막을 수 없었다는 일화도 전해진다. 라파엘로가 새로이 접한 다빈치의 놀라운 작품 세계는 페루지노에게서 배운 영역을 뛰어넘어 확연한 변화를 가져왔다. 다빈치와 함께 피렌체에서 머물렀던 1504~07년 라파엘로의 작품에는 다빈치의 특징이 강하게 드러난다. 그는 구도, 명암, 배경, 그리고 스푸마토 기법까지 위대한 선구자의 발자취를 따랐다. 이 시기에 **아름다운 정원사**의 연작이라고 할 수 있는 여러 점의 마돈나 그림이 다빈치의 지대한 영향을 받으며 그려졌다.

여러 조류의 영향이 모인 풍경

아름다운 정원사에서 성모의 맨발 주위에는 여러 종류의 풀이 깔려 있다. 그중에는 예수의 수난을 상징하는 미나리아재비과의 매발톱꽃, 성모의 겸손을 대변하는 제비꽃도 보인다. 조금 더 멀리 가느다란 줄기에 듬성드뭇한 잎을 달고 이탈리아 르네상스의 나무가 하늘을 향해 솟아 있다. 더 멀리 성당을 중심으로 모인 마을이 화면 한쪽 배경에 나타난다. 이 부분에서 젊은 라파엘로가 새로 접한 플랑드르식 배경의 영향을 받았음을 알 수 있다. 소실점에 가까워지는 강은 산자락을 따라 흐르고, 푸르다가 흐려지는 산들이 끝나는 곳에서 하늘이 높아진다. 이것은 페루지노의 **아폴론과 마르시아스**에서 보았던 낯익은 움브리아 풍경이다.

아름다운 정원사에 피렌체 화풍이 짙은 까닭은 라파엘로가 교황의 부름을 받고 로마로 가기 직전인 피렌체 말기의 작품이기 때문이다. 거기에는 토스카나의 전원 풍경의 아름다움, 하늘의 흰 구름처럼 부드러운 라파엘로의 붓질과 색깔이 기막히게 어우러진 정적, 라파엘로의 가슴 속에서 솟아나는 따뜻함이 들어 있다. 그림 속 공기는 수정처럼 투명하고, 빛은 사진관의 조명처럼 알맞게 골고루 퍼져 있

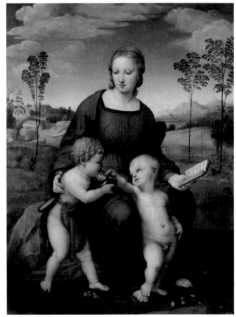

아름다운 정원사 연작들, 라파엘로

다. 그리고 정확한 선들은 라파엘로의 이상적인 표현을 유감없이 드러낸다. 전체적으로 눈에 거슬리지 않는 은밀한 움직임과 긴장감이 내면의 조화를 조율하고 있다. 37년의 짧은 생애에 아기 예수와 마돈나의 주제를 수없이 그림으로 옮겼던 라파엘로. 그 가운데서도 가장 뛰어난 아름다움을 지닌 **아름다운 정원사**에는 라파엘로의 특성이 그대로 살아 있다.

종교와 과학의 이중주

포개놓은 듯 서로 겹치면서 아득히 멀어지는 산. 그 사이로 어머니 품처럼 포근하게 펼쳐지는 평원. 산과 들을 굽이돌며 한가롭게 대지를 적시는 강. 그 모든 것을 품으며 부드러운 구름을 띄워놓은 하늘⋯. 르네상스의 명작을 떠올리게 하는 이런 풍경은 지금도 토스카나와 움브리아 지방에 가면 흔히 볼 수 있다. 그 아름다운 자연을 그림의 배경으로 삼아 저마다 다른 개성으로 서양 회화의 근간을 형성한 다빈치, 라파엘로, 페루지노. 그들의 공통점은 종교와 과학의 영향이었다. 종교는 당시 예술가들에게 창작의 산실이 되었다. 종교계는 가장 중요한 주문자였고, 다른 주문자들도 그림에 종교적 요소가 담기도록 꼼꼼히 명시하는 일을 잊지 않았다.

자연의 보편적 법칙과 진리를 밝히는 지식으로서 과학은 르네상스 예술가들에게 새로운 인식의 장을 열어주었다. 인본주의를 통해 의식을 깨우치게 했고, 원근법을 통해 회화의 기법을 혁신하게 했다. 이와 같은 복합적 상황이 적절한 시기에 어우러져 획기적 결실을 보았던 초기 르네상스 시기 대가들의 작품에는 이러한 공통점과 화가 고유의 개성이 특성을 이루고 있다.

라파엘로처럼 바티칸의 부름을 받은 페루지노가 시스티나 예배당에 그린 벽화 **성 베드로에게 천국의 열쇠를 주는 예수**. 이 그림에는 앞에서 설명한 특성이 모두 들어있다. 절대적 주문자인 로마 교황청의 벽화이기에 주제는 당연히 종교적 내용이다. 앞으로 베드로의 상징이 될 천국의 열쇠를 주는 예수, 무릎을 꿇고 그 열쇠를 받는 베드로, 그리고 두 사람을 중심으로 좌우로 늘어선 무리는 분명히 종교적 의

성 베드로에게 천국의 열쇠를 주는 예수(Consegna delle chiavi), 페루지노, 335 x 550cm, 1481~1482, 이탈리아 시스티나 성당

미를 구현한다. 하지만 화면의 반 이상을 차지한 나머지 부분에서는 과학적 원리가 더욱 강하게 작동한다. 소실점을 향해 일제히 몰려가는 바닥의 직선, 원근투시도에 의해 세워진 건물, 그 뒤로 광활한 공간을 형성하며 멀어지는 원근법의 자연 풍경. **아폴론과 마르시아스**보다 12년가량 앞서 제작된 이 커다란 벽화에는 당시 초미의 관심사였던 원근법을 실현하려는 페루지노의 관심과 열정이 그대로 드러난다. 낯익기도 하고 공허하기도 한 그 산야에는 다빈치, 라파엘로, 페루지노의 풍경화에 빠지지 않고 등장했던 이탈리아 르네상스의 나무가 군데군데 서 있다.

페루지노의 예외적 작품, 아폴론과 마르시아스
원근법을 적용한 풍경과 그 전형적 나무의 존재는 한결같지만, 페루지노의 **성 베드로에게 천국의 열쇠를 주는 예수**와 **아폴론과 마르시아스** 사이에는 적지 않은 차이가 있

다. **아폴론과 마르시아스**는 드물게 신화의 소재를 다루었고, 시스티나 벽화를 비롯한 페루지노의 대부분 그림에 뿌리 내린 종교적 주제를 벗어난 독특한 작품이다. 신과 인간의 대결을 다룬 신화의 이야기는 조금 더 인간적인 체온을 느끼게 한다. 그런 까닭에 부드럽고 멜랑콜리한 분위기를 자신의 특징으로 삼은 페루지노에게 **아폴론과 마르시아스**는 가장 잘 어울리는 소재의 그림인 셈이다. 자연 공간을 원근법으로 재창조하려던 페루지노의 바람은 움브리아의 풍경을 신화의 한 장면에 녹아들게 했다. 종교적 한계에서 벗어난 신화의 주인공으로 등장한 **아폴론과 마르시아스.** 그들은 자칫 깨질 듯 섬세한 페루지노 감수성의 세례를 받아 영원히 꿈꾸는 듯한 상태로 머무르고 있다.

15. 티치아노 베첼리오 전원의 합주

Concerto campestre, 105 x 137cm, 1509

티치아노 베첼리오(Tiziano Vecellio, 1488/90~1576)

북이탈리아 피에베 디 카도레 출생. 베네치아 전성기에 활동한 그는 '별 가운데 있는 태양'이라고 불릴 만큼 성공적인 화가였고, 646점에 이르는 많은 작품을 남겼다. 현재까지 전해지는 작품은 300여 점에 이른다. 플랑드르의 유채 화법을 계승하여 베네치아파의 회화적인 색채주의를 확립한 그는 초상화와 풍경화, 신화적·종교적 주제를 담은 작품들을 제작했다. 9세 때 베네치아에 가서 모자이크 장인 주카토의 도제가 되었다가, 벨리니 형제에게 사사했고 조르조네에게 배워 초기 작품에는 그들의 영향이 강하게 나타난다. 그러나 〈성애와 속애〉에서 이미 그의 특징적인 사실적 묘사와 명쾌한 색채의 사용이 드러나며 1518년 완성된 베네치아 프라리 성당의 제단화 〈성모승천〉에서는 독자적인 화풍으로 그린 자유로운 동적 표현이 돋보인다. 아울러 〈비너스 예찬〉, 〈바쿠스 축제〉 등 일련의 고전적 신화 그림이나 〈장갑을 쥔 사나이〉 등에서는 구도의 동적 리듬이 한층 발전했고 색채도 명도를 더해 원숙한 경지에 이르렀다. 1513년부터 이미 유럽 전역에 명성을 떨친 그는 1533년 신성로마 제국 황제였던 카를 5세에게서 귀족 작위를 받고 그의 궁정 화가가 되었으며 황제를 위해 그린 〈개를 데리고 있는 입상〉은 그가 그린 초상화 중에서 걸작으로 평가된다. 1545년에는 교황 바오로 3세의 초청을 받아 로마를 방문했으며 교황을 위해 그린 〈교황 바오로 3세와 측근자〉 등을 그렸다. 그의 작품에는 풍만한 여성 누드 역시 중요한 주제로 등장하여 1540년대에 그린 〈큐피드와 비너스〉, 〈거울을 보는 비너스〉, 〈유로파의 겁탈〉 등을 통해 독자적인 관능성을 표현했다. 1576년 고령으로 페스트에 걸려 죽었을 때 그는 베네치아 역사상 가장 성공한 화가였다.

누구의 그림인가

다빈치를 비롯한 여러 선구자의 바탕 위에서 이탈리아 르네상스의 풍경화 시대를 본격적으로 열었던 화가로 단연 조르조네[*]를 꼽는다. 그러나 그에 대해 알려진 바가 거의 없다. 놀라운 재능을 지녔지만, 흑사병으로 요절했으며 베네치아 화풍의 핵심 인물이었다는 정도다. 그래서 그는 더욱 르네상스 시기의 가장 전설적인 인물로 남아 있다.

조르조네의 작품 수는 많지 않다. 그러나 끝내지 못한 그림을 제자들이 마무리하거나, 추종자들이 그를 본떠서 그린 그림 때문에 원작에 대한 논란이 그치지 않는다. 조르조네의 그림에서는 스승인 조반니 벨리니Giovanni Bellini, 1430?~1516의 흔적을 적지 않게 찾아볼 수 있지만, 원작자에 대한 논란은 없다. 반면에 그의 제자인 티치아노가 그린 것으로 여겨지는 일련의 그림은 전문가들조차 이견이 분분할 만큼 스승의 작품과 분간하기 어렵다.

루브르에는 조르조네의 귀한 그림이 단 한 점도 없다. 아니, 있었다가 없어진 셈이다. 내가 루브르의 작품을 감상하러 다니던 초기 시절만 해도 **전원의 합주**는 조르조네가 그렸다는 설명서가 붙어 있었는데, 근래에 티치아노의 작품이라는 주장이 더 힘을 받고 있기 때문이다.

전원의 합주를 티치아노의 작품으로 보는 견해의 근거는 제작 기술에 있다. 그는 물감을 두껍게 칠하지만, 조르조네는 매끄럽고 얇게 칠한다. 조르조네의 붓질은 가늘면서 끊어지지만, 열 살 어린 티치아노의 붓질은 훨씬 자유분방하며 널찍하다. 이런 특성은 화가 각자의 습관이므로 개성을 뚜렷하게 드러낸다. 게다가 정밀

* **조르조네**(Giorgione, 1477?~ 1510)
이탈리아 베네토 지방 카스텔프랑코 출생. 본명 조르지오 바르바렐리(Giorgio Barbarelii da Castelfranco). 그의 생애에 대해 알려진 바가 별로 없고, 작품 역시 진품으로 확인된 것이 많지 않다. 베네치아의 독일인 상관(商館) 전면에 그린 벽화가 유명하나, 단편만 남아 있다. 그의 천부적 재능은 티치아노로 이어지는 최성기의 르네상스 양식을 확립했다. 그는 빛과 색조에 의한 통일을 중시하고 회화에 풍경 묘사를 도입하여 인물이 자연과 일체가 되는 시적이고 이상주의적 공간을 창조했다. 단명에도 불구하고, 그가 개발한 양식은 동시대 베네치아 화가들에게 큰 영향을 미쳤고, 특히 티치아노에게는 예술의 출발점이 되었다. 젊은 나이에 페스트로 죽었기에 완성한 작품이 많지 않다. 그의 작품으로 인정된 다섯 점 중에서 최대 걸작인 〈잠자는 비너스〉와 〈전원의 합주〉는 근대 미술로 발전한 나체화의 기조를 이루었다.

하게 조사한 결과, **전원의 합주**에는 티치아노의 특징이 더 뚜렷하게 드러났다. 그럼에도, 이 작품은 두 사람의 공동작업이거나, 스승이 시작한 그림을 제자가 완성했으리라는 주장이 수그러들지 않을 정도로 조르조네의 성향이 강하게 나타난다.

열리지 않는 그림

조르조네가 왜 르네상스 풍경화의 선구자이며, 왜 **전원의 합주**의 원작자라는 논란이 거센가를 알려면, 먼저 보아야 할 그림이 있다. 바로 **폭풍**이다. 비슷한 시점에 그려진 **모나리자**에 못지않게 신비에 싸여 있는 그림이다. 82 x 73센티미터 크기에 담긴 내용이 이탈리아 르네상스 풍경화의 새로운 세계를 열어놓았다. 나는 학교에서 **폭풍**에 대한 강의를 들으면서도 그 참다운 의미를 이해하지 못했다. 베네치아에 찾아가 그림을 직접 보았을 때에도 숨 막히는 감동만 일렁였을 뿐, 끝내 그 의미를 가린 베일을 벗기지는 못했다. 그러다가 아무런 계기도 없이 자연스럽게 다가서게 된, 가슴을 뒤흔드는 그림이 바로 **폭풍**이다.

　폭풍에는 마을 외곽의 배경이 나오고, 그 앞쪽에 인물들이 등장한다. 들고 있는 막대기로 봐서 남자는 군인인 듯하고, 벌거벗은 채 아기를 안은 여자는 집시라는 해석이 일반적이다. 하지만 이들의 신원을 정확히 밝힐 수 있는 근거를 아직 찾지 못하고 있다. 암시와 은유로 탄탄하게 짜인 르네상스 회화에서는 어떤 메시지를 전달하는 인물을 배치하는 것이 상례다. 그러기에 풀리지 않는 의문의 등장인물과 뭔가를 암시하는 듯한 긴박한 풍경의 **폭풍**은 그 비밀의 문을 열 수 없는, 수수께끼 같은 그림으로 남아 있다.

정체를 알 수 없는 등장인물, 주인공이 된 배경

화면에 등장한 두 인물의 눈길을 따라가면 이 작품의 독특한 구성을 이해할 수 있다. 감상자가 그림을 보는 순간, 왼쪽에 서 있는 남자를 먼저 인식하게 된다. 글을

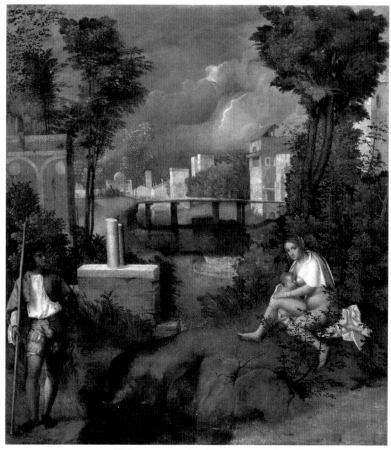

폭풍((La Tempesta), 조르조네, 82 x 73cm, 1505, 이탈리아 베네치아 아카데미아 미술관

왼쪽에서 오른쪽으로 써나가는 서양인의 습관에서 비롯된 무의식적인 반응이다. 남자는 맞은편 여인을 바라보고 있다. 감상자가 남자를 보는 순간, 그의 시선을 따라 둘 사이를 갈라놓은 개울을 건너 맞은편 여인을 보게 본다. 그와 동시에 감상자의 시선은 그녀의 눈길과 마주친다. 가슴이 철렁한다. 어깨만 살짝 가린 여인이 뚫어지게 감상자를 바라보고 있었던 것을 깨닫게 되기 때문이다.

여자의 강한 눈길을 피해 남자에게 시선을 돌리면, 그는 여인 쪽으로 다시 감상자의 눈길을 이끌어간다. 그러기에 감상자를 빤히 주시하는 그림 속의 여인이 아무런 의미를 전하지 않으리라고는 생각하기 어렵다. 아무도 답을 가르쳐줄 수 없기에 그녀의 정체와 그녀가 전하는 메시지의 내용이 궁금할 따름이다. 남자는 군인에서 목동에 이르기까지, 여자는 집시에서 성모에 이르기까지 추측만 무성하다.

이들의 존재가 수수께끼에 싸여 있어 감상자가 명확한 의미를 해독하지 못할수록 배경에 있는 풍경의 위상은 상대적으로 높아질 수밖에 없다. 그 점을 의식하고 **폭풍**을 다시 보면, 건물이나 나무와 마찬가지로 인간의 존재도 풍경 속으로 빨려들어 간다. 그렇게 남녀는 자연의 일부가 되어버린다.

서양 회화의 역사는 신과 인간의 이야기를 중심으로 발전해 왔다. 풍경이 이처럼 그림을 송두리째 차지하는 시도는 일찍이 생각할 수 없었던 큰 이변이었다. 그림 전체에 비해 인물을 조그맣게 그렸다고 해서 혁신적인 풍경화라고 할 수 있을까? 답은 거기에 있지 않다.

시간이 걸려서야 깨달을 수 있었던 비밀의 열쇠는 따로 있었다. 바로 '풍경의 감정'이다. 자연이 감성을 지녔다? 더 정확히 표현하면 자연 풍경 속에 인간의 감정을 이입한 것이다. 그래서 풍경 자체가 시적 감흥을 일으키는 중심 주제가 된 것이다.

언제나 등장인물의 뒤를 받쳐주는 곁다리 구실만 하던 풍경이 마침내 주연이 된 셈이다. 영화의 단역들은 얼굴이 없다. 멋진 연기와 감동적인 표정은 고스란히 주인공들 몫이다. 따라서 그림의 배경 역할을 하는 풍경에는 감정이 이입되지 않았다. 그저 이야기의 무대이거나, 등장인물의 장식적인 배경에 불과했기에 풍경은 무미건조할 따름이었다.

인간의 눈으로 바라본 르네상스의 자연

그러다가 갑자기 폭풍이 몰아칠 듯 감상자의 감성을 건드리는 시적인 풍경이 **폭풍** 속에서 펼쳐졌다. 마을 저 너머에서는 먹장구름이 하늘을 뒤덮고, 사납게 엉키는 구름 덩어리들은 빠르게 바뀌며 번개가 눈부시게 하늘을 가른다. 곧이어 세상을 뒤흔들어 놓을 천둥소리가 울릴 참이다. 나뭇잎들은 불안하게 흔들리는데, 거센 빗방울은 아직 떨어지지 않고, 개울의 물표면은 오히려 더 잔잔하다. 마을 사람들은 자취를 감췄고 다리를 건너는 이도 보이지 않는다. 천둥 치고, 바람 거세고, 장대비 쏟아지고, 사방이 어둠 속에 잠겨버릴 폭풍 전의 숨 막히는 정적이 극히 짧게 이어진 순간이다.

엄청난 자연의 힘 앞에서 인간은 자신의 내면에서 솟아나는 신비스러운 감정을 체험한다. **폭풍**을 감상하노라면 그런 원시적 전율이 전해진다. 거기에 수수께끼 같은 인물들의 불가사의한 궁금증까지 겹친다. 자연 풍경이 마침내 감상자의 마음을 사로잡는 그림의 핵심이 된 것이다.

오래전부터 산수의 풍경으로 삶의 철학과 인생의 시흥을 그려낸 동양 산수화의 정신이 인본주의 사상이 싹트기 시작한 르네상스에 이르러서야 서양 회화에서 비로소 발현하게 된 셈이다. 모든 것이 신으로부터 출발했던 서양 기독교 문명에서 처음으로 자연을 인간의 눈으로 바라보게 된 것이다. 그 이전의 자연은 신의 창조물이었기에 인간이 감정을 부여할 수 있는 대상이 아니었다. 천 년이 넘는 중세적 사고의 벽을 허물어뜨린 르네상스 예술가들이 한낱 그림쟁이가 아니라, 어둠을 밝힌 빛이었던 까닭이 여기에 있다. 그중 가장 밝은 등대의 하나가 바로 조르조네였다.

조르조네의 대단한 빛을 이어받아 크게 발전시킨 베네치아 화파의 거장 티치아노. 두 화가 사이에는 원작자를 가려내기 어려운 작품이 여러 점 있다. 그중에서도 **전원의 합주**는 서정적인 분위기, 우수와 신비가 뒤엉킨 풍경, 포착하기 어려운 그림의 내용 등에서 조르조네의 숨결을 그대로 느끼게 한다. 그럼에도, 그림을 그린 기법과 붓질은 그의 제자 티치아노의 솜씨임이 뚜렷하다. 아직도 논쟁은 말끔히 끝

나지 않았고, 두 화가의 합작일 수 있다는 설득력 있는 의견도 나왔다. 사실이 어떻든, **전원의 합주**에는 불타는 저녁노을이 번지듯 길게 깔려 있는 조르조네의 그림자를 지울 수 없다.

감성으로 바라보는 한 편의 시

음악은 소리의 높낮이가 길이와 박자에 맞춰 가락을 이어가는 조화의 산물이다. 음악이 흐르는 **전원의 합주**에는 시각적인 조화가 가득하다. 남녀 사이에, 신분이 다른 두 남자 사이에, 등과 정면을 보이는 두 여자 사이에, 자연과 인간 사이에, 현실과 이상 사이에, 음악과 시적 풍경 사이에, 빛과 어둠 사이에, 보이는 것과 들리는 것 사이에 서로 충돌하지 않고 맞물려 들어가는 기막힌 조화가 있다. 하지만 그 안으로 스며들기까지는 앞뒤가 맞지 않는 엉뚱하고 낯선 장면이 감상자 앞을 가로막는다. 시를 가슴으로 받아들이지 않는다면, 단어는 고작 흩어진 퍼즐 조각에 불과한 것처럼.

저녁이 다가오면서 사방이 어둑어둑해진 가운데 모여 앉은 남녀. 그리고 샘에 물을 붓는 여인. 그들은 뒤에 펼쳐진 배경과 잘 어울린다고 할 수 있을까? 주위는 아랑곳하지 않고 긴밀한 시선을 주고받는 두 남자와 그 앞에 알몸으로 앉은 여인은 어떤 관계일까? 샘에서 물을 긷는 것이 아니라, 도로 물을 따르는 여인의 동작은 나머지 세 사람과 어떤 연관이 있을까? 옷을 입은 남자 앞에서 여인들이 굳이 벌거벗은 까닭은 무엇일까? 세련된 도시인 차림을 하고 전원에서 루트를 연주하는 남자는 전체적인 분위기와 어울린다고 할 수 있을까? 나무 그늘 풀밭에서 즐겁게 연주하는 남녀와 양 떼를 몰고 가는 목동과는 무슨 상관이 있을까? 평화롭지만 우수가 깃든 분위기에 잠긴 인간과 저물어가는 저녁 빛에 잠긴 자연은 정말 그림처럼 잘 어울리는 걸까?

수수께끼 같은 내용이 가득한 **전원의 합주**를 감상하려면 화면에 흩어진 각각의 개념에 집착하지 말고, 그것들이 함께 어우러져 자아내는 감흥을 포착해야 한다.

그것은 시를 감상할 때 각각의 단어와 그 단어의 사전적 정의를 뛰어넘어 운문과 운율 사이에서 생성되는 조화의 리듬과 의미의 암시를 즐기는 것과 같다. 그래야만 등장인물과 자연 풍경이 하나로 어우러지고, 거기서 풍기는 달콤하고 우수에 찬 분위기를 느낄 수 있다. 여름날 저녁 무렵, 바람에 실려온 인동초 향기에 안타까웠던 과거의 추억이 아련히 떠오르듯이.

그렇게 그림의 분위기에 취한다면, 앞에서 늘어놓았던 숱한 의문은 한순간에 사라질 것이다. 보이는 모든 것이 있는 그대로 눈물겹도록 아름다워질 때가 있는 것처럼. 낮술에 취해 바라보는 세상이 어쩌면 삶의 진실일지도 모르는 것처럼. 동양 산수화의 시적 감흥을 베네치아에서 처음으로 그려낸 조르조네의 정신이 담긴 **전원의 합주**를 가슴에 담으려면 도원경을 그려내던 술 취한 동양 산수화가들처럼 이성보다는 꿈틀거리는 감성으로 바라보아야 한다.

두 여인의 정체

전원의 합주 각 부분을 짚어볼 때, 가장 궁금한 점은 알몸의 여인들이다. 샘터에 물을 붓는 여인은 물의 요정 님프의 전형적인 모습이다. 따라서 자연 속에서 벌거벗은 두 여자의 정체는 물의 요정으로 여겨진다. 따라서 인간의 눈에는 보이지 않는다. 도회지와 시골 청년들이 그녀들을 외면하고 둘만의 대화에 몰두한 것도 그런 연유이다. 그러나 그림 밖에 있는 감상자는 요정들을 볼 수 있다. 화가는 시흥에 도취한 감상자가 그림을 가슴으로 느끼도록 알몸의 요정을 감상자의 눈에만 보이게 그려 넣었다. 시흥이 가득한 그림의 세계로 감상자를 초대한 것이다.

전원의 합주에서 직접적인 영향을 받아 약 350여 년 뒤에 마네는 근대 회화의 선구적 작품으로 자리매김한 **풀밭 위의 식사**를 남겼다. 얼핏 보면, 시대적 배경의 차이를 제외하고는 두 작품의 등장인물이 주는 분위기는 사뭇 비슷해 보인다. 멀쩡하게 차려입은 두 남자와 어울려 앉아 있는 알몸의 여자. 하지만 풀밭 위의 식사에 나오는 나부는 신화의 님프가 아니다. 그녀의 발치에 벗은 놓은 옷가지들이 여인의

정체를 암시한다. 감상자를 빤히 쳐다보는 이 여성은 남성의 쾌락을 위해 입었던 옷을 벗은 매춘부에 지나지 않으며, 그들 뒤로 펼쳐진 녹색 공간은 그 당시 매춘이 성행하던 파리의 불로뉴^{Boulogne} 숲임을 말해준다. 보수적 의식의 고루함과 위선적 사회의 이면을 폭로하는 현실적 시각으로 서양 회화의 획기적 전환점을 이룬 **풀밭 위의 식사**는 분명히 아르카디아의 이상향에 등장하는 시적인 정서와 다른 의식을 내포하고 있다. 따라서 같은 알몸이라도 그림의 성격에 따라 불러일으킨 사회적 반향은 크게 달랐다.

만약, 풍만하고 부드러운 곡선의 두 여인이 **전원의 합주**에 없었다면 자연 풍경은 얼마나 단조롭고 건조했을까! 색의 조화도 마찬가지다. 따뜻한 피부 위를 흐르는 밝은 색감을 바탕으로 샘터 옆 나무 그늘도, 그녀들의 풍만한 곡선을 닮은 맞은편의 짙은 녹음도, 멜랑꼴리한 하늘도 서로 조화를 이룬다.

이 두 여인이 님프라는 가정을 뒷받침해주는 내용이 또 있다. 양 떼와 목동이다. **전원의 합주**를 이야기할 때 흔히 베르길리우스^{Publius Vergilius Maro, BC 70~BC 19}와 아르카디아를 언급한다. 로마시대 최고의 시인인 베르길리우스가 〈전원시〉에서 노래했던 아르카디아는 목신들과 님프들이 사는 목가적인 이상향이었다. 사실 이곳은 그리스 산악 지역으로 목동들이나 돌아다니는 거친 땅이지만, 사람들은 베르길리우스의 영감 어린 시를 통해 이곳을 유럽 문명의 낙원으로 인식하게 되었다.

전원의 합주에서도 아르카디아의 시적 분위기가 다분히 묻어난다. 전원 풍경에 음악이 흐르고, 요정들이 함께하고, 양 떼는 목동을 따라 한가로이 집으로 돌아가고, 서쪽 하늘에는 해가 조용히 지고, 사방은 온통 꿈꾸는 듯 아득하고, 부드러운 대기에 시적 여운이 흐르는 낙원의 이미지가 연상되기 때문이다.

감성을 표현하는 풍경

전원의 합주에도 **폭풍**에서처럼 등장인물과 풍경이 간격 없이 한데 어우러져 있다. 조르조네의 그림에서는 등장인물과 풍경이 부드러운 빛과 조화로운 색깔로 함께

녹아버린다. 선을 중시하는 묘사와 윤곽이 뚜렷한 피렌체 전통 화풍의 풍경화와는 다른 양상이다. 그리고 거리감보다는 색채가 면을 분할한다. 전경은 왼쪽 아름드리나무 그늘의 빗금을 타고 시골 청년의 뻗은 다리까지 이어진다. 이 부분에서는 어두운 바탕색과 대조를 이루는 밝은색 인물들이 강조된다. 두 번째 공간은 물 붓는 요정의 허리 근처에서 올라가는 밝은 면적의 빗금을 따라 건물들로 이어진다. 그리고 짙은 초록의 나무들이 그리는 곡선이 하늘가를 장식한다. 지평선마저 희미해지는 마지막 부분은 먼 지상의 공간으로서, 푸르스름한 빛이 감돌고, 그 위로 하늘의 무한 공간이 파노라마처럼 펼쳐진다. 지그재그로 공간을 나누고, 색깔의 대비로 원근감을 주고, 각 평면은 색채로 서로 보완·흡수하면서 그림 전체가 한 덩어리가 되었다. 거기서 조화로운 음악이 흘러나온다. 더욱 감탄스러운 것은 **폭풍**과 마찬가지로, 풍경이 감성을 표현하고 있다는 점이다.

　　전원의 합주의 풍경이 나에게 준 인상은 이러하다. 무더운 한낮이 지나갔지만, 습기를 품은 대기에는 아직 열기가 남아 있다. 바람은 처진 나뭇잎들을 조금씩 흔들기 시작하고, 아직 완전히 지지 않은 해는 몰려드는 구름에 가려진다. 빛보다 그림자가 짙어지고, 낮게 가라앉는 저녁의 진한 향기가 주위를 맴돈다. 회색 구름 사이로 비치는 빛처럼 아쉽고 짜릿한 우수가 가슴을 스친다. 그리고 인간과 하나가 된 자연의 풍경이 삶의 노래를 부른다. 나는 이 그림을 보면, 감상의 흐름마저 바뀌는 하루의 전환점을 지켜보는 듯한 기분이 든다.

16. 요하임 파티니르 사막의 제롬 성인

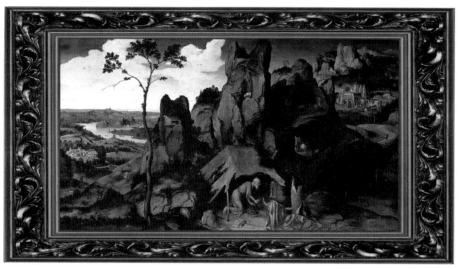

Saint Jérome dans le désert, 78 x 137cm, 1520

Joachim de Patinir

요하임 파티니르(Joachim de Patinir, 1485~1524)

플랑드르의 디낭 또는 부비뉴 출생. 파티니에르(Patinier) 또는 파테니에르(Patenier)라고도 불린다. 1515년 이후 안트베르펜에서 활약했다. 네덜란드 화파로서는 처음으로 풍경을 주로 그렸기에 뒤러는 그를 '훌륭한 풍경화가'라 불렀다. 그의 풍경화는 종교적 주제를 배경으로 했으며, 전경은 다갈색, 중경은 녹색, 배경은 청색으로 시내, 숲, 대기, 마을 등을 배분하고 지평선을 높이 그려 환상적인 분위기를 연출했다. 그런 점에서 히에로니무스 보스의 작품과 유사한 면을 보이기도 했다. 일찍이 명성을 얻었으며 작품은 이탈리아에서도 유명했다. 대표작으로 〈카론의 나룻배〉, 〈성 안토니우스의 시련〉, 〈이집트로의 도피〉, 〈사막의 제롬 성인〉 등이 있다.

청천기암의 놀라운 세계

15세기부터 유럽 회화에는 풍경에 깃든 인간의 정신에 주목하는 경향이 나타난다. 그리고 그런 변화를 특히 네덜란드와 플랑드르 풍경화에서 찾아볼 수 있다.

그 무렵 플랑드르에서 히에로니무스 보스는 중세적 우화를 주제로 환상적인 풍경을 그리고 있었고, 16세기에 이르러 브뤼헐은 자연환경의 변화에 따른 인간 생활의 다양한 모습을 묘사했다. 그러나 서양 회화사에서 처음으로 풍경을 그림의 중심 주제로 삼았던 화가는 파티니르였다.

성서적 주제가 포함되기는 했지만, 파티니르는 언제나 자연의 신비가 담긴 풍경의 장관壯觀을 그렸다. 독일 화가 뒤러*가 선구적인 풍경화를 선보였지만, 파티니르처럼 오로지 풍경에만 몰입하지는 않았다. 뒤러 역시 그의 작품에 경탄했을 정도로 풍경화의 새로운 지평을 열어놓은 파티니르를, 나는 '청천기암靑天奇巖의 화가'라고 부른다. 그가 그린 특이한 푸른빛 하늘과 웅장하면서도 절묘한 바위를 염두에 둔 호칭이다. 그의 그림에는 시야 가득 들어오는 광활한 공간이 펼쳐지고, 멀리서 어렴풋이 바라봐도 금세 알아볼 수 있는 독특한 개성이 빛을 발한다.

파티니르의 그림을 보면 숨겨진 전설의 세계에 들어선 듯한 느낌이 든다. 깊고 깊은 산속을 헤매다 보니, 문득 발아래서 오래전부터 말로만 듣던 신비스러운 풍경이 펼쳐진다. 높은 산꼭대기에서 내려다보이는 광경은 눈에 모두 담을 수 없으리만치 광활하고 아득하다. 사방은 여태껏 본 적이 없는 색채로 가득하고, 기묘하게 솟아난 바위들은 꿈속에서 보는 듯이 환상적이다. 푸르다 못 해 검푸른 하늘은 현실감을 잃어버리게 한다. 놀라고 흥분된 가슴을 누르고 그림을 가만히 살펴보

*** 알브레히트 뒤러**(Albrecht Dürer, 1471~1528)
독일 뉘른베르크 출생. 독일 르네상스 회화의 완성자. 헝가리 출신 금세공사 아버지의 조수로 일하다가 M. 볼게무트에게 사사했고, 목판 기술을 익혔다. 1495년 공방을 차리고 동판화를 시도했다. 이탈리아 여행 중에 명석한 원근법과 인체 표현 방법을 터득하여 점차 독일의 전통으로 옮겨 갔다. 이후 빈 미술사 박물관에 소장된 〈만성도〉 등 종교화의 대작을 제작했고, 동판화의 3대 걸작 〈기사·죽음·악마〉, 〈서재의 성 히에로니무스〉, 〈멜랑콜리아〉를 발표하면서 인식·윤리·신앙을 상징화하여 독일적 본질을 드러냈다. 유화 초상화에서는 빛과 그늘의 분멸, 종교개혁·농민 전쟁 시대의 복잡한 인격을 반영했다.

면, 전설 속의 이야기들이 아기자기하게 들려온다. 이것이 파티니르가 창조한 세계다.

루브르에 소장된 **사막의 제롬 성인**에서도 마찬가지다. 깎아지르는 바위 위에 길을 잃은 듯한 염소 한 마리가 꼼짝도 하지 않고 서 있고, 동굴 속에는 짐을 잔뜩 실은 낙타들이 떼 지어 지나간다. 꼬불꼬불 넘는 언덕길에는 봇짐 진 나그네가 부지런히 걷고 있고, 그 길이 끝나는 곳에 있는 로마네스크 성당 앞마당에는 낙타와 사람과 사자가 모여 있다. 바위 틈새로 맑은 샘물이 솟아나오고, 넓어진 강줄기는 이리저리 굽이돌다가 더 까마득한 곳으로 멀어진다. 가늘게 뻗은 참나무가 흰 구름 위에 잎사귀 무늬를 새기고, 풀밭 위에 구름처럼 흩어진 양 떼는 열심히 풀을 뜯는다. 인적 없는 곳에서 토끼들은 마음대로 돌아다니고, 심심한 개 한 마리가 새를 쫓아가며 짖어댄다. 아찔한 절벽에 건물 한 채가 외롭게 붙어 있고, 아랫마을에는 농가들이 정답게 모여 있다. 바람을 품은 새들은 흰 구름 속의 까만 점이 되었고, 언덕의 풍차는 바람이 불어오는 쪽을 향해 서 있다. 눈을 들어 더 먼 곳을 바라보면 강가의 큰 마을이 아련하고, 눈에 잡히지 않는 무한의 영역은 끝없이 멀어진다.

제롬 성인의 정체와 자연 풍경의 의미

화면을 바라보는 감상자와 가장 가까운 곳에 낡은 움막과 한 노인이 있다. 겨우 남아 있는 벽의 감실 안에는 십자가 상이 놓여 있고, 노인은 그 앞에 무릎을 꿇고 엎드렸다. 그가 바로 '제롬' 또는 '히에로니무스'로 불리는 성인이다. 성서 연구와 번역에서 중요한 업적을 남긴 4~5세기 교부敎父였다. 수도 생활에 대한 강한 신념이 있는 사제로 교황의 측근에서 방대한 집필 작업을 했다. 화면에서 바닥에 놓인 두꺼운 책 한 권이 이를 암시한다.

썩은 나뭇등걸에 걸린 옷과 모자는 추기경의 신분을 나타내지만, 제롬 성인이 실지로 그런 지위에 있었던 적은 없다. 전통적으로 제롬 성인을 추기경으로 묘사한 실수를 그대로 답습한 셈이다. 그를 대변하는 다른 상징물로는 은둔과 금욕을

뜻하는 해골이 등장한다. 그의 주변에 있는 사자도 빼놓을 수 없다. 발에 박힌 가시로 고통스러워하던 사자를 돌봐준 인연으로 제롬 성인 곁을 떠나지 않은 사자는 그의 상징이 되었다.

프라도에 소장된 비슷한 시기의 **제롬 성인과 풍경**에서도 움막 속의 제롬과 함께 십자가, 해골, 사자가 나온다. 제롬 성인은 흔히 사막 속에 홀로 있는 모습으로 그려진다. 그는 리비아의 칼키스 사막에 들어가 고행의 수도생활을 한 적이 있었다. 그러나 2년이라는 길지 않은 기간이었고 그의 생애에 큰 영향을 미치지 못했음에도, 서양 회화에서는 이 시점의 제롬 성인을 자주 그렸다.

명예와 권력을 상징하는 추기경의 옷을 벗어 던지고 남루한 청회색 옷을 걸친 성인을 강조한 루브르 소장 **사막의 제롬 성인**. 그의 모습은 경건한 종교적 분위기를 연출하기에 충분하다. 금욕과 고행과 은둔 생활에서 신의 뜻을 받드는 모습은 제롬 성인의 연작에 늘 등장한다.

제롬 성인은 영혼의 고갈을 상징하는 고목과 생명의 물이 솟는 샘터 사이에 있다. 이런 배치는 마치 인간의 한계를 넘어서 신의 섭리에 다가가려는 그의 바람을 나타낸 것처럼 보인다. 행인이 다니는 길가에 세워진 십자가, 목자를 잃고 벼랑에서 헤매는 가축, 신의 은총으로 창조된 지상의 생물들, 그리고 신비로운 자연의 형상이 제롬 성인의 내면에 깃든 깊은 신앙의 세계를 암시한다. 그럼에도, 이 그림의 생명이며 핵심은 바로 풍경이다.

허구적 사막, 공간적 모순

파티니르가 그린 사막은 늘 엉뚱하다. 실제 사막이 아니라 환상적인 풍경에 가깝다. 제롬 성인이 등장하는 파티니르의 그림에서 사막의 풍경은 여러 면에서 서로 비슷하다. 파티니르도 그 당시 네덜란드 화가들처럼 사막을 직접 본 적이 없었다는 사실을 고려하면 그림 속 사막은 화가가 상상한 허구의 공간임을 알 수 있다.

사람들은 사막을 흔히 모래 바다와 같은 모습으로 상상하지만, 대부분 사막은

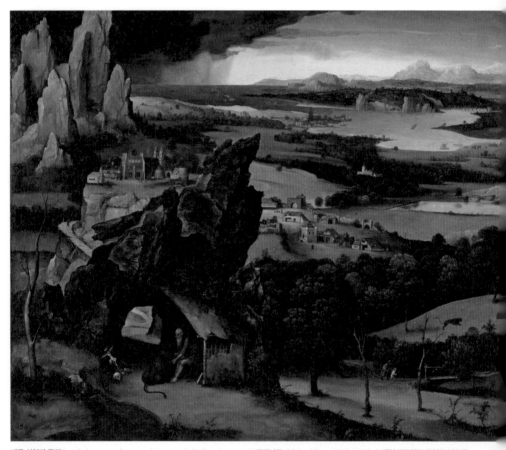

제롬 성인과 풍경(Landschap met de verzoeking van de heilige Antonius), 파티니르, 29.5 x 57cm, 1515~1524, 스페인 마드리드 프라도 미술관

돌과 바위투성이의 건조한 불모지이다. 사하라도 겨우 10퍼센트가 모래사막일 뿐이다. '푸른 인간'이라는 별명으로 불리는 투아레그족의 거주지인 사하라의 가장 깊숙한 지역 호가르에서도 풍화 작용으로 깎인 절묘한 바위들이 장관을 이룬다. 지금도 인간의 발길이 닿지 않는 불덩이 대지의 놀라운 풍경이 16세기 그림에 믿기지 않을 만큼 닮은꼴로 담겨 있다는 사실이 놀랍다.

기암절벽은 파티니르 그림의 특징이지만, **사막의 제롬 성인** 한쪽에는 유럽풍 건물이 들어선 마을이 보인다. 강물도 흐르고, 풀과 나무가 자라고, 뭉게구름이 하늘 가득 피어오르고, 대기의 축축한 습기도 느껴진다. 다시 말해 자연 상태에서 공존할 수 없는 사물들이 하나의 화면 안에 함께 배치되어 있다. 바다에 접하고 초록 평원이 펼쳐지는 네덜란드 땅에서 태어나고 자란 화가의 고유한 상상력이 그려낸 자신만의 사막이라고 할까?

중세와 르네상스의 공존

불과 78 x 137센티미터 크기의 **사막의 제롬 성인**에는 엄청난 공간이 들어 있다. 그림 앞에 서면 감상자는 마치 새가 된 듯한 기분이 들 정도로 광활하면서도 세밀한 경치가 눈 아래 펼쳐진다. 1515~20년경에 그려진 그림이기에 더욱 놀랍다. 르네상스를 일으킨 이탈리아로부터 새로운 회화기술을 받아들였다 해도 자연 풍경을 이처럼 감동적으로 그려낸 능력이 감탄스럽다.

앞서 말했듯이 파티니르의 풍경은 화가의 상상과 실물에 대한 관찰이 결합하여 이루어진 결과이다. 파티니르는 자연 풍경을 관찰하면서 데생해둔 부분과 머릿속에서 그려지는 가공의 부분을 잇댄 자국 없이 기막히게 결합했다. 기암절벽들은 파티니르가 프랑스의 프로방스 지방을 여행하면서 보았던 기묘한 바위들에서 영감을 얻었던 것으로 전해진다.

화가의 머릿속에는 중세의 신비에 대한 관념이 아직 남아 있었다. 그것은 이성적 현실과는 거리가 있는 몽환적 의식의 세계였다. 그의 작품에서 종종 히에로니

무스 보스의 영향을 읽을 수 있는데, 이런 중세적 경향이 파티니르 그림의 바탕에 깔렸기 때문이다. **사막의 제롬 성인**에서도 신비스러운 중세의 초현실적 분위기를 감출 수 없다. 그러나 한편으로는 공기원근법* 같은 획기적인 표현 기법이 화면에 새로운 공간을 만들어줌으로써 중세도 르네상스도 아닌 모호한 시점을 이루고 있다. 중세적 관념과 르네상스 기술의 혼합체로 짜인 세계. 이것이 파티니르 풍경의 핵심적 매력인 셈이다.

새로운 개념의 공간에서 꿈꾸다

그의 다른 그림과 마찬가지로 **사막의 제롬 성인**에서 초록과 파랑의 대비는 매우 뚜렷하다. 그림 중앙에 우람하게 솟은 짙은 초록색 바위들은 피라미드 구도로 자리 잡았고, 바위 절벽 뒤 중간 평면의 왼쪽으로는 하늘빛을 머금은 강이 곡선으로 휘어 돈다. 그림 상단에 있는 하늘의 푸른색 역시 전경의 초록색과 조화를 이루며 파티니르 특유의 분위기를 자아낸다. 내셔널 갤러리의 **제롬 성인과 절벽 풍경**은 그리 크지 않은 작품이면서도 색의 변화가 다양하고 급격하다. 은둔 수도사의 움막이 있는 초록 암벽, 환상적인 흰색의 기암절벽, 청회색의 먼 산, 하늘을 온통 덮다시피 한 먹구름, 그리고 아직 푸른 빛이 남아 있는 하늘 한구석은 아득하게 멀어져 간다. 감상자를 환상적이고 감동적인 자연 속으로 빠져들게 하는 작품이다.

사실, 파티니르에게 종교적 주제는 풍경의 아름다움과 자연의 신비를 표현하기 위한 구실에 불과했다. 그가 그린 다른 주제의 그림에서도 종교적인 내용은 풍경을 장식하는 소재일 뿐이었다. 그에게 풍경은 왜 그토록 중요했을까?

과학기술과 항해술과 천문학의 발달로 우주에 포함된 지구의 존재가 알려지고, 세계지도가 발행되던 16세기 시대적 배경은 파티니르에게도 공간적 개념을 활짝

* **공기원근법**(aerial perspective)
공기의 작용으로 물체가 멀어짐에 따라 빛깔이 푸르러지고, 채도가 감소하며, 물체의 윤곽이 흐릿해지는 현상을 이용하여 원근감을 나타내는 회화 기법. 레오나르도 다빈치가 완성했다.

제롬 성인과 절벽 풍경(Heilige Hieronymus in einer felsigen Landschft), 34 x 36.5cm, 1520, 영국 런던 내셔널 갤러리

열어놓았다. 종교의 이름으로 닫혀 있던 우주공간이 상상의 나래를 펼 수 있는 무한한 영역으로 바뀌었다. 이상향을 갈구하던 화가에게는 꿈의 세계가 되었다. 그러기에 파티니르의 풍경화에는 눈에 보이는 광경뿐 아니라, 영혼과 시적인 감흥이 함께 깃들어 있다. 영혼의 구원을 찾는 수도사의 모습, 꿈꾸듯 펼쳐진 이상향의 풍경, 기억에서 지워지지 않은 중세의 환상, 신의 오묘한 섭리가 깃들어 있는 듯한 기암절벽, 그리고 무한한 공간을 품는 푸른 하늘은 시대를 초월한 선구자의 영감을 아낌없이 보여준다. 나는 이 그림을 보면, 푸른 전설의 땅에 발을 디디는 설렘을 억누를 수 없다.

17. 니콜라 푸생 아르카디아의 목동들

Les Bergers d'Arcadie, 121 x 185cm, 1638~1640

Nicolas Poussin

니콜라 푸생(Nicolas Poussin, 1594~1665)

프랑스 노르망디 레장드리 출생. 17세기 프랑스 최대의 화가이며, 프랑스 근대 회화의 시조로 불린다. 이탈리아 고전에 관심이 있던 그는 1621년 뤽상부르 궁전을 장식하던 중에 라파엘로의 작품을 보고 나서 더욱 로마를 동경하게 되었다. 1624년 로마로 가서 당시에 유행하던 카라치파의 작품을 배우고 도메니키노의 아틀리에에서 일했다. 그가 지니는 명쾌하고 단정한 구도와 차가운 색조는 이 시기의 수업에서 비롯된 것이다. 베네치아파에서도 영향을 받아 라파엘로 등의 작품에 심취했고, 상상적인 고대 로마 풍경을 배경으로 균형과 비례가 정확한 고전적 인물을 등장시킨 독창적인 작품을 제작했다. 1628년 성 베드로 대성당의 제단화를 그릴 무렵부터 명성을 얻어 1639년 루이 13세의 수석화가로 초빙되었으나 파리의 화가들과 의견이 맞지 않아 1642년 다시 로마로 돌아와 죽을 때까지 그곳에 머물렀다. 신화와 고대사, 성서 등에서 찾은 제재를 독특한 이상적인 풍경에 표현했는데 장대하고 세련되고 정연한 화면 구성과 정취는 이후 프랑스 회화에 큰 영향을 미쳤다. 작품으로 〈예루살렘의 파괴〉, 〈아폴론과 다프네〉, 〈플로라의 승리〉, 〈아르카디아의 목동들〉, 〈계단 위의 성 가족〉 등이 있다.

낙원이 실재한다면

빛과 색의 전성기를 맞았던 베네치아 화파의 가장 빛나는 별 티치아노. 그의 초기 작품 **전원의 합주**에 그려진 아르카디아의 향수鄕愁는 또 다른 큰 별을 떠오르게 한다. 그 별은 풍경화뿐 아니라 17세기 프랑스 회화에 가장 큰 영향을 미친 니콜라 푸생이다. 그가 1638~40년에 그린 것으로 추정되는 **아르카디아의 목동들**이라는 작품이 있다.

실제의 아르카디아는 그리스의 펠로폰네소스 반도에 있는 외딴 산악지대로서 목축이나 가능한 거친 땅이다. 베르길리우스는 어찌 이런 황무지를 낙원으로 묘사했을까? 나는 풀조차 자라기 어려운 그리스의 메마른 산들이 무척 매력적이라고 생각한다. 타는 햇볕 아래서 열기를 반사하며 그 척박한 모습을 그대로 드러내는 산. 나무 그늘 한 점 없이 바라보는 이의 눈을 부시게 하는 불모의 위용. 군데군데 박혀 있는 오래된 바위들. 인적이 없어도 신화의 무대가 되었다는 기억이 가슴을 휑하게 만드는 곳. 무엇 하나 움직이는 것 없어도 생명의 박동이 묵직하게 다가오는 감동의 땅. 그곳이 베르길리우스에게 시적 영감을 불러일으킨 까닭을 나는 어쩌면 이해할 것도 같다.

언제부터 낙원의 개념이 풍성함을 뜻하게 되었던가? 동양 산수화의 이상향은 물질이 풍부한 곳이 아니었다. 그저 향기로운 자연이 담담하게 자리한 곳이 아니던가. 인간이 도달할 수 있는 참다운 행복의 낙원은 부귀영화를 구하는 곳에 있지 않고, 자연스럽게 살아갈 줄 아는 지혜를 깨닫는 곳이 아닐까?

죽음, 영원한 진리

화면에는 전면에 세 명의 목동이 보이고, 배경에는 호젓한 전원 풍경이 펼쳐진다. 고전을 읽으면서 푸생이 상상했을 이상향일 것이다. 이곳에는 실제 아르카디아 풍경과 달리 아름드리나무들이 황량한 벌판의 단조로움을 깨고 있다. 양몰이 지팡이를 든 목동들은 낯선 돌무덤 주위에 모여 있다.

돌을 다듬어 높은 관 모양으로 만든 이 무덤은 황무지에서 만나는 희귀한 인간의 자취이다. 목동들은 신기한 광경에 놀라 사뭇 진지한 반응을 보인다. 인적 없는 그리스의 외진 땅을 여행하다가 수천 년 전에 살았던 인간의 유적을 발견한 적이 있는 사람만이 느낄 수 있는 감동의 한 장면이다. 그 가운데 연장자인 듯한 목동은 한쪽 무릎을 꿇고 돌무덤에 새겨진 글자를 손가락으로 짚어가며 읽고 있다. "아르카디아에서도 나는 존재한다."라는 라틴어 문장이다. 여기서 '나'는 누구일까?

대부분 '죽음'이라고 풀이한다. 그래서 목동들 뒤에 묵묵히 서 있는 여인을 죽음의 화신이라고 해석한다. 그녀를 뒤돌아보는 젊은 목동의 깜짝 놀란 표정이 그런 해석을 뒷받침한다는 것이다. 하지만 '진리의 전달자'라는 해석이 더 적절하지 않을까? 죽음은 인간에게 가장 확고한 절대적 진리이기 때문이다. 여인의 옷차림이나 생김새, 그리고 표정에 이르기까지 모든 것이 죽음을 상징하는 모습과는 너무 동떨어졌다.

아르카디아의 낙원에서도 죽음은 피할 수 없다는 말은 무슨 뜻일까? 죽음은 이 세상의 어떤 생명체도 넘어설 수 없는 한계이다. 인간 사회에서 종교와 철학이 탄생한 것도 결국 죽음 때문이다. '죽음'이라는 부동의 장벽이 가로막고 있기에 인간은 도리어 영원한 진리와 내면의 세계를 깨닫게 되었다. 그리고 역설적으로 행복의 진정한 의미를 찾을 수 있게 되었고, 한계가 있기에 무한한 세계를 꿈꾸게 되었다. 인생은 '빈손으로 왔다가 빈손으로 가는 것'이라는 유행가 가사의 진리처럼.

푸생 풍경화의 관념성

그림을 고전문학의 고상한 차원으로 끌어올리고자 고심했던 푸생. 그의 작품은 상상과 이상의 바탕 위에 서 있다. 푸생이 생존했던 시절에 회화는 문학, 역사, 철학 등의 분야보다 저급한 것으로 평가되었다. 그런 인식을 바꾸려 했던 푸생의 예술관은 그림의 순수성보다 관념성에 집착했던 듯하다. 그러면서 그는 한 시대의 회화 사조를 이끌어가기도 했고, 한 시대의 의식을 그림에 담기도 했다.

아르카디아의 목동들에서도 풍경은 관념적이다. 정선鄭歚, 1676~1759의 진경산수화가 18세기 초반에 출현하기까지 중국 전통의 관념적인 산수화가 조선 회화의 바탕을 이루었듯이, 푸생의 풍경화는 관념산수화인 셈이다. 하지만 겸재의 진경화보다 이른 17세기 네덜란드의 사실적 풍경화는 푸생이 관념적 풍경화를 그리던 시기에 이미 널리 유행하고 있었다.

푸생이 **아르카디아의 목동들**에서 오래된 돌무덤과 등장인물들을 그림 한가운데 배치한 것은 전달하려는 핵심적인 내용을 의도적으로 강조했기 때문이다. 그 원형 구도를 이루는 인물들을 중심으로 바깥쪽에 풍경이 펼쳐진다. 대가다운 솜씨로 장면과 풍경을 모나지 않게 풀어놓았지만, 감칠맛을 내기에는 너무 이상적일 따름이다. 감상자의 깊은 감동을 이끌어내는 풍경이 아니다. 너무도 깨끗하고 푸른 하늘, 알맞게 피어난 구름, 적당한 높이로 배치된 산봉우리들, 회화 개념의 구도 변화에 꼭 맞게 들어선 나무들. 주제의 내용에 구애받지 않을 것 같은 무난한 풍경이면서도 바로 그런 점 때문에 한계에 부딪힌 그림이다.

풍경에 일생을 바친 화가

푸생과 같은 시기의 화가이며, 프랑스인이지만 푸생처럼 로마를 주 무대로 활동했으며, 푸생과 함께 고전주의의 부활을 꿈꾸던 인물이 있다. 클로드 로랭.˝ 두 화가 사이에 다른 점이 있다면 로랭은 오로지 풍경화에만 매달린 화가였다. 다양한 주제를 다룬 푸생과는 달리 풍경의 의미를 끝까지 화두로 붙잡고 있었던 셈이다. 하

˝ **클로드 로랭**(Claude Lorrain, 1600~1682)
프랑스 보주의 샤뮤 출생. 본명 클로드 줄레(Claude Gellée). 젊은 시절 이탈리아 로마에서 일하며 그림을 공부했다. 1625년 고국으로 돌아와 로렌의 화가 클로드 드뤼에 밑에서 일하다가, 로마로 돌아가 명성을 얻었다. 왕후·귀족의 애호를 받아 로마에서 많은 작품을 남기고 그곳에서 죽었다. 로마 유적을 담은 풍경화가 많으며 푸생과 함께 17세기 프랑스 회화를 대표했다. 19세기에 들어서 그의 작품이 재평가되어 코로, 터너 등의 작품에서 그 영향을 볼 수 있다. 대표작으로 〈시바 여왕의 승선〉, 〈타르스 항구에 내리는 클레오파트라〉, 〈석양의 부두〉, 〈산상 설교〉, 〈진실의 책〉 등이 있다.

지만, 17세기 로랭이 활동하기 이전의 그림 속 풍경은 인물이나 사건의 배경에 지나지 않았다.

인류의 문명과 시대의 영혼을 토양 삼아 갑자기 새로운 정신이 태동하듯이 미술 분야에서도 선구자가 불쑥 나타남으로써 새로운 시대가 열리곤 한다. 그리고 갈래가 형성될 만한 여건이 갖추어지면 그 뒤를 이어 뛰어난 예술가들이 그 새로운 경향의 꽃을 피운다. 예술의 역사는 오래전부터 이런 흐름으로 이어져 왔다.

풍경화도 16세기 후반부터 플랑드르와 네덜란드에서 눈에 띄는 변화를 맞이하게 되었다. 그림에서 풍경이 그 자체로서 중요한 위치를 차지하기 시작했던 것이다. 그런데 왜 유독 북부 유럽 지역에서 그런 현상이 일어났을까? 그 원인에는 무엇보다도 당시의 생활 환경과 사고의 중심이었던 종교가 큰 몫을 차지한다. 종교개혁 이후 네덜란드에서는 신교를 택했고, 이념적으로 신교는 화려하고 장식적인 종교 예술을 멀리했기에 관심은 자연히 자연 현상에 쏠리게 되었다.

프랑스 풍경화의 또 다른 선구, 클로드 로랭

네덜란드 사람들은 감성이 풍부한 남유럽 사람들과는 달리 이성적이고 합리적인 성향이 강했기에 사실주의적 풍경화가 수월하게 자리 잡을 수 있었다. 해외 식민지령과 해상무역을 통해 이룩한 대단한 경제 부흥도 예술 발전의 밑거름이 되었다. 자연을 있는 그대로 바라보는 안목도 일찍이 생겼다. 따라서 풍경만으로 화면을 채운 그림이나, 인물보다 풍경이 더 중요한 주제가 된 그림이 등장하게 되었다. 이런 풍경화는 시대적 호응이 뒤따르자, 북유럽에 널리 퍼졌다. 그럼에도, 고전주의에 대한 관심이 식지 않았던 당시에 유럽의 예술가들이 성지를 순례하듯 모여들었던 곳은 로마였다. 17세기 프랑스 풍경화의 선구자였던 푸생과 로랭도 그곳에서 북유럽 화풍을 접하고 그 영향을 받았다. 하지만 국민성이 다르듯이, 네덜란드와 프랑스의 17세기 풍경화는 서로 성격이 크게 다르다. 풍경을 자연주의적 관점에서 바라보고 사실적인 표현에 주력한 네덜란드 회화와 달리, 프랑스의 경향은 '자연'

이라는 소재를 바탕으로 하여 고전문학에 근거한 이상적인 공간을 창조했다.

로랭의 1644년 작품 **크리세이스를 그녀의 아버지에게 돌려주는 오디세우스**는 당시 프랑스 풍경화의 진면목을 보여준다. 이 그림을 보면, 마치 거대한 무대가 설치된 로마의 테아트론˙에 들어선 듯한 느낌이 든다. 그림에는 로마풍의 건물들과 소나무로 둘러싸인 항구가 보인다. 멀리 서쪽 바다에는 막 넘어가는 해가 하늘을 석양빛으로 물들이고 있다. 항구로 들어온 큰 배는 눈부신 햇살을 가리며 긴 그림자를 드리운다. 수평선 너머로 떠나는 해와 아늑한 항구로 들어오는 배는 그림의 중앙을 차지한다. 좌우 건물들이 구성하는 원근법의 소실점에 빛의 근원인 해와 그 해를 등진 배를 배치한 이런 강조법으로 감상자의 눈길은 화면에서 자연히 해를 바라보게 된다.

로랭 그림의 두드러진 점은 풍경에 해를 그려 넣은 것이다. 전원 풍경에서도 그렇지만, 항구를 배경으로 그린 작품에도 세상을 온통 붉게 물들이는 태양을 빼놓지 않는다. 역시 루브르에 소장된 **석양의 부두**와 **타르스 항구에 내리는 클레오파트라**에서도 그림을 가득 채우는 저녁 햇살을 볼 수 있다.

그런 공통점 외에도 바다의 수평구도, 건물이나 돛대의 수직구도, 그림 양쪽에서 화면의 한가운데로 향하는 사선의 끝에 있는 해가 위치한 소실점, 부두의 인물이 들어간 전경, 그 뒤에 들어선 선박과 건물과 바다와 하늘의 배치가 규칙적인 특징을 이루며 되풀이된다. 그래서 언뜻 보기에 혼동될 정도로 로랭의 여러 풍경화는 서로 비슷하다.

˙ **Theatron**
고대 그리스 야외극장에서 합창대가 등장하는 오케스트라 주위에 설치된 계단식 객석을 지칭하다가 '극장'을 의미하는 용어가 되었다. 사진은 그리스의 에피다우로스 테아트론.

크리세이스를 그녀의 아버지에게 돌려주는 **오디세우스**(Ulysse remet Chruséis à son père), 클로드 로랭, 119 x 150cm, 1644, 프랑스 파리 루브르

신화도 역사도 뒷전으로 물러난 풍경

다른 유사한 작품들과 쉽게 구별되지 않는 **크리세이스를 그녀의 아버지에게 돌려주는 오디세우스**를 들여다보면 장면의 핵심이 무엇인지 뚜렷하지 않다. 특징 있는 인물들은 보이지 않고, 각자 일에 바쁜 부두 사람들로 가득할 뿐이다. 그림의 배경은 《일리아스》에 나오는 크리세이스의 일화이다. 아름다운 처녀 크리세이스는 트로이를 공격하러 온 그리스 총지휘관 아가멤논의 전리품이 되고 말았다. 아폴론 신전의 사제였던 그녀 아버지의 간청에도 불구하고 미케네의 왕은 크리세이스를 돌려주지 않았다. 트로이 전쟁의 배후에는 여러 신이 있었고, 이 길고 장렬했던 싸움은 신들을 위한 인간의 대리전쟁인 셈이었다.

이 사실을 알게 된 아폴론은 그리스 진영에 돌림병의 재앙을 내려서 결국 아가멤논은 오디세우스로 하여금 크리세이스를 돌려주게 한다. 이 일화는 트로이 전쟁의 영웅 아킬레우스와 그의 연인 브리세이스의 이야기로 이어져 《일리아스》의 중요한 부분을 차지한다. 하지만 로랭의 그림에는 그런 내용을 짐작할 만한 구석이 전혀 눈에 띄지 않는다. 기껏해야 부둣가 한가운데 푸른 옷을 입은 여인 하나가 앉아 있고, 그 앞에 오디세우스와 나머지 일행인 듯한 인물들이 칼을 차고 나오는 정도다.

타르스 항구에 내리는 클레오파트라에서도 사정은 마찬가지다. 이집트의 운명을 걸고 안토니우스를 처음 만나러 온 클레오파트라. 터키의 타르스 항구에 도착한 그녀와 안토니우스의 사랑은 불붙고, 역사는 마침내 격변기를 맞이한다. 이번에도 그런 내용이 어렴풋이 짐작될 뿐이다. 감상자는 빛이 가득한 풍경에 눈이 팔려 작은 등장인물들에게는 시선이 쏠리지 않는다. 즉, 제목에서 제시한 이야기는 풍경화를 그리기 위한 소품이며 명분에 불과한 셈이다. 그림의 핵심은 신화나 역사가 아니라 하늘, 해, 건물, 바다, 그리고 빛이 짜놓은 풍경이다. 이전의 그림들과 비교할 때 주객이 전도된 셈이다.

그런데 이야기의 시대와 배경의 건축 양식이 맞아떨어지지 않는다. 오디세우스가 활약한 고대 그리스와 클레오파트라가 살았던 기원전 1세기 이야기에 르네상스 양식의 건물이 등장한다. 시대를 무시하고 17세기 대형 선박도 나온다. 고전의 배경이 된 상상의 세계를 부분별로 짜 맞추어 연출한 프랑스 풍경화의 전형을 보여준다.

마음까지 흔드는 빛과 시간

빛과 원근법을 사용한 로랭의 풍경화에는 무한한 공간에 대한 갈망이 들어 있다. 대부분 그림의 눈높이는 상당히 높게 설정되었다. 높은 곳에서 멀리 내려다보면서 시야에 담을 수 있는 모든 공간을 그리고 싶어 하는 화가의 끈질긴 갈증 때문이었다. 그 갈증이 풀릴 때까지 비슷한 그림들을 계속 그린 셈이다.

크리세이스를 그녀의 아버지에게 돌려주는 오디세우스에서도 역광과 저녁 안개로 반쯤 희미해진 건물들이 높은 시점에서 바라본 구도로 뻗어 나가고, 이어서 텅 빈 공간이 아스라이 멀어진다. 이 그림에는 무한한 공간만 들어 있는 것이 아니라, 감상자의 마음을 설레게 하는 향수가 함께 묻어난다. 긴 항해를 마치고 오랜만에 아늑한 항구에 정박한 배는 해를 등지고 부두 쪽으로 긴 그림자를 드리운다. 쉴 새 없이 밀려오는 파도처럼 숱한 이야기를 실어와 쏟아놓는 듯하다. 하루의 항해를 마친

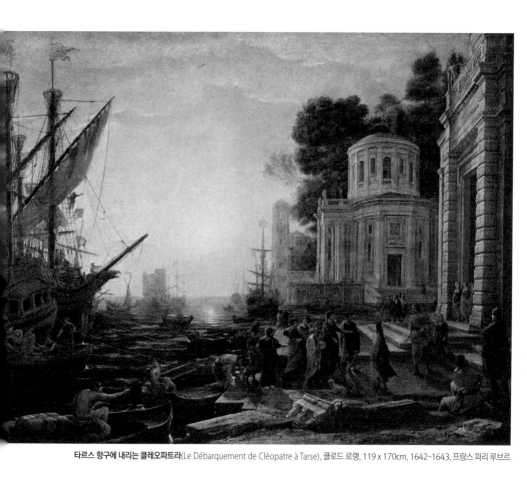

타르스 항구에 내리는 클레오파트라(Le Débarquement de Cléopatre à Tarse), 클로드 로랭, 119 x 170cm, 1642~1643, 프랑스 파리 루브르

해도 뉘엿뉘엿 기울고, 어둡기 전에 짐을 모두 부려 하역을 끝내려고 서두르는 사람들의 마음은 바쁘다. 낮과 밤이 바뀌는 시간, 떠나는 이와 도착하는 이가 엇갈리는 항구. 그 모습은 보는 이의 마음 한구석에 야릇한 설렘과 까닭 모를 애잔함을 심어준다. 하늘을 가득 물들이는 석양의 마지막 빛은 200여 년 후 거기서 다시 피어날 터너의 풍경화를 기약하고 있다.

18. 살로몬 판 라위스달 **햇살**

Le Coup de soleil, 99 x 83cm, 1660

Salomon van Ruysdael

살로몬 판 라위스달(Salomon van Ruysdael, 1600~1670)

네덜란드 나르덴 출생. 1623년 성 루가 화가 조합에 들어가 1648년 하를렘 화가 조합장이 되었다. 간혹 그의 조카 야코프 판 라위스달과 혼동되기도 한다. 에시아스 반 데 벨데에게 배워 눈 내린 풍경을 그리기도 했으나 나중에 얀 반 호이엔의 영향을 받아 평야와 구릉, 강과 운하가 등장하는 풍경화를 많이 그렸다. 1659년과 1662년 사이에는 정물화도 그렸다. 그는 낮은 시점에서 바라본 풍경을 극히 한정된 색채와 빛의 효과를 살려 표현했다. 또한, 그림 한쪽에 높은 나무를 배치하고 다른 한쪽을 비워두어 확연히 대비되는 사선 구도를 즐겨 그렸는데 후기에는 대담한 구도로 네덜란드의 마을과 강변을 명암의 대비를 통해 표현하며 새로운 화풍을 구축했다. 대표작으로 〈길가의 농가〉, 〈나룻배〉 등이 있다.

작은 화면에 담긴 광활한 자연

루브르 리슐리외 전시관 서쪽 끄트머리 네덜란드 회화 구역에 들어서면, 인적 드문 넓은 공간의 벽을 풍경화가 가득 메우고 있다.

17세기 네덜란드에서는 이성적이고 합리적인 국민성, 신교도 정신, 자연에 대한 남다른 애착 등이 회화 영역에서 폭발적인 힘으로 새로운 형태의 풍경화를 만들어냈다. 그 대표적 화가의 한 사람이었던 라위스달. 그의 뛰어난 작품, **햇살**이 이 인적 드문 전시실에 걸려 있다.

가로와 세로가 1미터가 채 되지 않는 화면에 광활한 자연이 들어 있다. 그림의 3분의 2 정도가 온통 하늘과 구름이다. 보는 순간, 가슴이 확 트인다. 풍경이 인간 시야의 최대각인 120도를 넘어서기에 실제보다 더 넓게 느껴진다. 감상자는 마치 높은 바위에 올라서 발아래 펼쳐지는 경치를 바라보는 듯한 착각에 빠진다.

햇빛은 구름 뒤에 숨어 변덕을 부리고, 달아오른 대기를 가르며 새들은 마음껏 날아다닌다. 강물에 몸을 담근 아이들은 지칠 줄 모르고 물놀이에 빠져 있다. 먹구름은 아스라히 보이는 바다 위로 물러나고, 뭉게구름은 하늘 높이 솟아오른다. 어느 여름날 오후에 마치 소나기가 한차례 지나간 듯이 화면 가득 상쾌함이 넘친다. 광활한 자연의 품에 안겨 사는 것이 늘 이랬으면 좋겠다 싶은 행복한 풍경이다. 작품의 제목도 '햇살' 아닌가.

작업실에서 완성된 실제 자연 풍경

라위스달의 초기 작품에는 나무를 그린 풍경화가 많다. 혹은 성채나 농가 건물이나 물레방앗간이 등장하기도 한다. 가까운 거리에서 묘사한 이런 풍경은 좁은 시야에 담기는 그림이었다. 그러다가 차츰 소재가 전원 풍경으로 바뀌면서 광대한 자연이 그림 속으로 들어왔다. 시야는 더 멀어지고 넓어졌다. 푸르스름하게 멀어지는 산봉우리와 수평선의 경계선이 희미하게 보일 정도로 먼 바다와 가벼운 구름도 닿지 못할 만큼 높은 하늘이 포함되었다.

라위스달의 초기 특징과는 달리, 멋진 공간감을 나타낸 걸작의 하나가 **햇살**이다. 대부분 네덜란드 화가처럼 라위스달도 실제 풍경을 화폭에 담았다. 이 점이 이탈리아나 프랑스의 풍경화와는 근본적으로 다르다. 프랑스에서는 19세기를 전후해서 발랑시엔이나 코로에서부터 이런 경향이 나타나기 시작한다.

그렇다고 해서 **햇살**이 사진처럼 있는 그대로의 풍경을 묘사한 것은 아니다. 그때까지는 야외 현장에서 사물을 관찰하며 직접 유화 작업을 하지는 못했다. 인식이 거기까지 미치지 못했고, 물감의 기술적인 문제를 해결할 수준에 이르지 못했기 때문이다. 따라서 야외에서 목탄 데생이나 수채화로 풍경의 여러 부분을 그려두었다가 작업실에 돌아와 그것을 바탕으로 유화를 완성했다. 그렇게 아틀리에에서 작업하는 사이에 풍경은 화가가 의도한 대로 이상적인 모습으로 변하곤 했다. 자연 상태의 풍경이 화가가 생각하는 구도에 딱 맞아떨어지는 경우가 드물고, 표현하려는 의미에 따라 요소들의 배치가 달라지기 때문이었다.

햇살에서도 라위스달의 고향인 하를렘을 비롯한 여러 지역의 모습이 짜깁기하듯이 재구성되었다. 그가 활동하던 하를렘이나 암스테르담 같은 서부 저지대에는 화면에 보이는 것과 같은 높은 산이 없다. 땅이 해수면보다 낮은 그 지역에서는 기복 있는 평야조차 보기 어렵다. 고저의 차이가 심한 땅은 네덜란드 남동부에서나 볼 수 있다.

화면 속의 인간과 자연

어두워서 형태를 분간하기 어려운 화면 왼편 아래쪽 낮은 언덕에는 폐허가 된 건물 밑동이 남아 있고 그 아래로 길이 나 있다. 붉은 옷을 입은 인물이 말을 타고 먼 길을 떠나고, 길목을 지키던 거지는 때를 놓치지 않고 구걸한다. 그들 반대 방향으로 걸어가는 인물도 아주 작게 그려졌다. 이 모두가 그림의 어두운 부분에 들어 있어 눈여겨보지 않으면 인간의 모습은 드넓은 자연 풍경에 압도되어 지워져 버리고 만다. 전경의 짙은 빗금을 따라 오른쪽으로 내려가면 강을 만난다. 수심이 얕은 강

햇살에서 물장난하는 아이들(좌)과 말 탄 사람과 걸인(우)

물이 다리 아래로 흐르고, 다리를 건너 이어지는 길은 풍차가 서 있는 언덕 모퉁이를 돌면서 마을 쪽으로 다가간다.

마을 뒤쪽 더 멀리 그늘진 구릉이 길게 뻗어 있다. 작게 보이는 건물들의 희미한 실루엣이 가물거린다. 구릉의 왼쪽 끝자락은 바다로 이어진다. 구름을 헤집고 나온 좁은 햇살은 여름날의 눈부신 황금 밀밭을 비추고 있다. 짙은 녹색과 푸른 빛이 도는 회색의 풍경에서 유일하게 밝은 햇살이 닿는 곳이다. 이런 묘사가 감상자에게 한가한 오후의 정취를 실감 나게 전달한다. 빠르게 지나가는 구름 사이로 나타났다 사라지기를 반복하는 햇살을 받으며 갓 피어난 서정적인 풍경이다. 경치를 단순히 재현하는 데 그치지 않고 빛의 변화를 포착한 화가의 안목이 뛰어나다.

여기서 땅은 전체 화면의 3분의 1을 차지한다. 바다에서 구릉지대를 지나 산으로 이어지는 선이 그 경계를 이룬다. 그 위의 공간에서 보이는 것은 하늘과 구름과 점 같은 새들뿐이다. 이것은 네덜란드 풍경화의 전형적인 분할 구도이다. 평지와 바다에 익숙한 그들의 자연환경이 이처럼 넓은 하늘을 선호하게 한 걸까?

땅과 하늘을 나누는 경계는 반듯한 수평선이 아니다. 그림 속에 갈 '지之' 자의 변화가 들어 있다. 강가로부터 비스듬히 오르는 짙은 빗금은 바다 쪽에서 구릉과 산기슭을 타고 다시 사선을 그린다. 산등선에서 계속 이어지는 사선은 감상자의 시선을 가까운 풍경에서부터 차츰 멀어지며 넓어지는 공간으로 유도하고, 하늘에서도 구름의 움직임을 따라 지그재그로 선을 그리게 한다.

프랑스 풍경화의 선구 발랑시엔

이처럼, 네덜란드 풍경화가 일취월장 발전하는 사이에 프랑스 풍경화는 새로운 바람을 일으켰던 푸생과 로랭의 전례도 무색하게 답보 상태에 있었다. 사실, 풍경화가 독립적인 위상을 확보하는 데에는 오랜 기간의 시도와 노력이 필요했다. 17세기 선구자들이 등장한 이래 백 년의 세월이 흐르고, 18세기 후반 새로운 흐름이 형성되기까지 몇몇 화가의 작업이 이어졌다. 18~19세기 프랑스 풍경화의 주된 성격은 인간의 삶을 둘러싼 배경으로서 자연의 모습을 화폭에 담는 데 있었다. 인간 존재가 자연에 녹아들었던 **햇살**과는 그 성격이 반대인 셈이다.

루이 15세의 주문으로 프랑스 주요 항구를 그렸던 조세프 베르네,[*] 주로 유적지의 모습과 그 감회를 표현했던 위베르 로베르.[*] 이들은 로랭이 자취를 남긴 로마에서 화풍을 다듬었던 후계자들로서 자연에 부각된 인간의 모습에 초점을 맞추어 시야가 넓은 풍경에 이상적이고 낭만적인 감성이 깃든 풍경화를 그렸다.

이들 외에도 독특하고, 현대적이고, 감동적인 풍경을 그린 화가가 있었다. 피에르 앙리 드 발랑시엔.[*] 그 역시 로마에 20여 년 머물며 풍경화에 전념했다. 그는 다른 화가들과는 달리, 유명한 장소가 아니라, 평범한 자연 풍경을 화폭에 담으며 획기적인 작업을 했다. 그의 관심사는 빛과 색과 구도가 어우러져 만들어내는 풍경

[*] 클로드 조세프 베르네(Claude Joseph Vernet, 1714~1789)
프랑스 아비뇽 출생. 로마로 유학하는 길에 마르세유 항구에서 배를 타고 항해하면서 깊은 인상을 받은 그는 이탈리아의 해양 화가 베르나르디노 페르지오니의 화실에 들어갔다. 대기의 자연적인 효과를 꾸준하고 치밀하게 관찰하여 새로운 유형의 풍경화를 탄생시켰다. 프랑스 왕의 명을 받아 20년 로마 생활을 마치고 1753년 파리로 돌아와 프랑스 항구들을 그린 수많은 작품을 남겼고 미술 아카데미 회원이 되어 19세기 프랑스 풍경화 발전에 선구적인 역할을 했다.

[*] 위베르 로베르(Hubert Robert, 1733~1808)
프랑스 파리 출생. 조각가 L. 슬로츠에게 사사한 뒤 1754년 로마에서 오랫동안 머물렀다. 로마의 폐허가 있는 풍경이나 고대 건축을 시적인 정취로 그려 '폐허의 로베르'로 불렸다. 1765년 귀국하여 다음 해 왕립아카데미 회원이 되었고, 후에 회장이 되었다. 프랑스 혁명 때 투옥되기도 했다. 대표작으로 〈님의 디아나 신전 내부〉, 〈퐁뒤가르〉, 〈폐허가 된 루브르 대회랑의 상상도〉 등이 있다.

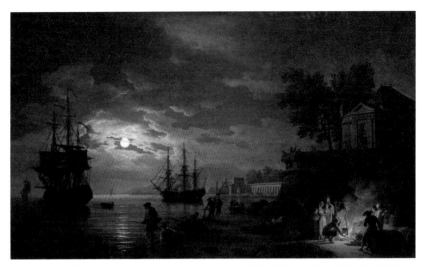

밤, 청명한 달빛이 비치는 항구(La nuit; un port de mer au clair de lune), 조세프 베르네, 98 x164cm, 1771, 프랑스 파리 루브르

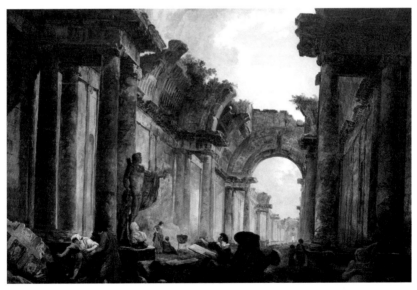

폐허가 된 루브르 대회랑의 상상도(Vue imaginaire de la Grande Galerie du Louvre en ruines), 로베르 위베르, 114 x146cm, 1796, 프랑스 파리 루브르

의 비밀을 캐고 그 매력을 드러내는 데 있었기에 인간의 흔적보다는 자연의 광휘를 화폭에 담으려고 노력했다. 그의 작품에도 풍경의 바탕에 역사적 사실이나 신화의 내용을 덧붙인 것이 있지만 별다른 매력은 없다.

발랑시엔은 바깥에서 데생하고 나서 아틀리에로 돌아와 유화 작업으로 그림을 완성하던 다른 화가들과는 달리, 야외 현장에서 직접 유채 작업을 했다. 그는 1800년 신고전주의 관점에서 풍경화에 관한 이론서를 출간하면서 '빛과 그림자는 지구의 회전, 대기에 포함된 수분의 양, 특별한 장소에 반사되는 빛의 특성 등 여러 가지 요소로 인해 지속적으로 변화한다.'라고 밝히고 제자들로 하여금 하루 중 여러 시간대에 같은 풍경을 그리게 하여 빛이 연출하는 형태의 차이점과 섬세한 변화를 세밀히 관찰하게 했다. 이런 점은 그에게 19세기 인상주의를 훨씬 앞선 선구적 인식이 있었음을 말해준다. 다시 말해 그는 현대 풍경화의 잘 알려지지 않은 선두주자였던 셈이다.

자연의 풍경만 그린 발랑시엔의 데생은 확실히 놀라움과 감동을 안겨준다. 어떤 것들은 18세기 감각이라고는 도저히 믿기 어려울 만큼 현대적이고 획기적이다. 있는 그대로의 자연 풍경을 느낀 대로 그리던 발랑시엔의 작품은 그가 강조했던 '풍경 초상화'의 개념을 그대로 보여주는 작업이다.

발랑시엔은 풍경화가가 되려면 눈에 보이는 자연의 모습을 그대로 화폭에 옮길 수 있는 눈과 손이 있어야 한다고 생각했다. 나는 바로 이 점 때문에 발랑시엔의 데생에 열광한다. 담백한 조선의 진경산수화를 애호하는 이유와 근본적으로 같다. 거기에는 관념적인 미술사의 묵은 때가 끼어 있지 않다. 그는 늘 따라다니던 갖가

*** 피에르 앙리 드 발랑시엔**(Pierre-Henri de Valenciennes, 1750~1819)
프랑스 툴루즈 출생. 툴루즈 왕립 아카데미에서 공부하고 가브리엘 프랑수아 두아이엥에게 배웠다. 1769년 이탈리아를 처음 방문한 이래 1778~1785년 사이 로마에 체류하면서 자연을 직접 묘사하는 풍경화를 그렸다. 풍경 초상의 개념을 발전시켜 대상의 세밀한 부분에 주목하고 그 고유한 특징을 현장에서 포착하여 직접 화폭에 옮기는 방법으로 많은 화가에게 영향을 미쳤다. 근대 풍경화의 선구자로 알려진 그는 재능과 이론을 겸비한 화가이자 이론가로서 풍경화 작업과 원근법에 관한 강의도 하고 저술도 남겼다. 1805년 살롱에서 금상을 받았으며 국가에서 레지옹도뇌르 훈장을 받았다.

루브르에 소장된 발랑시엔의 데생 작품들. **몬테 카발로 언덕 위의 건물들**(좌), **강가의 초가집**(우)

지 규제에서 벗어나 가슴이 확 트이도록 자유롭게 자연의 모습을 담았다. 화가의 감각이 제대로 살아날 수 있는 세상이 되었던 것이다.

130여 점에 이르는 발랑시엔의 유채 데생을 소장한 루브르는 번갈아 가며 40여 점을 전시한다. 발랑시엔의 데생은 주로 두꺼운 종이 위에 유채로 그려졌는데, 그가 그린 하늘이 유난히 마음에 든다. 풍경화에는 늘 하늘이 들어 있게 마련이지만, 발랑시엔의 데생에는 하늘이 한층 더 넓고 압도적이다. 가슴 두근거리게 하는 흰 구름을 자주 볼 수 있는 것도 큰 즐거움이다.

나는 하늘을 무척 좋아한다. 하늘은 아무것도 없이 텅 빈 곳이기에 많은 것을 받아들일 수 있다. 구름이 떠다니고, 바람이 지나가고, 천둥과 번개가 치고, 오묘한 색을 내는 달과 반짝이는 별이 드나든다. 하늘은 하루의 모든 빛을 지녔으며, 무한한 꿈과 신비를 품을 수 있는 곳이다.

나는 코발트 빛 하늘에 반해 리스본을 찾아간 적이 있었다. 어둠의 색이 풀어지는 시에나의 쪽빛 밤하늘은 잊지 못할 추억으로 남아 있다. 그처럼, 발랑시엔의 하늘은 보면 볼수록 깊어지고, 이루 표현하기 어려운 색으로 번진다.

발랑시엔의 마술
비 내리는 네미 호수는 겨우 12 x 50센티미터의 그림이지만, 로마 부근에 있는 화산 호수의 정경을 기막히게 담았다. 파노라마처럼 펼쳐진 풍경은 얼굴에 떨어지는 빗방

비 내리는 네미 호수(Le Lac de Nemi sous la pluie), 발랑시엔, 12 x 50cm, 1780, 프랑스 파리 루브르

울을 맞는 듯한 착각을 일으키게 한다. 군데군데 드러나는 푸른 조각 하늘은 지나가는 소나기가 곧 그치리라고 말해준다. 호수는 아직 비구름 속에서 모습을 반쯤 감추고 있다. 앞쪽 모퉁이에 서 있는 건물은 역광을 받아 반듯하고 분명한 선으로 하늘을 가른다. 그리고 완만하게 돌아가는 호숫가의 곡선이나, 빗속으로 사라지는 산봉우리의 희미한 실루엣과 대조를 이루며 거리감을 강조한다. 화면에서 인간은 눈에 보이지 않지만, 분명히 존재하고 있음을 간접적으로 암시한다.

발랑시엔의 데생은 사실적 풍경 묘사에서 그치지 않는다. 감상자로 하여금 직접 그 자리에 서 있는 듯한 생생한 감흥을 느끼게 하여 감동을 더해준다. 이 데생에서도 비구름이 품고 있는 축축한 공기가 직접 느껴지는 듯하다. 그 속에 감도는 자연의 향기도 코를 자극한다. 차츰 맑아지는 하늘에서 일어나는 빛의 미묘한 변화까지도 그대로 전해준다. 나는 이 그림을 보면, 마치 언젠가 그곳을 다녀온 적이 있는 듯이 아련한 향수마저 느낀다.

파르네세 궁의 건물들, 두 그루의 포플러도 발랑시엔의 고유한 특징을 보이는 단아한 풍경화다. 보면 볼수록 그 속에 마음이 착 달라붙는다. 로마 시내 서쪽의 테베레 강변에 있는 파르네세 궁은 파르마 출신의 명문가문 저택이었다. 그 영지에 있었을 여러 채의 건물과 두 그루의 나무, 그리고 텅 빈 하늘이 이 그림의 전부다. 사람의 모습을 찾아볼 수 없기는 그의 다른 그림들과 마찬가지다. 그나마 마구간이나 농가 건물로 향하는 길이 구부렁하게 나 있어 사람 사는 곳임을 짐작할 수 있다. 매미

파르네세 궁의 건물들, 두 그루의 포플러(Fabriques à la villa Farnèse : les deux peupliers), 발랑시엔, 25.3 x 37.8cm, 1780년대, 프랑스 파리 루브르

울음조차 들리지 않고, 포플러 잎 하나 움직이지 않는 적막한 한낮 풍경이다.

 건물의 그림자를 드리우는 눈부신 햇살도 멈춰버린 진공의 세계. 분홍빛이 살짝 들어간 파란 하늘에는 구름 한 점 없다. 그림에서는 로마 전원의 냄새가 물씬 풍기는 듯하다. 빛이 너무 강해 눈을 제대로 뜰 수 없을 것 같다. 눈앞에 펼쳐진 자연의 한 조각을 화폭에 그대로 옮겨놓은 것만 같다. 발랑시엔의 마술이다.

단순함의 미학

파르네세 궁의 건물들, 두 그루의 포플러가 보여주는 구도는 지극히 단순하다. 두 그루 포플러의 인상적인 수직선, 차례로 겹쳐지면서 이어지는 건물들의 수평선이 전부다. 추사의 **세한도**가 보여주는 단순의 미학을 18세기 서양 회화에서 만나는 반가움이 크다. 지중해의 햇살 아래서 탄생한 폴 세잔의 입체감과 빛이 닮은꼴로 떠오르

세한도 국보 제180호, 김정희, 1844, 개인 소장

기도 한다. 종이 위에 그린 야외 데생에서는 세기를 앞서 간 예술가의 심안心眼이 그대로 남아 있다. 땡볕 아래서 눈앞에 보이는 풍경에 몰두했을 발랑시엔의 모습이 눈에 선하다.

발랑시엔의 하늘에는 늘 기막힌 구름이 피어 있었을 터인데, 파르네세의 건물들 위로는 잘라놓은 듯이 납작한 푸른색뿐이다. 그 평편한 단면의 효과는 그 아래 건물들의 입체감, 빛과 그림자가 이루는 대조적인 공간의 조화를 돋보이게 한다.

그림에서 포플러는 유난히 높아 보인다. 그 잎사귀마다 걸린 햇살이 반짝인다. 나란히 선 두 그루의 나무가 화면을 배분하는 비율은 이 단순한 구도에 숨어 있는 비밀이다. 두 그루의 포플러는 하늘을 재단하여 나무와 하늘 사이의 공간을 왼쪽으로부터 1 : 2 : 3의 비율로 나누었다. 포플러의 키가 높을수록 그 뒤에 놓인 건물들은 전경에서 더욱 멀어 보인다. 전체적으로 단순한 구도이지만, 나무가 화면에 적절한 거리감과 비율을 부여하고 있는 것이다. 얼핏 보기에 그저 밋밋해 보이는 그림이지만, 되새길수록 깊은 맛을 느낄 수 있다.

19. 카스파 다비드 프리드리히 **달빛 아래 바닷가**

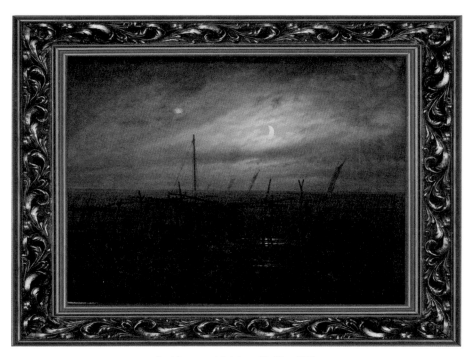

Bord de mer au clair de lune, 22 x 30cm, 1818

Caspar David Friedrich

카스파 다비드 프리드리히(Caspar David Friedrich, 1774~1840)

독일 그라이프스발트 출생. 처음에는 코펜하겐에서 배웠으나, 1798년 이래 드레스덴에서 활약했으며 그곳 미술학교의 교수가 되었다. 19세기 독일 초기 낭만주의의 가장 중요한 풍경화가로서 그의 주요 관심사는 자연에 대한 성찰이었고, 상징적·반고전주의적 작품을 남겼다. 그의 작품은 물질주의 사고에 환멸을 느낀 당시의 분위기를 잘 반영하며, 자연을 '인간이 만든 문명의 인위적인 측면과 대립하는 신성한 창조물'로 묘사했다. 그의 작품은 20세기 초 새로운 평가를 받았고, 특히 1930년대 나치가 그의 작품을 북부 유럽적 특징을 구현한 작품으로 선전하여 한때 나치의 국수주의적 특징을 구현한 작품으로 오해받기도 했다. 〈산중의 십자가〉, 〈북극의 난파선〉 등의 작품이 전해진다.

상징으로 가득한 독일 낭만주의 풍경화의 진수

16세기에 대가들이 출현했던 독일회화는 한동안 소강기를 보내다가 19세기 낭만주의 시대를 맞으면서 값진 열매를 맺었다. 그 대표적 화가인 프리드리히는 풍경화를 통해 인간의 심오한 영혼과 자연의 위대함을 형상화했다.

루브르는 두 점의 프리드리히 작품을 소장하고 있다. **달빛 아래 바닷가**는 22 x 30 센티미터에 지나지 않는 아주 작은 그림이다. 하지만 나로서는 이처럼 사방을 가득 채우는 달빛에 젖은 작품을 본 적이 드물다. 모래톱에 부서지는 파도 소리가 들려오고, 달빛 정적 속으로 고스란히 빠져드는 느낌의 그림을 만난 기억이 까마득하다.

이 그림을 보고 있으면, 나도 모르게 낭만적인 감상에 젖어 그 촉촉한 마음은 어느새 풍경 속으로 빨려 들어간다. 그리고 문득 파도가 발등을 간질이는 모래밭에 서서 밤바다를 바라보고 있는 자신을 발견한다. 교교한 달빛은 이마에도, 발밑의 하얀 모래에도, 반짝이는 바다에도 소리 없이 내려앉는다. 어둠을 투명하게 녹이는 달빛은 차츰 그림에서 넘쳐흘러 감상자의 가슴을 적신다.

갯비린내가 코를 찌를 만큼 실감 나는 바다를 바라보는 전율이 온몸을 사로잡는 **달빛 아래 바닷가**. 바다가 자주 그림의 주제가 되었던 시기에 그려진 이 풍경화는 독일 낭만주의 회화의 선구자였던 프리드리히의 세계를 한눈에 보여준다.

안개가 걷히지 않은 이른 아침, 석양이 하늘을 온통 물들이는 저녁, 그리고 달빛 고요한 밤의 풍경을 주로 그렸던 프리드리히는 이 작품에서 어둠이 내린 밤의 풍경을 그렸다. 이성보다 감정이 활동하는 시간대를 선호하던 낭만주의 성향이 다분히 드러난 셈이다. 인적 없는 광활하고 텅 빈 자연 풍경이 그림을 가득 채우는 것도 19세기 낭만주의 열정에 사로잡힌 프리드리히 작품의 특징이다.

그의 작품은 제한된 색조로 짜였지만, 색감의 섬세한 변화를 빌려 감정의 미묘한 느낌까지 포착한다. 대부분 전경이 어둡고 후경이 밝은 구도여서 단순함 속에서도 깊고 넓은 공간을 만들어낸다. 자연 속에서 이루어진 수직과 수평의 조화는 프리드리히의 다른 그림에서도 쉽사리 찾아볼 수 있다. 때로는 정확하게, 때로는

흐릿하게 묘사하는 부분의 대조를 통해 오묘한 자연 풍경의 극치를 그려내는 능력이 프리드리히의 탁월한 능력이다.

그러나 작품 안으로 들어가면 표면과는 다른 상징과 영혼의 세계를 만나게 된다. 널어놓은 그물이나 바닷가에 세워진 기둥은 세상을 살아가는 인간들의 존재를 나타낸다. 그 뒤의 어두운 배경은 혼미한 인간 세상을 상징한다. 그 위로 달빛 가득한 하늘은 천상의 세계를 의미한다. 또한, 해안가에 좌초해 있는 배는 시련에 빠진 인생을 암시한다. 위험을 무릅쓴 바다의 항해를 마치고 마침내 항구로 돌아오는 보잘것없는 돛단배들은 인생의 고달픈 여정을 떠올리게 한다. 밤이 되어 온 세상이 어둠에 빠졌을 때 홀로 사방을 밝히는 달은 바로 구세주 예수를 가리킨다.

비극적이었던 프리드리히의 삶

엄숙한 자연 앞에서, 위대한 진리 앞에서, 인간은 무엇을 생각하게 될까? 수도승 같은 삶을 살았던 낭만주의 회화의 선구자 프리드리히의 답은 신앙이었다. 이 답은 프리드리히의 비극적인 운명에서 비롯했다. 그는 아주 어려서 어머니를 여의고, 두 누이마저 연이어 잃었다. 그뿐 아니라 바로 눈앞에서 남동생이 얼어붙은 강물에 빠져 죽는 현장을 목격했다. 이런 충격적인 사건들과 거듭된 불행을 겪었던 어린 프리드리히의 마음에는 죽음의 그림자가 짙게 드리워졌을 것이다. 아버지의 보살핌과 더불어 매일 성서의 뜻을 되새기는 독실한 기독교적 환경이 없었다면, 어린 시절의 상처는 치유되기 어려울 만큼 컸을 것이다. 이때 형성된 프리드리히의 성격은 그의 인생관과 예술관을 결정짓는 중요한 기점이 되었다. 그러기에 그의 작품에는 운명의 그림자가 지워지지 않은 채 남아 있지만, 자연을 통해 신의 섭리를 깨닫고 죽음의 공포를 극복하려는 화가의 의지가 강하게 엿보인다. 그 선택만이 인간을 영원한 구원으로 인도하는 참된 길이라는 그의 철학을 **달빛 아래 바닷가**에도 변함없이 확인할 수 있다.

까마귀들이 앉은 나무(Kraehen auf einem Baum), 프리드리히, 54 x 71cm, 1822, 프랑스 파리 루브르

뒤틀어진 나무와 무덤가의 까마귀

풍경화를 통해 낭만주의 회화 정신에 뚜렷한 자취를 남긴 프리드리히가 살았던 독일 땅을 여행하다 보면 참나무 숲을 자주 만난다. 그가 1818년에 **달빛 아래 바닷가**를 완성하고 나서 4년 뒤에 그린 **까마귀들이 앉은 나무**를 보면 오래된 참나무 한 그루가 꼬이고 뒤틀린 채 화면을 가득 채우고 있다. 하늘로 곧게 뻗어 오르지 못하고 사방으로 줄기와 가지를 펴뜨린 모양이다. 기후 조건이 나쁜 곳에서 전형적으로 볼 수 있는 생태적 현상이다.

　　달빛 아래 바닷가에서와 마찬가지로 **까마귀들이 앉은 나무**에서 저 멀리에 펼쳐진 바다는 북유럽의 추운 발트해로서 프리드리히가 태어났던 그라이프스발트^{Greifswald}

주변의 풍경 그대로이다. 산발한 머리카락 같은 가지를 뻗고 추위와 바람에 시달리며 간신히 살아남은 화면 가운데의 참나무나 왼쪽의 나무 그루터기에서 쓰러질 듯 뻗어 나온 가지들만 봐도 발트해 연안의 겨울이 얼마나 혹독한지 가히 짐작할 수 있다. 프리드리히가 살았던 시대에 실제로 그곳을 다녀간 여행자가 남긴 기록을 보면 그림에 나오는 참나무와 비슷한 모양을 한 나무들에 관한 묘사가 남아 있다. 이처럼 삭막하고 황량한 공간에 서 있는 헐벗은 나무의 모습은 앞으로 다가올 험하고 긴 겨울에 대한 긴장감을 고조시킨다. 하늘가를 불안하게 수놓은 나뭇가지들은 감상자의 가슴 깊은 곳에 자연에 대한 경외감을 불어넣는다.

나뭇가지에 이미 까마귀 몇 마리가 내려와 앉았고, 나머지 까마귀들도 하늘에서는 줄을 지어 나무쪽으로 날아오는 중이다. 사방이 어둠에 묻히기 전에 밤을 지낼 곳을 찾아오는 걸까? 슈베르트의 〈겨울 나그네〉 가운데 〈까마귀〉라는 가곡의 선율이 주는 감동을 그대로 그려놓은 듯한 장면이다.

까마귀들의 둥지가 된 참나무 뒤편에는 훈족Huns의 분묘로 알려진 봉긋한 무덤이 있다. 이 허물어진 봉분이 4세기경부터 유럽 일부를 정복하면서 게르만 민족의 대이동을 야기했던 훈족의 역사를 떠올리게 한다. 백전백승의 기세로 발트해 연안 독일 북부까지 쳐들어왔던 거대한 제국의 역사가 황혼의 어스름 속에서 쓸쓸한 무덤 하나로 남아 있다. 흥망성쇠의 역사조차 한 인간의 죽음과 마찬가지로 허무하기 그지없고, 오로지 자연의 섭리만이 유구함을 되새겨주는 듯하다.

다른 관점에서 보면 전혀 새로운 그림

헐벗은 고목, 불길한 까마귀, 허물어진 무덤…. 이 모든 것이 죽음을 연상케 한다. 죽음을 예견한 듯한 암울함은 고흐의 **까마귀가 나는 밀밭**에도 담겨 있다. 하지만 프리드리히의 **까마귀들이 앉은 나무**에 담겨 있는 내용은 결코 죽음의 암시로 끝나지 않는다. 저 멀리 끝없는 하늘이 펼쳐졌고 거기에는 빛이 있다. 바로 영원의 세계이다. 인간에게는 죽음이 찾아오고, 인간은 죽음을 통해 영원의 영역에 들어갈 수 있

다. 그 길로 인도하는 존재는 신이다. 이것이 프리드리히 작품에서 늘 되풀이되는 믿음이며, 그가 표현하려던 주제였다. 지상의 어두운 전경, 밝고 광활한 후경, 무인지대에서 느껴지는 자연에 대한 경외감, 거기서 느껴지는 신의 존재. 이 모든 것이 어우러진 자연의 섭리가 한 폭의 그림을 통해 드러나는 프리드리히의 신념이다.

그림에서 받은 첫인상을 지워버리고 새로운 눈으로 바라보면 그림의 내용도 달라진다. 헐벗고 기괴해 보이는 고목의 가지 끝을 자세히 살펴보면 작은 잎들이 막 돋아나고 있음을 알 수 있다. 긴 겨울 내내 결코 느낄 수 없을 것 같았던 봄기운이 스치자, 죽은 것 같았던 고목도 새 잎을 내밀고 있는 것이다. 날개 속에 머리를 파묻은 채 추운 겨울을 나던 까마귀들 역시 날이 밝자, 나뭇가지를 떠나 어디론가 떼를 지어 날아가고 있다. 동쪽 하늘을 붉게 물들이며 밝아오는 아침 햇살은 이미 새로운 하루의 시작을 알린다. 아직 떠나지 않은 새들은 이쪽저쪽 가지를 부산하게 옮겨 다니며 날아갈 준비를 하고 있다. 얼어붙었던 무덤가의 땅도 조금씩 녹아 싹이 움트고 있다….

이처럼 완전히 대조적인 해석이 양립할 수 있다. 그렇다면, 황량해 보이는 풍경은 죽음을 맞이한 것이 아니라, 생명의 순환이라는 영원한 자연의 섭리에 따라 탄생을 준비하는 중인지도 모른다. 그리고 그 뒤로 끝없이 열린 빛의 세계는 신의 나라를 향한 희망을 상징할 터이다.

순환하는 삶과 죽음에 대한 성찰

화면 왼쪽에 푸른 바닷가를 따라 이어진 밝은 해안은 프리드리히가 태어난 그라프스발트 맞은 편의 뤼겐 섬이다. 햇살을 받아 빛나는 흰 석회암 절벽은 프리드리히의 어릴 적 꿈의 무대였을지도 모른다. 그래서인지 그의 대표작 가운데 하나인 **뤼겐의 백암절벽**에도 눈부신 석회암 절벽 해안이 등장한다. 오랜 독신 생활을 끝내고 어린 신부와 뤼겐 섬으로 신혼여행을 하고 온 다음에 그렸을 것으로 추측되는 이 그림은 **달빛 아래 바닷가**와 같은 시기의 그림인 셈이다.

빽빽한 너도밤나무 잎과 세 명의 등장인물로 둘러싸인 어두운 전경, 그와 선명한 대조를 이루며 화면에 공간적인 깊이를 만들어내는 백암절벽의 중경, 그리고 시원하게 뚫린 시야에 펼쳐진 바다와 희미한 수평선 위로 보이는 하늘로 구성된 원경. 이것은 전형적인 프리드리히의 공간 전개 방식이다. 감상자의 시선을 가깝고 어두운 곳에서 출발하여 멀고 밝은 곳으로 인도하는 이런 방식에는 프리드리히가 암시하는 구원의 메시지가 포함되어 있다. 이처럼, 인간의 영혼을 자연과 신에게로 인도하려는 프리드리히의 핵심적인 의도는 **뤼겐의 백암절벽**에서도 확인할 수 있다.

자연을 마주한 고독한 인간의 실존적 삶을 끊임없이 돌아보던 프리드리히. 그가 그린 **까마귀들이 앉은 나무**에서 새로이 찾아오는 봄은 헐벗은 인간의 마음에 싹트는 자연의 신비이며 신의 은총일지도 모른다. 결국, 자연은 돌고 도는 순환의 연속이기에 늦가을인지 이른 봄인지 알 수 없는 그림의 시점은 프리드리히에게 크게 중요하지 않았을 것이다. 그에게 죽음과 삶은 서로 맞물린 연결고리에 지나지 않을 테니까.

뤼겐의 **백암절벽**(Kreidefelsen auf Ruegen), 프리드리히, 90.5 x 71cm, 1818, 독일 빈테르투르 오스카 라인하르트 미술관

20. 조지프 말로드 윌리엄 터너 멀리 만이 보이는 강가 풍경

Paysage avec une rivière et une baie dans le lointain, 93 x 123cm, 1835~1845

조지프 말로드 윌리엄 터너(Joseph Mallord William Turner, 1775~1851)

영국 런던 출생. 원래 직업은 건축사 조수였으나, 14세 때부터 로열 아카데미에서 수채화를 배웠고, 21세에는 〈바다 낚시꾼〉을 전시하여 능력을 인정받았다. 1802년에 아카데미 정회원이 되었으며 1811년에는 원근법 교수, 1845년에는 회장이 되었다. 그는 주로 수채화와 판화를 제작했는데 20세 무렵 유화를 시작하여 유채 풍경화를 전람회에 출품하기도 했다. R. 윌슨을 비롯하여 17세기 네덜란드의 풍경화가들의 영향을 받았으며, 국내 여행에서 익힌 각지의 풍경을 소재로 삼았다. 1802년 유럽으로 건너가, 프랑스를 중심으로 풍경화의 소재를 모아 500점이나 되는 스케치를 남겼고, 이 무렵부터 푸생이나 롤랭의 고전적·서사적 풍경화에 매력을 느껴 특히 구도를 잡는 방식에 크게 영향을 받았다. 1819년 이탈리아로 건너가 색채에 빛을 더하게 되었고, 1820년 전후부터는 자연주의적 성향에서 벗어나 낭만적 경향으로 기울어졌다. 〈전함 테메레르〉, 〈수장(水葬)〉, 〈비, 증기, 그리고 속도-대 서부 철도〉, 〈디에프 항구〉, 〈노럼성과 일출〉 등의 대표작은 그의 낭만주의적 완성을 보여 준다. 그의 사후에도 특히 인상주의 화가들에게 큰 영향을 미쳤다. 그는 생전에 무려 1만 9천 점의 스케치와 200여 권의 스케치북을 남겼다.

루브르의 돌연변이

아주 오래전 루브르에서 처음 이 그림을 처음 보았을 때, 나는 순간적으로 아무것도 볼 수 없었다. 눈앞이 흐릿해지고 정신마저 몽롱해지는 듯했다. 뒤범벅되어 흐르는 색깔들이 네모난 그림틀 안에 번져 있다고 느꼈을 뿐이다. 매우 충격적이었다. 이런 그림을 루브르에서 보았기에 더욱 그랬을 것이다. 루브르는 수천 년간 눈에 비치는 모습을 그대로 표현하려고 애쓴 예술 작품들이 한데 모여 있는 곳이 아니던가. 그런데 바로 그곳에서 눈이 포착한 것을 도로 지워버리는 혁신을 보았던 것이다.

이것은 내가 아는 한, 루브르에서 가장 추상적인 작품이며 어느 범주에도 넣기 어려운 외톨이 그림이다. 그리고 전 프랑스를 통틀어 유일한 터너의 작품이다. 제목에 '멀리 만灣이 보이는 강가 풍경'이라는 설명이 달렸다. 나는 이 그림을 통해 순환하는 인류의 문화가 그리는 거대한 원圓의 첫 문이자 마지막 문을 열고 들어섰던 순간을 영원히 기억할 것 같다.

21세기 사람들은 현대 예술에 지나칠 정도로 노출되어 웬만한 감각적 충격에는 무덤덤할 만큼 익숙해졌다. 그런 감수성을 지닌 현대인과 19세기 초반 사람들에게 터너의 그림은 얼마나 다르게 보였을까? 나의 눈과 머리를 때릴 만큼 획기적인 터너의 그림이 그 당시 사람들에게 어떤 감동을 주었을지 상상이 가지 않는다.

멀리 만이 보이는 강가 풍경은 1835~45년 사이의 작품으로 파티니르의 **사막의 제롬 성인**으로부터 320여 년의 세월이 흐른 다음에 제작된 것이다. 로랭의 **크리세이스를 그녀의 아버지에게 돌려주는 오디세우스**로부터는 200년, 라위스달의 **햇살**로부터 180년, 발랑시엔의 **비 내리는 네미 호수**로부터 60년이 흐르고 나서 새로이 모습을 드러낸 꽃봉오리다. 또한, 코로의 초기 풍경화가 출현한 것과 비슷한 시기였으며, 인상주의가 싹이 트려면 아직 30년을 더 기다려야 했다.

루브르는 생명의 진화 과정을 한눈에 볼 수 있는 자연사 박물관처럼, 풍경화의 진화 과정을 한눈에 보여준다. 루브르에서의 최종 진화 단계는 쉴리 전시관 한 모퉁이에 있는 몇 점의 초기 인상주의의 그림이다. 터너의 그림은 돌연변이로 분류

해야 할 것이다.

무엇인지 분명히 가려낼 수 없으면서도 느낌이 가슴에 와 닿는 마술. 이것이 터너의 세계이다. 붙잡을 수 없는 공기처럼 떠다니며 수증기처럼 곧 사라져버릴 것 같은 상태. 이것이 바로 터너의 붓끝이다. 형체가 주는 관념의 집착을 뛰어넘고 흐름의 고리를 끊어버린 파격. 이것이 다름 아닌 터너의 환상이다.

말년에 그렸을 **멀리 만이 보이는 강가 풍경**은 그가 남긴 미완성 작품의 하나로 생전에는 한 번도 공개된 적이 없었다. 이 그림이 현대 추상화 같은 느낌이 드는 이유는 작업을 완전히 끝내지 않은 상태이기 때문일까? 그렇지는 않다. 사실, 미완성인 것처럼 보이는 그의 작품은 수두룩하다. 예술가에게 완성과 미완성은 객관적 기준이 없기에 그의 결정에 달렸을 뿐이다. 욕심이 나서 조금 더 손질했다가 작품을 완전히 망쳐버리는 경우, 밑 작업 과정에서 더는 손댈 곳 없어 그대로 끝나는 경우, 전시까지 했던 작품을 시간이 지나 다시 손보는 경우 등 예술 작품에서 완성의 기준은 모호할 수밖에 없다. 어쩌면, 끝낼 수 없는 무한의 거대함 앞에서 멈춰버렸기에 터너의 작품들은 추상 덩어리로 남게 되었는지도 모른다. "이제 무한의 세계로 돌아가는구나."라고 임종의 말을 남겼던 터너의 그림 세계는 어차피 명확한 끝이 없어 보인다.

산업혁명과 여행의 영향

유럽 대륙에 견주어 크게 두각을 나타내지 못했던 영국 회화는 18~19세기에 이르러 분수령을 맞는다. 그 시점이 1760~1840년 사이의 영국 산업혁명과 맞물린 것은 우연이 아니라는 사실에 주목할 만하다. 뛰어난 초상화가들에 이어 풍경화의 선구자들이 등장한 18세기 말 영국 회화는 컨스터블"과 터너의 등장으로 약진의 발판을 마련했다.

18세기 중반부터 활동한 알렉산더 카즌스"의 수채화는 터너를 비롯한 18~19세기 영국 풍경화가들을 키워내는 밑거름이 되었다. 터너의 친구였던 토마스 거틴"의

시적인 낭만주의 풍경화도 한몫했다. 이들의 공통점이라면 모두 여행을 많이 했다는 점이다. 산업혁명 이후의 경제 성장과 더불어 여행은 새로운 세계를 향한 문을 열어주었다.

터너는 평생토록 여행하면서 2만여 점에 가까운 소묘를 했으며, 대서양을 건너 유럽 곳곳으로 빛과 색과 풍경을 찾아다녔다. 터너 그림의 초기 경향은 선명한 윤곽과 정확한 묘사에 있었다. 화면이 서서히 투명해지고, 형태의 경계가 모호해지는 흐름으로 바뀌게 된 것은 오랜 작업 과정 끝에 얻은 숙성의 결과였다.

쌓는 과정에는 부수는 과정이 뒤따르고, 그리는 작업에는 지우는 작업이 잇따르는 순환과 반복이 미술의 세계이다. 예술도 마치 살아 있는 생물처럼 단계적으로 진화를 거듭한다. 그기에 대가들의 작품도 말년에 이를수록 더욱 단순해지고, 깊어지는 것이다. 그 대표적 작가를 꼽으라면 터너도 빠지지 않을 것이다. 터너의 형태 없는 풍경들은 끝없는 관찰, 오랜 경험, 멈추지 않는 노력, 그리고 샘솟는 열정의 열매였다. 그렇게 여과되고 승화된 단계를 거쳤기에 형체 없이도 감상자의 마음을 흔드는 감동을 전해줄 수 있는 것이다.

* **존 컨스터블**(John Constable, 1776~1837)
영국 이스트 버골트 출생. 부유한 제분업자의 아들로 태어났다. 그는 고향의 시골 풍경을 소재로 삼았기에 당시 유행하던 성서나 신화의 장엄하고 이상화된 풍경에 비해 너무나 평범했다. 더군다나 자연을 직접 관찰하고 그린 그의 그림은 관습대로 풍경을 그리던 아카데미 전통에서 멀리 떨어져 있었다. 그는 늘 야외에서 작업했고, 순간적인 빛의 효과와 자연 현상을 세심하게 기록했다. 그러나 그는 39세 이전까지 단 한 점의 그림도 팔지 못했으며, 53세가 되어서야 왕립 아카데미의 정회원이 되었다. 1824년 파리 살롱전에서 〈건초 마차〉가 금메달을 수상하여 영예를 얻었고, 비록 생전에는 제대로 평가받지 못했지만, 그는 윌리엄 터너와 함께 가장 위대한 영국의 풍경화가 중 한 사람으로 손꼽힌다. 그의 작품은 들라크루아와 바르비종파 화가들을 포함하여, 프랑스 미술가들에게 큰 영향을 미쳤다.

* **알렉산더 카즌스**(Alexander Cozens, 1717~1786)
러시아 페테르부르크 출생. 영국 화가. 1742년 이래 영국에서 살았으며 한동안 이탈리아에 체재하다가 1946년 영국으로 되돌아와서 수채 풍경화가로서 한 유파를 이루었다. 종이 위에 물감이 스며 우연히 만들어지는 색채의 얼룩을 이용한 작화법(blot drawing)을 창안하여 영국 화단의 낭만파 풍경화의 선구자가 되었다. 〈산의 풍경〉 등의 작품이 있다.

* **토머스 거틴**(Thomas Girtin, 1775~1802)
영국 사자크 출생. 데이즈에 사사했고 1794~1797년 터너와 함께 T. 먼로에게 고용되어 J. 커즌의 그림을 복제하는 일을 했다. 1796년 잉글랜드 북부 및 스코틀랜드 남부 지방을 스케치 여행했다. 스승의 양식을 탈피하고 서정성이 풍부한 작풍을 전개했다. 1801년 6개월간 파리에 머물다 돌아와 반 년 후 27세에 죽었다. 작품에 〈첼시의 흰 집〉 등이 있다.

폭풍우가 다가오는 웨이머스 만(La Baie de Weymouth à l'approche de l'orage), 존 컨스터블, 1819, 88 x 112cm, 프랑스 파리 루브르

영국 풍경화의 또다른 이름, 컨스터블

터너와 동시대 인물이며, 그와 함께 19세기 영국 풍경화를 대표하는 화가로 컨스터블이 있다. 그는 터너와 대조적이다. 컨스터블은 당시의 여느 화가들과는 달리, 몇 곳을 제외하고는 여행도 하지 않았고, 그가 태어난 시골의 풍경을 배경으로 평생 작업했다. 즉, 그는 장소 자체보다는 시간과 빛과 감성에 따라 변하는 풍경의 모습을 정확하게 포착하는 것이 중요하다고 생각했다.

자유롭고 대담하고 격동적인 터너의 그림에 견주어 컨스터블의 그림은 소박하고 서정적이며 사실적이고 정적인 성격이 두드러진다. 날아갈 듯이 가볍고 투명하도록 얇은 채색이 특징인 터너의 그림과는 달리, 야외 데생부터 시작된 그림에 유채 물감이 점점 두꺼워지는 것이 컨스터블 그림의 성향이다. 터너가 어렸을 때부터 영국 미술계에서 탁월함을 인정받았다면, 끈질긴 노력 끝에 얻어낸 컨스터블의 평판은 오히려 프랑스 낭만주의 화가 사이에 널리 퍼졌다. 터너가 인상주의와 추상주의의 출현을 알렸다면, 컨스터블은 자연주의 경향의 바르비종파˙에 영향을 미쳤다. 타고난 나그네와 근면한 농부를 나란히 보는 듯하다.

성숙기를 거친 컨스터블이 1819년에 그린 **폭풍우가 다가오는 웨이머스 만**은 그가 빛의 변화를 관찰하고 하늘을 자주 화포에 옮기던 시기의 작품이다. 그림의 장소는 그가 바다를 보려고 예외적으로 나들이하던 곳이며, 그의 신혼여행지이기도 했다. 그는 이 장소를 자주 그렸는데, 런던 내셔널 갤러리에 전시된 1816년 작품과 구도의 각도까지 똑같다. 루브르의 **폭풍우가 다가오는 웨이머스 만**과 다른 점이라고는 푸른 하늘에 한가로이 구름이 피어오르고 있다는 점이다. 그리고 몰려오는 먹구름이 비를 쏟기 전에 어서 집으로 돌아가려는 해변의 두 인물이 없다는 것뿐이다. 처음에는 크기

도 똑같았는데, 루브르의 **폭풍우가 다가오는 웨이머스 만**은 나중에 그림의 위쪽과 왼쪽에 천을 잇대어 확장했다.

폭풍우가 다가오는 웨이머스 만에서 가장 중요한 점은 컨스터블의 전환기를 보여준다는 사실이다. 순간적으로 변하는 빛과 거기서 생기는 찰나적인 감흥을 포착하는 힘이 이전 그림에서보다 훨씬 강해졌음을 느낄 수 있다. 화면의 3분의 2를 차지하는 하늘에 격동하는 힘이 가득하다. 대서양 저편에서 몰려오는 엄청난 기운의 먹구름은 해안의 흰 구름을 몰아내며 빠르게 들이닥친다. 고조되는 긴장감은 뭍으로 급히 돌아오는 배 한 척과 서둘러 양 떼를 모는 목동과 바위에 붙은 해산물을 따고 있는 여인을 앞서 서둘러 가는 소녀의 발길에서도 느껴진다. 게다가 모래톱에 부서져 점점 커지는 파도의 흰 거품도 다가오는 폭풍우를 예고한다. 단순한 풍경 묘사를 넘어선 이 그림은 폭풍우를 앞둔 긴박감과 감성을 뒤흔드는 한순간의 격정을 생생하게 전달한다.

감상자 스스로 그려야 하는 풍경

여러 면에서 동시대 화가들과 달랐던 터너의 작품 세계는 감상자에게 더 자유롭고 유연한 시선을 요구한다. 그래야 터너의 풍경 안으로 들어가 그 정취에 흠뻑 젖을 수 있기 때문이다.

멀리 만이 보이는 강가 풍경에서 하늘과 땅은 뚜렷한 경계 없이 나뉘었고, 엷은 채색은 무한한 공간을 느끼게 한다. 이것은 터너의 불분명하고 흐릿한 형태와 색채가 만들어내는 독특한 마술이다. 그가 태어나서 죽을 때까지 살았던 런던의 안개가 그의 무의식에 형태와 색채가 희미하고 애매한 풍경의 흔적을 자연스럽게 남겨

* **바르비종파**(Ecole de Barbizon)
바르비종은 파리 근교 퐁텐블로 숲 어귀에 있는 마을로 1820년대 후반부터 1870년대까지 야생 그대로의 숲과 시골 풍경을 그리기 위해 화가들이 몰려들었다. 이들을 '퐁텐블로파'라고 한다. 자연에 대한 정서적 접근을 통해 당시 저평가되었던 풍경화를 회화의 중요한 장르로 끌어올렸다. '바르비종의 일곱 별'이라고 하여 루소, 뒤프레, 밀레, 코로, 도비니 등이 있었다. 후에 인상파 화가들도 퐁텐블로 숲을 근거지로 삼아 작업했다.

놓았던 것은 아닐까?

　감상자가 자유로운 의식으로 이 그림을 들여다보면, 전경은 한 그루의 나무가 서 있는 산마루다. 그 아래로 계곡과 평원이 아득히 펼쳐졌다. 화면의 중앙에 구불거리는 곡선은 바다로 흘러가는 강줄기다. 강물은 마침내 푸른 빛을 띤 둥근 만과 만나 긴 여정을 마친다. 그 위로는 바다에서 올라간 수증기가 희뿌옇게 하늘을 메웠다. 물의 증기가 아직 스며들지 않은 육지 쪽에는 푸른빛 하늘이 조금 남아 있다. 감상자가 굳이 식별할 수 있는 풍경을 묘사하자면 이것이 전부다. 심지어 아무것도 없는 것을 보면서 감상자 스스로 그렇게 착각하는 것인지도 모른다.

　터너의 풍경에는 지형 분석이나 공간 분할을 통해 해석할 수 있는 것 이상의 무언가가 들어 있다. 엄청난 작업 끝에 마침내 형태가 사라지게 한 그의 높은 경지를 이해하려면, 터너처럼 시각보다 감성을 작동해야 한다. 터너는 열린 풍경의 흔적을 남겼을 뿐, 나머지는 감상자 스스로 상상력을 통해 그려내야 한다. 다시 말해 눈이 포착할 수 있는 형태보다 마음이 붙들 수 있는 핵심을 찾아내야 한다.

　터너는 빛의 연금술사다. 그는 로랭이나 라위스달이 그토록 찾아 헤매던 비밀의 주문을 마침내 알아냈을 것이다. 베네치아, 라인 강, 스위스 계곡, 나폴리, 노르망디를 샅샅이 뒤지면서 그 비법을 발견했을지도 모른다. 왜냐면 터너의 작품은 갈수록 빛의 중심에 다가갔고, 수채화처럼 번지는 그의 색깔은 더욱 투명해졌기 때문이다. 말년에 이르러 그림 전체가 색으로 엉긴 빛의 덩어리가 되어버린 것은 자연 풍경을 화폭의 그림으로 변신하게 하는 연금술을 터득했다는 증거다. 혹은 자연을 관찰하면서 우주의 신비를 깨우쳤는지도 모른다. 아니면 우주와 생명 이전의 혼돈 상태를 꿰뚫어봄으로써 원점으로의 회귀를 꿈꾸었던 걸까?

21. 장 밥티스트 카미유 코로 망트의 다리

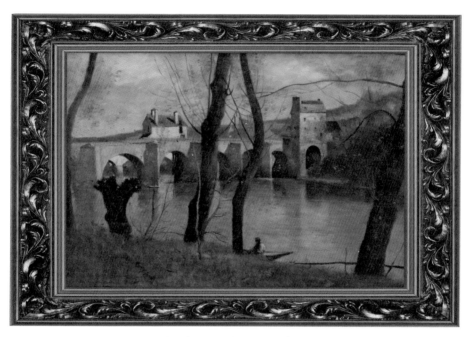

Le Pont de Mantes, 38.5 x 55.5cm, 1868~1870

Jean-Baptiste-Camille Corot

장 밥티스트 카미유 코로(Jean-Baptiste-Camille Corot, 1796~1875)

프랑스 파리 출생. 포목상을 하던 부유한 아버지 덕으로 평생 자유롭게 그림에 전념할 수 있었다. 처음에 발랑시엔의 제자였던 미샤롱과 베르탱에게 배웠으나, 1825년 이탈리아에 유학하여 자연을 스승으로 삼아 계절, 날씨, 시간에 따라 변하는 풍경의 미묘한 차이를 포착하는 능력을 키웠고, 이전 푸생이나 로랭의 서사적 풍경화와는 달리 사실성을 바탕으로 한 서정적인 풍경화를 완성했다. 이후 프랑스에 살면서 파리 교외 바르비종을 비롯한 여러 곳을 찾아다니며 수많은 풍경화를 남겼다. 〈샤르트르 대성당〉, 〈회상〉 등이 유명하며, 〈진주의 여인〉, 〈푸른 옷의 여인〉, 〈샤르모아 부인상〉 등 초상화도 그렸다. 그의 작품은 은회색의 부드러운 채조로 우아한 느낌을 주며, 단순한 풍경에도 시적 정서와 음악성이 내재해 있다는 점이 큰 특색이다. 자연을 감싸는 대기와 광선의 효과를 민감하게 관찰한 그의 빛에 대한 이해는 특히 인상주의 화가들에게 큰 영향을 미쳤다.

한 폭의 풍경화였던 삶

발랑시엔이 불을 지핀 새로운 풍경화에 대한 열정은 시간이 흘러도 식지 않았고, 더욱 강렬하게 타올라 바르비종파와 인상주의에까지 번졌다. 그 새로운 흐름의 디딤돌이자, 19세기 프랑스 풍경화의 우뚝 솟은 이정표가 있었으니 그가 바로 카미유 코로이다.

코로는 발랑시엔의 제자에게서 배웠으니 그 흐름을 어느 정도 흡수한 셈이다. 사실, 발랑시엔과 코로 사이의 공통점은 작품을 통해 어렵잖게 찾아볼 수 있다. 두 화가의 작품 중에서 문학적 소재나 시적 분위기를 풍경에 끼워 맞춘 대형 작품보다는 자연을 그대로 옮겨놓은 데생이 훨씬 더 감동적이라는 점도 그렇다. 그리고 두 사람이 풍경화에 몰입하게 된 계기가 바로 이탈리아 체류였다는 사실 또한 공통점이라 할 수 있다.

19세기 후반에서 20세기 전반까지 많은 예술가가 파리로 몰려들었듯이, 르네상스 이후부터 19세기에 이르는 시기에 로마는 예술의 성지였다. 처음에 코로는 다른 프랑스 화가들처럼 루브르에서 그림 공부를 시작했다. 하지만 로마를 다녀오고 나자, 그의 인생은 오직 한 가지만을 위해 존재하게 되었다. 그것은 바로 햇빛 쏟아지는 이탈리아 산야에서 심취했던 풍경이었다. 오로지 그림만을 위해 평생을 혼자 살 정도로 모든 것을 바쳤던 그의 삶 자체가 어찌 보면 그가 그토록 천착했던 풍경화 그 자체였는지도 모른다. 다른 화가들이 미술사에 길이 남은 이탈리아 대가들의 작품을 연구하는 동안, 코로는 지중해의 강렬한 빛이 그려내는 자연 속에서 풍경을 수없이 화폭에 담았다. 그리고 두려움을 느낄 정도로 강렬한 햇빛은 그의 작품 세계를 송두리째 바꾸어놓았다. 그는 친구에게 보낸 편지에서 "내 갤판에서 만들어지는 색깔이 너무 초라하다."라고 심경을 토로하기도 했다.

하지만 나는 코로만큼 자연의 색채를 정확하게 화폭에 옮길 수 있는 화가는 드물다고 생각한다. 코로만큼 빛에 따른 명도의 미묘한 차이를 포착할 수 있는 화가는 더욱 흔하지 않을 것이다. 게다가, 자연에서 우러나오는 서정까지 그림에서 고스란히 되살릴 수 있는 감각과 애정을 지닌 화가는 더더욱 찾기 어려울 것이다.

화가의 열정이 살아 있는 그림

코로는 **프레네스티니 산맥의 풍경**에서 첫 이탈리아 여행에서 보았던 자연의 인상을 생생하게 담아놓았다. 이 그림은 그의 다른 작은 유화들처럼 전시나 판매를 위해 그린 작품은 아니었다. 양 떼를 모는 목동이나 전원 속의 농부나 시골 아가씨들을 그려넣으며 작업실에서 큰 화폭에 제작하려던 작품의 밑그림이었다. 그래서 더욱 빛과 색깔이 그대로 담긴 자연의 모습과 그 자연을 대하는 화가의 풋풋한 마음이 살아 있어 다른 어느 작품보다도 훨씬 살갑게 느껴진다. 나는 완성된 유화보다 밑 그림의 데생에 더 끌리는 경우가 종종 있다.

화면 위쪽 하늘에는 여름날 햇빛이 가득하다. 구름은 한가로운 오후의 정적을 깨지 않고 소리 없이 흘러가고, 푸르스름한 빛에 둘러싸인 산줄기들은 능선을 타고 아득하게 뻗어나간다. 전경의 초록 잎들에서는 마치 흙냄새라도 풍길 듯하다. 19 x 44센티미터 화폭에 들어 있는 이 풍경은 코로가 그날, 그 시간에 보았던 것을 고스란히 떼어다 붙여놓은 자연의 한 조각이다. 나는 파노라마처럼 펼쳐진 이 그림 앞에 서면 언제나 가슴이 설렌다. 로마에서 동쪽으로 45킬로미터 떨어진 전원 마을 올레바노^{Olevano}에서 웅장한 프레네스티니 산봉우리들을 바라보며 가슴이 뛰었을 코로의 열정이 그대로 전해지기 때문이다.

프레네스티니 산맥의 풍경(Les monts Prenestini vus d'Olevano), 코로, 19 x 44cm, 1825~1828, 프랑스 파리 루브르

이상과 추억이 완성한 그림

루브르는 풍경화의 명성에 가려진 인물화를 비롯하여 150여 점의 코로 작품을 소장하고 있다. 그 가운데 **망트의 다리**는 **프레네스티니 산맥의 풍경**과는 또 다르게 마음 속 깊은 곳으로 차분히 들어오는 그림이다. 이 작품은 코로가 말년에 그린 것으로, 1825년 첫 이탈리아 여행에서 그린 **프레네스티니 산맥의 풍경**과는 40년이 넘는 세월의 간격이 있다. 장소도 바뀌어 로마 전원에서 파리 근교로 무대를 옮겼다. 이곳은 파리 북서쪽, 직선거리로 50킬로미터 떨어진 망트라졸리Mantes-la-Jolie. 파리에서 대서양까지 350킬로미터 여정을 구불거리며 흐르는 센 강가에 있는 도시다.

그러나 무엇보다도 눈에 띄게 달라진 것은 빛과 색조의 변화다. 일흔을 넘긴 노인의 심정과 파리의 우울한 빛과 겨울이 멀지 않은 계절의 분위기는 젊고 강렬했던 시절에 그가 묘사했던 로마의 주변 풍경과 상반된 분위기를 자아낸다. 나는 이 그림을 볼 때마다 강을 건너듯 인생의 건너편 기슭으로 다가가는 한 예술가의 삶과 예술혼이 감동적으로 다가온다.

망트라졸리는 인상파 화가들이 파리에서 처음 개통된 철도편을 이용해서 전원을 여행할 수 있었던 곳이다. 넉넉한 생활로 유럽 여러 나라를 돌아다녔던 코로가 파리 교외에 정착하고 나서 즐겨 화폭에 담았던 장소이기도 하다. 코로의 유명한 **모르퐁텐의 추억**의 배경도 파리 북동쪽 근교에 있는 에르므농빌Ermenonville 숲이다. 모르퐁텐은 17세기에 심은 진귀한 수종의 나무와 호수가 아름다운 곳으로 와토는 코로보다 150년 전에 이곳에 머물며 그의 작품 **키테라 섬의 순례**의 배경 모델로 삼아 스케치를 했다고 전해진다.

이 그림은 자연 풍경의 사실적 묘사라기보다, 이상과 추억이 합성한 풍경에 가깝다. 만년의 코로는 감상과 시적 영감에 고취되어 눈이 아니라 가슴으로 자연을 느끼며 그렸다. 이런 점은 **망트의 다리**와도 상통한다. 망트라졸리는 센 강을 앞에 두고 리메Limay라는 마을을 마주 보고 있다. 강 한가운데에는 기다란 섬이 있고, 강을 건너는 돌다리가 섬을 가로지른다. 2차대전 때 폭격으로 다리 한복판이 무너져 지금은 나머지 부분만 추억거리로 남아 있다. 그래도 아치형 돌다리와 다리 어귀의

모르트퐁텐의 추억(Souvenir de Mortefontaine), 코로, 65 x 89cm,1864, 프랑스 파리 루브르

'뱃사공의 집' 건물이 그대로 버티고 있어 코로가 작업하던 그 시절의 모습을 상상할 수 있게 해준다. 코로는 이 오래된 다리를 여러 차례 그렸던 까닭에 요즘도 '코로의 다리'라는 별명으로 불린다.

노장의 완숙한 솜씨

코로가 **망트의 다리**를 그렸던 곳은 리메 섬의 강 상류 쪽이다. 그림 오른쪽 강 건너 마을은 완만한 계곡 아래에 있는 리메이다. 그림을 보면 계절은 이른 봄인 듯싶다. 섬에 자라는 풀과 멀리 산자락 나무들의 색깔은 아직 추위를 떨쳐내지 못하고 있고, 하늘에서는 오랜만에 회색 구름 사이로 푸른 빛이 배어 나온다. 강물은 그 푸른 빛을 수면에 그대로 담은 채 흘러간다. 센 강 상류의 눈이 녹지 않아 물살은 아직 조용하

다. 미루나무는 앙상한 가지를 가리지 못한 채 서 있고, 가파른 지붕과 아치 교각에 걸린 그림자는 떨어질 듯 희미하게 보인다. 산과 강과 건물에 달라붙은 빛은 아직 기운도 없고 차갑기만 하다. 강가에 정박한 낚시꾼의 호흡은 긴 겨울을 밀어내고, 시린 콧속으로 다가오는 봄날의 첫 향기가 스칠 것만 같다. 오래된 그루터기의 잔가지들을 일찌감치 손질한 데서도 서둘러 이른 봄을 맞이하려는 마음을 읽을 수 있다.

도판의 인쇄 상태에 따라 그림의 분위기가 사뭇 달라지지만, 실제의 그림 앞에 서면 화면에서 풍기는 분위기는 겨울을 녹이는 봄기운만큼이나 부드럽다. 물속에 퍼지는 우유처럼 포근한 막이 그림 전체를 감싼 듯하다. 그림의 색조에서 느껴지는 부드러움뿐 아니라, 포근하고 꽉 짜인 안정감이 마음을 사로잡는다. 완벽하리만큼 매끈한 구도에서 비롯한 이런 느낌은 **망트의 다리**가 평생 풍경화에 온 힘을 기울인 화가의 마지막 유품이라는 생각조차 들게 한다.

섬의 강변과 흐르는 강과 강 건너 산기슭 마을과 엷은 구름이 피어 있는 하늘이 기막힌 비율로 나뉘었다. 각각의 면을 가르는 사선들은 화면의 변화와 균형을 적

망트 다리(리메 다리)
센 강을 가로질러 망트와 리메를 연결하는 이 다리는 11세기에 세워진 것으로 센 강 북부에서 출발하여 생 자크 콤포스텔로 향하는 순례자들이 자주 건넜다. 1870년까지는 다리 부속 건물과 방앗간, 낚싯간이 있었다. 1923년 역사유물로 지정되었고 뱃사공의 집(la maison des passeurs)만 남아 있다.

절하게 어우른다. 그림 오른쪽 아래 모퉁이에서 시작되는 사선이 다리로 이어지고, 다리의 사선은 강 건너 산비탈을 타고 오른다. 이 선은 그림의 좌우를 지그재그로 이동하면서 안정적이지만 동적으로 면을 분할한다. 거기에 섬의 메마른 풀 색깔, 움츠린 나무와 산의 차가운 색조, 얇게 번진 하늘색, 하늘과 구름이 비친 강물의 색채가 각각의 부분을 돋보이게 한다. 이렇듯, 대응과 대조를 이루면서 화면의 공간은 아무 무리 없이 분할된다.

화면의 수직과 수평 구도 역시 딱딱하거나 단조로운 구석이 전혀 없다. 수직 구도를 이루는 나무기둥들은 자연스럽게 휘어져 직선의 단순함을 피했다. 교각과 건물의 수직선들은 나란히 늘어선 아치 모양이 경직성을 완화한다. 다리 윤곽의 수평선은 반듯한 직선이 아니라 사선으로 화면의 오른쪽으로 이어지다가 산등선의 사선과 겹치면서 수평 구도의 획일성을 벗어난다.

공간의 깊이를 이끌어내는 강물의 배치도 눈에 두드러지지 않지만 놀라운 효과를 낸다. 강을 그림 오른쪽 아래에서 시작해서 사선 방향으로 배치했기에 물의 흐름을 실감 나게 하고, 동시에 감상자로 하여금 평면 화면에서 깊숙한 3차원 공간을 자연스럽게 느끼게 해준다. 첫 번째 다리 아치 사이로 보이는 두 번째 다리는 강의 흐름을 하류 쪽으로 더 깊이 끌어들인다. 그쯤에서 만나는 하늘은 강과 비슷한 색감을 띠고 있다. 하늘과 땅과 강의 공간은 이런 공간 분할과 이상적인 구도를 통해 완전한 조화를 이루는 자연으로 들어간 듯한 느낌을 불러일으킨다.

이탈리아의 빛, 대기의 마술사 코로

코로 말년의 감동적인 작품 **망트의 다리**는 그가 이탈리아의 햇빛 아래서 작업하던 시절의 작품과는 분위기가 현저하게 다르다. 코로의 풍경화에서 이탈리아의 빛이 얼마나 중요한 구실을 했는지는 잘 알려졌다. 세 차례에 걸친 이탈리아 여행을 통해 그 빛 속에 푹 잠겼던 코로의 눈과 뇌는 그의 그림을 전혀 다른 세계로 인도했다.

코로의 풍경화를 바라볼 때마다 나에게도 이상한 버릇이 생겼다. 나도 모르게

그림의 소재지부터 먼저 알아맞히는 것이다. 이것이 작품 감상에 방해된다는 것을 알면서도, 이미 시작된 나쁜 습관이다. 코로 그림 속 풍경의 실제 위치를 대부분 알아맞힘으로써 이 버릇이 절로 몸에 밴 듯하다. 이것은 코로가 얼마나 자연의 빛과 실제의 경치를 생생하게 재현했는지를 보여주는 증거인 셈이다. 따라서 코로의 책임도 전혀 없지는 않다. 내가 지명을 알아맞히지 못하는 그림은 대부분 특징적인 건축물이 없는 남부 프랑스가 배경이 된 경우다. 코로가 빌뇌브레자비뇽Ville neuve les Avignon에서 그린 여러 점의 풍경화가 바로 그 대표적인 예로서 화면을 밝히는 이탈리아 햇빛처럼 밝고 강한 빛은 혼동을 일으키게 한다.

　　그러나 **망트의 다리**는 분위기가 사뭇 다르다. 무엇보다도 그가 사용한 색깔이 달라졌기 때문이다. 그리고 이 그림은 코로가 파리에 정착함으로써 전환점을 맞았던 그의 후기 작품이 보여주는 두드러진 성향이기도 하다. 이것은 로마의 빛과 파리의 빛이 다르기에 당연한 결과로 볼 수도 있다. 파리에서의 작업은 안개, 물그림자, 낮은 구름 등의 회색 색조를 화폭에 세심하게 풀어놓음으로써 시적 분위기를 연출했다. 특정인이 아닌 실루엣의 인물이 풍경에 자주 등장하면서 화가의 감정이 이입되는 후기 경향이 두드러진다. **망트의 다리**에서도 강변의 낚시꾼이 등장하여 풍경의 분위기와 어우러지는 우수를 자아낸다. 이처럼, 시간이 흐를수록 코로의 작품에서도 눈으로 보는 자연이 아니라, 마음 깊은 곳에서 우러나오는 감상적인 풍경이 주조를 이룬다. 죽음이 가까워질수록 봄을 기다리는 간절함이 애틋해지기 때문일까?

　　사실, 코로의 그림을 전체적으로 보면 이탈리아에 가기 전과 그곳에서 체류하던 동안과 그곳을 떠나온 뒤의 분위기가 확연히 다르다. 그림을 그린 장소에 따라 눈에 띄게 다른 인상을 남긴 것은 햇빛이었다. 똑같이 밝은 날에도 프랑스 북부 풍경에는 한 꺼풀의 베일이 씌워진 듯하다. 그리고 회색 조의 우수가 스며들어 있다. 반면, 이탈리아 풍경에는 투명하기 그지없는 푸른빛이 넘쳐흐른다. 이탈리아를 여행해본 사람이면 누구나 기억에 담아왔을 그 빛이 그대로 들어 있다. 그리고 말년 작품의 주된 배경이 되었던 파리 근교의 풍경에는 안개와 잿빛 화면이 자아내는

신비감이 강하게 전달된다.

코로는 빛으로 구분되는 남부와 북부 유럽의 분위기를 자유자재로 구사할 수 있었던 대기의 마술사였다. 한 가지 재미있는 점은 코로가 프랑스로 돌아오고 나서 기억을 더듬어 이탈리아의 풍경을 배경으로 그린 그림은 직접 현장에서 그린 그림과 분위기가 확연히 다르다는 사실이다. 살에 와 닿고 눈앞에 넘치는 빛과 뇌리에 입력되고 스케치로 정리해둔 빛과는 어쩔 수 없이 차이가 나는 모양이다. 이런 모든 결과는 화폭에 담긴 색의 차이겠지만, 서로 다른 분위기를 만들어내는 것은 단지 색깔만이 아니다. 코로의 내면에는 어떤 독특한 것이 살아 있다. 이탈리아 체류 시절 그가 그린 모든 풍경화에서 햇빛이 쨍쨍한 것은 아니다. 그럼에도, 그곳의 정취가 물씬 풍기는 것은 코로만이 터득한 대기의 배합 기술, 아무도 흉내 낼 수 없는 그만의 마술이었다.

Chapter 4

性 ^성

저항할 수 없는 **유혹**을 그리다

22. 루카스 크라나흐 풍경 속의 비너스

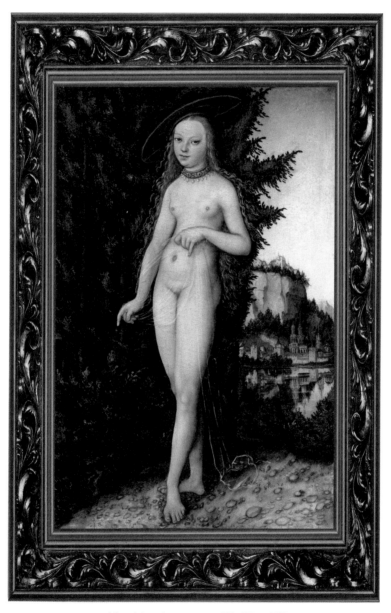

Vénus debout dans un paysage, 380 x 255cm, 1529

루카스 크라나흐(Lucas Cranach der Jüngere, 1472~1553)

독일 북프랑켄 크라나흐(현재의 크로나흐) 출생. 같은 이름의 화가였던 아버지의 차남이다. 아들인 한스와 루카스도 화가였다. 뒤러, 홀바인에 버금가는 르네상스 거장으로 도나우 화파의 영향을 많이 받았으며 후기 고딕 양식에 르네상스적인 요소를 가미했다. 1505년 작센 선거후(侯) 프리드리히에게 초빙되어 비텐베르크의 궁정 화가가 되어 여러 점의 초상화와 제단화를 제작했다. 1508~1509년의 플랑드르 여행 중에 르네상스 양식에 접하고 처음으로 〈비너스〉를 그렸으며 날씬한 몸매의 관능적 여성상으로 널리 알려졌다. 루터의 친구이자 종교개혁 운동의 지지자로서 개혁자의 초상을 그렸다. 1505년 비텐베르크로 이주하여 1537~1544년 그곳의 시장을 겸했으며, 만년에는 선제후를 따라 바이마르로 가서 제작 활동을 하던 중 그곳에서 객사했다. 인물과 풍경과의 두드러진 대비, 유머러스한 내면 묘사가 특징이며 특히 그의 나체상에는 인도 세밀화의 에로티시즘이 보인다. 대표작으로 〈그리스도의 책형〉, 〈작센 선제후〉, 〈청춘의 샘〉, 〈유디트〉, 〈아담과 이브〉 등이 있다.

자극적인 모순의 나부

여기, 감상자의 시선을 사로잡는 벌거벗은 여인이 있다. 16세기 독일의 뛰어난 화가였던 크라나흐의 그림에는 새로운 형태의 풍경이 펼쳐진다. 독일의 숲에서 흔히 볼 수 있는 짙은 초록빛 침엽수가 화면의 상당 부분을 가리며 높이 뻗어 있다. 이 전나무들을 병풍 삼아 한 여인이 매혹적인 알몸을 드러내며 당당하게 서 있다. 그녀의 볼 넓은 맨발은 자갈이 섞인 둥근 모양의 흙바닥을 밟고 있다. 여기까지가 등장인물을 포함하여 마치 무대처럼 꾸며진 그림의 전경이다. 그리고 그 뒤로 깊숙이 열린 공간에 먼 풍경이 보인다. 전체 화면에서 이 배경이 차지하는 비율은 낮지만, 실제 공간은 상대적으로 엄청나게 넓어서 전경과 후경은 대조적으로 반비례를 이룬다. 이는 **풍경 속의 비너스**가 자아내는 역설적인 분위기에 잘 어울리는 일종의 장치로 작용한다.

나는 오래전부터 크라나흐의 매력에 빠져 그의 그림을 찾아 여러 곳을 돌아다녔다. 그렇게 꽤 많은 크라나흐의 작품과 대면했지만, 그의 작품은 늘 야릇한 모습으로 다가온다. 어딘가 뻐딱하고 모순적인 느낌은 크라나흐 그림의 매력이며 헤어나기 어려운 유혹이기도 하다. 1529년에 그려진 **풍경 속의 비너스**에서도 종잡을 수 없는 그림에 대한 궁금증과 거기 담긴 모호한 의미가 강한 특징으로 작용한다.

화면의 한가운데를 완전히 장악하고 정면을 응시하는 이 여인은 누구일까? 제목이 말하듯 비너스일까? 왜 벌거벗고 숲 속에 혼자 서 있을까? 몸에는 실오라기 하나 걸치지 않으면서, 왜 머리에는 챙 넓은 모자를 쓰고, 목에는 군이 화려한 목걸이까지 걸었을까? 아름다운 여인의 초상화라면 구태여 배경에 자연 풍경을 삽입할 필요는 없지 않았을까? 단지 그림의 내용만 봐도 이런 의문이 고개를 든다. 그리고 설령 그 답을 알아내더라도 감상자는 그림 안으로 들어갈수록 더욱 풀기 어려운 수수께끼에 부딪히면서 야릇한 느낌에 휩싸인다. 부조화와 혼돈, 바로 이것이 크라나흐의 해독하기 어려운 매력이다.

도발적인 금발을 풀어헤쳐 엉덩이까지 늘어뜨리고, 미끈한 왼쪽 다리를 우아하게 내민 여인은 비너스다. 육감적인 사랑을 상징하는 여신이기에 거침없이 알몸을

드러내고, 자신의 아름다움을 한껏 뽐낸다. 그래도 아랫배를 살짝 가리려고 하지만, 속이 그대로 비치는 투명한 천은 오히려 보는 이의 호기심만 부추긴다.

훤히 들여다보이는 천으로 치부를 애써 감추려는 태도 자체가 모순이다. 바로 이 점이 크라나흐의 유쾌한 상상력이며, 성적 환상을 불러일으키는 장치이다. **풍경 속의 비너스**는 가리면 가릴수록 더 보고 싶어 하는 감상자의 본능을 자극한다. 왼손 새끼손가락 끝을 봐도 그렇다. 곧게 뻗은 새끼손가락은 가려야 할 부분을 오히려 명시적으로 가리키면서 감상자의 시선을 유도하기 때문이다. 속이 훤히 비치는 투명한 천. 그리고 교태라도 부리듯 그 천을 손에 쥔 채 은근히 치부를 가리는 손가락. 모순을 통해 관능을 강조하는 멋진 방법이다.

이 여인이 진정 비너스인가?

크라나흐는 여성 누드를 많이 그렸고, 그 대표적인 대상이 비너스였다. 크라나흐가 뇌쇄적인 매력을 발산하는 그의 여주인공들을 돋보이게 할 때 흔히 사용하는 소도구들이 있다. 알몸을 강조하는 효과를 내는 투명한 천처럼, 둥글고 얄팍한 모자 역시 그의 그림에 자주 등장하는 소품이다. 지금은 에르미타주 미술관에 소장된 **여인의 초상**에도 똑같은 모자가 나온다.

풍경 속의 비너스보다 3년 전에 그려진 이 그림에서는 젊고 매력적인 여자가 품위 있는 옷차림에 붉은 모자를 쓰고 있다. 알몸의 비너스가 쓴 것과 똑같은 모자다. 구불거리는 머리 타래, 보석이 박힌 두꺼운 목걸이, 뾰족하고 도톰한 턱까지도 **풍경 속의 비너스**를 닮았다. 여자가 서 있는 실내 공간 뒤쪽에는 커튼 한 귀퉁이가 젖혀졌고, 그 사이로 성이 우뚝 서 있는 산마루와 집들이 모여 있는 마을과 산과 강과 하늘이 보인다. 두 그림의 전체적인 구성은 조금도 다르지 않다.

몸에 실오라기 하나 걸치지 않은 알몸의 여자와 알몸에 모자를 쓴 여자의 모습을 비교해보면 느낌이 사뭇 다르다. 이 또한 역설적인 인간의 심리에 호소하는 크라나흐의 독특한 마술이다. 정작 가려야 할 곳은 파격적으로 드러내면서, 마치 당

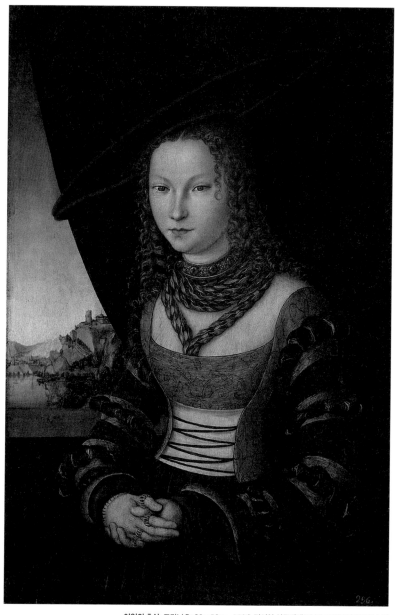

여인의 초상, 크라나흐, 89 x 59cm, 1526, 러시아 상트페테르부르크 에르미타주 미술관

연하다는 듯이 신체의 다른 부위를 장식품으로 돋보이게 하는 시도는 그 모순의 효과를 더욱 강하게 부각한다. 현대의 누드 사진 작품에서 알몸의 여자가 굳이 하이힐을 신고 나오는 것도 같은 맥락이다. 그것이 바로 매력의 포인트이기에 크라나흐의 비너스들은 잊지 않고 갖가지 챙 넓은 모자를 쓰고 나온다.

일반적으로 신화적 캐릭터로서 비너스는 그림에서 모자나 목걸이 따위의 장신구를 걸치고 등장하지 않는다. 눈 부신 알몸만으로도 세상에서 가장 아름다운 여자가 될 수 있다는 자신감이 있기 때문이다. 따라서 **풍경 속의 비너스**는 신화의 여신이 아닐지도 모른다. 에르미타주의 초상화에 나오는 여인에게서 옷만 벗겨놓은 것처럼, '비너스'라는 이름만 빌린 귀부인의 초상화일 수 있다는 추측도 가능하다.

게다가 비너스가 등장하는 다른 그림들과는 달리, 루브르의 **풍경 속의 비너스**에는 그녀와 늘 함께 나오는 에로스의 모습이 보이지 않는다. 그리고 그림 속의 나부裸婦가 비너스임을 확인해줄 아무런 상징물도 없다. 자갈이 섞인 맨땅을 밟고 서 있는 이 여인을 지상의 인간이라고 해도 반박할 여지가 없다. 이 또한, 현실과 신화를 구분할 수 없게 혼란을 부추긴다.

크라나흐 그림의 도덕적 함의

크라나흐는 작센 지방 선제후들의 보호를 받으면서 별 어려움 없이 많은 그림을 그린 화가다. 주문이 쇄도할 만큼 그의 누드화는 명성이 높았다. 그러나 크라나흐는 선정적인 분위기의 그림을 그리는 인기 화가만은 아니었다. 그는 종교개혁의 중심에 서 있던 인물이기도 하다.

그가 살았던 비텐베르크는 종교개혁의 시발점이 된 곳이다. 1517년 마틴 루터Martin Luther, 1483~1546가 루터파 교회를 세우고 기독교를 개혁함으로써 역사의 흐름을 바꿔놓았던 바로 그곳이다. 크라나흐는 루터와 절친한 사이였기에 루터와 그 가족의 초상화도 여러 점 남겼다. 루브르에는 루터의 딸로 여겨지는 소녀의 초상화도 걸려 있다. 그런 배경 때문인지 크라나흐의 그림에서는 신교의 영향이 강하

게 드러난다.

그렇다면, 크라나흐가 그림에서 단순히 쾌락만을 추구했다고 보기는 어렵지 않을까? 그의 비너스 연작은 오히려 대중을 도덕적으로 교화하려는 숨은 의도를 지닌 것으로 알려졌다. 그 대표적인 사례가 벌에 쏘여 괴로워하는 에로스의 모습이다. 크라나흐의 다른 비너스 연작에서는 에로스가 벌집을 잘못 건드려 화난 벌들에 쏘여 고통받는 모습으로 등장한다. 거기에는 무절제한 욕정이 초래할 파탄을 경고하는 메시지가 담겼다. 크라나흐는 이 광경을 옆에서 지켜보는 알몸의 비너스를 내세워 감상자에게 따끔한 교훈을 주려 했던 것이다. **풍경 속의 비너스**도 비너스 연작

꿀을 훔치는 큐피드와 함께 있는 비너스(Venus with Cupid stealing honey) 부분, 크라나흐, 58 x 38cm, 1530, 덴마크 코펜하겐 국립 갤러리

의 하나이기에 같은 의미를 전달하는 것으로 보인다. 비록 모호함을 떨쳐버릴 수 없고, 벌에 쏘이는 에로스는 등장하지 않았지만.

도덕성 뒤에 숨은 본능의 욕구

그런 교훈을 앞세웠지만, **풍경 속의 비너스**에는 크라나흐 특유의 역설적인 아릇함이 숨 쉬고 있다. 풀어헤쳐 알몸을 덮은 긴 머리채, 얼음처럼 차갑게 느껴지는 매끄러운 속살, 좁고 부드러운 어깨, 작은 젖가슴, 봉긋한 배, 굴곡진 치부, 성긴 음모, 늘씬한 다리는 감상자에게 풋풋한 소녀의 알몸을 '적나라하게' 보여준다. 약간 기형적인 마니에리스모 양식의 몸매는 크라나흐 나부의 특징으로 무척 자극적인 인상

을 남긴다. 더구나 살며시 미소 지으며 도발적이고 유혹적인 눈매로 감상자를 빤히 바라보는 자태나 길게 찢어져 어지러울 정도로 뇌쇄적인 눈매를 두고 도덕적 윤리를 운운하다 보면 어쩐지 미궁 속으로 빠져드는 기분이다. 게다가 교훈을 암시하는 벌에 쏘인 에로스는 보이지 않고, 선정적인 여인만 홀로 등장하기에 더욱 혼란스럽다. 여인은 '비너스'라는 이름 아래 자신의 애매한 정체를 숨기고 있는 것처럼 보인다.

모든 예술작품이 인간의 근본적인 욕구를 충족하는 요소를 담고 있듯이, 어쩌면 이 그림도 도덕성을 환기한다는 허울 아래 본능적인 성의 욕구를 충족해주고 있는지도 모른다. 북유럽에서 최초로 완전히 벗은 모습으로 등장한 크라나흐의 비너스를 당시 사람들이 다투어 주문했던 사실이 이를 간접적으로 입증한다. **풍경 속의 비너스**를 완성한 즈음에 크라나흐는 비텐베르크에서 가장 부유한 인물이 되었을 정도로 인기 있는 화가였다. 크라나흐의 아들까지 나서서 아버지 화풍의 비너스를 계속 제작해야 했던 시대적 요구도 인간의 원초적 본능이 얼마나 강력한지를 설득력 있게 보여준다.

이런 사실은 도덕의 이면에 숨은 인간의 욕구가 예술적으로 포장되어 고상하게 충족될 수 있는 성애의 표현을 원하고 있었음을 시사한다. 그리고 크라나흐의 비너스는 바로 그 대표적인 방증이다. 그러기에 그가 그린 비너스들은 거의 비슷한 형태에서 벗어나지 않는다. 가장 핵심적인 요소인 도발적인 눈매와 자극적인 알몸 외에 다른 특별한 요소가 요청되지 않았던 것이다. 그것은 부지런한 크라나흐가 무척 빠른 속도로 많은 작품을 완성할 수 있었던 비결이기도 했다. 그러나 한편으로는 이런 획일적인 대량생산이 크라나흐 작품의 한계성을 드러낸다는 아쉬움도 있다.

게르만 회화에서 자연 풍경의 의미

크라나흐 비너스의 가장 눈에 띄는 공통점은 알몸을 거의 정면으로 향하고 화면을 가득 채우듯이 서 있는 자세이다. 즉, 관능적인 눈길과 웃음을 흘리면서 감각적인

알몸을 감상자에게 보여주는 것이 그림의 핵심이다. 그러나 너무 노골적인 표현은 사회적 규제를 받게 마련이다. 게다가 감칠맛 나게 하는 묘미도 줄어들고, 예술적 수준도 떨어뜨린다. 그래서 신화나 전설의 일화를 끌어들이거나, 그림에 도덕적 문구를 삽입하거나, 벌 받는 에로스를 함께 출연시키는 포장이 필요했던 것이다.

이런 주장을 뒷받침하는 그림이 있다. 베를린 박물관에 소장된 **루크레티아**. 고대 로마 전설에 등장하는 여인으로 능욕당한 자신의 목숨을 스스로 거둔 인물이다. 이 여인을 보면 그가 그린 비너스와 구별하기가 쉽지 않다. 그림 전체를 압도하는 뇌쇄적인 자태에서부터 알몸을 가리지 못하는 투명한 베일과 목걸이에 이르기까지, 자신의 심장을 칼로 겨눈 자세를 제외하면 모두 닮은꼴이다. 맨발로 밟고 서 있는 자갈 섞인 바닥과 인물을 강조하는 짙은 색의 배경 처리도 마찬가지다. 이름만 비너스나 루크레티아로 다를 뿐, 크라나흐 그림의 핵심은 알몸의 여인을 감상자의 시선에 노출하는 데 있다.

그러기에 크라나흐의 누드화 배경에 나오는 풍경에는 사실성도 중요성도 없다. 대부분 어두운 단색 배경으로 그 앞에 서 있는 밝은색 알몸을 부각하는 보조적인 역할에 머물 뿐이다. 혹은, 풍경을 배경으로 삽입하여 인물과 자연의 조화를 이루게 하는 요소로 작용할 뿐이다. 그러나 어느 경우든 알몸의 여인이 자갈땅을 맨발로 딛고 서 있는 모습은 한결같다. 그런데 바닥을 자세히 살펴보면 작고 이상한 형체가 눈에 들어온다. 구불거리는 모양은 뱀 같은데 날개가 달렸다. 입에 고리를 문 용이다. 이

크라나흐의 서명

것은 1515년 이후부터 이름의 약자 대신으로 사용했던 크라나흐의 서명이다.

크라나흐의 풍경은 그 자체만으로는 특별한 의미가 없다. 풍경의 내용마저 늘 비슷한 구성으로 배치되어 있다. 근경에는 나무나 숲이 인물을 둘러싼 병풍 구실을 하고, 원경에는 가파른 절벽이 나오고, 그 꼭대기에 마을을 다스리는 영주의 성이 보이고, 그 아래 기슭에는 교회와 집들이 들어서 있다. 그 옆으로 강이 흘러 마

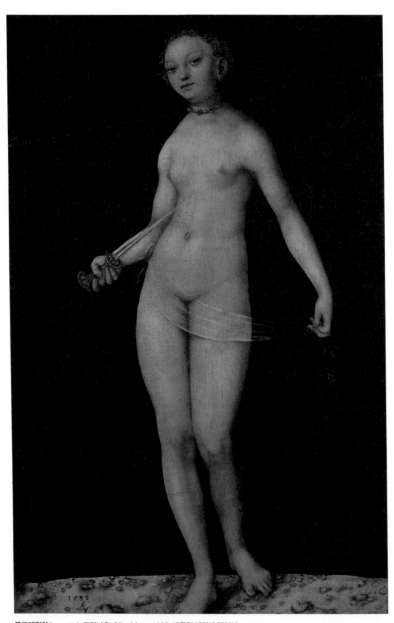

루크레티아(Lucretia), 크라나흐, 37 x 24cm, 1533, 베를린 게멜데 갤러리

을과 언덕과 건물들이 잔잔한 수면에 비친다. 이런 상투적인 구성은 '인간과 자연의 조화'라는 독일의 전통적 풍경화의 특징에서 비롯한다.

사실, 화면에 인간과 자연 풍경이 함께 등장하는 형식은 플랑드르나 이탈리아 회화에서도 흔히 찾아볼 수 있다. 하지만 게르만 미술에는 인간과 자연의 조화, 자연 속에서 슬기롭게 살아가는 인간의 모습을 중요하게 다루었다는 특징이 있다. 이런 전통은 오늘날까지 뚜렷하게 남아 있어서 독일의 현대 예술을 대표하는 요셉 보이스[*]가 자연과 사회를 주제로 계속했던 작품 활동이나 녹색당 창당의 주축이 되었다는 사실에서도 그 연원을 찾을 수 있다. 그 전통의 흐름은 자연을 객관적인 시선으로 관찰하고 사실적으로 표현한 뒤러에서 시작되었다. 크라나흐보다 1년 먼저 출생한 뒤러는 크라나흐에게도 영향을 끼친 독일예술의 빛나는 별의 하나였다. 자갈이 섞인 흙바닥의 표현도 뒤러의 **아담과 이브**에서 먼저 선보였다.

풍경 속의 비너스는 등장인물과 자연 풍경이 잘 어우러진 크라나흐 성숙기의 작품이다. 그는 뒤러와 마찬가지로 식물계와 자연현상을 관찰하면서 그것을 그림으로 실감 나게 재현한 독일 회화 전성기의 화가였다. 그러나 르네상스의 새로운 경향을 흡수한 뒤러와는 달리, 크라나흐는 고딕 전통에서 유래한 독특한 양식을 자기 것으로 소화했다는 특색이 있다.

자연스럽게 비너스의 살색을 부각하는 어두운 침엽수풀, 등장인물이 서 있는 무대 구실을 하는 자갈 흙바닥, 거울처럼 맑은 물에 비치는 하늘과 건물들, 언덕 아래 강변을 따라 들어선 신 고딕 양식의 우아한 마을, 깎아지르는 석회석 절벽 위에 있는 성채, 더 멀리 보이는 초록빛 산, 그 위로 올라갈수록 점점 더 푸른빛이 짙어

[*] **요셉 보이스**(Joseph Beuys, 1921~1986)
현대 미술에 지대한 영향을 미친 독일 예술가. 플럭서스 주요 구성원이며 행위예술 등 다양한 활동을 펼쳤다. 그는 예술과 삶의 분리를 부정하고 자신의 삶 자체를 예술작품으로 인식했다. 뒤셀도르프 쿤스트 아카데미에서 대학원을 마치고 1961년 모교의 조각과 교수가 되었다. 독일 학생 정당을 조직하고, 직접민주주의를 주장하거나 환경주의 운동에 가담하는 등 정치적 성향을 강하게 띠면서 활발한 퍼포먼스 활동을 벌였다. 1979년 뉴욕의 구겐하임 미술관에서 대규모 회고전이 열렸고 1982년 카셀 도큐멘타에서 1,000그루의 나무 심기를 시작했던 보이스는 1986년 1월 심장마비로 사망했다. 특히, 생전에 백남준과 깊은 우정을 나눈 것으로 유명하다.

지는 하늘이 그림의 배경이다. 전경의 중앙은 등장인물이, 나머지 부분은 침엽수의 짙은 녹색 숲이 차지하고 있다. 현실적인 내용과 이상적인 풍경이 혼합된 크라나흐의 배경에는 언제나 인적이 없다.

풍경 속의 비너스에서도 인간 사회를 등지고 서 있는 비너스만 존재한다. 알몸에 맨발로 서 있지만, 멋진 모자를 쓰고 홀로 미소 짓고 있다. 사랑의 여신이 신들의 세계를 떠나 인간 세상에 내려온 까닭은 무엇일까? 투명한 베일에 가려진 알몸처럼 눈에 보이면서도 알 수 없는 영원한 수수께끼다.

23. 안토니오 알레그리 비너스, 사티로스와 에로스

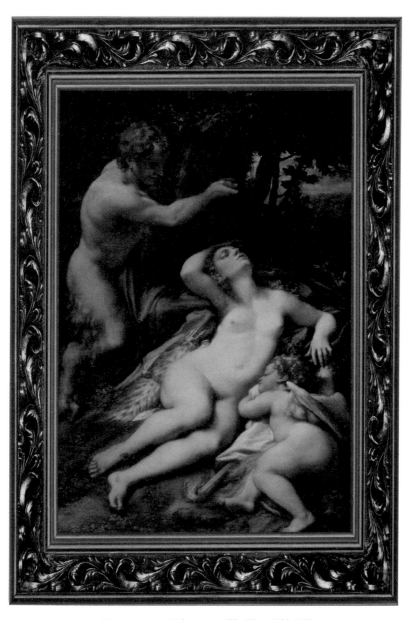

Venere e Amore spiati da un satiro, 188 x 125cm, 1524~1525

Antonio Allegri, correggio

안토니오 알레그리(Antonio Allegri, Correggio, 1494~1534)

이탈리아 코레조 출생. 출생지 이름을 따서 '코레조(correggio)'라고 불렸다. 모데나의 화가 페라리에게 배웠고, 만토바에서 코스타, 만테냐 등의 영향을 받았다. 1514년 최초의 작품 〈성 프란체스코의 성모〉에서 이미 라파엘로의 조화로운 구도법과 다빈치의 스푸마토 기법을 구사했다. 1518년 파르마에서 성 바오로 수도원 수녀원장실의 천장화, 성 조반니 에반젤리스타 성당의 돔 장식화 등을 그리면서 바로크 회화의 선구적 작품을 남겼다. 그러나 파르마 대성당의 돔 장식화 〈성모 승천〉을 그릴 때 지나친 바로크적 경향 때문에 교회에서 악평을 받고 작업을 중단하여 이 작품은 미완성으로 남았다. 그 후 파르마를 떠나 죽을 때까지 코레조에 있으면서 〈다나에〉, 〈레다〉, 〈주피터와 이오〉, 〈가니메데스의 유괴〉 등 신화적 주제의 작품을 완성했다. 그는 이들 작품에서 뛰어난 감수성과 경쾌한 필치로 독자적인 환상적 표현의 경지를 보여주었다. 또한, 그는 빛과 그늘을 이용한 화면의 조형성, 격렬한 움직임을 통한 리듬의 창조, 자유로운 구도에 의한 장식적인 화면 구성 등을 통해 몽환적이고 관능적 정서를 추구했다. 그는 이탈리아 르네상스 회화 발전의 정점에 도달하여 빛과 색의 화가로서 재능을 마음껏 발휘했다.

신화로 포장한 에로티시즘

물론, 성적 욕망이 위기나 종말적 상황에서만 특별히 발현하는 것은 아니다. 상황에 따라 다른 요소와 상호작용하며 발현하는 정도의 차이를 보일 뿐이다. 굳이 정신분석학이나 사회심리학을 들먹이지 않아도, 개인이든 사회든 이성과 도덕이 강하게 지배하는 시기에는 성적 본능이 의식의 통제를 받아 억눌린 상태로 남아 있다는 사실은 익히 알려졌다. 그러나 억눌렸다고 해서 존재하지 않는 것은 아니다. 틈만 나면 금기를 돌파하거나 우회해서 스스로 욕망을 충족하려는 것이 인간의 본능이다.

예술은 성적 본능을 우회적인 방법으로 표현하거나 다양한 소재를 통해 고상하게 포장하는 대표적인 사례다. 프랑스 로코코의 외설적 경향에서 200년을 과거로 거슬러 올라가면 **비너스, 사티로스와 에로스**를 만나게 된다. 이것은 로코코 양식에 큰 영향을 미친 코레조의 1524~25년 작품이다. 이후 회화에서 에로티시즘을 화려하게 꽃피운 프라고나르의 **빗장**과 **호기심 많은 소녀들**의 아득한 선구인 셈이다. 보여주고 엿보는 성적 만족을 다루기는 마찬가지지만, 코레조의 작품은 '신화'라는 주제를 앞세워 거창한 명분을 내세운다는 점이 다르다.

사랑의 무대, 신들의 드라마

어두운 숲 그늘 사이로 보이는 하늘은 저녁 빛을 머금은 채 어둑어둑하다. 자연의 향기가 더욱 짙어지는 시간이다. 이성의 광휘가 사라지면서 부드러운 저녁 미풍이 감성을 일깨운다. 본격적인 사랑의 무대인 밤을 위해 낮잠을 자는 사랑의 신들은 아직 깨어나지 않았다. 그림 한가운데 푸른 천을 깔고 잠든 사랑의 여신 비너스가 감상자의 눈길을 사로잡는다. 황홀하고 육감적인 알몸이 실오라기 하나 걸치지 않은 채 그대로 드러난다.

의식이 없는 상태에서 흐트러진 자세로 누워 있지만, 그래서 더욱 비너스가 내뿜는 관능적인 매력은 강렬하다. 치켜든 팔을 베개 삼아 뒤로 젖힌 얼굴, 꼬이듯 휘

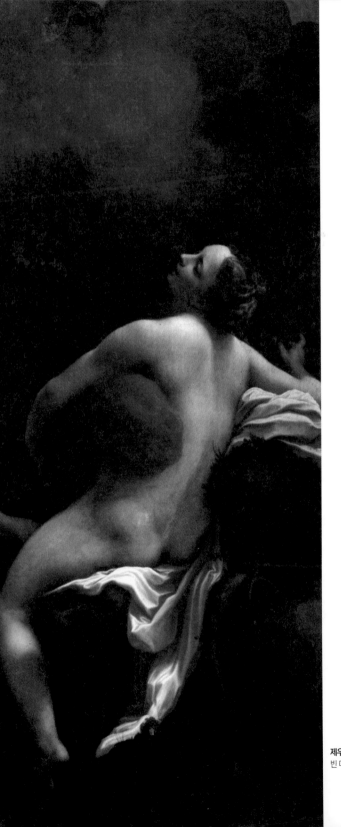

제우스와 이오, 코레조, 162 x 73,5cm, 1530, 오스트리(
빈 미술사 박물관

어지는 허리의 풍만한 곡선, 살짝 포개서 뻗은 다리. 여성이 성적 매력을 돋보이게 하려고 취하는 이런 자세는 예나 지금이나 다름없이 보는 이의 마음을 흔들어놓는다. 비너스 곁에는 날개를 접고 세상모르게 잠든 에로스가 보인다. 오늘 밤에는 얼마나 많은 사람에게 사랑의 화살을 쏘려고 저리 곤히 자고 있는 걸까?

사랑의 신들이 아직 잠들어 있는 기회를 놓치지 않고 침입자가 불쑥 나타난다. 난잡하고 음탕한 자리에는 빠지지 않고 등장하는 사티로스. 비너스의 휴식처를 어떻게 찾아냈는지 깊숙한 숲 속 어디에선가 소리 없이 나타난 사티로스는 늘 성애에 굶주린 신이다. 그의 억제할 수 없는 야성적 충동을 나타내듯, 하반신은 털이 수북한 숫염소의 다리와 튼튼한 발굽이다. 상체는 남성적 매력을 풍기는 건장한 사내의 모습으로 눈부시게 풍만한 비너스의 나신과 대조를 이룬다.

잠든 여신을 깨우지 않으려고 사티로스는 생김새에 어울리지 않게 아주 조심스럽게 그녀의 알몸을 가린 천을 걷어낸다. 욕정을 참지 못하는 그의 눈앞에 숨이 막히도록 탐스러운 여신의 나신이 고스란히 드러난다. 더구나 비너스는 잠에 취해 아무런 저항도 하지 않는다. 넋을 빼앗긴 사티로스의 얼굴에는 터질 듯한 희열의 기색이 역력하다. 걷어 올린 천의 끝자락은 하루의 마지막 빛을 가리면서 비너스의 얼굴 위로 희미한 그늘을 드리운다. 무슨 일이 벌어지고 있는지 꿈에도 모르는 비너스는 그늘에서 여전히 단잠을 즐기고 있다.

신화의 인물로 위장한 까닭

비너스, 사티로스와 에로스의 주제를 예전에는 제우스와 안티오페의 이야기로 알고 있었다. 와토가 18세기 초에 그린 **님프와 사티로스**가 **제우스와 안티오페**로 불리는 것과 마찬가지다. 잠자는 여인의 알몸을 몰래 훔쳐보는 장면은 서양 고전회화에서 자주 다루던 주제였다. 그림의 통속적인 내용만으로 등장인물의 정체를 짐작했기에 관점에 따라 해석이 달라질 수밖에 없었다.

회화에 자주 등장하는 '제우스와 안티오페' 주제는 수많은 여성을 희롱한 제우

제우스와 안티오페, 와토, 73.5 x 107.5cm, 1716, 프랑스 파리 루브르

스가 사티로스로 변신하여 아름다운 안티오페를 강탈한다는 신화에서 빌려 온 것이다. **비너스, 사티로스와 에로스** 역시 그렇게 잘못 해석될 여지가 있다. 하지만 잠든 두 인물 사이에 놓인 횃불이나 화살 통은 비너스와 에로스의 정체를 확정하는 상징물이다. 둘이 깔고 누운 가죽도 에로스가 헤라클레스에게서 쟁취한 네메아™의 사자 가죽이다. 그럼에도 이런 착각이 생긴 이유는 사티로스가 비너스의 알몸을 훔쳐보는 대목이 그리스·로마 신화에는 나오지 않기 때문이다. 그래서 욕정에 들뜬 망나니를 제우스로, 비너스를 아름다운 안티오페로 착각했던 것이다.

그렇다면, 신화에도 나오지 않은 장면을 군이 신화에 나오는 인물의 이름을 빌

[*]**Nemea**
아소포스가 강의 신 라돈의 딸 메토페와 결혼하여 낳은 딸로서 아르골리스 북부에 있는 지역을 그녀의 이름을 따서 '네메아'라고 부르게 되었다. 이 지역은 헤라클레스가 에우리스테우스에게서 부여받은 12가지 과업 중 첫 번째 과업으로 불사신의 괴물, 네메아의 사자를 퇴치한 곳으로 잘 알려졌다.

려 그린 까닭은 무엇일까? 바로 '노출증exhibitionism과 관음증voyeurism'의 쾌락을 채워주는 복잡한 암호 때문이다. 그림 속에서는 훔쳐보는 사티로스와 보여주는 비너스가 있다. 이런 그림이 외설이라는 사회적 비판을 피하기 위해 화가에게는 '신화라는 위장이 필요했던 것이다. 공공연히 알몸으로 등장한 여인이 사랑의 여신인 비너스가 아니고, 욕정에 날뛰는 야성의 괴물이 사티로스가 아니고, 주위에서 볼 수 있는 평범한 인간이었다면? 실오라기 하나 걸치지 않은 채 잠든 여자를 남자가 몰래 훔쳐보며 즐거워하는 장면이라면? 아마도 이 그림은 오래전에 파기되었을 것이다. 그 시절은 종교가 엄혹하게 도덕성을 강조하던 16세기 초반이었다. 아무리 애써도 억누를 수 없는 인간의 본능은 어떻게든 분출되게 마련이다. 그 점을 잘 알고 경계했던 교권은 엄격한 감시와 통제를 늦추지 않았다. 그 감시망을 뚫고 인간의 욕구와 자연의 섭리를 표현하려는 예술가에게는 멋진 위장이 필요했다. 내재한 성적 욕망을 자극하고 본능의 쾌감을 충족하려면 사회적 인식과 종교적 도덕성에 탈이 없는 신화의 탈을 써야 했던 것이다.

악역은 사티로스가 맡았다. '욕정의 야수'가 된 사티로스는 인간의 감춰진 본능을 서슴지 않고 내보인다. 그러나 잠든 여자의 알몸을 훔쳐보며 욕심을 채우는 남성은 사티로스 혼자가 아니다. 상품 진열장을 덮었던 천을 걷어내듯이, 사티로스는 여신을 덮었던 천을 벗겨 내고 그 눈 부신 알몸을 감상자에게 보여준다. 게다가 감상에 방해되지 않도록 얌전히 옆으로 비켜서는 친절함까지 보인다. 조금 더 엄밀히 따지면, 사티로스의 역할은 한낱 조연에 지나지 않는다. 주인공은 바로 정면에서 나부를 훔쳐보고 있는 바로 감상자 자신이다. 상스럽고 정력적인 사티로스는 감상자의 심층에 있는 욕망을 대신 표출해주는 꼭두각시 같은 존재이다. 감상자는 나체의 여자를 훔쳐보는 장본인이며, 욕망을 걷잡지 못하는 사티로스의 분신인 셈이다. 그는 대리만족을 통해 복잡하고도 민감한 성적 욕구를 충족하고 있다.

에로스의 교육(Educazione di Cupido), 코레조, 155 x 91.5cm, 1528, 영국 런던 내셔널 갤러리

도덕의 분칠과 욕망의 두레박

고전시대는 남성 중심 사회였다. 종교화를 주문하는 종교계는 물론이고, 개인적인 주문자도 남성이 압도적이었다. 예술 창작 분야는 여성이 오래도록 발을 들여놓지 못한 영역이었다. 주제에서 소재에 이르기까지 남성 위주의 그림이 자연스럽게 주류를 이룰 수밖에 없었다. 그것은 코레조의 그림에 비너스 대신 건장한 알몸의 마르스가 도발적인 자세로 누워 있지 않은 까닭이기도 하다.

비너스, 사티로스와 에로스와 짝을 이루는 그림이 있다. 런던 내셔널 갤러리에 소장된 **에로스의 교육**이라는 제목의 그림이다. 1528년경에 제작된 이 그림에서도 풍만하고 육감적인 비너스와 알몸을 푸른 천으로만 살짝 가린 헤르메스가 등장한다. 하지만 분위기는 사뭇 다르다. 둘 사이에서 글을 깨우치고 있는 에로스의 귀여움 때문만은 아니다. 그림의 전체적 성격이 **비너스, 사티로스와 에로스**와 정반대이기 때문이다. 전자가 세속적이고 관능적인 세계를 보여준다면, 후자는 이성적이고 영적인 세계를 다룬 까닭이다.

그러나 위선을 한 꺼풀 벗겨 내면 두 그림의 속내는 다를 바 없다. **에로스의 교육**에도 눈을 즐겁게 해주고, 쾌락의 기쁨으로 이끄는 멋진 알몸의 남녀가 등장하기는 마찬가지다. **에로스의 교육**이 얄팍한 도덕의 분칠을 했다면, **비너스, 사티로스와 에로스**는 본능 깊이 숨겨진 욕망을 퍼 올리는 두레박이다. 나는 이들 그림을 보면 아주 심각한 표정으로 비너스를 감상하며 서 있었을 16세기 남성들의 모습이 떠오른다.

24. 퐁텐블로 화파 가브리엘 데스트레와 자매

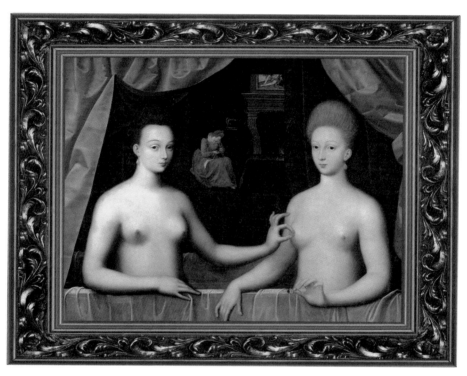

Gabrielle d'Estrées et une de ses soeurs, 96 x 125cm, 1595

퐁텐블로 화파(Ecole de Fontainebleau)

16세기 프랑스 퐁텐블로 성의 개축에 하나의 공통된 양식으로 함께 작업한 작가들을 지칭하며 제1차와 제2차로 나뉜다. 프랑수아 1세는 학문과 예술을 장려한 이탈리아의 왕들에 뒤지지 않고자 국가 차원의 아낌없는 후원으로 예술을 부흥·발전시키고자 했다. 그러한 계획의 일환으로 퐁텐블로 궁을 전면 개축하는 사업에 착수하면서 이탈리아의 거장들을 불러와 1528년부터 30여 년에 걸친 작업이 전개되었다. 그 대표적인 미술가는 피오렌티노와 프리마티초였다. 이들은 자신이 개발한 양식을 통해 프랑스 궁정에 우아하고 세련된 취향을 부여했다. 이들과 함께 프랑스와 플랑드르 미술가들은 특별한 매너리즘 양식을 탄생시켰고, 예민한 장식적 감각, 여성적인 관능미, 창백함과 우아함을 특징으로 하는 새로운 조류를 형성했다. 특히, 프리마티초가 창조한 독특한 인물, 즉 사지가 길고 얼굴이 작으며 날카롭고도 우아한 형태의 인물은 16세기 말까지 프랑스 미술에서 하나의 전형이 되었다. 또한, 아바테나 첼리니 등도 신화적 주제, 길게 늘어진 인체의 우아함, 목가적인 풍경, 복잡한 기교의 인공적 분위기 등으로 퐁텐블로 화파의 전형적 특성을 남겼다. 종교전쟁(1562~1598)으로 중단되었던 공사가 재개되면서 제2차 퐁텐블로 화파가 형성되었는데, 뒤부아, 뒤브뢰유, 프레미네를 중심으로 많은 플랑드르 미술가가 이에 포함된다. 그러나 제1차 작가 집단이 보여주었던 창조적인 탁월함에는 미치지 못했다. 퐁텐블로파는 17세기 프랑스의 고전주의, 18세기 로코코 미술의 발전에 크게 이바지했다고 볼 수 있다. 위 그림은 프란체스코 프리마티초(Francesco Primaticcio, 1504~1570).

깊이 잠든 본능을 깨우는 경보

초상화의 한계는 어디까지일까? 화면에 등장한 인물의 실감 나는 모습, 가능하다면 내면적 특성까지 집어내는 것이 초상화의 일반적 성격이다. 하지만 그런 범주를 넘어서는 그림도 있다. 루브르의 16세기 프랑스 회화 전시실에 걸린 **가브리엘 데스트레와 자매**는 초상과 역사가 함께 들어 있는 복합적인 그림이다.

두 젊은 여자가 뽀얀 속살을 드러낸 채 욕조에 함께 들어가 있는 모습이 예사롭지 않은 이 그림을 처음 대하면 뭔가 이상한 느낌이 든다. 감상자는 의식적인 장애로 말미암아 부자연스러움을 느끼지만, 그와 동시에 원초적인 호기심을 억누르지 못한다. 일상의 평범한 관념을 깨뜨리는 이 장면은 순간적으로 감상자의 신경계에 경보를 울린다. 게다가 한 여자가 아주 예민한 손동작으로 맞은편 여자의 분홍색 젖꼭지를 꼭 집고 있다. 감상자의 시각이 이 부분을 감지했을 때 뇌의 과도한 반응을 알리는 경보의 수위는 적색으로 올라간다. 그리고 깊이 잠들었던 본능이 반사적으로 깨어난다. 도발적인 환상을 부추기는 이런 장면 때문에 오늘날에도 이 그림의 명성은 드높다. 작가 미상의 이 그림과 똑같은 주제로 갖가지 변형을 시도한 현대 작품과 패러디가 수두룩하다는 사실만 봐도 이 2인 초상화가 대단히 '문제적'이라는 사실을 짐작할 수 있다.

가브리엘 데스트레와 자매는 16세기 말에 그려진 오래된 작품이지만, 여전히 선정주의 대표작으로 손꼽힌다. 그러나 내용을 보면 16세기 방식의 초상화이며, 실제로 있었던 역사적 사실을 묘사한 그림일 뿐이다. 세월이 흐르면서 그림의 성격이 크게 달라진 상태로 전달된 까닭은 무엇일까? 이탈리아 르네상스가 프랑스에 문화적 충격을 안겨 주었던 당시의 취향은 직설적인 표현을 싫어했기 때문이다. 그래서 화가는 그림 구석구석에 상징적 의미나 수수께끼 같은 단서를 자주 숨겨놓았다. 그때만 해도 예술은 지식층과 상류층의 전유물이었기에 화가가 고심해서 만든 상징적 표현을 해석해서 그림의 의미를 유추하는 것이 그들이 즐기는 고급스러운 지적 유희였다.

당시에는 왕이 루브르의 실내 대회랑에 여우를 풀어놓고 말을 타고 사냥하거

나, 결혼 축하연에서 기마 창 시합을 하다가 부상하여 죽기도 했다. 현대인의 사고방식으로는 이해할 수 없는, 전혀 동떨어진 시대였다. 이처럼 시대에 따라 사람들의 생활 습관이나 사고방식도 크게 달랐기에 그림의 표현은 한층 다양해질 수 있었던 셈이다.

함께 목욕하는 두 미녀가 울린 경보를 해제하고, 그림을 전체적으로 자세히 살펴보면 색다른 것을 숨겨둔 화가의 의도를 확인할 수 있다. '색다른 것'이란 바로 그림 속의 그림이다.

화면 위쪽 테두리는 실제로 커튼이 드리워진 것처럼 보인다. 비단 천의 색깔, 주름, 명암의 표현이 매우 사실적이다. 비사실적인 느낌이 드는 커튼 안쪽의 등장인물과 견주어보면 뚜렷한 대조를 이룬다. 그래서 화면 상단에 펼쳐진 천이 실물이라는 착각은 더욱 강해진다. 이것을 '눈속임 화법trompe-l'œil'이라고 한다.

커튼이 걷히면서 화면이 나타나고, 두 여인 뒤로 또 다른 커튼이 열리고, 두 번째 커튼 뒤로 또 다른 공간이 보인다. 이 그림 속의 그림, 공간 속의 공간에서 감상자는 2차원의 회화 세계가 아니라 3차원의 현실 공간을 연상하게 된다. 마치 무대 위에서 진행되는 연극을 감상하는 듯한 기분이 든다. 왕과 귀족들을 즐겁게 하던 연극이 큰 인기를 끌었던 것과도 시기적으로 꼭 맞아떨어지는 셈이다.

왕의 여자로 살아가기

커튼 뒤로 열린 연극무대에 등장한 두 벌거숭이 미녀는 누구일까? 머리 색이 다를 뿐, 둘의 얼굴은 많이 닮았다. 이들은 마치 깨지기 쉬운 사기인형처럼 보이지만, 실존 인물로서 프랑스 귀족 가문인 에스트레 집안의 자매이다. 따라서 이 그림에는 초상화의 특성이 있는 셈이다. 오른쪽 금발 여인이 저 유명한 가브리엘이다. 그녀는 지금도 프랑스에서 가장 존경받는 왕, 앙리 4세의 공식 정부情婦였다.

그녀의 눈부시도록 흰 피부는 투명하고, 몸매는 날씬하고 우아하다. 아무도 따라갈 수 없었던 그녀의 미모는 일찍부터 왕의 눈에 띄었다. 그러나 아직 철이 없었

던 가브리엘은 볼품없는 왕보다는 젊고 매력적인 남자들에게 자주 마음을 빼앗겼다. 그러자, 그녀의 행실을 못마땅하게 여긴 집안에서는 점 찍어두었던 한 남자와 결혼을 주선하기에 이르렀다. 왕도 두 사람의 결혼에 반대하지 않았다. 결혼 상대가 부유한 귀족이기는 해도 신체적 결함이 있는 성불구자였기 때문이었다.

가브리엘은 결혼 3개월 만에 남편을 떠나 앙리 4세 곁으로 돌아왔다. 그녀는 차츰 최고 권력의 맛을 알게 되었고, 비록 서출^{庶出}이어도 왕세자 자격의 세자르 드 방돔^{César de Vendôme}을 비롯한 세 명의 자식을 낳았다. 자기가 낳은 아들이 왕위를 이으려면 전 남편과의 이혼이 필수적이었다. 이혼을 인정하지 않는 가톨릭 교회의 반대도 무릅쓰고, 그녀는 결국 법정으로부터 성불구를 사유로 남편에게서 이혼 승인을 받아냈다. 이미 궁정의 당당한 여주인이었지만, 그 후에 최고 작위인 공작 칭호까지 받았다. 그러는 사이에 그녀를 증오하는 사람도 많이 생겼다. 가브리엘이 자신의 미모를 이용해 왕에게 나쁜 영향을 미친다고 믿었기 때문이었다. 가브리엘의 지나친 사치도 원성을 샀다. 불행은 그녀의 행운을 오래 내버려두지 않았다. 마침내 죽음의 그림자가 스물여섯 살 젊은 가브리엘을 순식간에 덮치고 말았다. 이듬해, 왕은 메디치 가문의 여자를 정식 왕비로 맞아들였다. 그에 따라, 가브리엘이 그토록 바라던 아들의 왕위계승은 물거품이 되고 말았다.

상징으로 전달하는 의미

금발을 높이 빗어 올리고 조그만 입을 꼭 다문 가브리엘은 두 가지 상징을 나타낸다. 우선, 그녀의 왼손은 반지 하나를 우아하게 들고 있다. 반지는 누구나 알다시피 결합을 상징한다. 가브리엘은 이로써 앙리 4세와의 친밀한 관계를 과시한다. 그리고 그녀의 자매인 빌라르 공작부인의 손가락이 그녀의 오른쪽 젖꼭지를 쥐고 있다. 이런 자세는 감상자의 시선을 유도하는 자극적인 방법이다. 젖가슴은 모성을 상징한다. 이 점을 강조함으로써 가브리엘이 현재 임신 중이라는 사실을 알리려는 것이다. 화면에 뒷방의 벽난로 옆에서 아기 배내옷 같은 것을 만드는 시녀가 등장

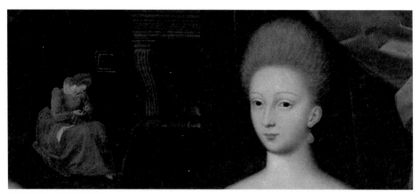

한 것도 같은 의미이다. 따라서 이 그림은 초상화인 동시에 역사적 기록화 같은 성격을 지닌다. 간단히 말하면 앙리 4세의 사생아이자 왕세자가 될 세자르 드 방돔의 출생을 기다리는 가브리엘 데스트레의 이야기를 한참 복잡하게 풀어놓은 것이다. 군이 알몸을 드러낸 채 욕조에 들어가 앉은 것은 젖가슴의 상징을 자연스럽게 연출하기 위해서였다. 하지만 당시의 프랑스인들에게 목욕은 매우 드문 행사가 아니었던가. 자매의 육체적 접촉도 임신 사실을 달리 표현할 수 없는 회화의 한계를 해결하기 위한 수단이었다. 어쨌든 이런 독특한 구상으로 말미암아, 작가 미상으로 남아 있는 이 그림은 에로티시즘의 대표적인 작품이 되고 말았다.

상징의 또 다른 해석

또 다른 시각으로 이 그림을 들여다보면, 선정적 내용보다는 역사적 사건 기록의 의미가 더욱 강하게 부각한다. 확실한 증거는 없지만, 가브리엘이 독살되었다는 소문은 줄곧 무성했다. 아들 둘과 딸 하나를 잘 낳은 그녀가 갑자기 임신 난조로 죽었다는 사실을 그대로 믿은 사람은 그리 많지 않았다고 한다. 필요하다면 암살도 불사하던 당시의 시대적 정황을 고려할 때 독살설이 전혀 터무니없는 가정은 아니었다.

이런 가정에 무게를 실어준다면, 이 그림의 분위기는 오히려 끔찍한 악몽으로 변한다. 가브리엘을 독살했던 가장 직접적인 이유로 꼽히는 것은 바로 앙리 4세의 정치적 상황이다. 앙리 4세는 점점 불거지는 신교와 구교 사이의 갈등을 해결하려고 노력했던 군주였다. 하지만 오랫동안 쌓인 감정의 앙금과 끝이 보이지 않는 세력 다툼을 종식한다는 것은 매우 복잡하고 민감한 개혁을 뜻했다. 앙리 4세의 시도는 그 개혁적이고 포용적인 의도도 무색하게 결국 구교와 신교 양쪽의 반감을 샀고, 그 불똥은 가브리엘에게 튀었다. 그뿐만 아니라, 선망만큼이나 원망도 많이 샀던 그녀를 제거하는 것이 나라를 위하는 길이라고 믿었던 세력도 적지 않았다. 여러 차례에 걸친 광신도들의 암살 기도에도 살아남았던 앙리 4세마저 10년 뒤에는 칼에 맞아 가브리엘의 뒤를 따르고 말았다.

이런 비극적인 배경을 염두에 두고 그림을 다시 보면, 붉은 커튼은 피의 역사를 여는 장막이 된다. 시녀의 붉은 옷도 마찬가지다. 안쪽 깊숙한 곳에 있는 공간에는 거의 꺼져가는 장작불 앞에 길고 네모난 물체가 놓여 있다. 탁자라기보다 관을 연상시키는 형태이다. 따라서 초록 벨벳 천으로 덮어놓은 그 물체를 가브리엘의 관이라고 생각할 수도 있다. 초록은 그녀가 가장 좋아하던 색깔이었다. 그러나 무엇보다도 뚜렷하게 죽음을 상징하는 사물은 그림 중심축에 걸린 조그만 거울이다. 어두운 실내와 마찬가지로, 거울 속에는 거의 아무것도 보이지 않는다. 죽음을 상징하는 전형적인 표현 방식인 셈이다. 하지만 이런 식의 과장된 풀이는 이야기하기 좋아하는 사람들의 억지스러운 해석이라고 생각해도 무방하다. 1599년에 갑자기 죽은 가브리엘의 예기치 못한 운명을 1595년경에 제작된 그림에 미리 그려두었다는 말밖에 되지 않기 때문이다. 그러나 이 그림을 보면 지나간 역사는 해석의 관점에 따라 열리고 닫히는 커튼과 같다는 생각을 지울 수 없다.

25. 장 앙투안 와토 헛디딤

Le faux-pas, 40 x 31.5cm, 1716~1718

장 앙투안 와토(Jean-Antoine Watteau, 1684~1721)

그가 출생하기 6년 전 프랑스 영토가 된 발랑시엔에서 출생했다. 1702년 파리로 나와 당시 오페라 극장의 장식 화가였던 C. 질로에게 배우고 이어 C. 오드랑의 조수가 되었다. 당시 룩상부르 궁에서 화가로 일하던 오드랑의 도움으로 궁전에 있는 루벤스의 그림들, 특히 마리 드 메디치 왕비의 그림을 보고 큰 감명을 받았다. 그 후 16세기 베네치아 화가들에게서도 영향을 받아, 로코코 회화의 창시자로서의 작풍을 확립했다. 1717년 왕립아카데미 정회원이 된 기념으로 그린 〈키테라 섬의 순례〉에는 그의 회화적 특징이 잘 나타나 있다. 그는 당시 베르사유 궁전을 중심으로 꽃핀 화려한 궁정 풍속을 비롯하여 상류사회의 밝고, 우아하고, 관능적 매력을 풍기는 풍속을 잘 묘사했다. 그는 연극이나 발레의 한 장면처럼 극적인 분위기가 고조된 매력적인 장면, 남녀가 서로 정분을 느끼는 연회 모임인 '아연(fête galante)'이라고 불리는 로코코 회화 특유의 주제를 자주 택했다. 그의 작품에는 다른 로코코 화가들에게서는 찾아볼 수 없는 화려함과 서글픔의 정서가 깃들어 있다. 몸이 허약했던 그는 폐병을 앓아 1720년 요양차 런던에 갔다가 건강이 악화하여 다시 파리에 돌아왔다. 그런 와중에서도 친구 제르생이 화상을 시작했을 때 상점의 간판 그림으로 평생의 걸작이 된 〈제르생의 간판〉을 그려주고 나서 얼마 후에 37세의 나이로 세상을 떠났다. 작품에 〈전원 오락〉, 〈파리스의 심판〉, 〈제우스와 안티오페〉 등이 있으며 이탈리아 희극에서 취재한 〈질〉 등 명작이 루브르에 있다.

시대의 끝자락에서 터진 에로티시즘의 봇물

18세기 프랑스에서는 에로티시즘이 미술사적 흐름의 본류를 이루었다. 시기적으로는 절대왕정이 절정기를 지나 내리막길로 들어선 시점부터 프랑스 대혁명까지의 기간이었다.

혼란기의 역사를 돌아보면, 사회 전반적으로 성애에 탐닉하는 경향이 어김없이 나타난다. 이것은 시드는 꽃이 서둘러 씨를 맺고, 위기에 직면한 생명체가 종족 보존의 본능을 우선으로 따르는 것과 일맥상통하는 현상이 아닐까? 말년에 이른 문학가와 예술가들이 성을 주제로 한 작품에 집착하는 경향 역시 마찬가지 현상일지도 모른다. 실제로 대부분 왕조의 말기에도 비슷한 양상을 볼 수 있다. 궁지에 몰리면 현실을 가리려는 듯이 오히려 더 화려하고 사치스러운 경향과 성애에 탐닉하는 성향이 두드러지곤 한다. 인간이든 사회든 결핍된 것, 사라지는 것에 대해서는 욕망과 집착이 더욱 절실할 수밖에 없다.

역사의 흐름이 고여 있던 시대에 물꼬를 튼 18세기 초반의 화가 장 앙투안 와토. 그가 흘려보낸 에로티시즘의 첫 물결은 노골적인 성애의 묘사보다는 남녀 간에 오가는 섬세한 감정의 표현으로 나타났다. 그리고 그런 흐름은 상대의 환심을 사려고 애쓰며 벌이는 연애 사건이 주된 관심사였던 당시 상류사회의 단면을 적나라하게 보여준다.

와토 작품세계의 특징을 잘 보여주는 **헛디딤**. 이 그림을 보면 사랑에 빠진 연인들의 두근거리는 심장 박동 소리가 들리는 듯하다. 비탈길에서 미끄러졌을까? 고운 옷차림의 여인이 바닥에 털썩 주저앉아 있다. 붉은 숄은 땅바닥에 팽개쳐져 넓게 펼쳐졌다. 앞서 가던 남자가 황급히 여인을 부축한다. 이 뜻밖의 작은 사고는 가슴에 연정을 품고 있던 사내에게 더없이 좋은 기회가 되었다. 여인에게 가까이 다가가자 향기로운 냄새가 훅! 끼친다. 손에 스치는 옷의 감촉도 부드럽다. 그 밑에 가려진 여자의 살결에서 따스함이 뭉클하게 전해진다. 잠들었던 욕망이 터질 듯 치밀어 오른다. 여인을 일으켜 세우려고 부축하던 남자의 팔에 저도 모르게 힘이 들어가면서 그 탐나는 몸을 와락 끌어당긴다. 눈 깜박할 사이에 벌어진 일이다.

터질 듯한 갈등과 오랜 침묵

남자의 손에서 힘을 느낀 순간, 여자는 본능적으로 상대를 밀쳐낸다. 굳이 싫은 것은 아니었지만, 반사적인 행동이 감정을 앞섰다. 자라면서 줄곧 몸에 밴 숙녀의 몸가짐이 무의식적으로 튀어나온 것이다. 다가오는 사내의 널찍한 가슴을 한 손으로 떠밀며 다른 손으로는 축축한 흙바닥을 짚은 채 몸의 균형을 잡는다. 정신이 아뜩해지고 가슴은 터질 듯 뛰기 시작한다. 어떻게 할 것인가? 남자의 뜨거운 숨결이 더 가까워지기 전에 뿌리칠까, 아니면 못 이기는 척하고 남자의 욕구를 자연스럽게 받아들일까? 여인의 작은 가슴은 터질 듯 콩닥거리고 볼은 빨갛게 물든다.

눈썹이 짙은 더벅머리 젊은 사내도 잠시 망설인다. 엉겁결에 벌어진 일이지만, 여인의 가벼운 저항에 순간 멈칫거린다. 미끄러진 여인은 발을 헛디뎠고, 달려든 사내는 그녀의 마음을 헛디딘 것일까? 자신의 호감 어린 눈길에 싫지 않은 눈길로 응답하던 그녀의 속내를 헛짚었을 리 없는데…. 바로 눈 아래 드러나는 여인의 하얀 목덜미가 가까이서 보니 더욱 곱다. 여인의 유혹적인 자태에 사내는 다시금 피가 끓는다.

얼마나 시간이 흘렀을까? 짧은 순간이었지만 두 사람 사이에는 아주 긴 시간이 흘렀다. 애정의 감각을 전달하는 신경조직은 빛의 속도보다 빠르게 작동한다. 아무도 없는 호젓한 숲길, 주저앉은 두 사람은 복잡하게 교차하는 감정을 서로 드러내지 못한 채 잠시 그렇게 엉거주춤 껴안은 채로 있었다. 문득 지나가는 바람에 짙은 풀 냄새와 흙냄새가 남녀 사이에 퍼진다. 와토의 조그만 그림 속에 정지된, 아주 오래전 이야기다.

사랑의 순례지, 키테라

40 x 31.5센티미터의 작은 그림인 **헛디딤**은 와토 그림 세계의 단면이라 할 수 있다. 그 까닭은 그가 자주 다루던 주제를 가장 섬세하게, 그리고 단적으로 나타냈기 때문이다. 그에게 명성을 가져다준 **키테라 섬의 순례**와 같은 시기에 제작된 같은 성격

의 작품이기도 하다. 와토가 5년간 심혈을 기울여 완성한 **키테라 섬의 순례**의 배경이 된 사랑의 섬, 키테라는 그곳을 순례하는 연인들로 붐빈다. 그리스 군도群島 어딘가에 있는 이 신화의 섬은 사랑의 여신 비너스가 탄생한 곳으로 알려졌다. 따라서 이 섬은 자연스럽게 사랑의 이상향이 되었고, 사랑의 순례자들이 이곳을 찾기 시작했다. 로코코 양식의 선구적 화가 와토는 당시의 시대적 분위기가 무르익은 이런 정경을 그림으로 표현했던 것이다.

이 그림은 와토가 1717년 왕립 아카데미의 회원 자격을 얻기 위해 출품한 작품으로 그는 이를 계기로 아카데미 정회원이 되었다. '키테라 섬의 순례'라는 제목을 붙였던 이 그림을 나중에 '우아한 향연', 혹은 '궁정인의 잔치'를 뜻하는 '페트 갈랑트fête galante'라고 개명하면서 새로운 미술 장르를 여는 효시이자 전형이 되었다. 프랑스어로 '페트fête'는 축제, 향연, 파티 등을 뜻하고, '갈랑트galante'는 남성이 귀족적이고 세련된 매너로 여성에게 매력 있고 정중하게 대하며 환심을 사려는 상냥하고 고상한 태도를 뜻한다. 다시 말해 '페트 갈랑트'는 세련되게 차려입은 남녀들이 야외에서 우아하고 예의 있게 웃고 대화하고 춤추며 즐기는 나들이를 의미한다.

경쾌하지만 어딘가 우수가 깃든 **키테라 섬의 순례**에는 사랑의 순례자들이 노니는 꿈처럼 아득한 풍경이 나온다. 자세히 들여다보면 세 쌍의 남녀가 등장한다. 짝을 이룬 이들 남녀의 자세는 각기 다르다. 서로 연결되는 행동을 하나의 과정으로 보여줌으로써 어떤 방향으로 움직이는 모습을 나타낸 것이다. 연인들은 키테라 섬에 아쉬운 이별을 고하고, 섬을 떠날 준비를 하는 듯하다. 이렇게 짐작하는 이유는 연인들이 소풍을 나온 장소가 바로 키테라 섬이라는 가정에서 비롯한다. 이런 가정을 뒷받침하는 것은 화면 오른쪽 나무 그늘에 서 있는 비너스 조각상이다.

그러나 어떤 사람들은 연인들이 키테라 섬을 향해 막 항구를 출발하는 순간을 묘사한 장면이라고 주장한다. 이런 주장은 **키테라 섬의 순례**가 섬으로 출발하는 연인들의 이야기를 담은 당시의 희곡과 오페라에서 영감을 받아 그려졌다는 추측에 바탕을 두고 있다. 게다가 와토가 1년 후에 똑같은 주제, 비슷한 구성으로 그린 또다른 그림의 제목이 '키테라 섬으로의 출항'이라는 점에서도 이런 주장은 어느 정

키테라 섬의 순례(Le pèlerinage à l'île de Cythère), 와토, 129 x 194cm, 1717, 프랑스 파리 루브르

키테라 섬으로의 출항(L'Embarquement pour l'île de Cythère), 129 x 124cm, 와토, 1718, 독일 베를린 샤를로텐부르크 궁전

키테라 섬으로의 순례와 기본 구성은 같지만, 조금 복잡한 내용을 담고 있다. 화면 왼쪽에는 사람들을 가득 태운 돛단배가 있고, 오른쪽에는 비너스 상으로 여겨지는 조각상 주변에 아기 천사의 모습을 한 에로스들이 날아다니고 있다. 비너스 조각상 아래 놓여 있는 창, 투구, 방패 등의 무구(武具)는 방어하고 거부하는 마음이 사랑의 힘으로 무장 해제된 상태를 상징한다.

도 설득력을 지닌다. 그렇다면, 키테라 섬은 화면에 보이는 장소가 아니라, 저 멀리 오색구름이 피어나는 아득한 수평선 너머 어딘가에 있어야 할 것이다.

이별의 엇갈린 감정
섬을 향한 출발이든, 섬으로부터의 귀환이든, 와토가 작품에 담고자 했던 주제는 크게 달라지지 않는다. 다만, 내 개인적인 의견으로 이 그림은 연인들이 키테라 섬에서 집으로 돌아가려는 순간을 묘사한 듯싶다. 왜냐하면 이별을 암시하는 정황을 화면 곳곳에서 찾아볼 수 있기 때문이다.

비너스 석상 앞 둔덕에 세 쌍의 연인이 등장한다. 맨 오른쪽 남녀는 아직 떠날

채비를 하지 않고 둘만의 속삭임에 정신을 빼앗긴 상태다. 옷에 하트 표식까지 단 남자는 여자에게 거의 붙다시피 바짝 다가가 달콤한 말을 늘어놓는다. 부채 끝을 만지작거리는 여자는 치마를 잡아당기며 떠나기를 재촉하는 꼬마의 성화도 아랑곳하지 않고 행복한 미소를 흘린다.

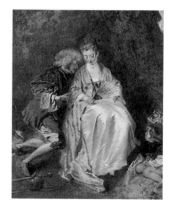

가운데 쌍은 막 일어서는 중이다. 먼저 일어선 남자는 다정하고 정중하게 손을 내밀어 여자를 일으켜 세우려 한다. 여자는 오른손을 큼직한 남자 손에 맡기고, 왼손으로 남자의 손등을 짚으며 몸을 일으키려 한다. 등을 보이고 있기에 여자의 표정을 읽을 수는 없지만, 남자의 얼굴에는 웃음이 가득하다. **헛디딤**의 순간을 떠올리게 하는 장면이다.

세 번째 쌍은 순례자의 지팡이까지 챙겨 들고 발길을 돌린다. 서두르는 사내는 여자의 허리를 두른 팔을 가만히 끌어당겨 떠나려는 배쪽으로 상대를 이끈다. 두 팔을 활짝 편 남자는 **키테라 섬의 순례** 구도 한가운데서 정점을 이룬다. 이번에는 남자의 얼굴이 가려졌다. 떠나려던 여자가 몸을 돌려 뒤를 돌아본다. 잠깐이었지만 행복했던 순간을 놓치기 싫은 기색이 여자의 얼굴에 역력하다. 다시는 찾아올 수 없을 것 같은 막연한 아쉬움이 엿보인다. 하지만 이제 미련을 버리고 떠나야 할 순간이다.

키테라 섬의 순례 부분(위로부터 오른쪽 남녀, 가운데 남녀, 왼쪽 남녀)

속삭임의 달콤한 순간, 서로 마음이 합쳐지는 순간, 그리고 어느덧 떠나야 하는 아쉬움의 순간. 이 장면들은 세 쌍의 연인이 보여주는 자세일 뿐 아니라, 세월이 흐르면서 변하는 사랑의 과정을 그린 듯하다. 단계별로 이어지고 변해 가는 남녀 간의 애정을 세심하게 묘사한 와토의 특성이 뚜렷이 살아 있는 대목이다. **헛디딤**에서도 그랬듯이 와토 특유의 우수가 긴 여운으로 남는다.

26. 장 오노레 프라고나르 **빗장**

Le Verrou, 73 x 93cm, 1778

Jean-Honoré Fragonard

Jean-Honoré Fragonard

장 오노레 프라고나르(Jean-Honoré Fragonard, 1732~1806)

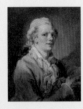

남부 프랑스 그라스 출생. 풍속 화가이자 판화가. 파리에서 J. 샤르댕에게 배웠고, 이어서 F. 부셰에 게 사사했다. 1752년 로마 대상을 받고, 1756~1761년 로마에 유학하여 티에폴로의 영향을 받 았다. 파리로 돌아와서 1765년 아카데미 회원이 되었다. 역사화도 그렸으나, 대부분 여인·아이 의 초상, 혹은 목욕하는 여인이나 연인들을 제재로 풍속화를 즐겨 그렸으며, 섬세하고 미려한 관능 적 정취를 짙게 보여주었다. 동판화에 재능을 보이기도 했다. 주로 루벤스의 작품에 기초를 둔 그 의 양식은 동시대 화가들과 달리 지나치게 복잡하거나 장식적이지 않았으며 붓질이 민첩하고 활 기차고 유연했다. 놀랄 만큼 활동적이었던 그는 550점이 넘는 회화와 수천 점의 소묘, 그리고 35 점의 에칭 판화를 제작했다. 활동 기간이 대부분 신고전주의 시기에 속하지만, 프랑스 대혁명이 일 어나기 바로 전까지 지속적으로 로코코 양식의 그림을 그렸다. 주요 작품으로 〈음악 레슨〉, 〈목욕 하는 여인들〉, 〈그네〉, 〈여교사〉, 〈사랑스러운 아이〉 등이 있다.

의지와 욕망의 싸움

남녀가 엉겨 붙어 엎치락뒤치락하는 중이다. 여자를 단단히 끌어안은 젊은 사내는 아직 완전히 사로잡지 못한 상대의 마음을 단숨에 녹여버릴 듯이 강렬한 눈빛으로 여자를 바라본다. 금발의 미녀는 당황한다. 반항할수록 더욱 강하게 죄어오는 남자의 포옹에 숨이 막힌다. 이글이글 타오르는 사내의 눈길 때문에 정신이 아뜩해진다. 그의 거친 숨결과 뜨거워진 입술이 더 가까이 다가오지 못하게 한 손으로 가로막고 있지만, 점점 힘이 빠진다.

여자가 아무리 바동거려도 남자의 품을 빠져나오지 못하는 이유는 남자의 완력 때문만은 아니다. 자신의 내면에서 무엇인가가 점점 무너져 내리고 있기 때문이다. 사내의 접근을 막으려고 뻗은 왼손은 마음에서 너무 멀리 떨어져 있는 듯하다. 반면에 그녀의 왼팔과 같은 방향으로 뻗친 남자의 팔뚝에서는 근육의 힘보다 더 억센 단호함이 느껴진다. 이제 마지막 고비를 넘기는 순간이다. 이런 사랑의 몸싸움을 벌이는 두 사람의 팔이 동시에 닿으려는 곳은 단단한 빗장.

화면을 가르는 빛과 어둠

빗장은 멀리서 프랑스 혁명의 소용돌이가 몰려오던 1778년경 작품이다. 밀고 당기

빗장 부분

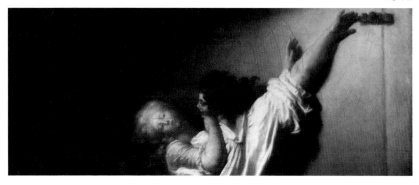

는 사랑의 줄다리기는 와토 이후에도 계속 이어지고 더 노골적이고 육감적인 불장난이 되어 로코코 회화의 끝자락 화가인 프라고나르에까지 이른 것이다. 선정적인 색채와 무대장치, 날아갈 듯이 자유로운 붓질, 경박하고 통속적인 줄거리. 이것이 저무는 왕조의 마지막 순간을 황홀하게 불태운 낙조와 같은 당시 풍속화의 특징이었다. 현실을 꿰뚫어보는 화가의 그림은 시대의 모습을 적나라하게 비춰주는 거울과 같다는 말이 실감 나는 대목이다.

그 절정에 이른 **빗장**의 전체 구도는 두 부분으로 뚜렷이 나뉜다. 즉, 왼쪽 아래와 오른쪽 위를 가로지르는 대각선을 따라 어둠에 묻힌 공간과 밝게 드러난 공간이 서로 대립하고 있다. 어두운 공간에는 방을 온통 채우다시피 한 커다란 침대가 놓여 있다. 회오리바람처럼 뒤엉킨 침상의 붉은 커튼은 격정의 폭풍이 한차례 지나갔음을 말해준다. 밝은 공간에는 광원도 없는데 촛불보다 더 강한 조명이 두 인물을 비추고 있다. 마치 극적인 장면이 연출된 연극무대처럼 보인다. 바닥에 넘어져 있는 의자도 조금 전에 두 사람 사이에서 벌어졌을 격렬한 사랑의 실랑이를 암시하며 극적인 효과를 높인다. 유혹의 도구로 사용되었던 꽃다발은 이미 바닥에 내팽개쳐진 지 오래다.

욕망의 빗장

빛과 어둠을 가르는 대각선을 따라 **빗장**의 주제들이 몰려 있다. 경계선은 화면의 왼쪽 아래에서 시작하여 탁자 위의 사과 한 알, 반짝이는 유혹의 침대보, 무용수처럼 몸을 뻗은 여자의 자세, 그 사선과 겹쳐져 벌어진 남자의 두 팔을 지나 화면의 오른쪽 위 정점에 있는 빗장으로 이어진다.

이 주제들은 저마다 고유한 상징적 의미를 내포하고 있다. 이브가 한입 베어 먹었고, 비너스가 미의 상징으로 받았던 사과는 유혹과 죄악의 열매이다. 살에 매끄럽게 와 닿는 비단 천은 관능으로 빛난다. 엉켜서 이미 한몸이 된 남녀는 그런 상징들의 초점이자, 그들 결합의 결과를 감수해야 하는 주인공들이다. 그리고 그들이

매달린 욕정의 향방을 결정지을 빗장. 이 운명의 빗장은 끝내 걸리고 말 것인가?

　그런데 이들이 힘들게 밀고 당기며 애써 빗장을 걸려는 까닭은 무엇일까? 방 안이 온통 어질러진 상태를 보면 군이 빗장을 걸어 잠글 필요조차 없어 보인다. 탁자 위에 넘어진 항아리, 바닥에 던져진 장미꽃, 다리를 허공으로 쳐들고 넘어진 의자… 이런 것들은 모두 여성의 성기를 상징한다. 미닫이 빗장은 남성 성기의 직접적인 은유다. 두 사람 옆에 어지럽게 흐트러진 침대는 이미 사랑의 폭풍우가 한차례 지나가고 난 뒤의 모습이다. 그럼에도, 빗장 때문에 남녀가 새삼스럽게 얽혀 있는 까닭은 무엇일까? 여자가 남편 몰래 연인을 잠시 만나고 나서 서둘러 돌아가려 하기 때문일까? 남자가 밤새도록 연인이 곁을 떠나지 못하게 가로막으려 하기 때문일까? 그림의 구도 자체가 남녀의 성적 욕망을 드러내는 빗장을 애써 강조하려 하기 때문일까?

짝을 이루는 빛과 어둠

빗장과 짝을 이루는 그림이 있다. 역시 루브르에 소장된 **목동들의 경배**이다. 두 작품은 똑같은 크기이지만, 내용은 서로 전혀 어울리지 않는다. 루이 16세 시절의 남녀가 연출하는 외설스러운 장면과 목동들이 갓 태어난 아기 예수에게 경배하러 찾아온 경건한 장면을 똑같은 심정으로 대할 수는 없다. 프라고나르는 그림 한가운데로 쏟아지는 밝은 빛 속에서 탄생한 아기 예수가 등장하는 **목동들의 경배**를 먼저 그렸다. 그리고 약 3년 후에 그것과 짝지을 그림을 주문 받고 제작한 것이 **빗장**이다. 프라고나르는 왜 하필이면 신성한 주제를 다룬 **목동들의 경배**와 완전히 상반되는 관능적인 주제의 **빗장**을 그렸을까? 연극의 한 장면처럼 조명이 만들어내는 극적인 대조의 효과를 얻기 위해서? 원죄를 반복하는 인간들의 **빗장**을 보여줌으로써, 그 죄를 대속代贖하는 희생양 예수의 탄생을 그린 **목동들의 경배**를 상대적으로 강조하기 위해서? 타락한 시대의 필연적인 파멸을 경고하기 위해서? 두 그림은 육체의 욕망과 영혼의 사랑을 극명하게 드러내면서 어둠과 빛처럼 대조를 이룬다.

목동들의 경배(L'Adoration des bergers), 프라고나르, 73 x 93cm, 1775, 프랑스 파리 루브르

관음의 커튼 뒤

쾌락의 다양한 얼굴을 화면에 담았던 프라고나르는 오랜 세월 억제되었던 인간의 본능을 적나라하게 드러내는 붓질을 멈추지 않았다. 도착적인 성욕은 때로 타인의 은밀한 모습을 지켜보고 싶어 하는 관음증으로 이어진다. 세기말 방탕한 풍속을 묘사한 프라고나르는 **호기심 많은 소녀들**을 통해 당시 사회의 퇴폐적인 심리를 미묘하게 그려냈다.

가려진 회색 커튼을 살그머니 열고 어린 여자애 둘이 안쪽을 들여다보는 중이다. 그녀들이 몰래 엿보는 안쪽 공간이 어딘지, 거기서 무슨 일이 벌어지는지, 그림은 감상자에게 어떤 단서도 주지 않는다. 커튼 바깥쪽 배경은 어둠뿐이다. 커튼 안쪽 공간은 상상의 허상에 불과하다. 그 허상의 장면을 만들어내는 것은 두 소녀가

바라보는 눈길을 따라가는 감상자의 상상이다.

호기심에 이끌린 소녀들이 장막을 들추고 구경하는 공간은 어디일까? 소녀들 뒤로 보이는 배경처럼, 밤늦은 시각의 어느 실내일 것이다. 안쪽을 가리는 커튼이 달린 것으로 보아 18세기 화려한 침대가 놓인 은밀한 규방이 연상된다. 장미꽃잎이 가득 담긴 바구니가 놓여 있어 그런 추측이 더욱 설득력을 얻는다. 커튼 바깥쪽에 촛불이라도 밝혀놓았는지, 소녀들의 얼굴과 주름 잡힌 커튼 천에 밝은 빛이 묻어난다.

관음증의 이중 덫

몰래 숨어들어 와서 커튼을 들추고 안을 훔쳐보는 두 소녀의 시야에 어떤 장면이 펼쳐지고 있을까? 뭐가 그리 재미있는지 조금 더 대담해 보이는 소녀의 얼굴에는 장난기 넘치는 미소가 번진다. 좋은 구경거리가 있다고 친구를 이곳으로 데려왔을 이 소녀는 어느새 바구니의 장미꽃잎을 한 움큼 집어 들었다. 따라온 소녀는 충격적인 장면을 목격했는지 반쯤 넋을 잃었다. 친구가 하는 대로 꽃잎을 집으려고 손을 바구니로 내밀었지만 더듬거리고 있을 뿐이다.

방 안에서는 **빗장**의 남녀처럼 연인들이 침대에서 뒹굴고 있을까? 혹은 격렬하게 사랑을 나누고 나서 지친 남녀가 발가벗은 채 잠들어 있을지도 모른다. 그러면 장난꾸러기 소녀들이 그들의 알몸 위로 짓궂게 장미꽃잎을 던지며 놀릴 수도 있을 텐데. 혹시, 소녀들은 그들의 시선에 이끌려 상상 속의 관음을 즐기는 우리를 보고 있는 것은 아닐까?

두 소녀가 커튼을 들추기 전, 뒤쪽 공간에는 밖에서 스며든 불빛만 희미하게 보였을 것이다. 그러나 커튼을 젖히자, 그 틈새로 그녀들의 얼굴이 드러나고 뒤쪽 어두운 공간도 보인다. 감상자의 시선은 자연스럽게 화면 안쪽으로 향하고, 커튼 안쪽 공간을 훔쳐보는 화면 왼쪽 소녀의 시선은 감상자를 향한다. 등장인물과 감상자가 서로 응시하는 형국이다. 나의 눈과 미소 짓는 소녀의 눈이 마주친다. 처음에

호기심 많은 소녀들(Les Petites Curieuses), 프라고나르, 16.5 x 12.5cm, 1767~1771, 프랑스 파리 루브르

감상자는 커튼 안쪽을 훔쳐보던 두 소녀를 발견했지만, 감상자를 바라보는 소녀의 눈길을 의식하면서부터 차츰 호기심을 느끼며 그녀들을 바라보고 있는 자신을 의식하게 된다. 감상자 스스로 관음증에 빠져버린 꼴이다. 더구나 왼쪽의 깜찍한 소녀는 우연인지 고의인지 봉긋하게 솟은 분홍 젖가슴을 옷 밖으로 드러내어 감상자의 시선을 사로잡는다. 프라고나르가 은밀하게 깔아놓은 관음증의 이중 덫에 감상자는 꼼짝없이 걸려들고 만다.

그림 속의 소녀와 덫에 걸린 감상자 사이에는 맞부딪친 시선에서 발생하는 긴장감과 도착적인 쾌락의 만족감이 교차한다. 소녀는 감상자를 바라보면서 그의 시선이 자신에게 쏠리도록 유도하고 젖가슴을 드러내며 강하게 유혹하지만, 그 유혹은 눈에 보이지 않는 모래 늪과 같은 것이다. 소녀의 가슴을 탐하는 시선은 욕망의 지배를 받은 필연의 예속이며, 상대에게 얽매여 빨려 들어가는 불가항력의 통로인 셈이다.

나를 노예로 만든 그의 시선

그동안 내가 만났던 잊지 못할 시선들을 어찌 다 손꼽을 수 있을까. 그 시선들은 나의 가슴에 선명하게 새겨져 나의 육신이 사라지고 난 뒤에도 어딘가를 떠돌고 있을지도 모른다. 파이윰Fayoum에서 발견된 미라의 초상에 남아 있는 소녀의 사슴 같은 눈망울, 우피치 미술관에서 만난 브론치노 초상화들의 섬뜩한 눈길, 피티Pitti 궁전에서 마주친 티치아노의 **청록색 눈동자**에서 보았던 깊숙한 시선은 돌이켜볼 때마다 여전히 빛을 발한다.

그중에서도 이상하리만치 나를 사로잡은 시선이 있었다. 포도잎이 화려하게 불타던 가을, 상파뉴Champagne 지방에 들렀다가 랭스Reims 미술관에서 만난 한 점의 초상화. 루카스 크라나흐가 그린 **작센의 모리스 공작 초상**은 다른 그림과 달리 마치 발가벗길 듯한 시선으로 나를 응시했다. 정말 당황했지만, 피할 수 없는 그의 눈길은 나의 내부를 빤히 들여다보고 있었다. 가장 부끄러운 부분조차 가리지 못하게

작센의 모리스 공작 초상, 루카스 크라나흐, 1540

하는 그의 강렬한 시선에 담긴 힘은 어디서 왔을까? 막강한 영주의 힘이 위협적으로 발산했던 것인지, 인물의 영혼까지 그려냈던 화가의 마술이 작동한 것인지, 아니면 나의 무의식에 잠재하던 어떤 회로가 스파크를 일으킨 것인지, 정녕 알 길이 없었다.

얼굴을 제외하고는 밑바탕 작업도 끝나지 않은 그림이지만, 나는 그 시선의 포로가 되어 초라하고 왜소해진 나 자신을 발견했다. 더욱 놀라운 사실은 그 시선을 거부하기는커녕, 마치 마법에 걸린 듯 나 스스로 그 시선을 한동안 붙들고 어쩔 줄 모르고 있었다는 것이다. 아무도 없는 적막한 미술관에서 둘의 시선은 강력한 자석처럼 상대를 끌어당기고 있었다. 결국, 나는 그의 초상화가 인쇄된 그림엽서를 사서 그의 시선을 액자에 감금하고 내 방에 걸어두었다. 지금도 작센의 군주는 상대를 꼼짝 못 하게 하는 마력적인 시선으로 나를 바라본다. 그럼에도, 액자를 치우지 못하는 나는 그의 눈길에서 헤어나지 못하는 노예와 다름없는 신세가 되고 말았다.

엇갈리는 시선 속의 사도·마조

호기심 많은 소녀들에서 소녀는 자신을 훔쳐보는 감상자의 시선을 유도하지만, 오히려 지배당하는 쪽은 감상자이다. 왜냐하면 시선의 덫에 걸린 감상자는 무방비 상

태로 소녀를 훔쳐보다가 그 은밀한 호기심이 소녀의 시선에 의해 발각되면서 당혹감과 수치심을 느끼기 때문이다.

내밀한 상상으로 한껏 달아오른 감상자의 시선, 소녀의 젖가슴을 더듬는 관음의 시선은 상대를 사물화하여 자신의 욕구를 분출하는 사디즘sadism의 전형을 보여준다. 하지만 한층 더 깊이 내려가면, 감상자의 시선에 자발적으로 자신을 노출했던 소녀는 잘못을 저지르다 발각된 사람처럼 수치심을 느끼는 감상자를 꼼짝 못하게 제압한다. 이처럼, 소녀와 감상자는 서로 훔쳐보고 발각되고 지배하고 지배당하는 가학과 피학의 쾌감이 직조된 시선으로 팽팽하게 연결된다.

무엇이든 도를 넘으면 변형이 생기게 마련이다. 인간의 욕정 역시 한계를 잊고 극으로 치달아 변태적 영역으로 들어가기 쉽다. 그래서 통상적인 사랑의 유희를 넘어 비밀스러운 장면을 훔쳐보거나, 스스로 자신을 노출하는 도착적인 쾌락에 빠지기도 한다.

그런 점에서 '사디즘'이란 용어를 낳은 사드 후작Marquis de Sade, 1740~1814이 프라고나르와 동시대 인물이라는 점은 시사하는 바가 크다. 프라고나르의 **호기심 많은 소녀들**은 사드의 《미덕의 불행》이 발간되기 10년 전에 그려졌다. 그 시기는 프랑스 혁명의 거센 파도가 이전 체제의 모든 것을 휩쓸어 가기 얼마 전, 붕괴의 여러 징후가 꼬리에 꼬리를 물고 나타나던 때였다. 이처럼, 강압적인 사회에서 그동안 억눌렸던 성의 욕망이 봇물처럼 터져 나오며 사회 전면에 분출되어 시대의 분위기를 채색했지만, 가장 강력한 에로티시즘은 바로 상상에서 발원한다는 진실을 밝힌 그림이 바로 **호기심 많은 소녀들**이다.

27. 안 루이 지로데 트리오종 잠자는 엔디미온

Le Sommeil d'Endymion, 198 x 261cm, 1791

안 루이 지로데 트리오종(Anne Louis Girodet Trioson, 1767~1824)

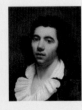

프랑스 몽타르지 출생. 본명 안 루이 지로데 드 루시(Anne Louis Girodet de Roucy). 1785년 고전 주의 대가 다비드의 제자가 되어 제라르(François Gérard), 그로(Antoine-Jean Gros)와 함께 다비드 제자 3G 중 한 사람으로 불렸다. 1789년 로마 대상을 받고 5년간 로마에 유학했으며, 로마에서 살롱에 출품한 〈잠자는 엔디미온〉은 시문, 철학에도 조예가 깊은 그의 로맨틱한 기질을 반영하여 낭만주의 회화의 선구가 되었다. 샤토브리앙의 영향을 받아 〈아다라의 매장〉을 그렸으며, 나폴레 옹의 총애를 받아 〈기마상과 오딘 궁에서 나폴레옹을 접대하는 오시안〉을 제작했다. 1812년 막대 한 유산을 상속받고 나서 빛이 차단된 집에 틀어박혀 그림 그리는 일을 중단하고 시작(詩作)에 몰 두했으나 거의 평가받지 못했다. 작품으로 〈그의 형제들에 의해 발견된 요셉〉, 〈홍수〉 등이 있다.

여신마저 사랑에 빠진 미모의 소년

19세기 영국 시인 존 키츠John Keats의 장시長詩 〈엔디미온〉은 '아름다운 것은 영원한 기쁨'이라는 구절로 시작된다. 달은 밤을 비추고, 밤은 은밀한 사랑과 무모한 열정을 부추긴다. 세상을 환하게 밝히던 해가 사라지고 달빛이 온누리를 비추면, 눈 부신 햇살 아래 제 모습을 드러내지 못하던 열정이 억제할 수 없는 힘으로 분출한다.

어느 달빛 밝은 밤, 셀레네Selene 여신은 지상의 한 남성을 보고 치명적인 사랑에 빠진다. 대체 어떤 남성이었기에 천상의 여신이 한낱 인간을 향한 열정을 불태우게 되었을까? 그 매혹적인 남성은 엔디미온이다. 그는 그리스 신화에 나오는 미소년으로, 인간에게 허락된 최고의 아름다움을 지녔다. 엔디미온은 본디 목동 혹은 사냥꾼으로 알려졌으나, '달빛 아래 홀로 있는 존재'라는 공통점으로 맺어진 달의 여신과의 관계는 다를 바 없다. 지로데 트리오종은 **잠자는 엔디미온**에서 이 미소년을 사냥꾼으로 묘사했다. 잠든 그의 주변에 있는 활과 창, 표범 가죽 같은 것들이 이를 암시한다. 주인 옆에 잠든 개도 양치기 개가 아니라, 사냥개이다.

영원히 젊은 미소년과 다산의 여신

'밝음'을 뜻하는 그리스어 셀레네Σελήνη에서 유래한 이 여신은 '달'을 의미한다. 그래서 달이 상징하는 사냥의 여신 아르테미스와 혼동될 때가 있다. 달빛처럼 창백한 미모의 여신 셀레네는 오빠인 태양의 신 헬리오스Helios가 낮의 순회를 마치면 그 뒤를 이어 세상을 밝힌다. 이 또한, 태양신 아폴론Apollon을 오빠로 둔 아르테미스 Artemis와 혼동할 만한 요소다. 그래서 이 두 여신은 동일한 인물로 여겨지곤 했다.

어느 날, 셀레네는 자신이 지상에 내려보내는 달빛을 받으며 곤히 잠든 엔디미온에게 송두리째 마음을 빼앗긴다. 사랑의 포로가 된 셀레네는 오로지 자신만이 그를 독차지하고 싶은 욕심에 사로잡힌다. 여신은 늙어 죽어야 하는 인간의 한계를 지닌 엔디미온이 영원히 자기 곁에 있게 할 방법을 찾아야 했다. 마침내 셀레네는 엔디미온을 젊고 매력적인 모습으로 영원히 잠들게 하여 그를 독차지할 수 있

었다. 그리고 매일 밤 사모스 섬 앞바다를 바라보는 터키 서해안의 라트모스 산속으로 미끄러지듯 내려와 거기 잠들어 있는 엔디미온과 밤새도록 사랑을 나눴다. 그렇게 셀레네는 엔디미온과의 사이에서 50명의 딸을 낳았다고, 신화는 전한다. 달을 다산多産의 상징으로 숭배하는 오랜 신앙의 뿌리를 여기서도 확인할 수 있다.

여신을 광기에 가까운 사랑에 빠져들게 한 엔디미온의 아름다움은 대체 어떤 것일까? 아름다움에 대한 절대적 기준이 있을 수 없겠지만, 수많은 문학가와 예술가는 다투어 그 비밀을 캐내려고 했다. 엔디미온을 소재로 한 작품들은 프랑스 낭만주의의 초석이 될 정도로 큰 관심을 끌었다. 그중에서도 문학적 주제를 즐겨 다루었던 초기 낭만주의 화가 지로데 트리오종은 셀레네의 눈을 멀게 한 남성의 아름다움을 어떻게 그려냈을까? 루브르에 그에 대한 답이 있다.

신화의 그물에 걸린 여성 심리

다비드와 마찬가지로 로마 대상을 받고 로마에 수학했던 그의 작품 **잠자는 엔디미온**에는 이탈리아 회화 전통과 프랑스의 신고전주의 흐름이 함께 드러나지만, 낭만주의 감상적 기질이 두드러진다. 달빛 가득 다가오는 여인의 사랑을 그린 이 장면은 이미 스승 다비드의 신고전주의 울타리를 벗어나고 있다.

화면을 비스듬히 가로지르며 한 남자가 플라타너스 나무 아래 알몸으로 누워 있다. 엔디미온의 나체는 눈부시게 빛난다. 어둠 속에서도 그의 몸을 이처럼 빛나게 하는 것은 그에게 내려앉는 달빛, 셀레네의 사랑이다.

쏟아지는 월광이 월계수 잎사귀에 가려질세라, 어린 소년 하나가 나뭇가지를 걷어낸다. 소년의 동작은 엔디미온 옆에서 잠든 개조차 알아차리지 못할 만큼 조심스럽다. 모두 잠든 한밤중에 혼자 깨어 있는 이 소년은 대체 누구인가? 나뭇가지를 흔들며 지나가는 미풍이다. 불나방의 날개가 달린 '제피르zéphyr'라는 이름의 서풍西風, 봄을 알리는 부드러운 바람이다.

잠든 엔디미온은 마치 그리스 조각상 같다. 반듯하고 오뚝한 코, 크고 깊은 눈

가, 깔끔한 턱의 윤곽은 달빛으로 깎아놓은 듯하다. 알맞은 근육과 늘씬한 몸매는 자연이 선물한 인체의 아름다움을 한껏 드러낸다. 마니에리스모 양식의 차가움과 바로크적인 따스함이 결합한 신비감마저 깃들었다.

상체는 달빛에 노출되었고, 하체는 그림자에 가려졌다. 잘록한 허리에서 매끈한 엉덩이를 거쳐 가느다란 발목에 이르는 곡선은 매우 여성적이다. 부끄러움 없이 드러낸 남성의 성기가 없었다면, 침상에 기댄 나부의 모습으로 착각할 정도다. 순수하면서 감미로운 느낌이 들게 하는 그의 몸매와 짝을 이루듯, 제피르의 여린 몸매도 달빛을 받아 윤곽선이 빛난다.

잠든 엔디미온이 발산하는 성적 매력은 외면하기 어려울 만큼 강렬하다. 야성적인 표범 가죽 위에 누운 그의 자세는 깊은 잠에 빠졌다기보다 스스로 자기 육체를 과시하는 도취감에 빠진 듯하다. 치켜든 턱과 머리 위로 올려놓은 오른팔은 과장된 자세로 극적인 분위기를 자아낸다. 꼬부려 포갠 다리도 여성의 마음을 충분히 사로잡을 만하다. 구불거리며 늘어진 머리카락과 샌들의 장식끈은 티 없는 알몸과 어울려 감상자의 성적 충동을 불러일으킨다.

무방비 상태에 도발적인 자세로 조각 같은 알몸을 드러내고 잠든 엔디미온을 보고도 심리적 동요를 느끼지 않을 여성이 있을까? 따뜻한 체온이 흐르는 그의 피부에서 차가운 달빛이 빛날 때 셀레네는 밤의 운행을 멈추고 라트모스 산으로 내려올 수밖에 없었을 것이다. 자신이 위대한 티탄 족의 딸이라는 사실조차 까마득히 잊은 채 혹시라도 잠든 엔디미온을 깨울까 봐 미끄러지듯 밤의 정적을 가로질러 그에게 다가갔을 것이다.

앞서 말했듯이, 때로 엔디미온에게 매혹된 달의 여신으로 아르테미스를 지목한다. 그녀는 사냥의 여신이며 여성의 순결을 상징한다. 달빛의 여신을 셀레네 대신 아르테미스로 가정한다면 여성 심리의 흥미로운 구조가 드러난다. 순결성에 대한 집착 때문에 아르테미스는 결벽증에라도 걸린 듯 남성을 멀리한다. 목욕하는 자신의 몸을 우연히 보았던 사냥꾼 악테온Actaeon은 그녀에게 무참하게 살해되었다. 그런 아르테미스가 밤마다 엔디미온을 찾는 모순을 어떻게 설명해야 할까? 해답은

엔디미온의 잠든 상태에 있다. 남성이 의식을 잃었을 때에만 아르테미스는 사랑을 나누러 다가온다. 성애의 주도권이 자신에게 있을 때에만 남성에 대한 거부감을 극복할 수 있는 아르테미스의 의식은 깊고 복잡한 여성 심리의 퇴화한 꼬리뼈인 셈이다. 이처럼, 신화는 인간의 본능과 감정을 걸러내는 아주 오래된 그물이다.

신화에서 빌려 온 완벽한 남성상

그리스·로마 시대 조각은 흔히 남성의 나체를 주제로 삼았지만, 회화에서 나체화의 성격에 초점을 맞추어 신화에 등장하는 남성을 다룬 사례는 극히 드물다. 그런 점에서 그림의 내용이 신화를 다루면서도 애초부터 중심 주제가 남성 누드였던 앵그르의 **스핑크스의 수수께끼를 푸는 오이디푸스**는 매우 독특한 작품이다.

화면에는 싱싱하고 균형 잡힌 몸매의 젊은이가 아름다움을 과시하고 있다. 미끈한 근육을 자랑하며 활처럼 휜 곡선을 그리는 등, 그 등과 대조를 이루며 직각으로 강하게 꺾인 왼쪽 다리, 단단히 땅을 밟고 온몸의 무게를 지탱하는 오른쪽 다리, 앞으로 굽힌 상체를 무릎 위에 받친 왼팔, 뚫어지라 상대를 쏘아보는 눈…. 조화와 율동과 균형을 고루 갖춘 이상적 남성 누드이다.

화면의 수직, 수평, 평행, 직각, 삼각, 곡선, 직선, 사선 등 기하학적 구도가 인물의 뼈대를 이루며 육체에 생명력을 불어넣는다. 온몸에 힘찬 기운이 생동하지만, 앞으로 모은 두 손은 나비처럼 가벼운 섬세함을 보여준다. 완벽한 아름다움을 갖추려면 여기에 지혜로운 정신도 깃들어야 한다. 얼굴의 뚜렷한 윤곽, 영민한 눈빛, 당당한 자세, 논리적인 손동작이 인물의 뛰어난 지적 능력을 드러낸다.

화가는 이상적인 남성을 표현하는 배경으로 그리스 신화를 끌어들였다. 아름다운 인체와 고결한 영혼에 열광하던 고대 그리스 문명이 만들어낸 신화는 인류에게 남은 찬란한 문화유산이다. 19세기 초반, 프랑스 신고전주의의 앵그르도 매력적인 남성의 알몸을 그리고자 오이디푸스Oidipus 신화를 빌려 왔다.

스핑크스의 수수께끼를 푸는 오이디푸스(Oedipe explique l'énigme du Sphinx), 앵그르, 189 x 144cm,1808, 프랑스 파리 루브르

영웅의 통과의례, 피할 수 없는 운명

어두운 동굴 입구에는 앙상한 해골이 바위틈에 끼어 있다. 아직 살점이 남은 발 한 쪽은 어둠 속에서 끔찍한 모습을 드러낸다. 멀리, 겁에 질린 남자가 바람을 일으키 며 달아나는 모습도 보인다. 이 모든 공포의 주인공은 캄캄한 동굴에서 모습을 완전히 드러내지 않은 채 나그네 한 명을 붙잡고 있다. 아무도 풀지 못하는 수수께끼 를 내서 지나가는 나그네를 잡아먹는 스핑크스Sphinx.

그림에 나타난 스핑크스는 이집트의 것과는 달리 근동 지방에서 유래한 그리스 의 전형을 따랐다. 사자 몸통에 독수리 날개가 달린 여자 모습의 괴물 스핑크스는 고대 그리스의 주요 도시였던 테베로 가는 좁은 길목을 지키며 지나가는 사람에게 죽음을 내기에 건 질문을 던진다. "목소리는 변함없지만, 아침에는 네 발, 오후에는 두 발, 저녁에는 세 발인 존재는 무엇인가?" 답을 듣고 나면 금세 고개를 끄덕이지 만, 스스로 답을 찾기는 어려운 수수께끼다. 그러나 영웅과 대결한 스핑크스의 운 명은 역전된다. 괴물의 몰락을 암시하듯, 앵그르는 스핑크스를 금세라도 무너져 내릴 듯한 바윗덩이 위에 배치했다. 신화의 배경을 그림에 그대로 옮겨놓으려 했 던 앵그르는 테베로 가는 길목을 높은 바위 협곡으로, 그리고 그 사이로 멀리 보이 는 곳에 오이디푸스의 기구한 운명을 기다리는 테베를 그려놓았다.

스핑크스의 난해한 질문에 달아나거나 함정에 빠지지 않고 당당하게 맞선 오이 디푸스는 그리스 영웅의 전형적인 모습이다. 스핑크스의 수수께끼는 오이디푸스 가 자신의 탁월성을 입증해야 할 시련이며 동시에 절호의 기회다. 그리스 신화에 나오는 모든 영웅은 초인적 능력을 증명해야 하는 역경에 처한다. 그리고 이 통과 의례를 통해 영웅은 지도자의 지위를 획득한다.

대부분 영웅은 왕손의 피를 타고 태어나지만, 신탁이 그의 운명을 예언하듯이 자신의 신분을 박탈당한다. 운명이 앗아간 자신의 정체성을 찾아내는 것이 영웅의 과제이며, 그것은 자신의 존재를 세상에 알리는 계기가 된다. 테베의 왕 라이오스 Laius는 신탁에서 아들에게 살해되리라는 불길한 예언을 듣는다. 그래서 갓 태어난 아들을 먼 곳에 버렸지만, 죽은 줄 알았던 자식과 우연히 마주쳤을 때 그는 신탁의

예언대로 아들의 손에 목숨을 잃는다.

　자신이 아버지를 살해했다는 사실조차 모른 채 오이디푸스는 테베로 가는 길목에서 스핑크스를 물리친다. 스핑크스는 오이디푸스가 수수께끼에 대해 '인간'이라는 정답을 말하자, 스스로 심연 속으로 떨어져 죽음을 택한다. 오이디푸스는 나라의 걱정거리를 제거한 공으로 테베의 왕이 되었다. 그리고 왕비 이오카스테^{lokaste}가 친어머니인 줄도 모르고 부인으로 맞이하여 네 명의 자녀를 낳았다. 나중에 진실이 밝혀지자 어머니는 자결하고, 아들은 제 눈을 찔러 장님이 된 채 망명을 떠났다. 이 모든 것이 신탁이 예언한 운명이었다. 벗어나려고 발버둥칠수록 운명의 올가미는 더욱 거세게 죄어올 뿐이다.

　오이디푸스가 자신이 성장한 코린트를 떠나 테베로 돌아가게 된 것도 신탁 때문이었다. 오이디푸스가 신성한 델포이 신탁에서 받았던 예언은 아버지를 죽이고 어머니를 아내로 맞으리라는 가혹한 운명이었다. 태어나자마자 버려졌고, 양부모의 손에 자랐다는 사실을 모르는 오이디푸스는 부모와의 악연을 피하려고 코린트로 돌아가지 않았다. 그리고 정처 없이 떠돌았지만, 끝내 신탁의 예언은 모두 현실이 되고 말았다. 오이디푸스 신화는 운명 앞에서 속수무책인 인간이 얼마나 나약한 존재인가를 새삼 깨닫게 한다.

단순한 누드화에서 신화가 담긴 작품으로 변신하다

1808년 앵그르가 그린 이 그림에는 색다른 사연이 있다. **스핑크스의 수수께끼를 푸는 오이디푸스**를 처음 그렸을 때에는 이런 신화적이고 극적인 내용이 구체적으로 나타나지 않았다. 그저 남성의 누드가 주제였을 뿐이다. 이 작품은 앵그르가 국비 유학생 자격으로 로마에서 작업하고 있었기에 본국에 정기적으로 보내야 할 의무가 있었던 그림의 하나였다.

　약 20년 후에 앵그르는 그다지 좋은 평을 받지 못했던 인체 누드화 **스핑크스의 수수께끼를 푸는 오이디푸스**의 화포를 확대하여 부연하는 장면들을 덧붙였다. 이런 과

정을 통해 원래 그림 크기가 달라졌을 뿐 아니라, 단순한 인물화에서 복잡미묘한 신화를 다룬 내용의 그림으로 변신했다.

박물관에서 그림을 감상하다 보면, 완성된 작품을 나중에 수정하고 보완한 부분을 종종 목격하게 된다. 그림 일부를 잘라내기도 하고, 때로는 화포를 넓히기도 한다. 작가가 스스로 고치거나, 후세에 다른 화가가 그 작업을 맡기도 한다. 조명의 각도를 달리하면서 **스핑크스의 수수께끼를 푸는 오이디푸스**의 화포를 잘 살펴보면 그림의 좌우와 윗부분에 이어진 흔적을 발견할 수 있다. 아카데믹한 남성 누드화가 스핑크스와 오이디푸스의 신화가 담긴 그림으로 탈바꿈한 흔적이다.

리지프의 헤르메스를 참고한 앵그르의 오이디푸스

앵그르는 로마 작업실에서 실제 모델을 앞에 두고 오이디푸스를 그렸다. 모델의 자세는 그리스 조각에서 빌려 왔다. 앵그르가 프랑스에서 그림 수업을 받던 당시에 자주 드나들던 루브르에서 보았던 조각상이 기억에 남아 있었던 모양이다. 아니면, 그 시절 노트에 그렸던 데생이 때마침 모델의 자세를 결정했을지도 모른다.

루브르의 카리아티드˝ 방에 전시된 **신발끈을 매는 헤르메스**는 그리스 청동 조각을 로마시대에 복제한 흰 대리석 조각상이다. 원작을 만든 조각가는 기원전 4세기 리지프Lysipp로 알려졌다. 그리스 조각의 전성기를 대표하는 리지프의 헤르메스Hermes는 또 어디로 심부름을 가는지, 날개 달린 샌들을 신는 중이다.

리지프는 알렉산드로스Alexandros 대왕의 모습을 청동 조각으로 제작할 만큼 뛰어난 예술가였고, 특히 남성 누드 조각의 대가였다. 리지프는 방향에 따라 서로 다른 공간감을 만들어내는 신체를 구현하려고 몸을 숙인 헤르메스의 자세를 이용했다. 뻣뻣하게 서 있는 자세보다 훨씬 더 입체적인 형태를 표현할 수 있기 때문이었

˚**Caryatid**
고대 그리스 신전 건축에서 기둥으로 사용된 여인상.

316

신발끈을 매는 헤르메스(Hermès à la sandale),
로마시대 복제품, 기원 2세기, 프랑스 파리 루브르

다. 끈 매던 동작을 멈추고 잠시 고개를 돌린 헤르메스의 모습은 생동감 넘치는 헬레니즘 시기의 작품이다. 8등신 기준을 따른 이 조각상은 늘씬한 몸매와 가벼운 근육질의 신체를 보여주는데, 머리 크기는 전체 비율에 비추어 너무 작은 편이다. 무슨 까닭인지 다른 조각에서 머리통만 따로 떼어다 붙였기에 어색하고, 붙인 자국도 그대로 남아 있다. **스핑크스의 수수께끼를 푸는 오이디푸스**에서도 주인공은 한쪽 다리를 높이 올려놓고 왼팔로 무릎을 짚은 채 상체를 앞으로 기울이고 있다. 이 자세는 그리스 도자기 그림에도 자주 등장한다. 검거나 붉은 도자기 바탕에 새겨진 낯익은 이 자세는 센 강이 내려다보이는 루브르 쉴리Sully 관 2층의 그리스 도자기 전시실 곳곳에서 만날 수 있는 자세이다. 루브르를 부지런히 들락거리며 그리스 도자기 앞에서 열심히 데생하고 있는 앵그르의 모습이 눈에 선하다.

신화에 취해 낭만주의를 예고하다

스핑크스의 수수께끼를 푸는 오이디푸스는 주제의 배경이 되는 일화나 모델의 자세가 모두 그리스 문명에 뿌리를 두고 있다. 누드화로 보자면, 자연의 아름다운 조형물 가운데서도 으뜸인 인체의 묘사다. 신화적인 역사화로 보자면, 인간의 뛰어난 지혜조차 운명을 거스를 수 없다는 교훈을 담고 있다. 누구도 스핑크스 앞에서 죽음을 피할 수 없었지만, 인간 오이디푸스는 현명한 지혜로 그 난관을 극복했다. 하지만 그런 영웅조차도 이후에 찾아올 비극을 까마득히 모르고 있었다.

　이처럼 신화는 신이 두는 장기판의 말에 불과한 인간의 운명을 형상화한 만화경이기도 하지만, 다른 한편으로는 인간의 상상력이 빚어낸 향기롭고 감미로운 인류 최고의 술이기도 하다. 사랑하는 대상을 독점하고, 영원한 젊음을 간직하고 싶어 하는 인간의 욕망을 그린 셀레네와 엔디미온의 신화에 취한 존 키츠John Keats, 1795~1821는 영원한 젊음을 간직한 채 잠든 엔디미온처럼 스물다섯 살에 요절하여 영원한 젊음으로 후세에 남았다. 그는 네 권에 달하는 장시 〈엔디미온〉에서 달의 여신의 아름다움에 반해 잠에서 깨어난 엔디미온이 그녀를 찾아 하늘과 땅과 물속

을 헤매는 모습을 묘사했다.

그러나 그의 시가 낭만적 사랑을 노래했다면, 고대 로마인들에게 엔디미온의 신화는 죽음을 의미했기에 죽음의 은유인 '영원한 잠'은 석관의 부조로 장식되곤 했다. 로마에서 **잠자는 엔디미온**을 그린 지로데는 그곳에서 흔히 볼 수 있었던 고대 로마의 석관에서 영감을 얻었을 것이다. 그리고 그 이미지를 시적인 분위기로 충만한 밤의 풍경으로 표현했을 것이다. 하지만 그는 죽음의 무거운 그림자 대신, 젊고 아름다운 미소년의 잠든 모습을 그렸다.

달빛을 받아 한층 더 감각적으로 보이는 엔디미온의 육체는 지로데에게 영향을 준 다비드의 신고전주의 경향에서 벗어나 낭만주의적인 정서를 예고한다. 스승이 그리던 영웅적인 남성미는 그의 작품에서 바로크 시대의 감미롭고 여성적인 마니에리스모 몸매의 아름다움으로 바뀌었다. 더욱이 화면은 감성이 주도하는 밤의 어둠에 잠겨 있고, 푸른 기운이 깃든 한 줄기 빛이 벌거벗은 남성의 아름다움을 돋보이게 한다. 아울러 안개가 피어오르는 듯한 주변의 몽환적인 분위기는 에로틱한 은밀함으로 채워진다. 이런 효과를 강조하려고 명암의 대비를 기막히게 구사한 지로데는 창문으로 들어오는 자연광을 차단한 채 인공조명 아래서 작업했다. 이처럼, 문학의 감동적인 서사를 극적인 회화 기법을 통해 구현한 지로데의 작품은 한 시대를 풍미하던 낭만주의 문학과 더불어 당시의 매우 독특한 미학적 경험으로 남았다.

28. 장 오귀스트 도미니크 앵그르 목욕하는 여인

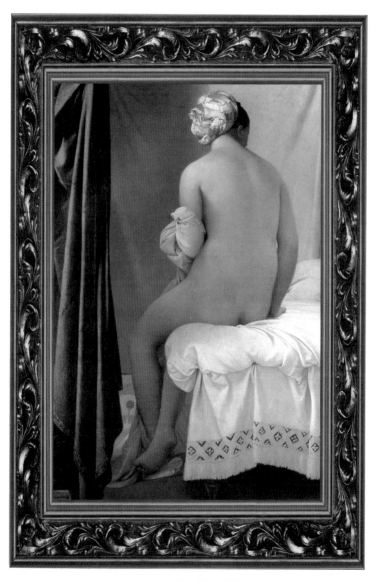

La Baigneuse, 146 x 97.5cm, 1808

장 오귀스트 도미니크 앵그르(Jean Auguste Dominique Ingres, 1780~1867)

프랑스 몽토방 출생. 19세기 프랑스의 고전주의 대표 화가. 16세 때 다비드에게 사사했다. 〈아가멤논의 사절들〉로 로마 대상을 받고 1806~1824년 이탈리아에 체류하면서 고전 회화와 르네상스 거장 라파엘로의 화풍을 연구했다. 초상화가로서도 천재적인 소묘력과 고전풍의 세련미를 발휘하여 많은 작품을 남겼으나, 본국인 프랑스에서는 인정받지 못했다. 그러나 1824년 파리로 돌아와 살롱에 출품한 〈루이 13세의 성모에의 서약〉으로 이름을 떨치면서 들라크루아가 이끄는 낭만주의 운동에 대항하는 고전파의 중심 화가가 되었다. 그의 작품은 초상화·역사화, 특히 그리스 조각을 연상케 하는 우아한 나체화에서 묘기를 발휘하였으며 〈오달리스크〉, 〈샘〉, 〈리비에르 부인상〉, 〈베르탱 씨의 초상〉 등은 19세기 고전주의 불멸의 명작으로 꼽힌다.

시선을 사로잡는 미지의 여인

알몸의 여자가 등을 돌리고 목욕탕에 앉아 있다. 대번에 감상자에게 성적 환상을 불러일으키는 장면이다. 닫혔어야 할 커튼이 열려 있어 알몸의 여인이 엿보이고, 등을 돌린 자세는 감상자의 시선을 은밀하게 잡아끈다. 깊은 생각에 잠긴 듯, 여인은 누군가 자신을 지켜보고 있다는 것도 눈치채지 못한다. 이런 무방비 상태가 감상자의 환상을 더욱 자극한다.

화폭을 가득 메운 한 여인의 알몸이 인도하는 대로 감각의 세계로 들어간 감상자의 시선은 환하게 드러난 목덜미를 타고 아래로 내려간다. 여인의 몸은 엷은 황금빛을 띠고 있다. 선은 부드럽고, 피부는 곱고, 살집은 풍만하여, 만지고 싶은 욕망을 불러일으킨다. 감상자의 시선은 여인의 몸을 쓰다듬는다. 체온이 느껴지는 탄력 있는 몸에서는 향기로운 체취가 풍기는 듯하다. 어느새 여인의 몸은 감각의 덩어리가 되어버린다. 앉은 자세의 상체가 두드러질수록 살의 포근한 질감이 그림의 중심을 이룬다.

이 그림에 등장하는 여인은 의문의 인물이다. 화가는 그림 속 여인에 대해 아무것도 알려주지 않는다. 여인은 등을 돌렸고 얼굴도 어둠에 가려졌다. 모델이 된 여자는 로마의 직업여성일 수도 있고, 화실을 돌아다니는 누드모델일 수도 있고, 몸매가 풍만한 시골 처녀일 수도 있다. 혹은, 화가의 외로움을 달래주던 연인인지도 모른다.

배경 역시 그림 속 시간과 장소에 대한 분명한 정보를 제공하지 않는다. 침대인지 소파인지 모를 가구, 무거운 커튼, 붉은 실내화, 사자 머리 장식의 수도꼭지, 거기서 흘러나오는 물줄기, 물이 채워진 욕조가 전부다. 이슬람 문명의 꽃이라고 할 하렘의 욕탕이 아닐까 짐작될 뿐이다. 화가가 나중에 그린 **하렘 속의 목욕하는 여인**, **터키 목욕탕**에도 비슷한 배경이 나오기 때문이다.

그러나 감상자는 이 그림의 정황에 대해 아무것도 확신할 수 없다. 나폴레옹 제1제정 시대 귀부인이 호사스럽게 목욕하는 장면인지, 로마제국의 귀족 부인이 여느 때처럼 그날의 목욕을 즐기는 장면인지, 이집트 프톨레마이오스 왕조의 여인이

목욕 전에 몸종을 기다리는 장면인지, 해석은 감상자의 상상에 달렸다. 게다가 19세기를 전후하여 고대 로마의 유적이 연이어 발굴되어 고대 로마풍이 유행하던 시기여서 더욱 분간하기 어렵다. 게다가 당시는 나폴레옹의 이집트 원정으로 사람들의 관심이 고대 이집트에 폭발적으로 쏠린 시기이기도 했다.

등을 돌렸기에 더 깊은 관능

목욕하는 여인에는 표정도 움직임도 없다. 그림은 비록 2차원 평면에 정지된 세계이지만, 거기에 움직임과 영혼이 깃들어 있어야 한다. 기운생동氣運生動은 동양화에서도 으뜸으로 여길 만큼 그림의 핵심을 이룬다. 이율배반적이지만, 그림은 고정된 평면에 갇힌 표현 방식이기에 어떻게든 그 한계를 벗어나는 4차원적 초월을 이뤄내야 하는 예술이기 때문이다.

　　목욕하는 여인은 완전히 정지된 장면을 보여준다. 화면에는 등장인물의 심리 상태를 표현하는 얼굴이나 손마저 배제되어 있다. 오로지 미묘한 침묵만 감돈다. 그렇다면, **목욕하는 여인**은 건조하고 공허한 그림일까? 이 그림의 독특한 향기를 맡기 전에는 그렇게 보일 수도 있다. 움직임도 없고, 감정표현도 배제된 데다 등장인물은 등까지 돌렸으니 볼 것도 느낄 것도 없는 셈이다. 젊은 여인의 얼굴은커녕 벗은 알몸에서 볼 수 있는 탐스러운 젖가슴마저 가려버렸다.

　　영상예술이 요즘처럼 다양해지기 전에는 여성 나체의 아름다움을 감상할 기회는 실물이 아니고는 그림밖에 없었다. 벗은 여자의 앞모습을 볼 수 없는 이 그림이 당시에 호응을 얻지 못했다는 사실은 놀라운 일이 아니다. 눈을 즐겁게 하는 그림을 좋아하는 사람은 많아도 작가의 영혼을 들여다볼 줄 아는 사람은 그리 많지 않으니까.

　　돌아보면, 인기를 끌었던 작품은 대부분 그 당시 사람들이 관심을 보였던 내용을 담고 있다. 그러나 시간의 검증을 받으면서 그 속에 깃든 작가의 영혼이나 예술성이 지속적으로 생명력을 유지할 수 없다면 금세 잊히고 만다. 당대에 인기 절정

에 올랐던 예술가 가운데 얼마나 많은 이가 희미한 기억 뒤편으로 사라졌던가! 유행을 좇다가 본질을 놓친 그림은 망각 속에 묻혀버리게 마련이다.

목욕하는 여인의 나부는 벗은 몸이지만 여성의 감각적인 부위를 보여주지 않는다. 등을 돌린 자세는 그런 요구를 거부하고 있음을 암시한다. 게다가 얼굴마저 가려버림으로써 스스로 성적인 욕망을 불러일으키는 주체가 아님을 강하게 호소한다. 그럼에도, 한 꺼풀 벗겨 내고 보면 역설적인 감각의 세계가 이 그림의 핵심을 이루고 있음을 알 수 있다.

보들레르가 '깊은 관능'이라고 정의했을 정도로 **목욕하는 여인**은 보여주지 않기에 더욱 보고 싶은 욕구를 촉발한다. 그림에서 '돌아선 인물'은 정면을 향한 인물보다 더 큰 매력을 지닌다. 제약받는 자세이기에 더 강한 영혼의 힘을 발산하기 때문인지도 모른다. 돌아선 인물의 대표적 예술가로 도메니코 티에폴로™와 카스파 다비드 프리드리히를 꼽을 수 있지만, 인물 초상의 대가였던 앵그르에게 '돌아선 인물'은 무척 흥미로운 반전이다. 그의 '목욕하는 여인' 연작에 나오는 주인공들은 끝내 등을 돌린 뒷모습으로 남아 있다.

그렇다면, 앵그르의 작품에서 등 돌린 여자는 어떤 연유로 등장하게 되었을까? 그 해답을 알려면 **목욕하는 여인** 이전에 그려졌던 같은 주제의 다른 그림을 살펴봐야 한다.

* **지안 도메니코 티에폴로**(Gian Domenico Tiepolo, 1727~1804)
이탈리아 베네치아 출생. 지오바니 바티스타 티에폴로의 아들로 아버지 밑에서 그림을 배웠으며 그를 도와 베네치아 궁전의 프레스코 벽화와 마드리드 궁전의 벽화 등을 함께 작업했다. 혁신적인 기법으로 신화나 성서의 일화를 극적인 형식으로 재현했다. 비첸차·베로나 등지의 벽화에서는 바로크적 효과를 집약하면서 로코코 취향을 드러냈다. 고야에게 영향을 미쳐 근대 회화의 발전에 자극을 주었다. 에칭 판화에서도 두각을 나타냈다. 작품으로 〈간음한 여인과 예수〉, 〈성 아우구스티누스, 루이 드 프랑스, 전도사 장과 주교〉, 〈트로이 목마의 건조〉, 〈십자가 밭치에서의 애도〉 등이 있고 비첸차의 빌라 발마라나에 프레스코화 연작이 유명하다.

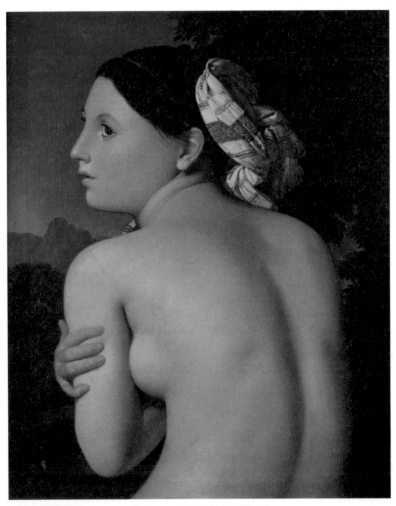

상반신의 목욕하는 여인(Female nude), 앵그르, 1807, 프랑스 바욘 보나 미술관 소장

평생의 화두가 된 도전과 반항

상반신의 목욕하는 여인에는 상체를 드러낸 여인이 등장한다. 이번에는 배경이 실내가 아니라 산과 나무가 보이는 야외다. 등을 보이긴 하지만, 옆얼굴이 드러나고 두 팔로 가린 봉긋한 젖가슴도 엿보인다. 조금씩 다른 두 그림의 공통점은 여인의 머리를 장식한 닮은꼴의 터번이다. 프랑스 바욘^{Bayonne}의 보나^{Bonnat} 미술관에 소장된 **상반신의 목욕하는 여인**에서는 얼굴과 옆모습을 보이다가, 왜 루브르의 **목욕하는 여인**에서는 완전히 등을 돌려버렸을까?

아마도 그것은 젊은이다운 의욕으로 돌파구를 찾으려 했던 앵그르의 반항적인 시도였으리라. 앵그르도 어느 화가 지망생과 마찬가지로 미술학교와 다비드의 화실에서 수많은 누드화를 그렸다. 그러다가 새로운 환경을 경험한 로마 유학 시기에 앵그르는 판에 박힌 따분한 그림에서 벗어나고 싶었을 것이다. 그런 앵그르가 로마 체류 기간의 학업 성과를 증명하는 작품으로 전통적인 누드화를 선택한 것은 뜻밖이었다. 하지만 그는 모델의 자세를 완전히 뒤로 돌려버렸다.

이는 단순히 통상적인 모델의 자세를 바꾼 정도가 아니라, 자신의 능력을 시험대에 올린 과감한 도전이었다. 누드화의 전통 양식을 완전히 깨뜨린 시도였다. 그림에 들어가야 할 감정과 움직임까지 배제해버렸다. 무에서 유를 창조하듯이, 텅 빈 상태에서 강렬한 내면의 의도를 드러내고자 했던 무언의 도발이었다. 게다가 혁명가와 영웅이 주목받던 시대에 별 특징 없는 여성의 누드를 그렸다는 사실 자체에서 유행의 흐름을 거스르고, 스승의 그늘을 벗어나고자 했던 앵그르의 혈기를 충분히 짐작할 수 있다. **목욕하는 여인**은 비평가들의 차가운 평가와 대중의 냉소적 반응에도 불구하고 앵그르에게는 평생의 화두가 되었다.

앵그르 삶과 예술의 전환점이 된 로마

프랑스 혁명의 피비린내가 사라지면서 가슴 벅찼던 기대가 무너지고, 시행착오에 대한 뉘우침이 밀려오면서 살인적인 광기도 흩어졌다. 그리고 사람들은 새로운 변

화를 갈망하게 되었다. 인간의 역사는 끊임없이 반복된다고 하던가. 마침내 집단적이고 억압적이었던 이념의 굴레를 벗어나 인간성을 되찾으려는 개인적 욕구가 되살아나기 시작했다. 아울러 엄혹했던 시기에 억눌렸던 욕구가 분출하면서 성에 대한 관심도 높아지고 있었다. 욕망의 부활은 생명력으로 표출되고, 죽음을 딛고 생명을 이어가게 하는 것은 종족을 보존하려는 욕망, 곧 성적 본능으로 나타난다.

목욕하는 여인이 완성된 1808년은 프랑스 혁명의 폭풍이 지나가고 나폴레옹 1세가 황제로 즉위한 지 4년째 되던 해였다. 단두대에서 왕의 머리를 잘랐던 시민은 이제 다시 황제를 열렬히 환영하고 있었다. 예술 역시 감성에 호소하고 숨겨졌던 욕망을 표출하는 주제를 찾고 있었다. 그런 시기에 앵그르는 로마에서 그의 초기 작품 **목욕하는 여인**을 그렸다.

대망의 로마 대상을 받으면 화가 지망생은 4년간 로마에 머물 수 있는 장학금을 받게 되지만, 작업한 그림을 정기적으로 프랑스로 보내야 하는 의무가 뒤따랐다. 예술원에서 장학생의 학업 진전 상태를 확인하려 했기 때문이다. 그런 정황에서 앵그르가 그린 **목욕하는 여인**은 이미 프랑스의 학구적 전통을 벗어나고 있었다. 그가 빛과 예술의 도시 로마에서 보고 느끼고 그린 그림은 프랑스 화단의 경향과 확연한 차이를 드러냈다. 푸생이나 다비드가 흔히 다루던 주제, 역사나 신화의 위대한 사건을 화면에 옮기던 경향에서 벗어난 것이 앵그르 화풍의 가장 눈에 띄는 차이점이었다.

목욕하는 여인을 단순히 인체를 연구한 누드화로 볼 수도 있지만, 거기에는 더 많은 것이 숨어 있다. 앵그르의 그림은 선을 중심으로 이루어진다. 그런데 가장 자연스러우면서도 절묘하게 선들이 결합한 형체가 바로 여성의 알몸이다. 앵그르의 이상을 가장 완벽하게 표현할 수 있는 주제인 셈이다.

'목욕하는 여인' 연작은 60여 년에 걸쳐 꾸준히 계속되었다. 그 주춧돌이 된 **목욕하는 여인**에서 주제는 이미 단순해지고, 색조도 정해진 틀에서 벗어나 자유로워지고 있다. 외면적인 표현이 단순해질수록 주제로 삼은 여성 누드의 감각적 표현은 오히려 큰 몫을 차지한다. 노골적인 노출을 피하고 은근하게 끌어당기는 유혹과

매력이 내면에 잠재해 있기 때문이다. 그것은 다비드 시대의 장엄하고 경직된 그림에서는 찾아볼 수 없는 색다른 힘이었다.

앵그르가 로마에 갈 기회를 잡았던 것은 그의 인생에서 중요한 전환점이 되었고, 그의 작품 세계를 결정짓는 기점이 되었다. 오죽하면 "선생님들께서는 저를 속인 것이나 다름없습니다. 저는 이제 처음부터 다시 배워야 하니까요."라는 말로 프랑스에서의 학습 과정을 평가했겠는가. 유학 기간이 끝나고 나서도 다시 로마로 돌아가 활동했을 만큼, 로마는 그의 삶과 예술의 터전을 마련해준 곳이었다.

시대의 변화를 앞지르다

19세기 초반, 혁명 이후의 프랑스 화단을 좌지우지하던 인물은 다비드였다. 이 시기 예술의 경향은 18세기 프랑스 전통 양식을 깨고 혁신적인 흐름을 수용하고 있었다.

18세기 프랑스 회화에는 차가운 저녁 공기를 가르며 날카롭게 울어대는 까마귀 울음처럼, 왕조의 몰락을 예고하는 불안한 데카당스decadance의 분위기가 배어 있었다. 당시 프랑스 회화를 시기적으로 구분하자면, 프랑스 혁명은 분수령을 이룬다. 그것은 저수지에 고인 물의 엄청난 수압과 갇혔던 물이 한꺼번에 터져 나가는 폭발력 사이에 놓인 댐과 같았다.

17세기 서양 예술은 이탈리아 르네상스의 거대한 지각변동이 차츰 자리를 잡으면서 파생된 극적이고 파격적인 바로크로 이어졌다. 비록, 카라바조의 혁신이 미술사의 새로운 장을 열었지만, 회화에서 종교적인 주제는 여전히 주류를 이루고 있었다. 같은 시기 프랑스에서는 부르봉Bourbon 왕가의 영광을 장식하는 공식주의 예술pompiérisme이 요란스럽게 유행하고 있었다. 그러나 18세기에 들어서면서 사회 변혁에 대한 요구는 걷잡을 수 없이 드세졌고, 태풍의 눈에 있었던 프랑스 상류사회는 아편과 같은 몽환적 세계에 탐닉하고 있었다. 그 세계에는 와토의 연정이, 부세*의 에로티시즘이 있었다. 그리고 프라고나르에 이르러서는 관능적 세계의 정점을 보여주었다.

프랑스 혁명의 격랑이 사회뿐 아니라, 예술의 영역에서도 변혁을 불러왔고, 모든 것이 휩쓸려 나간 빈자리에서 19세기 초반까지 형성된 신고전주의는 새로운 질서를 세우기 시작했다. 영웅과 애국심이 넘치던 이 시기에 고대 그리스·로마 신화와 역사는 전범이 되었고, 완벽한 균형과 조화가 시대의 화두로 자리 잡았다. 그런 개혁과 혼란의 시기에 위대한 화가 다비드가 있었고 앵그르는 그의 제자였다.

그런데 앵그르는 왜 요동치는 역사의 뒷전으로 밀려났어야 할 누드화를 주제로 선택했을까? 앵그르는 시대의 흐름을 누구보다도 먼저 읽었던 걸까? 시대의 새 바람이 앵그르에게 전형의 틀을 깬 과감한 시도를 재촉했을까? 앵그르는 등을 돌린 누드가 자기 존재를 과시할 획기적인 주제라고 생각했을까? 그동안 자신이 우물 안 개구리였음을 깨닫고, 자신이 몸담았던 그 우물에 돌을 던져 큰 파문을 일으키려고 했던 걸까? 로마의 자유로운 환경에서 드디어 자신의 본성을 되찾았던 걸까?

스승을 뛰어넘지 못하는 제자는 살아남을 수 없다. 앵그르는 엄격하고 경직된 고전적 다비드에게서 벗어나려는 시도를 일찌감치 감행했던 셈이다. 이처럼, 신고전주의 스승의 휘하에서 뛰쳐나온 앵그르의 낭만주의적 감성은 **목욕하는 여인**에서 싹트기 시작했다.

하렘의 궁녀 사이에서 희석된 매력

하렘은 왕을 제외한 모든 남성에게 금지된 구역이다. 일반인에게 하렘의 목욕탕은 상상 속에서만 존재하는 금단의 장소이기에 더욱 성적 환상으로 충만한 곳이다.

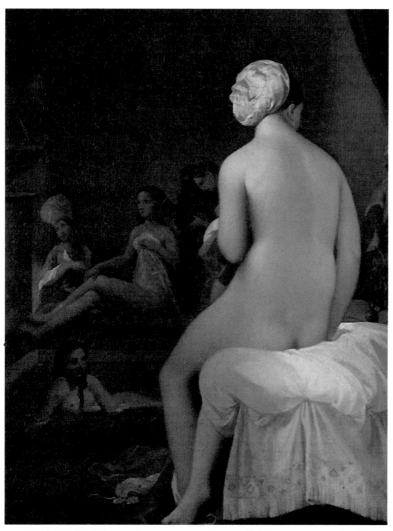

하렘 속의 목욕하는 여인(La Petite baigneuse-Intérieur de Harem), 앵그르, 27 x 35cm, 1828, 프랑스 파리 루브르

목욕하는 여인의 공간도 그와 마찬가지다. 감상자는 열린 커튼 사이로 목욕하는 여인을 엿볼 뿐, 마음 놓고 머물 수 없다. 앵그르는 이 내밀한 순간을 끊임없이 포착했다. 아무렇게나 벗어놓은 실내화는 목욕하는 여인이 목욕탕에서 맛보는 자유를 의미한다. 남들 앞에서는 늘 자신을 꾸며야 하고, 마음 졸이며 처신을 조심해야 하는 여성이 그 숨 막히는 구속에서 벗어난 홀가분한 상태를 보여주기 때문이다.

　목욕탕에서 홀로 누리는 호젓한 시간, 거추장스럽던 옷을 모두 벗어버리고 알몸의 자신으로 돌아온 이 순간만큼은 여성도 격식과 규범을 벗어나 휴식을 즐긴

터키 **목욕탕**(Le Bain turc), 앵그르, 110 x 108cm, 1862, 프랑스 파리 루브르

다. **목욕하는 여인**을 바라보는 감상자의 시선도 더는 가까이 다가갈 수 없는 한계를 경험한다. 금지되었기에 더욱 신비스러운 하렘의 목욕탕이 그렇듯이.

　그런데 앵그르가 **목욕하는 여인** 이후에 그린 '하렘의 목욕탕' 연작에서는 벗은 여인들의 수가 늘어난다. 중심인물의 모양이나 자세는 변함없지만, 주변의 배경이 계속 달라진다. 그와 더불어 **목욕하는 여인**에서 풍기던 독특한 분위기도 차츰 희미해진다. 흥행을 위해 보잘것없는 영화에 카메오로 출연한 인기배우처럼, 하렘의 목욕탕에 등장한 그녀의 존재감은 확연히 약해졌다. **목욕하는 여인**에서 그녀는 비록 어딘지도 모르는 좁은 공간에 밀폐되어 있었지만, 홀로 있는 여인의 독특한 향기를 발산했다. 그러나 이 연작에서 그녀는 왁자지껄한 공동욕탕을 메운 다른 궁녀 사이에 있기에 이전에 감상자를 숨 막히게 끌어들이던 매력과 신비는 희석되고 말았다. 감상자의 시선은 여러 여인에게로 분산되고 그녀는 제삼의 인물이 되어버린다. 그리고 아이러니하게도 혼자 있을 때보다 더 외로워 보인다. 게다가 피부는 병자처럼 창백해서 만지고 싶던 감상자의 욕망마저 사라져버린다.

　터키 목욕탕은 더 많은 여인으로 넘친다. 소년들이 몽정기에 경험하는 환상적인 꿈의 한 장면 같다. 체온도, 감정도, 개성도 사라진 듯한 여인들은 식어버린 욕정의 씁쓸한 뒷맛을 떠올리게 하고, 하렘 자체도 생명 없는 마네킹들로 가득 찬 의류 창고와 같은 느낌이 든다. 그나마 유일하게 빛을 받은 주인공의 살결은 따뜻해 보이지만, **목욕하는 여인**에서 발산하던 감각적 매력은 사라지고 말았다.

목욕하는 여인과 요염한 오달리스크

앵그르는 신고전주의 요람에서 태어났지만, 그 표현 양식을 물려받지 않았다. 앵그르는 부드러운 선의 묘미나 구도의 조화를 우선으로 삼았기에 대상의 형태를 자기 의도에 따라 변화시켰다. 그림의 원칙보다는 화가의 의지를 더 중요시했던 것이다. 그런 특징이 두드러지게 나타나는 오리엔탈리즘의 대표적인 작품이 바로 **오달리스크**이다.

오달리스크(Une Odalisque), 앵그르, 162 x 91cm, 1814, 프랑스 파리 루브르

이 그림에는 **목욕하는 여인**보다 훨씬 많은 소품이 등장한다. 공작꼬리 부채, 화려한 보석, 진귀한 천, 연기를 뿜는 향로, 담뱃대 등이 이국적인 배경을 구성한다. **오달리스크**의 궁녀는 그저 요염하게 누워만 있지 않고 얼굴을 돌려 정면을 빤히 바라보고 있다. 감상자의 시선을 붙잡는 도발적인 유혹이다. 어두운 배경에서 드러나는 **오달리스크**의 차가운 표정과 감각적인 눈길은 자신을 드러내지 않는 **목욕하는 여인**과 확연히 다르다.

자신의 용모와 정체를 감춘 **목욕하는 여인**과는 달리, **오달리스크**의 여인은 자신을 바라보는 감상자를 노골적으로 유인한다. 여성의 부드러운 곡선을 강조하려고 화가가 의도적으로 길게 늘여놓은 허리와 엉덩이의 선, 늘씬한 오른쪽 종아리 위에 올려놓은 왼쪽 다리, 젖가슴을 살짝 가리면서 옆으로 뻗은 갸름한 팔. 사각거리는 소리가 들릴 듯한 비단, 정신을 혼미하게 만드는 향 냄새, 바닥에 널브러진 천, 푹신한 방석 등 모든 것이 보는 이의 관능을 강하게 자극한다. **목욕하는 여인**에 출연했던 수줍은 나신의 여인이 6년 가까운 시간이 흐르고 나서 이번에는 비스듬히 누운

오달리스크의 역할로 등장한 것이다. 신고전주의에서 볼 수 없었던 선정적인 매력을 내뿜는 도발적인 변신이다. 당시에 유행하던 오리엔탈리즘 분위기도 화면 가득 퍼지고 있다.

　오달리스크를 감상하고 나면 **목욕하는 여인**이 새롭게 보인다. 같은 뿌리에서 핀 다른 꽃이기 때문이다. 한쪽 벽을 가리는 주름진 커튼, 단색의 단조로운 배경, 천 소파, 그리고 등을 보이는 알몸의 여자는 이전과 변함없는 모습이다. 하지만 관능의 꺼풀을 썼느냐, 벗었느냐의 차이가 완전히 다른 색깔의 두 송이 꽃을 피웠다.

멈춰진 시간에서 들리는 정적의 소리

앵그르가 미처 자기세계를 완전히 정립하지 못하고 있던 시점에 그렸던 **목욕하는 여인**에 영향을 준 화가로 브론치노가 있다. 기형적이고 도발적이며, 오싹하면서도 감각적인 브론치노의 마니에리스모 세계가 젊은 앵그르의 망막을 충격적으로 때렸을 것이다. 그리고 앵그르의 영원한 우상이었던 라파엘로 역시 고상한 멋과 우아한 조화로 그의 작품에 영향을 미쳤을 것이다. 이런 요소들은 앵그르의 내면에서 생경하게 짜깁기 된 것이 아니라, 피에 녹아드는 영양분처럼 그를 살찌웠다.

　그의 그림에서 단순함과 고요함, 부동과 정적의 분위기를 만들어내는 요소는 화면을 채우는 섬세한 빛이다. 앵그르의 그림에서는 빛의 근원을 찾아보기 어렵다. 명암의 강약이 아주 미미한 것도 그의 그림이 보여주는 특징이다. 깊이가 얕은 공간에는 마치 유약을 바른 도자기처럼 매끄럽고 깨지기 쉬운 물체들이 부드러운 빛을 받으며 배치되어 있다.

　앵그르의 작품을 보고 있으면 답답하고, 어딘가 막혀 있다는 느낌을 피할 수 없다. 그것은 그가 시대를 앞서 가는 재능과 아카데미즘의 한계를 동시에 지니고 있기 때문이다. 감상자는 그가 세워둔 벽에 가로막혀 그림 안으로 들어가지 못하고 밖에서 등장인물을 바라본다. 그렇게 **목욕하는 여인**은 마치 새장에 갇힌 한 마리 아름다운 앵무새처럼 자기 공간 안에 앉아 있다. 나는 이 그림을 볼 때마다 수도꼭지에서 떨어지는 물소리처럼 시간이 멈춘 공간에서 울리는 정적의 소리를 듣는다.

29. 테오도르 샤세리오 아하수에로 왕을 위해 치장하는 에스더

Esther se parant pour être présentée au Roi Assuérus, 45.5 x 35.5cm, 1841

테오도르 샤세리오(Théodore Chassériau, 1819~1856)

서인도제도 아이티 섬의 사마나 출생. 고전파 대가 앵그르에게 사사했고, 신화적·역사적 소재를 바탕으로 한 나체 묘사 등에서 독자적인 예리한 감수성을 보였다. 1840년 이탈리아를 여행하고 귀국한 다음 〈바위에 결박당한 안드로메다〉를 살롱에 출품하여 유명해졌다. 그 후 1846년 알제리 여행 중 그곳 토양과 풍속의 산뜻한 색채에 매료되었으며, 스승 앵그르가 구현한 선의 아름다움과 낭만파 들라크루아의 색채를 융합하는 데 전념했다. 고전파에서 출발했지만, 색채에 많은 매혹을 품은 낭만주의로 기울면서 독자적인 풍부한 관능미를 표현하여 훗날 모로에게도 깊은 영향을 미쳤다. 작품으로 〈자매〉, 〈수잔〉, 〈아하수에로 왕을 위해 치장하는 에스더〉 등이 있다.

세 거장의 흔적과 두 거장의 그늘

아하수에로 왕을 위해 치장하는 에스더에는 프랑스 19세기 전반부를 대표하는 화가 세 명의 특징이 골고루 섞여 있다. 신고전주의 앵그르, 낭만주의 들라크루아, 그리고 샤세리오 자신이다. 이 그림에는 앵그르의 **목욕하는 여인**의 모습이 보이고, 들라크루아의 동양적 분위기와 강렬한 색채가 인상적이며, 샤세리오의 선정적이고 도발적인 욕망이 꿈틀거린다.

샤세리오는 앵그르와 들라크루아가 활동하던 시대의 화가로 가장 늦게 태어나 가장 먼저 죽었다. 37세에 맞은 죽음이니 '요절夭折'이라고 해야 옳겠다. 그는 앵그르의 수제자로 신고전주의 명맥을 이어갈 촉망 받는 화가였다. 그러나 미술에 눈을 뜨고, 예술적 자아가 형성되면서 그는 스승과 여러모로 대조적인 들라크루아에게 매료되었다. 선과 색, 이성과 감성, 전통과 혁신, 정지와 동작 등 여러 가지 면에서 상반된 특징으로 맞섰던 신고전주의와 낭만주의. 그 경계를 뛰어넘은 샤세리오는 운명적으로 돌아올 수 없는 강을 건넌 셈이다.

샤세리오는 자신의 신고전주의 뿌리를 거두면서 낭만주의의 새로운 빛을 향해 끌리듯 다가갔다. 하지만 강을 건너 맞은편 기슭에 닿았다고 해서 사람의 본성까지 달라질 수는 없는 법이다. 영리한 샤세리오는 두 거장의 장점들을 합하여 자신만의 독특한 세계를 만들겠다는 바람을 절대로 버리지 않았다. 샤세리오의 그림에는 앵그르의 부드러운 곡선과 여성의 은밀한 관능이 자연스럽게 담겨 있는가 하면, 서로 맞물려 살아 숨 쉬는 듯한 역동성을 표출하는 들라크루아의 색채도 빛을 발한다.

두 거장은 정도의 차이는 있었지만, 모두 그 시대를 풍미하던 오리엔탈리즘에 심취했다. 그 흔적을 앵그르의 **오달리스크**와 들라크루아의 **실내의 알제 여인들**에서 찾아볼 수 있다. 샤세리오의 **아하수에로 왕을 위해 치장하는 에스더**는 바로 이 두 작품을 동시에 떠올리게 한다. 그렇다면, 샤세리오의 작품은 대가들의 조립품에 지나지 않는 걸까? 그렇지 않다. 빠지기 쉬운 이런 함정을 뛰어넘은 샤세리오의 작품은 다양한 성향의 19세기 작품 사이에서 그만의 독자적인 세계를 보여준다.

이유 있는 배신

샤세리오 특징의 하나는 그림의 핵심을 이루는 여주인공이다. 요염하고 자극적인 여인이 늘씬한 알몸으로 등장할 때 더욱 그렇다. 앵그르의 여자들과는 달리 몸매가 가늘고 세련되었으며 탄력과 율동이 느껴지는 몸의 곡선은 여성의 매력을 과장될 정도로 돋보이게 한다.

얼굴에서도 육감적인 느낌이 물씬 풍긴다. 가녀린 윤곽, 뾰족한 턱, 가는 코, 앵두처럼 붉고 조그만 입술. 새치름하면서 초점이 살짝 풀린 눈매가 오히려 도발적인 관능을 뿜어낸다. 너무 자극적인 유혹을 발산하기에 샤세리오의 그림은 오래도록 나에게 부담스러울 정도였다. 술잔을 잡은 손이 넘쳐 흐른 술로 젖어버렸을 때의 느낌이라고 할까? 늘 눈에 거슬리던 샤세리오의 그림 속으로 자연스럽게 들어갈 수 있었던 것은 오히려 앵그르 덕분이었다.

나는 개인적으로는 앵그르의 그림에 열광한 적이 없다. 아침 햇살조차 완전히 걷어내지 못한 안갯속에 있는 듯한 느낌이 늘 걸림돌이 되었다. 떨쳐내려 해도 완전히 떨치지 못한 고전주의 그림자에 가린 앵그르의 창백한 열정도 마찬가지였다. 더 거슬러 올라가면, 탐미주의적 변형과 꾸밈에 혼신을 바쳤던 라파엘로의 기운을 앵그르가 이어받은 까닭인지도 모른다. 그럼에도, 그의 **목욕하는 여인**과 초상화 몇 점은 그런 한계를 뛰어넘어 나를 사로잡았다.

열한 살 어린 나이에 앵그르의 아틀리에에 들어가 그림을 배우며 자랐던 샤세리오. 스승이 물려준 세계에서 뛰쳐나와 그 반대편 세상에 있는 들라크루아를 찾아간 샤세리오의 속사정을, 나는 누구보다도 잘 이해할 수 있을 것 같다. 들라크루아의 작품에 더 강렬한 매력을 느끼기는 나도 마찬가지다. 앵그르의 아름다움은 눈에 와 닿지만, 들라크루아의 아름다움은 가슴을 두드린다.

그러나 나이가 들면서 나의 모난 취향도 원만해지면서 앵그르의 부드러운 그림이 부담 없이 다가왔다. 마음에서 앵그르의 그림을 받아들이자, 과장되고 관능적인 자태의 샤세리오 여인들도 자연스럽게 받아들이게 되었다. 스승 앵그르가 한몫 거든 셈이다. 그리고 그때부터 샤세리오의 작품이 신선한 충격으로 다가왔다.

샤세리오만이 그릴 수 있는 여인의 향기

아하수에로 왕을 위해 치장하는 에스더라는 제목이 말하듯이 샤세리오는 성서의 일화를 그림의 배경으로 택했다. 에스더는 아름답고 총명한 유대 여자였다. 페르시아 제국의 아하수에로 왕은 반항적인 여왕을 쫓아내고 새 부인을 찾고 있었다. 일반적인 해석에 따라, 이 이야기의 아하수에로가 역사에 등장하는 크세르크세스 1세였다면 시대적 배경은 기원전 5세기 무렵이 될 것이다. 막강한 페르시아 왕의 새 왕비가 될 아리따운 여자들이 사방에서 모여들었다. 에스더 역시 수사의 궁전으로 끌려가게 되었다. 당시의 유대 민족은 예루살렘을 정복한 바빌론의 느부갓네살 왕 시절에 잡혀와 노예처럼 살고 있었다. 일단, 궁녀로 뽑힌 여자들은 왕 앞에 나서기 전에 1년의 준비 기간을 거쳐야 했다. 그동안 궁녀 책임자인 헤개의 눈에 든 에스더는 마침내 왕의 총애를 받아 왕비의 자리에 오르게 되었다. 그녀는 유대 민족을 말살하려던 총리 하만을 없애고 유대인에게 자유를 얻게 해준 인물로 널리 알려졌다.

하지만, 샤세리오의 그림에서 성서적 일화는 큰 몫을 차지하지 않는다. 에스더의 일화는 그 당시 유럽에서 유행하던 오리엔탈리즘의 분위기를 담기에 적절한 소재였고, 샤세리오는 감각적이고 매혹적인 여인을 화려한 색채로 마음껏 구사하고 싶은 욕구를 에스더에서 찾았을 뿐이다.

하루해가 저물고 이제 곧 밤이 찾아올 시간. 서쪽 하늘이 석양에 물들고 있다. 고급스러운 천으로 아랫도리만 가린 에스더의 눈 부신 자태가 보인다. 커다란 방석에 기댄 그녀의 봉긋한 젖가슴, 움푹한 배꼽, 예민한 겨드랑이가 관능적인 아름다움을 드러낸다. 두 손으로 탐스러운 머리카락을 쓸어 모으는 자태가 무척 도발적이다. 호랑이 가죽 위로 드러난 맨발도 감상자의 시선을 끌며 자극한다. 무관심한 듯한 표정은 어딘가 모르게 냉정해 보인다. 푸른 눈동자는 꿈꾸듯 아련하여 보는 이의 가슴을 더욱 달아오르게 한다. 목과 팔을 장식한 화려한 보석 역시 그녀의 아름다움을 한껏 돋보이게 한다.

양쪽의 두 시녀는 화장에 필요한 향료와 장신구를 계속 가져다 바치고 있다. 첫날밤을 치르고 나서 계속 왕의 부름을 받지 못하면 평생 음지에서 살아갈 운명의

궁녀. 마침내 왕을 모시게 된 날, 두 번 다시 찾아오지 않을 기회를 놓치지 말아야 할 에스더의 안색은 어딘지 모르게 어두워 보인다. 할례를 받지 않는 타민족의 왕을 모시려고 자신의 유대인 신분을 숨기고 곱게 치장하는 에스더의 엇갈린 심정이 얼굴에 드러나기 때문일까? 우수에 찬 얼굴이 터질 듯 피어난 알몸과 묘하게 어울리면서 야릇한 매력을 발산한다. 샤세리오만이 그려낼 수 있는 독특한 향기의 여인이다. 첫날밤을 맞이하는 여인의 두근거리는 가슴을 죄고 있는 불안한 기대감이 분 향기처럼 퍼진다.

강렬한 빛과 색에 대한 열정

1841년 작품 **아하수에로 왕을 위해 치장하는 에스더**보다 3년 전에 이미 요염한 곡선의 나부가 등장한 적이 있다. **물에서 태어난 비너스**에서 짙은 금발의 긴 머리채를 틀어 올리는 여인의 모습은 에스더가 자리에서 일어선 듯한 착각을 일으킬 정도다. 비너스와 에스더. 신화와 성서에서 아름다움을 대표하는 닮은꼴의 두 여인을 통해 샤세리오가 여성을 바라보는 시각을 이해할 수 있다.

비너스의 발 옆에는 자개 빛이 고운 커다란 조가비 껍질이 놓여 있고, 전복 껍데기도 함께 뒹군다. 바다 거품에서 태어나 파도에 밀려 뭍에 막 도착한 비너스의 탄생을 알려주는 소품들이다. 파란 하늘 아래 고요한 바다는 구름이 피어나는 아득한 수평선까지 펼쳐진다. 인적 없는 원시적인 풍경은 신비한 비너스의 출현을 묵묵히 지켜보고 있다. 어두운 전경에는 한 줄기 빛이 쏟아져 눈 부신 비너스를 황홀하게 비춘다. 수줍은 것일까, 자신의 아름다움에 도취한 것일까. 비너스는 고개 숙여 자신의 매력적인 알몸을 내려다본다.

비너스야말로 샤세리오의 특징을 드러내기에 가장 적절한 주제다. 갓 스무 살이 되던 1839년 살롱에 출품하여 샤세리오의 이름을 세상에 알린 작품의 하나인 **물에서 태어난 비너스**는 상징주의 화가 귀스타브 모로˙에게도 깊은 감명을 주었다.

서인도 제도의 도미니크 공화국에서 태어난 샤세리오는 어릴 때 섬을 떠났기에

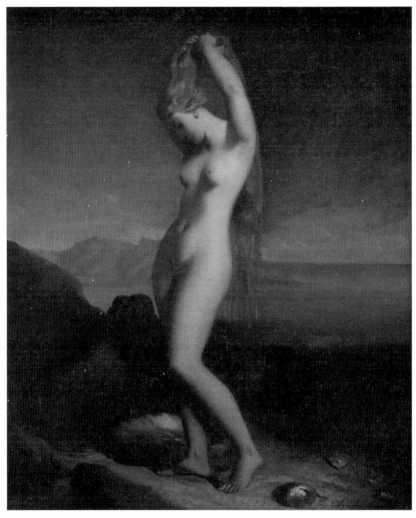

물에서 태어난 비너스(Vénus marine), 샤세리오, 65 x 55cm, 1838, 프랑스 파리 루브르

늘 이국적인 분위기에 대한 향수를 품고 있었다. **물에서 태어난 비너스**에도 그런 아련한 추억의 그림자가 드리워져 있는 듯하다. 샤세리오는 어릴 때부터 그림에 뛰어난 재능을 보여 앵그르도 그의 장래에 큰 기대를 걸었다. 앵그르가 로마 유학 시기를 지나면서 다비드로부터 이탈을 시도했듯이, 샤세리오의 1840~41년 이탈리아 여행은 앵그르의 영향에서 벗어나는 계기가 되었다. **아하수에로 왕을 위해 치장하는 에스더**를 그린 것도 그 무렵이었다. 그러다가 1846년에 북아프리카 알제리를 여행하고 난 샤세리오는 들라크루아처럼 강렬한 빛에 매혹되기 시작했다. 색에 대한 열정이 갈수록 그림을 채웠고, 이국적인 풍물에 대한 동경도 짧은 생이 끝날 때까지 지속했다.

정숙하고도 관능적인 나체

왕을 위해 치장하는 여인과 눈 부신 비너스를 동시에 연상시키는 그림이 있다. 렘브란트의 **목욕하는 밧세바**. 화면에는 어둠 속에서 홀로 빛나는 여인의 모습이 보인다. 풍만한 육체가 한 줄기 빛으로 눈부시게 드러나고, 그녀를 둘러싼 무거운 정적은 한순간 정지되어 있다. 화려한 실로 수놓은 황금빛 비단은 바닷가의 큰 가리비 껍데기를 연상시킨다. 여인이 앉은 자리의 주름진 하얀 천은 파도처럼 일렁인다. 물에서 막 나온 듯한 여인은 갓 탄생한 비너스처럼 아름답다.

그늘에 가려진 화면 왼쪽의 하녀는 여인의 발끝을 정성스럽게 닦고 있다. 화면은 지체 높은 여인의 목욕 장면으로 가득 채워졌다. 목욕하는 여인의 몸에서 수줍

* **귀스타브 모로**(Gustave Moreau, 1826~1898)
프랑스 파리 출생. 건축가의 아들로 태어났다. 앵그르의 신고전주의적 단정한 데생과 들라크루아의 화려한 색채 표현, 그리고 이들을 융합한 샤세리오에게서 영향을 받았다. 1852년 〈피에타〉로 살롱에 데뷔하고 이탈리아에 유학하여 르네상스 회화를 공부한 이래 신화나 성서의 소재를 바탕으로 환상적이고 신비적인 작품을 남겼다. 그는 자연을 객관적으로 묘사하기보다는 내적 감정의 표현에 주력했다. 면밀한 구성, 섬세한 묘사, 광택 있는 색채의 약동으로 상징적이고도 탐미적인 세계를 구축하여, 당시로서는 대담한 표현을 시도했다. 1892년 파리 미술학교 교수가 되어 자유롭고 진보적인 교육 방법으로 마티스, 루오, 마르케 등 뛰어난 화가를 배출했다. 그는 상징주의, 초현실주의 선구자일 뿐 아니라 20세기 회화의 길을 연 위대한 지도자였다.

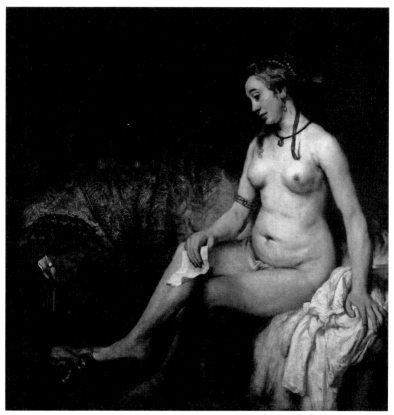

목욕하는 밧세바(Bethsabée au bain), 렘브란트, 68 x 65cm, 1654, 프랑스 파리 루브르

음이라기보다는 정숙한 분위기가 배어난다. 그럼에도, 그녀의 나신에는 남자의 눈길을 대번에 붙들어 맬 아름다움과 은밀한 관능이 깃들어 있다. 투명한 망사가 살짝 포갠 다리 사이의 치부를 보란 듯이 가리고 있다. 크라나흐의 비너스를 연상시키는 대목이다. 팔뚝과 목과 귀와 머리를 장식한 보석들은 이 벌거벗은 여인의 몸매를 더욱 자극적으로 돋보이게 한다.

심리 묘사를 넘어 인간 본연의 모습을 그리다

상념에 잠긴 채 내면의 갈등을 드러내는 그녀의 눈길은 과연 일품이다. 한쪽으로 기운 고개 역시 갈등으로 흔들리는 심정을 내비친다. 무엇이 여인의 가슴에 그늘을 드리운 것일까?

여인의 손에 종이가 들려 있다. 화면 한가운데 보이는 한 장의 편지. 거기 적힌 내용이 목욕하던 여인의 가슴을 휘저어놓았음을 시사하는 배치다. 그녀의 이름은 밧세바, 편지를 보낸 이는 다윗. 그들의 운명이 시작되는 순간을 담은 **목욕하는 밧세바**는 렘브란트 최고 걸작의 하나이다. 감상자는 이 그림에서 한 여인을 통해 치명적인 갈등과 인간의 운명을 적나라하게 그려낸 렘브란트의 신기에 감탄하지 않을 수 없다.

미묘하면서도 감동적이고, 인간적인 밧세바의 표정이 이 그림의 핵심이다. 한편으로 신 앞에서 사랑과 정절을 맹세했던 성실한 남편과 다른 한편으로 이스라엘 왕국을 세운 영웅이며 권력자인 다윗 왕 사이에서 갈등하는 밧세바의 심리를 이처럼 실감 나게 그린 작품은 없다. 밧세바는 벗은 몸만이 아니라, 복잡한 심정까지도 실감 나게 드러낸다. 다윗 왕이 이성을 잃게 한 밧세바의 눈 부신 육체와 양심 때문에 괴로워하는 그녀의 영혼을 동시에 완벽하게 드러낸 렘브란트의 솜씨는 정말 대단하다.

특정 인물의 심리 묘사를 뛰어넘어 유혹과 양심 사이에서 고민하는 인간 본연의 모습을 보여주는 장면이다. 게다가 이 그림은 선택의 갈림길에 서 있는 한 인간

의 망설임뿐 아니라, 다가오는 비극적 운명을 예감하는 불안감까지도 형상화하고 있다. 이런 기미는 밧세바의 몸치장을 돌보는 늙은 하녀의 굳은 표정이나 배경 여기저기에서 스며 나오는 어두운 기운을 통해 선명히 드러난다.

밧세바, 헨드리키에

다윗과 밧세바의 이야기는 시대와 화가에 따라 서로 다른 장면이 묘사된다. 밧세바를 왕의 처소로 불러들여 둘이 만나는 그림도 있지만, 다윗이 성벽을 따라 걷다가 우연히 목욕하는 밧세바의 모습을 목격하는 장면이 대부분이다. 렘브란트는 여느 화가와 달리, 밧세바가 왕의 부름이 담긴 편지를 읽는 순간을 화면에 담았다.

내용 면에서 **목욕하는 밧세바**의 가장 큰 특징은 다윗 없이 밧세바 혼자 화면에 등장한다는 점이다. 즉, 화가는 유명한 일화의 재현이 아니라, 한 인간의 심리에 초점을 맞췄다. 갈등을 부르는 유혹의 갈림길, 거기서 헤매는 인간의 운명. 렘브란트를 가장 인간적인 화가로 손꼽는 데 아무도 이의를 제기하지 않듯이, **목욕하는 밧세바**에서도 인간적인 고뇌가 생생하게 전해진다.

이처럼 복잡한 밧세바의 심리를 묘사하는 데 렘브란트가 기용한 모델은 헨드리키에 스토펠스Hendrickje Stoffels라는 설이 유력하다. 헨드리키는 사스키아 판 오일렌부르크, 헤르트헤 디르크와 더불어 렘브란트 인생에서 중요한 의미를 지닌 세 여인 중 한 사람이다. 렘브란트의 아내 사스키아는 아들 티투스를 낳고 나서 이듬해인 1642년 6월에 젊은 나이로 죽었다. 아들의 보모 겸 가정부로 렘브란트의 집으로 들어온 헤르트헤 디르크는 아이의 아버지와 육체관계를 맺었으나 렘브란트가 결혼을 원하지 않았다. 왜냐하면 사스키아는 유언장에서 만약 렘브란트가 재혼한다면 자신이 남긴 유산을 한 푼도 쓸 수 없다는 조건을 명시했기 때문이었다. 1649년 디르크는 육체관계를 맺고도 결혼 요구에 응하지 않는 렘브란트를 당국에 고발했다. 그녀를 뒤이어 그의 집으로 들어온 여인이 바로 헨드리키에 스토펠스다. 렘브란트와 스무 살이나 차이 나는 헨드리키에는 원래 하녀로 고용되었지만, 곧 그의

모델이 되었고 이후 인생의 반려자가 되었다. 그러나 헨드리키에가 언제 렘브란트의 집으로 들어왔는지는 분명하지 않다. 그녀의 이름은 렘브란트와 디르크와의 소송 과정에서 처음 언급되었고, 그가 사문^{査問}위원회에 소환되었을 때 두 사람 사이의 불륜의 관계를 추궁당한 것으로 기록되어 있다. 헨드리키에는 렘브란트의 아이를 임신했기에 두 사람 사이의 관계를 부인하지 못했다.

헨드리키에는 딸 코르네리아를 낳았고, 렘브란트 전처의 아들 티투스를 키웠으며, 경제적으로 곤경에 빠진 렘브란트를 도왔다. 후일 모델을 구할 돈도 없었던 렘브란트는 1654년 헨드리키에를 모델로 삼아 **목욕하는 밧세바**를 그렸을 것이다. 그가 같은 해에 그린 **강에서 목욕하는 헨드리키에**에 나오는 여인이 밧세바와 무척 닮았다는 사실이 이를 입증한다.

인간의 나약함을 포착하다

선지자 사무엘의 축성과 성유를 받으며 이스라엘 왕국의 초대 왕이 된 사울. 그 뒤를 이은 왕이 다윗이다. 골리앗을 물리친 다윗은 예루살렘에 처음으로 왕국을 건설한 왕이기도 하다.

기원전 10세기 초반 무렵이었다. 전성기를 맞이한 다윗 왕은 이스라엘 민족의 가장 소중한 보물인 '언약의 궤^櫃'를 보관할 신전을 세우려 했다. 이것은 모세가 유대 민족을 이끌고 이집트를 탈출하고 나서 '야훼의 산'이라고도 불리는 시나이 산 정상에서 받았던 십계명을 새긴 두 장의 석판과 광야에서 배고픔을 달래준 만나와 선지자 아론의 지팡이를 모셔둔 신성하고 상징적인 궤이다.

하지만 하나님은 다윗의 소원을 거절한다. 다윗은 이스라엘 왕국을 건설하기 위해 골리앗과 싸움을 벌이는 등 숱한 전투에서 많은 피를 흘렸기 때문이었다. 신성한 신전은 신성한 손으로 세워야 했기에 하나님은 다윗의 아들 솔로몬에게 그 신성한 임무를 맡기기로 한 것이다. 그러나 솔로몬의 탄생은 우여곡절을 겪는다.

아름다운 밧세바는 그 뛰어난 미모로 성서의 위대한 인물 다윗조차도 남의 여

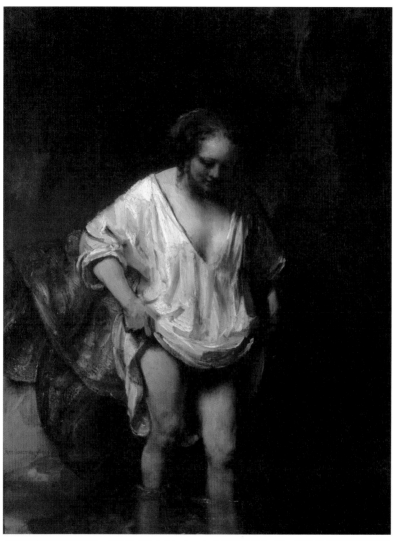

강에서 목욕하는 헨드리키에(Hendrikje Stoffels, bathing in a river), 렘브란트, 61.6 x 47cm,1654, 영국 런던 내셔널 갤러리

자를 탐하게 했다. 한번 유혹에 빠진 다윗은 절제를 잃고 끝내 밧세바를 침실로 불러들였다. 그러다가 밧세바가 임신하자, 전쟁터에 있던 그녀의 남편 우리아를 돌아오게 하여 동침을 유도했다. 하지만 전쟁터에 남은 병사들의 고통을 외면한 채 자기만 편하게 지낼 수 없다고 생각한 남편 우리아는 집 밖에 잠자리를 마련하고 혼자 잤다. 다윗은 얕은 잔꾀가 효과를 거두지 못하자, 우리아를 전쟁터에서 죽게 하고 이 무고한 죽음이 잊히기도 전에 밧세바와 결혼하여 그녀는 왕비의 자리에 오른다. 그 죄악의 씨앗인 첫 아이는 출산 후에 곧바로 죽는다. 선지자 나단의 가르침으로 잘못을 뉘우친 다윗은 비로소 참회한다. 그리고 이스라엘 왕조를 잇고 예루살렘에 신전을 세울 아들 솔로몬의 출생이 허락된다.

성서에 나오는 이 다윗과 밧세바의 일화는 결국 인간의 욕망에 관한 이야기다. 이미 두 명의 부인과 그 사이에서 태어난 자녀가 있었지만, 아름다운 여자를 소유하고 싶었던 다윗의 욕심은 그녀의 남편을 죽음으로 몰아간다. 밧세바 역시 자신을 사랑하는 정의로운 남편이 있건만, 힘과 권력의 정상에 있는 남자, 자신을 왕비로 만들어 줄 남자의 유혹을 뿌리치지 못한다. 사탄의 유혹을 이기지 못하고 선악과를 따 먹은 이브와 아담처럼 그들의 후손 역시 유혹의 바다를 건너는 조각배 같은 존재에 불과하다. 렘브란트는 인간의 이런 나약함을 포착했다. 차마 떨치기 어려운 유혹은 인간이 맞게 될 운명적인 결말의 단초가 되고 있다. 다윗이 보낸 치명적인 편지를 읽고 동요하는 밧세바의 모습에서 렘브란트는 욕망의 주체로서 인간의 가장 극적인 순간을 보았던 셈이다. 밧세바가 왕의 부름을 받아들이지 않았다면 앞으로 다가올 다윗의 죄악과 고통도, 죄 없는 우리아의 죽음도, 솔로몬의 출생도 없었을 것이다.

아내 사스키아가 죽고 나서 디르크와 내연의 관계를 맺었던 렘브란트. 그 역시 디르크의 고발로 곤욕을 치르면서도 세 번째 여인 헨드리키에와의 관계를 지속했다. 그러나 만약 그가 헨드리키에를 향한 욕망을 거두었다면, **목욕하는 밧세바도, 강에서 목욕하는 헨드리키에도** 세상에 태어날 수 없었을 것이다.

거장의 특징을 수용한 독특한 개성

왕의 부름을 받은 밧세바와 에스더. 그녀들 일화에 종교적 도덕성과 인간 본능의 갈등을 그려 넣은 렘브란트. 선정적 오리엔탈리즘의 향수와 잠재한 자신의 무의식을 수놓은 샤세리오. **목욕하는 밧세바**와 **아하수에로 왕을 위해 치장하는 에스더**는 모두 성서에 뿌리를 두었지만, 서로 다른 갈래로 뻗어 나간 작품들이다. 두 여인의 표정이 드러내는 복잡하고 미묘한 심리의 노출은 이 두 작품을 루브르에서도 가장 소중한 명작의 반열에 오르게 했다. 피곤한 기색이 서린 움푹한 눈가에 슬픔이 깃든 푸른 눈동자의 에스더. 그녀의 얼굴은 눈 부신 몸매와 유혹적인 자세와 더불어 감상자를 압도하는 독특한 매력을 발산한다.

루브르에서 일반에게 늘 공개되지는 않지만, **아하수에로 왕을 위해 치장하는 에스더**의 준비 단계 스케치를 보면 그림의 제작 과정을 살펴볼 수 있기에 매우 흥미롭다. 샤세리오의 흑연 데생에는 유화와 마찬가지로 에스더를 중심으로 좌우에 두 시녀가 등장한다. 대칭 구도와 세 인물의 밀착 배치 또한 그대로다. 하지만 에스더의 자세에는 변화가 생긴다. 데생에서 에스더는 목에 걸린 긴 목걸이를 오른손으로 들어 올린 반면, 눈은 아래로 내리깔고 있다. 그리고 데생의 형태가 앵그르의 **터키 목욕탕**처럼 원형이다. 이런 사실을 통해 샤세리오의 초기 구상에는 앵그르의 전통 기법이 두드러지고, 에스더의 심리 상태가 피동적으로 묘사되었음을 알 수 있다. 그러나 최종 유화에서는 전체적인 형태가 보편적인 사각형으로 바뀌었고, 에스더는 눈을 위로 뜬 채 스스로 치장하면서 선정적 유혹과 강한 의지를 발산하는 여인으로 변모했다. 게다가 강렬하고 선명한 색채가 그림에 진한 생명력을 불어넣었다.

앵그르와 들라크루아의 특성이 고루 녹아 있으면서도 샤세리오 특유의 개성이 엿보이는 **아하수에로 왕을 위해 치장하는 에스더**. 나는 이 작품을 볼 때마다 생경하면서도 상큼한 매력, 야릇한 신비와 아련한 향수, 미지의 동양 세계를 향한 동경을 읽곤 한다.

Chapter 5

聖 ^성

영원한 **어머니**의 슬픈 **아들**을 그리다

30. 레오나르도 다빈치 성모, 아기 예수 그리고 성 안나

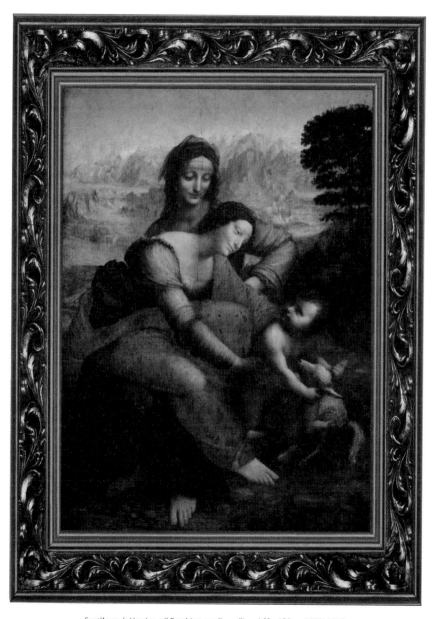

Sant'Anna, la Vergine e il Bambino con l'angellino, 168 x 130cm, 1508~1510

Leonardo da Vinci

레오나르도 다빈치(Leonardo da Vinci, 1452~1519)

피렌체 베로키오의 공방에서 작업하던 시절, 그는 현존하는 최초기의 작품 〈그리스도 세례〉를 스승과 공동으로 작업했다. 그리고 〈수태고지〉에서는 그가 일찍부터 추구하던 자연 관찰과 엄격한 사실주의의 성과를 보여주었다. 그는 특히 〈그리스도 세례〉를 제작하면서 계란 템페라로 그리던 당시의 화법을 과감히 버리고 물감에 기름을 섞어 그리는 유화 기법을 사용했다. 이 방식은 이미 몇 년 전에 개발되었지만, 남부 유럽에는 알려지지 않은 상태였다. 베로키오는 자신의 능력을 뛰어넘는 제자의 솜씨에 충격을 받아 이후로 그림을 포기하고 조각에만 전념했다는 이야기가 전해진다. 이 시절에 레오나르도는 보티첼리를 비롯하여 당시 피렌체에 몰려들었던 유명한 예술가들의 작업을 곁에서 지켜볼 기회가 있었으나 그들을 모방하기보다는 자신만의 방법을 개발하는 데 열중했다. 그는 피렌체 화가 조합에 가입하고, 스무 살이 되던 해인 1472년에 정식 회원이 되었다. 그러나 그는 베로키오의 공방을 떠나지 않았으며 1479년경에야 독립했다. 그의 실력은 최고의 수준으로 평가받았으나, 주문 받은 작품을 완성하지 못하는 일이 잦았다. 1481년 주문 받은 제단화 〈동방 박사의 경배〉 역시 미완성으로 끝났으며 이런 습관은 평생 그를 따라다녔다. 그가 완성한 작품의 수는 20점을 넘지 않는다.

다빈치의 놀라운 기법이 연출한 작품

성모, 아기 예수 그리고 성 안나는 프랑스의 왕, 루이 12세가 외동딸의 출생을 기념하여 다빈치에게 주문했던 작품으로 추정된다. 왕은 갓 태어난 딸에게 성 안나의 축복이 내리기를 기원했던 것이다. 하지만 이 그림은 끝내 주문자의 손에 들어가지 못했다. 스스로 완벽하다고 판단할 때까지 작품에서 손을 떼지 못하는 다빈치의 편집중적인 완벽주의 때문이었다. 다빈치가 죽기 1년 전인 1518년경에야 겨우 완성한 이 그림은 초기 데생 작업에서부터 유화로 완성할 때까지 무려 20년이 걸린 셈이다. 이 작품은 다빈치가 죽고 나서 프랑수아 1세가 다빈치의 제자였던 살라이 ^{Salai}에게서 거액을 주고 사들였다고 전해진다.

나는 이 그림을 볼 때마다 완벽한 조화를 생각한다. 화면은 크게 두 부분으로 나뉜다. 앞쪽에는 성스러운 가족이 땅을 딛고 있고, 뒤쪽에는 짙은 그늘을 드리운 나무 한 그루가 보인다. 그리고 저 멀리 원경에는 그와 대조를 이루는 환상적인 세계가 펼쳐진다. 천국처럼 신비스러운 분위기를 풍기는 산봉우리들이 옅은 안개에 싸여 있어 전체적으로 그림에 놀라운 깊이를 주고, 시야를 아득하게 넓혀준다.

그리 크지 않은 화폭에서 이토록 광활한 공간을 창조한 비결은 레오나르도 다빈치가 개발한 '공기원근법' 효과에서 비롯되었다. 전통적 원근법에는 세 가지 원칙이 적용된다.

첫째, 선을 기준으로 하여 멀어질수록 물체가 작게 보인다는 단순한 원리다. 둘째, 색채를 기준으로 하여 멀어질수록 색이 흐려진다는 원리다. 셋째, 시각을 기준으로 하여 관찰자의 위치에서 멀어질수록 물체가 흐릿하게 보인다는 원리다. 다빈치는 여기에 네 번째 원칙을 덧붙였다. 그것이 바로 공기원근법으로, 대기를 표현하는 푸른색의 농도에 따라 거리감을 더해주는 것이다. 그런 원리에 따라 그림 속 투명하고 푸른 색감의 산봉우리들은 아스라하게 멀리 있는 것처럼 보인다.

게다가 멀어질수록 불분명해지는 윤곽선을 이용하여 화면의 풍경은 인간의 눈길이 닿을 수 없는 까마득한 곳으로 사라진다. 꿈꾸는 듯한 세상을 만들어내는 스푸마토 기법. 이 또한 다빈치가 처음 고안해낸 놀라운 기술이었다. 가장자리 선을

손가락으로 문질러 사물의 윤곽이 흐려지게 함으로써 자연스러운 이음새를 만들어내는 기술이다. 다빈치는 물체 본연의 윤곽선과 사람 눈에 보이는 물체의 윤곽선 사이의 차이에 최초로 주목했던 인물이었다. 즉, '실제'와 '시각'을 구분한 것이다. 사람 눈에 비치는 사물은 여러 가지 조건과 환경에 따라서 실제 모습과 다를 수 있다는 점에 주목한 것이다. 초점이 정확히 맺혀질 때와는 달리, 사물을 너무 가까이 혹은 너무 멀리서 볼 때 윤곽선은 흐려지거나 변형된다. 너무 어둡거나 밝은 경우에도 마찬가지다. 사물의 실제 모습은 그것을 눈으로 인식하여 화폭에 실감 나게 표현한 것과 다르다. 그렇기에 주변 요소와 시각적 착각이 가져올 수 있는 변수를 정확히 고려하여 표현하는 것이 바로 스푸마토 기법이다.

다빈치의 비밀 무기, 데생

다빈치는 한 걸음 더 나아가, 눈에 보이는 것만 그리는 것이 아니라 가려진 것까지 표현하는 방법에 도전했다. 그리려는 대상을 둘러싼 공간의 빛과 반사와 명암의 대비까지 고려했다. 남다른 능력의 소유자였던 다빈치. 그는 한계를 넘어서겠다는 집념과 지적인 호기심에 이끌려 쉬지 않고 수많은 데생을 남겼다. 그는 미술사에서 처음으로 자연을 체계적으로 연구한 이론가였으며, 그러한 목적의 도구로서 데생을 이용했던 예술가였다.

10만 장이 넘는 데생과 6천 쪽에 이르는 공책을 남겼지만, 그의 데생은 완성된 단계에 머물지 않는다. 그는 구도와 구성의 극대화된 효과를 얻기 위해 항상 열린 상태로, 변화하는 움직임과 시행착오를 종이 위에 펼쳐나갔다. 그래서 수정되기 전과 그 이후의 흔적이 데생에 그대로 남아 있다. 설명을 추가한 데생을 보면 그가 최선의 상태를 찾으려고 얼마나 노력했는지 알 수 있다. 이런 시도는 그 이전에도, 그 당시에도 찾아볼 수 없었던 데생의 새로운 기능을 보여주었다. 이것은 데생 작업이 단지 기교나 기술을 연마하는 수단이 아니라, 정신 활동의 과정을 드러내는 단계라는 사실을 잘 보여준다. 그는 무형의 혼돈 상태에 있던 선들을 하나씩 그려

가면서 그의 머릿속에서 찾고 있던 전체적 조화를 점차 형상화했던 것이다.

　만물의 율동 또한 다빈치의 관심과 사고의 핵심이었다. '율동'이란 매 순간 움직임을 통해 생성되는 형태를 가리킨다. 쉬지 않고 변화하는 움직임을 포착하여 일정한 형태로 표현하려면 수많은 데생이 필요할 수밖에 없었다. 그 과정에서 얻는 깨달음과 이상적인 조화가 그림의 최종적인 형태에 깃들었다.

등장인물의 계보와 역할을 보여주는 자세와 동작

원래, 아기 예수, 성모, 그리고 성 안나로 이루어진 '성스러운 가족'이라는 주제는 비잔틴 예술 전통에서 비롯한 것으로 15세기 후반 교황들이 성 안나에 대한 숭배 사상을 고취하면서 다빈치의 그림에도 그 영향을 미쳤다.

　준비 과정에서 다빈치가 반복적으로 그린 데생을 보면 세 사람의 자세와 위치가 끊임없이 바뀐 것을 확인할 수 있다. 그가 완벽한 구도와 조화를 찾기 위해 얼마나 오랫동안 고심했는지를 말해주는 대목이다. 런던 내셔널 갤러리에 소장된 **성모와 아기 예수, 그리고 성 안나와 세례 요한**의 데생은 혼돈에서 조화로 다듬어져 가는 과정을 그대로 보여준다. 이 그림은 액자 유리의 반사와 바랜 색 때문에 관찰하기가 쉽지 않지만, 종이 위에서 어지럽게 난무하는 목탄의 검은 선들을 확인할 수 있다. 완전한 형체와 질감으로 바뀌는 진화의 단계가 여기저기서 드러난다. 명암을 표시하려고 그은 선들과 인물들의 처음 자세가 달라지면서 수정한 선들, 그리고 최선의 상태를 모색하는 과정에서 덧붙여진 선들이 지워지지 않은 채 그대로 남아 있다. 그 모든 선이 어느덧 그림 전체의 흐름에 고스란히 흡수되어 아무것도 버릴 수 없는 작품이 되었다. 무에서 유가 창조되는 마술이 바로 눈앞에서 벌어지는 듯한 느낌이 든다.

　이런 시행착오와 모색의 과정을 거쳐 완성된 결과물이 루브르 대회랑에 걸린 **성모, 아기 예수 그리고 성 안나**이다. 이 유화와 가장 가까운 마지막 단계의 데생들을 보면 차츰 공통적인 구도를 갖춰 가고 있음을 알 수 있다. 그림 중심축에 성 안나가

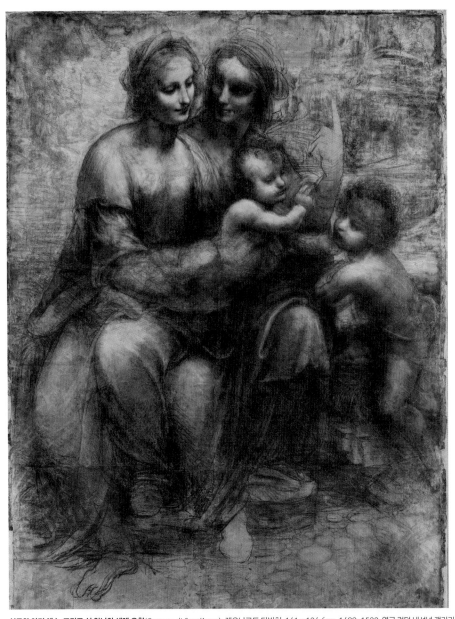

성모와 아기 예수, 그리고 성 안나와 세례 요한(Cartone di Sant'Anna), 레오나르도 다빈치, 141 x 104.6cm, 1499~1500, 영국 런던 내셔널 갤러리

있고 그녀의 무릎에 성모가 있으며 성모의 품에 아기 예수가 안겨 있다. 아기는 엄마 품을 벗어나 한 마리의 양 혹은 어린 세례 요한에게 가려 한다.

이처럼 3세대가 한 축을 기준으로 서로 겹치다 보니 각각의 위치나 동작을 표현하기에 많은 어려움이 따랐다. 마사초˙는 비록 두 사람 사이의 긴밀한 관계를 나타내기에는 부족한 면이 있었지만, 중첩되는 두 여인을 배치하기 위해 성모를 성 안나의 발치에 앉히는 해결책을 찾았다. 그렇다면, 다빈치는 왜 두 인물을 각기 다른 위치에 배치하는 수월한 구도를 택하지 않고, 굳이 여러 인물을 한데 모으려고 했을까?

그것은 종교적 상징성을 강조하려는 의도에서 비롯했다. 아기 예수는 성모에게서, 성모는 성 안나에게서 태어나는 계보를 가시화하고자 했기 때문이다. 이 그림은 지상에서 인간세계를 구원할 예수가 필연적으로 감당해야 할 희생을 위해 태어나고, 성 안나와 성모의 성스러운 수태 역시 그 희생을

성 안나와 성모자(Madonna con Bambino et Sant'Anna), 마사초, 175 x 103cm, 1424~1425, 이탈리아 피렌체 우피치 미술관

˙ **마사초**(Masaccio, 1401~1428)
이탈리아 토스카나 카스텔 산조바니 출생. 본명 톰마소 디 지오반니 디 시모네 구이디(Tommaso di Giovanni di Simone Guidi). 1422년 피렌체의 의사·약제사 조합에 화가로 가입하고 1424년 산르가 화가 조합에 가입했다. 1426년 피사의 카르미네 성당의 제단화를 제작했고, 피렌체에서 살다가 28세를 넘기지 못하고 요절했다. 건축 분야의 브루넬레스키, 조각 분야의 도나텔로와 함께 르네상스 회화 양식의 창시자로 알려졌다. 15세기 초 피렌체 화단을 풍미했던 국제고딕 양식을 청산하고 조토의 조형적·회화적 기법을 계승하면서, 브루넬레스키의 원근법의 원리와 도나텔로의 인체 조형에 영향을 받았다. 〈성 안나와 성모자〉, 피렌체 산타마리아 노벨라 성당의 〈삼위일체〉, 카르미네 성당, 브란카치 예배당 벽화 등이 유명하다. 왼쪽 그림은 그의 자화상으로 추정된다.

위한 준비 과정임을 암시한다. 성모의 오른팔이 성 안나의 것으로, 예수의 왼팔이 성모의 것으로 착각될 만큼, 각자의 몸이 겹쳐 보이는 것도 이러한 계보적 연결의 상징으로 볼 수 있다. 이들의 동작 또한 연결된 고리처럼 서로 이어진다. 아기 예수는 곁에 있는 양을 안으려 하고, 성모는 품을 떠나려는 아기를 막으려 한다. 성 안나는 성모의 이러한 개입을 말리려는 듯이 가만히 둘을 지켜보고 있다. 여기에도 상징성이 있다.

종교적 희생제물인 양은 다가올 예수의 수난을 가리킨다. 그 아픈 운명을 감수해야 하는 성모는 자신도 모르는 사이에 아기를 보호하려 한다. 그러나 성 안나는 인류를 위한 예수의 희생을 막으려는 성모의 모성을 저지하려 든다. 여기서 성 안나는 예수의 수난과 희생을 통해 세워진 교회의 성격을 대변하고 있는 셈이다.

괴한의 총에 맞아 손상되었던 런던 내셔널 갤러리의 데생에서는 성 안나의 역할이 더욱 두드러진다. 그녀는 선명한 미소를 띠고 강한 눈빛으로 성모를 바라보

성모, 아기 예수 그리고 성 안나 부분

면서 왼손 검지로 하늘을 가리킨다. 곧, 예수의 수난은 인류를 구원하기 위한 거룩한 희생임을 상기하며, 그것이 모성애보다 훨씬 위대한 일임을 일깨우는 자세다.

성모와 성 안나의 다빈치 코드

루브르의 **성모, 아기 예수 그리고 성 안나**는 등장인물들의 끌고 당김이 완화되어 훨씬 유연하고 조화로운 구도를 보여준다. 아기 예수를 끌어안으려는 성모의 자세는 더욱 우아한 동작을 암시한다. 아울러 우수에 찬 눈길만 봐도 앞으로 처절한 수난을 겪게 될 예수에 대한 연민과 모성애가 절실하게 느껴진다. 천진한 미소를 띤 아기 예수조차 여느 데생에서와는 달리, 마치 자신의 운명을 감수하려는 의지를 드러내는 듯이 고개를 돌려 성모와 마주 보고 있다. 이로써 세 인물이 구성하는 피라미드 구도는 3대에 걸친 계보를 자연스럽게 형상화한다. 움직임과 균형이 최상의 조화를 이루는 구도로 완성된 것이다. 이처럼 다빈치는 오랜 세월 끊임없는 연구와 시도를 통해 움직임의 작용과 반작용이 만들어내는 조화와 변화를 절묘하게 표현하는 경지에 이르렀다. 피라미드 구도의 **성모, 아기 예수 그리고 성 안나**에는 균형, 조화, 움직임, 정지가 모두 녹아들어 있다. 다빈치가 드물게 완성한 작품 중에서도 명실공히 최고의 걸작이라 할 수 있다.

더욱이 이 그림에는 다빈치 어린 시절의 비밀이 숨어 있는 것으로 추측된다. 베네치아, 런던, 제네바에 소장된 같은 주제의 작품들과는 달리, 루브르의 '성스러운 가족' 데생에서 성 안나는 예외적으로 늙은 여인의 모습으로 등장한다. 유화를 비롯한 나머지 데생에서 성 안나와 그녀의 딸인 성모의 얼굴은 서로 나이 차이를 가늠하기 어려울 정도로 비슷한 연배로 그려졌다. 이런 특징을 근거로 제시된 가설은 다빈치의 심층적인 심리를 조명한다. 단 한 번도 친어머니의 얼굴을 본 적이 없는 다빈치의 무의식에는 의붓어미와 친어미의 이미지가 양립하여 모녀 관계인 성모와 성 안나를 통해 둘의 관계가 드러났다는 것이다.

토스카나의 조그만 마을 빈치에서 사생아로 태어난 다빈치. 아버지는 어느 정

도 재산을 갖춘 공증인 집안 출신이었고, 친어머니 카테리나는 이웃 마을에 사는 가난한 시골 여자였다. 최근의 연구결과에 따르면 그녀가 외국인 출신의 노예라는 주장이 새롭게 제기되기도 했다. 젊은 시절 아버지의 무모한 불장난이 낳은 결과였던 다빈치는 출생 이후 집안에서 서자로 인정을 받았지만, 아버지와 정식 결혼한 계모들에게서 태어난 동생들과는 달리 적자의 떳떳한 신분일 수 없었다. 결혼할 수 없을 만큼 신분 차이가 격심한 남녀가 잠시 눈이 맞아 태어난 다빈치는 친어머니의 사랑을 받으며 자랄 수 없는 불행한 어린 시절을 보냈다. 피렌체에서의 과중한 업무에 쫓기는 아버지의 보살핌도 받을 길 없어 삼촌인 프란체스코가 그를 돌보았다.

17세가 되던 1469년 빈치 마을을 떠나 피렌체에 정착하고, 아버지의 소개로 당시 피렌체에서 명성이 높았던 안드리아 델 베로키오의 공방에 견습생으로 들어가기까지 다빈치는 부모의 진정한 사랑을 받지 못하며 외롭게 자랐다. 그러나 오히려 그런 불우한 환경이 그로 하여금 자연을 관찰하고, 그 신비에 몰두하여 사물의 이치를 깨닫게 하는 계기가 되었다. 그늘진 유아기와 외로운 소년기의 배경이 다빈치를 평생 독신으로 살게 하고, 오로지 예술과 창조에만 전념하는 운명으로 몰고 갔던 것은 아닐까? 아울러 다빈치에게 어머니를 포함하여 모든 여자는 환상 속에서만 존재하는 허상이 아니었을까?

사실, 성 안나의 얼굴에는 놀랄 만큼 닮은 모나리자의 모습이 보인다. 이것은 또 다른 수수께끼의 실마리다. 모나리자가 실존인물이 아니라는 주장이 해를 거듭하여 끊임없이 제기된 데에는 그녀가 다빈치의 이상적인 여인상이라는 견해가 배경으로 작용하고 있다. 성 안나와 모나리자의 얼굴이 너무 닮았다는 사실도 그런 주장을 뒷받침한다. **성모, 아기 예수 그리고 성 안나**의 원경을 구성하는 비현실적 풍경과 신비로운 분위기를 풍기는 **모나리자**의 배경마저 서로 빼닮아 그런 심증을 더욱 굳히게 한다. 결국, 모나리자는 어머니의 사랑을 받지 못한 다빈치의 상상이 만들어낸 환상의 결과라는 것이다. 나는 이 그림을 보면, 한 사람의 인간으로서 외로운 삶을 살았던 한 위대한 천재의 신적인 능력에 경이와 비애를 동시에 느낀다.

31. 레오나르도 다빈치 **암벽의 성모**

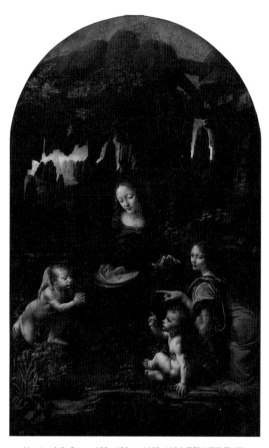

Vergine delle Rocce, 199 x 122cm, 1483~1486, 프랑스 파리 루브르

레오나르도 다빈치

1482년경에 밀라노로 이주한 레오나르도는 스포르차 가문의 후원을 받으며 〈암벽의 성모〉, 산타 마리아 델 그라체 수도원의 벽화 〈최후의 만찬〉, 〈성모, 아기 예수 그리고 성 안나〉를 그렸으며 《회화론》을 저술하는 등 그때까지 축적된 기량을 발휘했다. 1499년 프랑스 군대가 밀라노를 점령하자, 그는 만토바에 가서 〈이사벨 데스테의 초상〉을 그렸고, 베네치아, 볼로냐를 거쳐 1500년 봄 피렌체로 갔다. 1502년 체자레 보르지아의 군사 토목기사로 종군했으며, 다음 해 봄 피렌체로 돌아와 〈모나리자〉를 그렸다. 1506년에는 다시 밀라노로 가서 〈암벽의 성모〉 제2작을 제작하고 〈성모, 아기 예수 그리고 성 안나〉, 〈세례자 요한〉 등을 그리며 각종 과학 연구에도 몰두했다. 만년에 이르러 그는 과학에 관심을 보여 수많은 소묘를 남겼다. 인체 내부를 묘사한 그림들은 의학 발전에도 큰 영향을 미쳤다. 그는 태아의 모습을 최초로 그린 인물이었으며, 동맥경화가 심장질환과 죽음의 원인이라는 사실 역시 최초로 밝혀냈다. 그는 잠수 기구, 글라이더를 설계했고, 준설기와 굴착기를 발명했으며, 새로운 농사법과 관개법을 개발했고, 다양한 무기를 발명했다. 그의 과학적 연구는 수학·물리·천문·식물·해부·지리·토목·기계 등 다방면에 이르며, 이들에 관한 수기(手記)나 인생론·회화론·과학론 등이 다수 남아 있다. 그의 연구는 19세기 말에 이르러 주목받으면서, 그의 과학적 천재성이 조명되었다. 현재 그의 기록이 23권의 책으로 남아 있다. 1513년 초 로마에 갔던 레오나르도는 프랑수아 1세의 초청으로 프랑스 앙부아즈의 클로뤼세 저택에 거주하면서 원고를 정리하고 미완성 작품을 손질하고 샹보르 성관을 설계하는 등 작업을 계속하다가 생애를 마쳤다.

그림자에 주목한 다빈치

다빈치는 동굴에 관심이 많았다. 그의 필사본 기록을 보면 동굴 앞에 섰을 때 두려움과 호기심을 동시에 느꼈다는 고백이 남아 있다. 두려움을 느꼈던 것은 빛이 닿지 않는 내부가 어둠에 갇혀 있었기 때문이고, 억누를 수 없는 끌림을 느꼈던 것은 어둠에 가려 볼 수 없는 곳에 대한 궁금증 때문이었다. 동굴은 다빈치에게 빛과 어둠을 관찰하기에 좋은 장소였고, 거기서 터득한 지식을 그림에 응용할 수 있는 자연의 실습장이었다.

남다른 재능을 지녔지만, 누구보다도 많은 노력과 식을 줄 모르는 열정을 탐구에 쏟아 부었던 다빈치. 그 이면에는 그가 태어난 고독한 환경과 체계적인 교육을 받지 못한 부정적인 조건들이 작용하고 있었다. 다빈치는 공방에서 장인 수업을 받으며 미술에 입문했다. 독학으로 다른 학문에도 관심을 보였으나, 난해한 라틴어 고전이나 심오한 수학적 문제들을 이해하기에는 한계가 있었다. 피렌체 시기를 거치고 밀라노 스포르차 Ludovico Sforza 가문의 후원을 받게 되면서 달라진 환경은 그에게 큰 변화를 가져왔다. 르네상스의 뛰어난 지식인들이 포진한 스포르차의 궁정에서 두각을 나타내야 했던 것이다. 그런 경쟁 집단에서 다빈치는 과학과 예술에 관한 꾸준한 연구와 발명에 전념하면서 그만의 독창적인 세계를 형성했다.

다빈치에게 그림이란 자연과 그 현상들을 화폭에 제대로 재현하는 방법에 대한 연구이자 그 결과였다. 그는 실제의 공간을 표현하는 여러 가지 새로운 기법을 고안했고, 그렇게 완성된 그림은 곧 과학적 연구의 결실이기도 했다. 다빈치는 빛보다 그림자의 표현을 통해 물체의 형체와 사실적 느낌을 만들어내고자 했다. 빛은 물체의 선을 명확하게 구분한다. 하지만 어둠은 윤곽을 지우고 형체를 감싸기에 실물을 화폭에 재현해야 하는 그림에서는 훨씬 더 효과적이었다. 일반적으로 전통 방식에서는 사물을 구분하고 표현하는 수단으로 빛을 사용했지만, 그림자를 이용하여 더 실감 나는 표현에 성공한 다빈치의 기법은 획기적이었다. 그가 남긴 "그림자는 원근법에서 필수적이다. 왜냐하면 그것 없이는 불투명한 물체를 잘 이해할 수 없기 때문이다."라는 기록을 통해 그의 생각을 읽을 수 있다.

누가 아기 예수일까?

암벽의 성모는 복잡한 상징 요소들로 말미암아 수수께끼 같은 그림이 되었다. 전경에는 신비롭고 부드러운 황금빛을 받으며 네 명의 인물이 모습을 드러낸다. 이들은 피라미드 구도 안에서 얽매이지 않은 다양한 자세와 동작을 보이며 서로 엇갈린 시선을 교환한다. 그들 사이에는 긴밀한 연결과 변화하는 움직임과 난해한 암시가 숨어 있다.

배경에는 놀랍도록 독특한 풍경이 펼쳐진다. 가까운 곳에는 기묘한 바위들이 캄캄한 동굴을 형성하고, 그 사이로 보이는 먼 곳에는 높은 바위산들이 줄지어 서 있으며, 끝내 엄청난 거리의 공간이 차츰 희미해지며 사라져 간다.

저 경이로운 배경 앞에 등장한 인물들은 누구일까? 한가운데 푸른 옷의 여인은 성모 마리아. 그녀가 오른손으로 감싸 안은 아이가 아기 예수일까? 당연히 그럴 것 같지만, 아니다. 이 아이는 세례 요한이다. 그 맞은편, 성모의 왼손 아래에 앉은 아이가 예수이다. 아기 예수를 살며시 껴안으며 나란히 앉아 있는 인물은 천사 가브리엘이다. **암벽의 성모**는 헤롯 왕의 학살을 피해 이집트로 피신 중이던 아기 예수가 세례 요한을 만나는 장면을 묘사한 것이다.

안정적으로 보이는 그림의 겉모습과는 달리, 조금 자세히 살펴보면 몇 가지 의문이 생긴다. **암벽의 성모**에 나오는 등장인물을 색다르게 묘사한 다빈치의 모호한 의도는 오늘날에도 화제가 되고 있는데, 그것은 아기 예수와 세례 요한을 분간하기에 앞뒤가 맞지 않는 구석이 많기 때문이다. 그 혼란의 핵심에 세례 요한이 있다.

나도 이 그림을 처음 대했을 때 망설임이 앞섰다. 처음에는 성모자聖母子가 늘 그렇게 표현되었기에 성모가 안은 아기를 당연히 예수라고 생각했다. 게다가 그림 오른쪽에 있는 제삼의 인물이 손가락으로 그를 가리키고 있다. 이런 동작은 감상자의 시선을 그림의 중심인물로 유도하는 방법이기에 더욱 그랬다. 제삼의 인물인 가브리엘 천사는 이 그림에서 유일하게 그림의 밖을 보고 있다. 그의 눈길은 감상자의 시선을 붙잡아 그의 손가락이 가리키는 인물에게로 유도한다.

그렇다면, 성모가 품고 있고, 가브리엘이 가리키는 아이는 예수일 수밖에 없는

암벽의 성모 부분

데, 곧이어 더 큰 모순이 뒤따른다. 예수가 무릎 꿇고 두 손을 모아 요한에게 경배하는 모습이 연출되고 있기 때문이다. 두 아이의 손 모양이 서로 바뀐 셈이다. 세례 요한이어야 할 오른쪽 아이가 예수처럼 두 손가락을 들어 축성하고 있다. 은총의 손짓은 상징적으로 예수 특유의 동작이다. 결론적으로 예수와 요한의 위치가 바뀌었다.

전통의 흐름을 거스르는 독특한 상상력

다빈치는 왜 이런 혼동을 불러왔을까? 성모는 아기 예수 대신 세례 요한을 가까이 두고 있다. 푸른 망토에 둘러싸인 성모와 요한은 마치 짝을 이루듯이 긴밀하다. 가브리엘 천사도 요한에게 시선을 집중시키고 있다. 다빈치 말고는 누구도 시도한 적이 없는 파격적인 배치이며 구상이다. 다가올 예수의 수난을 예견하는 인물들과 아기 예수를 따로 떼어놓음으로써, 홀로 십자가에 못 박힐 예수의 고독을 강조한 걸까? 가브리엘 천사가 왼팔로 아기 예수를 부축한 것도 낭떠러지처럼 어두운 부

분의 끄트머리에 위태롭게 앉아 있기 때문이다. 이처럼 혼란스러운 배치가 다빈치의 계획적인 의도에 따른 것이라면, 성모의 품을 벗어나 불안하게 앉은 아기 예수의 상징은 다가올 수난을 예고한 것이리라.

그것이 아니라면, 예수를 세례 요한에게 종속된 인물로 간주하는 초기 기독교 전통을 신봉하는 교파가 다빈치에게 영향을 미친 걸까? 그래서 세례 요한이 예수보다 눈에 띄게 그려진 것이 아닐까? 세례 요한은 예수보다 먼저 태어난 선구자이며, 예수에게 세례를 주었던 인물이다. 그런 세례 요한의 중요성을 강조하는 교파와 예수를 부각하려던 교파 간의 갈등은 초기 기독교 시절의 기록에도 남아 있다.

그도 아니라면, 등장인물들의 시선과 알맞은 구도와 적절한 배치와 균형 잡힌 조화 등을 고려한 다빈치의 부득이한 미학적 해결책이었을까? 혹시, 갓난아기 시절부터 어머니 품에서 떨어져 살아야 했던 다빈치 자신의 운명이 무의식적으로 드러난 것은 아닐까? 추리만 무성할 뿐, 정확한 답을 줄 열쇠는 어디에도 없다.

이처럼, 전통적 흐름을 바꾸는 다빈치의 독창적인 상상과 표현은 등장인물에만 국한되지 않고 배경에서도 두드러진다. 원래 아기 예수와 세례 요한이 만나는 내용을 다룬 그림의 배경은 사막이었다. 헤롯 왕의 갓난아이들 학살을 피해서 성모와 엘리사벳이 아기 예수와 세례 요한을 데리고 이집트로 달아나는 이야기가 그 소재이기 때문이다. 그러나 다빈치는 원전에 얽매이지 않고, 자신이 호기심을 느껴 관찰한 자연의 모습을 임의로 그 자리에 배치했다. 그리고 동굴을 통해 선명하게 드러나는 빛과 그림자의 효과를 시험하고 있다. 마법의 세계처럼 기괴한 바위산과 동굴, 그 사이로 흐르는 오묘한 강, 그리고 종려나무 잎과 난초 등의 상징적 식물들을 화면에 배치했다.

주문자의 요구에 따라 다시 그리다

암벽의 성모는 테두리가 각지지 않고 윗부분이 아치 모양으로 둥글다. 이런 형태에서 **암벽의 성모**가 제단화로 그려졌다는 사실을 쉽사리 짐작할 수 있다. 제단화는 좌

우에 날개 그림이 달리고, 가운데 그림이 아치형으로 제작된다.

본디 이 그림은 밀라노에 있는 산 프란체스코 그란데 성당의 무염시태無染始胎 예배당에 모시기 위해 주문했던 제단화였다. 이 예배당은 18세기에 허물어졌고, 제단화의 전체적인 형태는 알 길이 없다. 그러나 이 제단화는 완성되고 나서도 예배당에 걸리지 않았다. 정통성을 벗어난 다빈치의 획기적 착상에 질급한 주문자가 다빈치의 그림을 인정할 수 없었기 때문이다. 오늘날에도 그림의 내용이 야기하는 혼란과 의혹을 불러일으키고 있는데, 하물며 정통적인 종교관에 집착했던 주문자에게는 얼마나 충격적인 도발이었을까!

게다가, 다빈치는 주문자가 요구한 계약 조건마저도 무시했다. 그들은 아기 예수를 안은 성모, 두 명의 선지자, 그리고 천사들을 그려달라고 주문했다. 이런 꼼꼼한 내용의 요구는 당시에 화가와 주문자가 흔히 합의했던 세부 사항이었다. 그러나 예술의 새로운 표현 방식을 찾는 데 몰두한 다빈치는 이런 요구를 완전히 무시한 채 자기 생각대로 작품을 완성했다.

하지만, 1483~86년에 제작된 **암벽의 성모**는 아직 완숙함에 이르지 못한 다빈치의 초기 그림임을 알 수 있다. 대가의 경지를 보여주는 **모나리자**와 **성모, 아기 예수 그리고 성 안나**에 견주면, 어쩔 수 없이 드러나는 수준 차이를 감출 수 없다. 그럼에도, **암벽의 성모**는 당시 사람들이 혀를 내두르며 칭송하던 최고 예술가의 솜씨였고, 감히 아무도 생각하지 못한 기발한 발상의 풍경을 선보인 그림이었다.

이후에 주문자의 요구와 원칙에 따라 수정한 그림이 다시 제작되었고, 거기서는 세례 요한이 같은 위치에 있기는 해도 그를 상징하는 조그만 십자가를 어깨에 걸어서 정체가 분명히 드러난다. 또한, 가브리엘 천사는 여전히 아기 예수를 왼팔로 보듬고 있지만, 세례 요한을 가리키던 손가락은 사라졌다.

배경도 훨씬 밝아져서 동굴의 바위 형체가 뚜렷해졌고, 멀리 보이는 산과 하늘은 선명한 푸른빛이 감싸고 있다. 그리고 화가는 성모, 예수, 요한의 머리 위에 후광을 그려 넣는 친절한 배려도 잊지 않았다.

그러나 루브르에 소장된 첫 번째 작품과 비교할 때 이 작품의 수준은 현격하게

떨어진다. 루브르의 **암벽의 성모**에서는 먼 배경과 가까운 인물들 사이가 자연스럽게 형성된 거리감으로 이어진다. 그리고 그림 밖을 향한 천사의 시선을 통해 그림 속의 공간과 감상자의 공간이 구분된다. 다시 말해 그림 속 등장인물과 시선이 마주친 감상자는 자신이 그림의 공간 밖에 있다는 사실을 순간적으로 다시 인식하게 된다. 이런 과정에서 그림과 감상자 사이에 분명한 간격이 형성되고 그림 속 세계의 신비감은 더욱 커진다.

반면에 런던의 **암벽의 성모**에서는 화면의 모든 요소가 한 덩어리가 되고 선명해진다. 인물과 배경의 뚜렷한 명암은 감상자의 눈앞에 보이는 그림 속 세계가 실제로 존재하는 듯한 착각을 주지만, 윤곽선이 너무 분명하여 생경한 느낌이 드는 것을 어쩔 수 없다. 천사는 이제 그림 밖으로 향하던 시선을 거두었기에 감상자는 아무 저항 없이 그림 속 세계로 빠져든다. 그러나 이전 그림에서 느낄 수 있었던 두 세계 사이의 신비스러운 거리감은 사라졌다. 그래서 신비스러운 주제를 다룬 **암벽의 성모**에서 표현하고자 했던 분위기와 동떨어진 느낌이 든다. 게다가 그림에서 다빈치 특유의 세밀함과 부드러움과 자연스러움을 찾아볼 수 없다. 다빈치 혼자의 작업이 아니라 제자 암브로지오Ambrogio의 도움이 많이 보태졌기 때문이다.

우주의 신비를 꿰뚫어본 고독한 인간

어릴 때부터 동굴에 호기심을 보이며 빛과 어둠과 그림자의 효과를 연구했던 다빈치. 루브르에 걸린 **암벽의 성모**에서는 그가 개발한 혁신적 기법이 감상자의 시선을 새로운 세계로 안내한다. 그것은 바로 빛의 분배에서 비롯했다. 화면 앞쪽의 등장인물에게는 한 차례 걸러진 듯한 따뜻한 빛이 와 닿아, 부드럽고 신비스러운 분위기를 자아낸다. 그들 뒤에 있는 동굴 속의 중경은 아주 짙은 그림자가 드리워져서 상대적으로 앞에 있는 인물들을 돋보이게 한다. 아울러 캄캄한 동굴을 지나 밝아지는 먼 풍경과의 대비는 최대한의 원근감을 살려낸다. 원경에서는 자연의 직사광이 비현실적인 느낌의 기암절벽 위로 쏟아진다. 하지만 색을 미묘하게 변화시켜

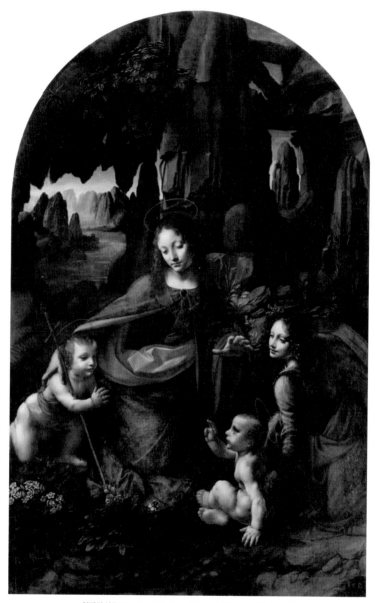

암벽의 성모((Vergine delle Rocce), 189.5 x 120cm,1491~1508, 영국 런던 내셔널 갤러리

거리감의 효과를 노리는 스푸마토 기법과 원근법으로 조절된 빛은 멀어질수록 아스라해진다. 이런 3단계 공간 배치, 빛과 어둠의 대조는 이전의 그림에서는 도저히 상상할 수 없었던 공간감을 낳았다. **암벽의 성모**는 전통의 틀을 벗어나지 못하던 당시의 화가들에게 얼마나 큰 충격을 안겨주었을지 지금도 쉽게 상상할 수 있는 선구적인 작품이다. 나는 이 그림을 보면 우주의 신비를 꿰뚫어보려던 한 인간의 열정과 고독을 실감한다.

32. 안토넬로 다메시나 기둥에 묶인 예수

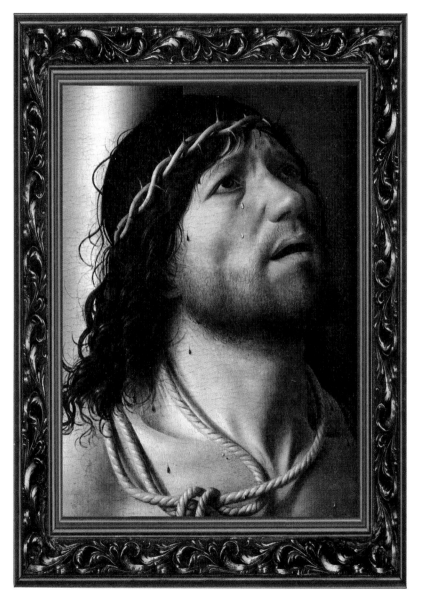

Cristo alla colonna, 29.8 x 21cm, 1476

Antonello da Messina

안토넬로 다메시나(Antonello da Messina, 1430~1479)

시칠리아 섬의 메시나 출생. 나폴리에서 코란드니오에게 배웠고, 그 후에 밀라노에 가서 1456년 경까지 머물면서 플랑드르 화가 페트루스 크리스투스와 만난 것으로 전해진다. 1475년경에는 베네치아에서 활약했다. 그가 이탈리아 회화, 특히 색채미가 뛰어난 베네치아파에 미친 가장 큰 영향 은 플랑드르의 유화 기법을 전한 데 있다. 유화는 플랑드르의 반 에이크 형제, 특히 동생인 얀이 그 기법의 확립자이다. 그가 반 에이크에서 유화 기법을 배워 베네치아에 전했다는 바사리의 주장 은 사실이 아닌 것으로 밝혀졌다. 그가 플랑드르를 여행했다는 기록이나 확실한 증거를 찾아볼 수 없고, 당시 이탈리아에는 이미 플랑드르 화가들이 와 있었으며 유화 작품도 수입되고 있었다. 그러 나 안토넬로는 그 기법을 최초로 이탈리아에 전한 사람이라는 명예를 받을 만한 정상의 화가였으 며, 시칠리아를 방문한 조각가 F. 라우라나의 영향을 받아 단순화한 조각적 형태의 인물을 그렸다. 대표작으로 〈기둥에 묶인 예수〉, 〈용병 대장의 초상〉, 〈성모영보〉 등이 있으며 베네치아에서 그린 〈성 세바스티아누스〉는 베리니풍의 장중미를 보여준다. 그가 그린 성 카시아노의 제단화는 이후에 그 고장 성화(聖畵)의 표준이 되었다. 그의 기하학적 형식에 의한 현실 묘사의 탁월한 기량은 베네치아 회화의 발전에 크게 공헌했다.

수난의 예수를 묘사하는 새로운 관점

마침내 모였던 사람들이 하나 둘 사라지고, 오직 예수와 간음한 여자만 남았다. 예수를 궁지에 몰아넣으려던 바리새인들은 죄 많은 인간의 실체를 인정할 수밖에 없었다. 간음한 여인은 돌에 맞아 무참하게 죽을 고비를 넘겼다. 마음이 얼어붙은 바리새인들에게 용서와 사랑의 신념을 보여준 예수는 "나도 너를 정죄하지 아니하니, 가서 다시는 죄짓지 마라."라는 말과 함께 한 여인의 생명과 영혼을 구했다.

하지만 예수 자신은 얼마 지나지 않아 자신의 생명을 내놓아야 했다. 인간의 원죄를 씻고, 마음에 사랑을 싹틔울 씨앗이 되기 위해 스스로 희생의 길을 택한 것이다. 그러나 그의 죽음은 결코 헛되지 않아서 지상에서의 짧았던 삶과는 견줄 수 없는 영원한 열매를 맺었다. 그 사랑은 2천 년이 지난 오늘날에도 사람들의 마음속에 살아 있고, 예수의 삶을 다룬 무수한 예술 작품이 남아 있다. 그중에서도 죽음에 이르는 예수의 수난을 묘사한 작품들이 가장 큰 감동을 준다. 십자가에 못 박힌 예수상은 기독교 문화와 서양 예술사에서 하나의 정점을 이룬다고 할 수 있지만, 거기에 이르는 수난의 행적도 큰 몫을 차지한다. 루브르에서도 초기 회화로 올라갈수록 몇 점 건너 하나가 예수의 수난을 그린 작품이다. 그리고 그중에서도 안토넬로 다메시나의 **기둥에 묶인 예수**는 매우 독특한 그림이다.

화면에는 기둥과 예수의 얼굴을 포함한 상체 일부만 나와 있다. 전체적인 장면을 담지 않고, 얼굴에 초점을 맞췄기에 인물의 내면적인 상태가 강렬하게 전달된다. 날카로운 가시덩굴을 꼬아 만든 관이 씌워지고, 벌거벗긴 채 기둥에 묶인 예수. 좁은 공간에 포착된 예수의 인상적인 얼굴을 보면 이전에 벌어진 사건들이 주마등처럼 펼쳐진다. 제자들을 모두 모아놓고 자신의 피와 살을 상징하는 빵과 포도주를 나누었던 최후의 만찬. 은화 30냥에 스승을 팔아넘긴 유다의 배신. 죽음을 맞이하기 전에 마지막 기도를 올렸던 올리브 동산의 기도. 그리고 마침내 유대의 대제사장과 바리새인들이 보낸 군사에게 붙잡혀간 예수…. 그는 정해진 죽음을 피하지 않았다. 빌라도 총독 앞에서 스스로 유대의 왕임을 천명했다. 로마 병정들은 그를 조롱하며 가시 면류관을 씌웠고, 기둥에 묶어 채찍질했다. 이 장면을 그린 대부분

회화에서는 기둥에 묶인 예수를 채찍질하는 망나니들이 등장하지만, 메시나의 그림에서는 이 모든 것이 생략되었다.

신앙심을 되새기게 하는 마음의 거울

예수의 등 뒤로 보이는 둥근 기둥과 예수의 표정만으로도 감상자는 상황을 충분히 상상할 수 있다. 뺨과 목과 가슴 위로 방울방울 맑은 눈물과 붉은 핏방울이 흘러내린다. 예수의 눈물! 핏방울은 찢긴 상처에서 절로 스며 나오지만, 눈물은 감정이 복받쳤을 때 흘러내린다. 눈물은 지금 이 순간이 예수에게 얼마나 고통스러운가를 생생하게 전달한다.

예수의 눈길은 하늘을 향하고 있다. 움푹 꺼진 볼, 반쯤 열린 입, 깊게 주름 잡힌 이마, 그리고 애절한 눈빛. 이 모두가 한계에 다다른 상태를 실감 나게 보여준다. 처절한 고통 때문이든, 죽음에 대한 공포 때문이든, 비극적인 운명에 대한 원망 때문이든, 마음속 응어리는 눈물이 되어 흘러내린다. 뺨에도, 빗장뼈 위에도, 밧줄 위에도, 가슴 위에도 피보다 진한 눈물이 흐른다.

인간을 사랑하여 자신을 희생하는 이의 피와 눈물을 보고 가슴 뭉클하게 감동하지 않을 사람이 있을까? 메시나가 **기둥에 묶인 예수**를 그린 까닭도 바로 거기에 있다. 이 그림은 주문자가 기도를 올리거나 명상에 들 때, 저 간절한 모습을 앞에 두고 신앙심을 되새기던 '마음의 거울'이었다. 그리고 그것은 종교가 모든 것의 뿌리였고, 신앙이 기둥이었던 시대에 개인의 기도와 믿음을 인도하는 길잡이였다.

그림의 크기가 작은 것은 기도를 위한 개인 신앙의 성물聖物이기 때문이다. 얼굴만 크게 그린 것은 더 강렬한 감동을 주고자 한 것이다. 기둥에 묶여 채찍을 맞는 전체적인 장면도 수난의 의미를 전해주지만, 고통으로 일그러져 눈물을 흘리는 예수의 얼굴을 가까이 보았을 때 받는 감동은 비교할 수 없이 크다. 인간적인 고뇌를 고스란히 느낄 수 있기 때문이다. 바로 눈앞에서 벌어지는 듯한 생생한 현장감 때문에 새어나오는 신음이 들리고 흐르는 눈물방울의 반짝임이 보인다.

영혼을 울리는 감동을 몰고 온 이런 구성과 표현은 당시로서 매우 획기적이었다. 이후에 이런 형식을 따르는 그림들이 줄을 이었다. 수난의 예수를 표현하는 방식도 시대에 따라 유행이 많이 달라질 수밖에 없었다. 종교가 인간 위에 군림하던 시기의 예수는 엄격하면서도 전능한 존재로 부각했다. 그러나 인본주의가 사람들의 인식에 자리 잡으면서 고통에 신음하는 인간적인 예수의 모습을 그린 작품이 눈에 띄게 많아졌다.

플랑드르와 이탈리아의 장점을 모으다

시칠리아 출신의 메시나가 베네치아 회화에 엄청난 영향을 미친 것은 예기치 않은 일이었다. 그가 그림을 배우며 머물던 나폴리에 소장된 플랑드르 작품들을 접한 것이 그 계기가 된 셈이다. 메시나는 나중에 베네치아에서 활동하면서 플랑드르 회화의 비법을 자연스럽게 전파했다. 특히 반 에이크의 그림은 이탈리아 르네상스 화가들로 하여금 유화 기법을 통한 뛰어난 색의 구사와 치밀한 사실적 묘사에 눈뜨게 했다. 메시나는 거기에 이탈리아풍의 공간 구성과 세련된 표현력을 더하여 그만의 독특한 세계를 이룩했다. 그와 더불어 인간 심리의 날카로운 묘사는 그림의 새로운 영역을 창조했다. 짧았던 생애 말년에 잠시 머물렀던 베네치아에서 그는 그곳 회화의 특성에 결정적인 기틀을 마련했다. 그 바탕 위에서 베네치아 화파의 선구자인 조르조네가 등장할 수 있었던 것이다.

플랑드르의 유화 기법을 수용한 메시나의 **기둥에 묶인 예수**는 머리카락 한 올, 수염 한 올까지 세밀하고 사실적으로 그려졌다. 얼굴은 실제로 살아 있는 듯한 인상을 준다. 게다가 일그러진 표정, 애절하면서도 공허한 눈길, 벌어진 입술 사이로 새어나오는 신음, 흘러내리는 눈물은 한 인간이 처한 극한상황을 생생하게 보여준다. 닿을 수 없이 거룩한 존재가 아닌, 평범한 인간의 모습을 한 메시나의 예수를 대할 때 감상자의 마음은 밀려오는 감동으로 가득 찬다.

메시나 작품의 놀라운 함축성

기둥에 묶인 예수는 예수의 고통을 절실히 느낄 수 있도록 다른 부분을 생략하고, 마치 접사한 사진처럼 얼굴 부위만 크게 부각했다. 그럼에도, 수난의 과정을 상징하는 묘사는 빠지지 않고 들어 있다. 매우 제한된 크기의 공간이지만, 전체적인 내용을 고스란히 전달하는 메시나의 뛰어난 능력 덕분이다. 그의 이러한 능력은 초상화에 가까운 한 여인의 모습에서 복합적인 '성모영보聖母領報'의 심오한 내용을 기막히게 형상화한 **성모영보**에서도 확인할 수 있다.

유대 지방 로마 총독 빌라도는 잡혀온 예수에게 처음에는 무죄를 선고했다. 그러나 유대인들의 반대에 부딪혀 결국 십자가 형벌을 내린다. 예수의 등 뒤로 보이는 기둥은 십자가형에 앞서 그를 묶어놓고 채찍질하기 위한 것이고, 가시 면류관은 유대의 왕을 자처한 그를 조롱하고 고문하는 기구다. 목에 걸린 밧줄은 예수가 골고다 언덕으로 십자가를 메고 갈 때 그를 끌고 가려고 묶어둔 것이다. 다시 말해 표현이 지극히 절제된 **기둥에 묶인 예수**에는 채찍질의 수난 뒤에 다가올 끔찍한 형벌을 예고한다. 이처럼, 이 작은 그림은 고뇌에 찬 예수의 고통을 눈물겹게 전해주면서 그와 동시에 그가 잡혀온 과정을 상기시키고, 십자가에 못 박힐 때까지의 모든 과정을 암시한다.

Ecce Homo의 닮은꼴, 고통의 예수

이 그림과 비슷한 시기에 디르크 보우츠*가 그린 **고통의 예수**에서도 눈물 흘리는 예수의 감동적인 장면을 볼 수 있다. 15세기 말경에 제작된 것으로 추측되는 이 그림 역시 예수의 얼굴이 화면을 가득 메우고 있다. 배경은 금박의 단일한 바탕이다. 길

* **디르크 보우츠**(Dirk[Dierick] Bouts, 1410/1420~1475)
네덜란드의 화가. 그의 초기 작품에 두드러진 영향을 준 반 데어 웨이덴과 함께 브뤼셀에서 공부한 것으로 추측되며 하를렘에서 보낸 초기 시절에 관해서는 거의 알려진 것이 거의 없다. 1457년 이후 루뱅의 화가가 되어 공문서에 그의 이름이 거의 해마다 등장한다. 그의 작품은 독특하고 냉철한 사실적 묘사와 상징적인 자세를 통한 강렬한 감정의 표현으로 유명하며 '얀 반 에이크의 눈으로 반 데어 웨이덴의 모양을 그렸다.'라는 평을 듣는다.

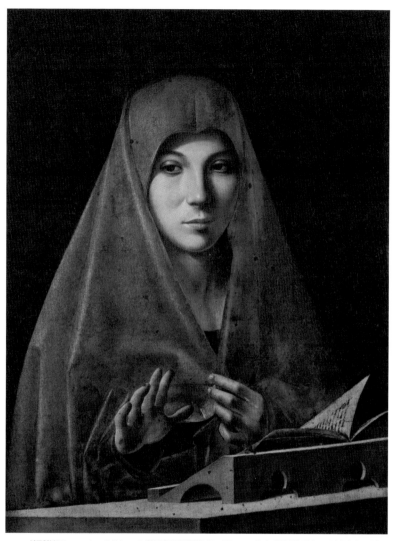

성모영보(L'Annunciata di Palermo), 안토넬로 다메시나, 45 x 34.5cm, 1476, 이탈리아 팔레르모 아바텔리스 팔라초

게 늘어진 머리채가 황금빛 배경과 창백한 얼굴을 나누고, 이어주며 서로 조화를 이루게 한다. 황금빛 바탕과 검은 머리도 붉은 옷과 색의 조화를 이룬다. 그렇게, 단순한 구성과 제한된 색채를 통해 그림 전체가 감동적인 빛을 발한다.

예수는 머리에 초록색 가시 면류관을 쓰고 있다. 보기만 해도 소름 끼치는 가시들이 사방으로 뻗었고, 이마 여기저기에서 핏방울이 흐른다. 사랑으로 새로운 인간세상을 구현코자 했던 그의 머리를 장식한 것은 눈부신 왕관이 아니라, 조롱과 멸시의 가시덩굴이다. 예수를 왕처럼 꾸미려고 입혀놓은 붉은 옷은 좁은 어깨를 가리고 손등까지 내려온다. 사람들의 놀림감이 되게 만든 꼭두각시 꼴이다.

고통의 예수에 나오는 예수는 채찍을 맞거나 기둥에 묶여 있지 않다. 앞으로 모아 쥔 두 손은 그의 간절한 심경을 보여주는 듯하다. 어떻게 보면, 곧 죽음을 맞이할 예수의 마지막 초상화처럼 보인다. 다시 말해 그가 이 땅을 떠나기 전 남겨놓는 최후의 모습이 될 터이다.

고통의 예수는 판결 전, 유대인들 앞에 섰던 예수의 굴욕적인 모습을 떠올리게 한다. 빌라도는 그곳에 모여 있던 유대인들에게 그를 내보이며 외쳤다.

"이 자를 보라Ecce Homo!"

하나님의 아들이며 구세주라고 일컫던 자의 모습이 고작 이런 꼴이라고 비웃었던 것이다. 이때 예수는 가시 면류관을 쓰고 채찍질에 시달린 까닭에, 초라한 몰골로 무기력하기만 했다. 아무런 저항 없이, 미움도 없이, 자신에게 주어진 운명을 따르고 있었다.

예수의 왼쪽 눈에서 네 방울, 오른쪽 눈에서 세 방울 눈물이 흘러 야윈 뺨을 적신다. 아픔과 괴로움과 슬픔 때문에 눈가는 거무스레하게 변했고, 깊은 눈꺼풀은 힘없이 들려 있다. 초점 없는 시선은 먼 곳을 향하고, 눈동자는 붉게 충혈되었다. 숱한 기적을 행하고, 수많은 사람을 감동하게 하고, 온갖 죄악을 물리치던 그가 이토록 나약한 모습으로 흘리는 눈물은 무엇을 뜻하는 걸까? 바리새인들을 단호하게 꾸짖고, 간음한 여인의 영혼까지 구한 그가 이토록 엄청난 고통을 감수하는 까닭은 무엇일까?

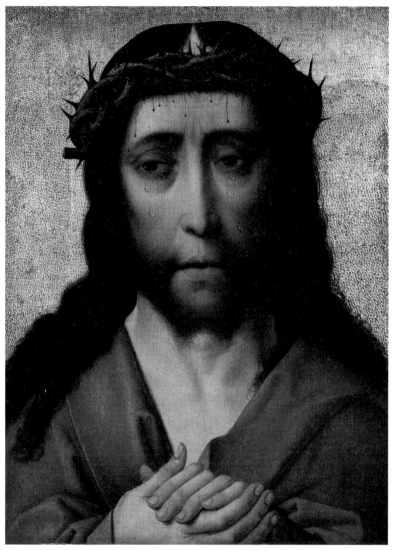

고통의 예수(Le Christ de douleur), 디르크 보우츠, 38.6 x 29.4cm, 15세기, 프랑스 파리 루브르

십자가형, 마리아와 요한 부분, 안토넬로 다 메시나

윗입술은 이미 바짝 타들어 갔고, 마주 잡은 두 손은 자신도 모르게 아픔, 외로움, 슬픔, 두려움을 하소연하는 듯하다. 그러면서도 인간을 가엾이 여기는 마음이 뒤얽혀 이루 형언하기 어려운 표정을 짓고 있다. 예수는 억울한 죽음 앞에서도 모든 고통을 반항 없이 받아들인다. 그 고통의 무게를 사랑의 힘으로 다스리는 그의 모습은 보는 이의 심금을 울린다.

이 작품의 작가는 알려지지 않았다. 다만, 15세기 플랑드르의 유명 화가였던 디르크 보우츠의 아틀리에에서 제작된 것으로 전해진다. 예수 얼굴의 특징이나, 그린 솜씨가 보우츠의 것과 거의 분간할 수 없을 정도이다. 제자나 아들에 의해 운영되던 화가의 아틀리에 작품들은 예술가 자신의 것과는 수준의 차이가 두드러지기 일쑤였다. 하지만 이 **고통의 예수**는 기술적인 솜씨나 감동 어린 감정 표현까지 그야말로 일품이다. 이 그림보다 약간 이른 시기에 그려진 메시나의 **기둥에 묶인 예수**에 견주면, 원근법이나 사실적 표현에서 작품성은 뒤떨어지지만, 진지한 열정만큼은 결코 뒤지지 않는다.

중세적이면서 고귀하며, 열정적이면서도 순수한 사랑이 흘러내리는 예수의 눈물 속에 내비친다. 고통받는 예수를 그린 당시의 그림

은 상당히 많다. 메시나의 **기둥에 묶인 예수**처럼 개인 예배용으로 제작된 작은 예수상이 크게 유행했기 때문이다.

브뤼셀과 가까운 루뱅에서 활동한 보우츠의 명성에 힘입어, 그의 아틀리에에서 제작한 **고통의 예수**는 무려 70여 점에 이른다고 전해진다. 보우츠 아들의 솜씨로 여겨지는 **고통의 예수** 연작들은 지금도 예술품 경매시장에서 수집가들의 각별한 주목을 받고 있다.

관객의 손수건을 흥건히 적시는 슬픈 영화처럼 눈물로 인간의 영혼을 정화하던 이런 성화들을 볼 때마다 나는 당시 기독교인들의 놀라운 감수성을 새삼 발견하곤 한다.

33. 시모네 마르티니 십자가를 진 예수

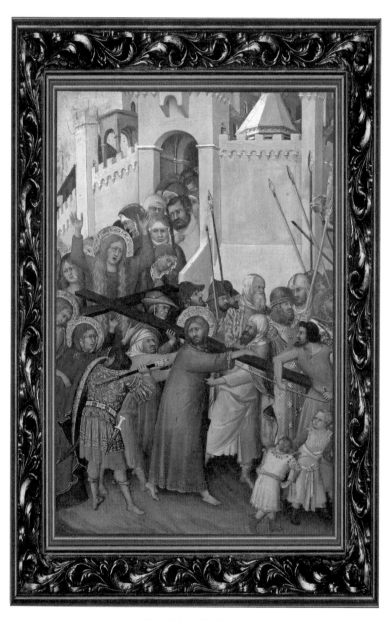

Andata al Calvario, 28 x 16cm,1335

Simone Martini

시모네 마르티니(Simone Martini, 1284~1344)

이탈리아 시에나 출생. 14세기 시에나파의 대표적 작가이다. 초기 활동에 대해서는 알려진 바 없으나, 시에나파의 창시자 두초에게 사사했던 것으로 추측된다. 당시 이탈리아에서 주류를 이루었던 비잔틴 미술의 교조적 추상성을 버리고, 매우 정교하고 치밀한 프랑스의 고딕 양식을 곁들여 유려한 곡선의 구사와 화려한 채색법으로 정서적인 설화성을 나타내는 독특한 시에나파의 화풍을 확립했다. 그는 초기에 제작한 시에나 공회당의 벽화 〈마에스타(장엄 성모)〉에서 이미 새로운 문화의 세속적 성격을 드러내 보였다. 1317년에 나폴리에 초대되어 판화인 〈툴루즈의 성 루이〉를 제작했고, 개인 주문자를 위한 몇 편의 제단화를 그렸으며 아시시의 성 프란체스코 성당 하원의 〈성 마르티누스 전〉 벽화 연작을 완성했다. 그의 대표작으로 1333년 처남 리포 멤미와 함께 시에나 대성당의 성 안사노 제단화로 그린 〈수태고지〉를 꼽을 수 있다. 1339년 교황의 부름을 받아 프랑스의 아비뇽으로 가서 고딕 양식의 전통에 시에나파의 감미로운 화풍을 접목하여 독특한 아비뇽 화파를 형성했고 그것이 유럽 각지에 전파되어 국제고딕 양식을 형성하는 계기가 되었다. 14세기에 그만큼 곡선의 감정적 효과를 민감하게 포착하고 정교하게 표현한 화가는 없었다.

적대적 군중, 예수, 그리고 그의 어머니

기둥에 묶여 채찍질 당하고 적대적인 군중 앞에서 야유의 대상이 된 예수는 십자가를 짊어지고 사형장으로 나아간다. 예루살렘 성을 빠져나와 그곳에서 멀지 않은 골고다 언덕을 걸어 올라가는 예수. 이것이 시모네 마르티니가 1335년경에 그린 **십자가를 진 예수**의 배경이다.

재미난 구경거리가 생긴 성 안의 주민은 앞다투어 성문 바깥으로 꾸역꾸역 쏟아져 나온다. 사람들은 메시아로 소문났던 예수가 죄인이 되어 십자가에 매달리는 모습을 구경하려고 줄줄이 그의 뒤를 따른다. 호기심 많은 동네 아이들은 어느새 앞자리를 차지하고 십자가 행렬을 지켜보고 있다. 예수에게 욕을 퍼붓는 망나니, 서로 밀치고 북적대는 인파, 죽음을 향해 떠나가는 아들을 울며불며 뒤쫓는 성모, 치미는 슬픔을 못 이겨 울부짖는 성녀들, 군인들이 메고 가는 창들이 서로 부딪히는 소리. 마르티니의 **십자가를 진 예수**에는 시장바닥처럼 모든 것이 소란스럽고, 모두가 흥분하여 들떠 있다.

그 한가운데 붉은 옷을 입은 예수가 자기 키보다도 훨씬 큰 십자가를 메고 등장한다. 뒤에서 키레네의 시몬이 거들지 않았다면, 너무 무거워 들고 갈 수도 없었을 것이다. 오랏줄에 목을 묶여 사정없이 끌려가는 예수는 맨발로 거친 땅을 걷는다. 푸른 옷에 흰 두건을 쓴 남자가 예수의 옷을 잡아끌며 갈 길을 재촉한다. 예수의 발걸음이 점점 더디어지고 있기 때문이다.

새벽에 기도하던 올리브 산에서 붙잡혀온 뒤로 끊임없이 고초를 당하여 기진맥진한 예수. 그런 상태에서 다시 힘에 부치는 십자가를 메었지만, 정작 그의 발걸음을 붙잡는 것은 어머니 성모 마리아다. 울먹이듯 일그러진 예수의 얼굴을 후광이 더욱 뚜렷이 드러낸다. 마지막 떠나가는 길에 자신을 낳고 길러주신 어머니를 돌아보는 예수의 눈길이 화면의 한가운데를 차지한다. 그의 시선에서는 억지로 엄마 품에서 떨어진 아이의 더할 수 없는 슬픔이 배어난다. 이것이 시모네 마르티니 그림의 특징적인 표정이며 **십자가를 진 예수**에서 솟아나는 감동의 근원이다.

등장인물의 살아 있는 표정과 표현

예수가 뒤돌아보는 방향에 있는 성모는 숨 막히는 애통함을 가누지 못한다. 죽음의 길로 떠나는 아들을 붙잡아보려고 발버둥치지만, 막을 길이 없다. 금빛 무늬 갑옷을 입은 군인이 사정없이 그녀를 가로막는다. 제 몸을 던져 새끼를 감싸는 어미의 사랑을 말릴 수 없었던 군인은 이제는 때릴 듯이 위협하며 지휘봉을 쳐들었다. 다급해진 요한은 성모를 뒤에서 부축하며 애써 진정시키는 중이다. 황금빛 후광을 입은 성모 마리아, 요한, 그리고 생생하게 살아 있는 성녀들의 표정이 보는 이의 가슴을 울린다.

마르티니는 가슴 깊숙한 곳에서 솟구치는 이런 감정을 어쩌면 이렇게 극적으로 표현할 수 있었을까? 성문에서 쏟아져 나오는 군중 사이에서 두 팔을 높이 치켜든 마리아 막달레나는 온몸을 가릴 만큼 길고 구불거리는 머리채가 인상적이다. 그녀는 슬픔을 참지 못하고 폭발적인 감정을 드러내며 큰 소리로 울부짖는다.

등장인물 가운데 가장 격렬한 몸짓을 보이는 막달레나는 하늘을 향해 두 팔을 쳐들었다. 그녀의 절규는 사방을 뒤흔들 만큼 애타게 울려 퍼진다. 사랑을 상징하는 붉은색 옷을 입은 예수와 막달레나는 빼곡한 군중 속에서도 유난히 눈에 띄고, 두 사람의 밀접한 관계가 돋보인다. 막달레나의 거센 움직임 때문에 고개를 숙이며 몸을 피하는 여자, 그 뒤에서 울부짖는 막달레나를 이상하다는 듯 노려보는 여자의 표정 등 살펴보면 놓치기 아까운 묘사가 곳곳에 들어 있다. 불과 28 x 16센티미터의 작은 그림이지만, 세세한 구석까지 놓치지 않은 마르티니의 치밀함이 감동적으로 수놓인 작품이다.

독을 넣은 묘약의 신비

십자가를 진 예수에는 회화의 원칙보다 극적인 감정을 강조하는 기법이 두드러지게 나타난다. 화가는 그림 앞쪽의 인물들보다 성문을 나서는 뒤쪽 사람들을 더 크게 그렸다. 예수의 죽음을 지켜보려고 수많은 사람이 꼬리에 꼬리를 물고 밀려 나오

는 광경을 실감 나게 보여주려는 화가의 의도가 엿보이는 대목이다. 다른 인물들보다 역할의 비중이 큰 막달레나는 몸짓이나 신체 비율이 크게 과장되었다. 나머지 사람들도 예루살렘 성채에 견주면 거인이라 할 만큼 크다. 르네상스 시대를 연화가의 한 사람이었던 마르티니의 그림에는 회화 원칙에 맞지 않는 이런 모순마저 눈에 거슬리지 않는다. 넘치는 감동이 원칙의 틀을 소리 없이 녹여버렸다고 할까? 가슴을 휘젓는 그의 작품 세계에 한번 들어서면, 시적인 감성과 숭고한 영혼에 마음을 온통 빼앗기고 만다. 아직도 중세의 여운이 스며 있는 국제고딕 양식의 매력을 활용할 줄 알았던 마르티니의 마법 덕분이리라. 그것은 마치 기적적인 효과를 낼 수 있도록 극소량의 독을 첨가하는 신비의 묘약처럼, 그의 작품에서 놀라운 힘을 발휘한다.

　화가가 이 작품을 제작한 것은 원근법과 입체감의 새로운 기법을 발견한 초기

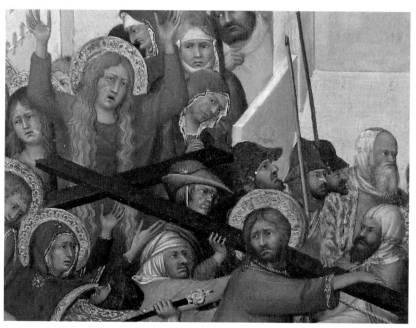

십자가를 진 예수 부분

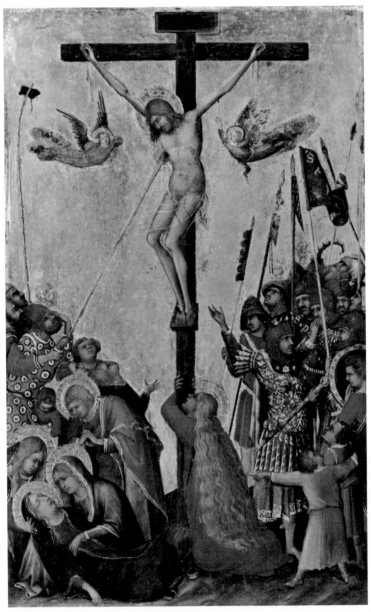

십자가형(Scena Orsini-altare: la crocifissione), 시모네 마르티니, 24.4 x 15.5cm, 1333, 벨기에 안트베르펜 왕립 미술관

르네상스의 시점인데도, 그의 작품에는 인간의 영혼과 신앙심에서 울려 나오는 감성을 놓치지 않은 고딕의 숨결이 여전히 남아 있다. 순수한 색감, 우아한 선, 화려한 장식적 표현, 그리고 고딕의 전통을 아우르는 마르티니의 작품은 그가 속한 14세기 초반, 시에나 화파의 두드러진 특성을 보여준다.

미루나무 나무판에 템페라로 그려 금박을 입힌 **십자가를 진 예수**는 네 폭짜리 소형 제단화의 일부이다. 이것은 중세와 르네상스 시대의 명문 세력가였던 오르시니 Orsini 가문의 주문으로 예수 수난의 과정을 다룬 작품으로 이 집안 출신의 추기경이 임시 교황청이었던 아비뇽으로 오게 되면서 프랑스에 들어온 것으로 알려졌다.

그 후에 네 폭의 제단화는 낱개로 나뉘어 각지로 흩어졌다. 안트베르펜 왕립 미술관에 소장된 **십자가에 못 박힘**과 **십자가에서 모셔 내려옴**에서도 감동적인 장면은 계속된다. 성모 마리아는 혼절해 쓰러지기도 하고, 달려가 늘어진 예수의 몸을 받아 내리기도 한다. 막달레나는 십자가 밑동을 부여안고 통곡하다가, **십자가를 진 예수**에서처럼 두 팔을 높이 치켜들고 울부짖기도 한다. 이 두 제단화의 뒷면에는 피렌체 우피치 미술관에 소장된 기막히게 아름다운 **성모영보**를 재현해놓아 그 기억을 다시 한 번 새롭게 해준다. 베를린 미술관에 있는 **그리스도의 매장**에서는 비통함에 잠긴 인물들과 어둑어둑해지는 저녁 하늘의 배경이 감동의 대단원을 이룬다.

시에나와 북부 이탈리아의 13~15세기 종교화를 전시한 루브르의 7미터의 방. 눈에 띄지도 않는 조그만 크기의 **십자가를 진 예수**가 그 방의 유리 진열장 속에 걸려 있다. 고딕과 르네상스를 잇는 위대한 화가, 시모네 마르티니를 루브르에서 만날 수 있는 유일한 그림이다. 나는 이 그림을 보면 엄마 품에서 떼어낸 아이처럼 울먹이며 다시 한 번 뒤를 돌아보는 예수의 얼굴이 지워지지 않는 슬픔으로 다가온다.

성모영보(Annunciazione tra i santi Ansano e Margherita), 시모네 마르티니, 265 x 305cm, 1333, 이탈리아 피렌체 우피치 미술관

34. ^{작가 미상} 파리 의회의 제단화

Retable du Parlement de Paris, 226 x 270cm, 1453

파리 의회의 제단화

프랑스 국립문서보관소에 보관된 파리 의회의 자료를 보면 이 작품을 1449~1453년에 주문하고 완성한 것으로 기록되어 있다. 중세시대 여러 작품과 달리, 여러 차례 혁명과 화재를 거치면서도 파괴되지 않고 무사히 보존된 이 작품은 최고재판소, 국립보관소에 보관되어 있다가 1904년 제정분리가 이루어지면서 루브르로 옮겨졌다. 이 그림의 작가에 대해서는 알려진 바 없으나, 여러 가지 추측이 제기되었다. 제단화를 많이 그린 아비뇽 화파의 작품으로 보는 사람도 있으나, 그림의 양식에 큰 차이가 있다는 점을 들어 이런 추측을 일축하는 사람도 있다. 섬세한 부분 묘사나 등장인물이 입고 있는 옷의 재질을 그대로 드러내는 사실적 묘사, 얼굴을 찡그린 인물의 모습 등으로 봐서 전형적인 플랑드르 화파의 그림으로 추측하는 사람도 있다. 같은 맥락에서 반 에이크나 반 데어 웨이덴

을 작가로 지목하는 사람도 있다. 그런가 하면, 당시의 파리를 정교하게 묘사한 그림의 내용으로 보아 파리 출신의 화가, 특히 J. 푸케를 원작자로 지목하는 사람도 있다. 또한 최근에는 드뢰 뷔데의 거장이라고 불리던 아미엥 출신의 화가 앙드레 디프르를 작가로 지목하는 경향도 있다. 그는 아미엥과 투르네에서 활동하다가 파리에 정착했으며 1450년 로마 순례를 마치고 돌아온 것으로 전해진다. 위 그림은 파리 의회의 내부를 묘사한 1834년 판화로서 벽에 이 제단화가 걸려 있었음을 확인할 수 있다.

하늘나라를 담은 그림틀

예수가 겪는 수난의 절정은 그가 십자가에 못 박혀 죽음을 맞이하는 순간이다. 그 순간, 비로소 모든 고통이 끝나고 육신의 숨조차 멈추며, 그와 동시에 예수는 예정된 부활의 분수령에 다다른다. 사흘 만에 이루어진 부활은 영생의 증거를 보여주었고, 새로운 탄생은 인간의 가슴에 사랑의 진리를 심어주었다. 이것이야말로 이 땅에 내려와 십자가에 못 박힌 예수가 뿌리고자 했던 값진 씨앗이었다.

파리 의회의 제단화 한가운데 예수가 십자가에 매달려 있다. 가시 면류관을 쓰고, 손발에 못이 박히고, 옆구리를 창에 찔린 예수는 죽음을 맞이하며 사람들이 올려다보는 높은 곳에 매달려 있다. 이런 상징적 배치를 가능하게 한 것은 그림 액자의 독특한 모양이다. 윗부분이 볼록하게 돌출한 화면은 기존의 사각형 그림에서는 불가능한 효과를 내고 있다. 그뿐 아니라, 십자가보다 더 높은 곳에 있는 하늘나라도 담았다. 예수가 십자가에 매달려 죽는 순간, 사방을 암흑으로 덮어버린 어두운 구름 위에는 찬란한 황금빛이 가득하다. 게다가 하느님이 천사들의 경배를 받으며 모습을 드러내고 자신을 희생하여 인류를 구원한 아들을 굽어보며 은총을 내린다. 성령의 비둘기도 나타나 삼위일체를 완성한다.

사회 재건을 위한 이념적 메시지

고딕 문양과 장식이 가득하고 위가 볼록 튀어나온 이런 그림틀은 세 폭 제단화의 중간 그림이 갖춘 전형적인 특징이다. 이 그림의 제목을 '파리 의회의 제단화'라고 부르는 것도 여기서 비롯된다. 미사나 특별 행사가 없을 때에는 양쪽 날개 그림을 닫아서 가리는 소중한 부분이기도 하다.

하지만 **파리 의회의 제단화**는 원래 제단화가 아니었다. 날개 그림도 달려 있지 않았고, 종교의식의 장소에 세워지지도 않았다. 다만, 그 상징적 의미를 빌려 오기 위해 제단화의 틀을 본떴을 따름이다.

예수의 십자가 상을 보면 억울한 희생을 치러야 했던 모순적인 현실, 더 나아가

예수의 재림과 최후의 심판을 예언하는 〈요한계시록〉이 떠오른다. 이런 상징성을 지닌 제단화가 파리 의회에 걸려 있었던 것도 바로 같은 이유에서였다. 파리 의회는 왕의 권한을 부여받아 송사를 심판하고 판결을 집행하던 재판소의 역할을 맡은 장소였던 것이다.

파리 의회의 제단화가 완성된 1453년경은 백년전쟁이 거의 끝나가던 샤를 7세 연간이었다. 다시 말해 프랑스는 사회적 혼란을 극복하고 국가 기반을 새롭게 다져야 할 시점에 있었다. 그 역할을 맡은 파리 의회는 신의 가호 아래 정의를 실현하고 불의를 심판하여 선의를 선양한다는 메시지를 담은 그림이 필요했다.

그림의 사실성과 허구성

이 그림의 제작 배경과 진행 과정을 자세히 담은 문서는 지금까지 전해지지만, 작가의 신원은 확실히 밝혀지지 않았다. 단지, 짙고 단단한 색채, 꼼꼼한 내용 묘사, 사물의 세부까지 실감 나게 표현하는 기법, 그리고 특유의 공간 구성 등을 볼 때 플랑드르 화가였으리라고 짐작할 만한 충분한 근거가 있다. 게다가 뛰어난 솜씨로 봐서 유명한 화가의 한 사람이었음이 분명하다.

그리고 또 한 가지 확인할 수 있는 사실은 **파리 의회의 제단화**를 그린 얼굴 없는 화가가 파리에서 활동했다는 것. 그림의 배경에 나오는 건물들이 당시 파리의 모습을 그대로 재현하고 있기 때문이다. 화면 오른쪽에 보이는 궁전은 15세기 프랑스의 중심이었던 시테 섬Ile de la Cité에 있는 파리 의회이다. 건물의 세부적인 부분까지 정확하게 묘사되어 있기에 감상자는 이 그림의 제작 기간인 1449~53년 사이의 파리를 실감 나게 살펴볼 수 있다.

그러나 등장인물들은 화가의 상상력이 빚어낸 결과이다. 그럼에도, 각각의 등장인물을 인식할 수 있도록 상징물을 그려 넣었기에 감상자들은 그들의 정체를 쉽사리 파악할 수 있다. 예수가 매달린 십자가 아래 빠짐없이 등장하는 두 인물 중에 성모 마리아는 그녀를 상징하는 청금석 빛 푸른 옷을 입고 있다. 더는 몸을 가눌 수

없을 정도로 지쳤는지, 성모는 곁에 있는 성녀의 부축을 받으며 흘러내리는 눈물만 조용히 훔치고 있다. 그 맞은편에는 십자가에 매달린 예수의 그림에 고정출연하는 다른 한 사람, 요한이 서 있다. 〈요한복음서〉의 저자로 알려진 인물이다. 그는 예수의 각별한 보살핌을 받은 제자였으며, 예수를 가장 가까이에서 바라보고 그의 심정을 가장 잘 헤아릴 수 있었던 인물이다. 그에게 '성모를 어머니로 모셔라.'라는 말을 남겼던 예수가 십자가의 수난을 당하는 순간에 요한은 열두 사도 가운데 유일하게 예수의 고통을 함께하고 있다.

복음서 요한 옆에는 잘린 목에서 피가 뿜어 나오는 인물이 서 있다. 삼각 주교관을 쓴 자신의 머리를 받쳐 든 생드니Saint-Denis이다. 생드니는 파리의 첫 주교로서 서기 250년경에 순교한 성인이다. 그의 등 뒤로 보이는 언덕이 '순교의 언덕'이라는 뜻의 몽마르트르Montmartre를 연상시키는 것은 그곳이 생드니 주교가 순교했던 역사의 현장이었기 때문이다. 그곳에는 예수의 십자가 수난이 있었던 골고다 언덕을 떠올리게 하는 거룩한 순교의 상징성이 깃들어 있다. 그런 순교의 의미를 강조하듯이 예수가 매달린 십자가 발치에는 골고다를 의미하는 해골들이 뒹군다.

기독교를 대표한 프랑스의 왕들

생드니 성인 곁에는 오른손에 칼을 들고 왼손에 수정水晶 천구天球를 든 인물이 정면을 바라보고 서 있다. 8세기 서유럽 거의 전 지역을 통일했으며 교회를 존중하고 그 뜻을 받들었던 프랑스의 왕 샤를마뉴Charlemagne 대제이다. 그의 은공에 대한 보답으로 로마교황은 털북숭이 샤를마뉴에게 황제 칭호를 하사했다. 화면에서 샤를마뉴의 칼은 로마제국의 영광을 재현하려 했던 그의 권력을 상징하고, 천구는 하나님의 왕국을 상징한다. 이처럼, 성인으로 추중될 만큼 교회에 헌신했던 그의 신앙심은 상징을 통해 명백하게 드러난다.

성모의 오른쪽에는 덥수룩한 머리에 수염을 다듬지 않은 인물이 털옷을 입고 있다. 가슴에 책과 양을 안은 거친 모양새의 이 성인은 세례 요한이다. 광야에서 낙

타 털옷을 걸치고, 새로운 세계로 들어가는 이들에게 세례를 해주던 초기 기독교의 인물이다. 예수의 상징인 속죄의 희생양을 받쳐 든 요한은 손가락으로 그 의미를 가리키고 있다.

세례 요한 옆에서 머리에 왕관을 쓰고 손에 왕홀王笏을 든 인물은 13세기 프랑스의 왕이었던 생루이Saint Louis다. 생전에 신앙심이 깊었던 그가 십자군 원정 중에 사망하자, 성인으로 추증되었다. 그도 샤를마뉴 대제처럼 프랑스 왕조를 상징하는 백합꽃 문양의 가운을 걸쳤다. 그는 왕의 지위를 신의 권한을 대행하는 심판자의 자격으로 끌어올린 인물이었기에 파리 의회의 성격을 부각하기에 적합한 존재이기도 했다.

이들은 마치 연극의 막이 내리고, 관객들에게 마지막 인사를 하려고 무대 전면에 나란히 서 있는 배우들처럼 보인다. 한 가지 아쉬움이 있다면, 생드니와 샤를마뉴 앞쪽에 앉아 있는 귀여운 개에 대해 알려진 바가 전혀 없다는 점이다. 이 그림을 그린 화가가 플랑드르 출신이라는 심증을 뒷받침할 만큼, **파리 의회의 제단화**에 등장한 개는 반 에이크의 **아르놀피니와 그 부인의 초상**에 나오는 개와 생김새뿐 아니라, 두 사람 사이에 서서 감상자를 빤히 쳐다보는 시선까지도 닮았다.

그림 속의 루브르

파리 의회의 제단화에는 시간과 공간이 뒤섞여 있다. 기원 초기의 인물들, 13세기 주요 인물들과 15세기 파리에서 살았던 사람들이 동시에 등장한다. 배경에도 예루살렘이 보이는 골고다 언덕과 더불어 몽마르트르와 시테 섬과 센 강변이 보이는 15세기 중반의 파리가 함께 있다. 시간과 공간을 초월한 세계이다.

그림의 왼쪽 뒤편에 보이는 성이 우리가 지금까지 살펴본 그림들과 그 속에 담긴 수많은 사연이 고스란히 보존되어 있는 루브르이다. 지금은 사라진 중세의 성이지만, 그림은 당시의 모습을 생생하게 전해준다. 세 명의 인물이 센 강변의 둑에 기대어 서 있는 장소는 12세기 프랑스의 왕인 필립 오귀스트Philippe August가 파리

아르놀피니와 그 부인의 초상(Arnolfini et sa femme) 부분, 반 에이크, 82 × 59.5cm, 1434, 영국 런던 내셔널 갤러리

파리 의회의 제단화 부분

를 방어하려고 쌓은 성벽과 넬 탑Tour de Nesle이 세워진 곳이다. 지금은 프랑스 학술 원 옆에 있는 마자랭 도서관으로, 거기서 바라다보면 강 건너편에 있는 루브르가 마주 보인다. 루브르는 대서양에서 센 강을 따라 올라오는 바이킹족의 침공을 막 으려고 1190년 필립 오귀스트가 그곳에 성곽을 세우면서 파리 서쪽을 방어하는 요 새가 되었고, 14세기 중반 샤를 5세 때부터 성을 개조하여 훌륭한 왕궁으로 변신했 다. 15세기 초 그런 역할을 잃어버린 루브르는 16세기 초에 이르러 프랑수아 1세에

의해 중세의 모습을 버리고, 르네상스 풍의 왕궁으로 탈바꿈했다. 17세기 후반, 태양 왕 루이 14세가 조정을 베르사유 궁으로 옮긴 뒤로 루브르에는 예술원이 자리를 잡았다. 그리고 프랑스 혁명과 나폴레옹 제정의 혼란기를 거치면서 다시 박물관으로 변신했다. 오늘날에는 인류의 문화와 예술을 보존하는 세계 으뜸의 박물관으로 자리를 잡았다. 박물관 안에는 7천 년 인류의 역사와 정신이 살아 숨 쉬고 있다.

파리 의회의 제단화 부분

35. 성 바르텔레미 제단화의 대가 십자가에서 모셔 내려옴

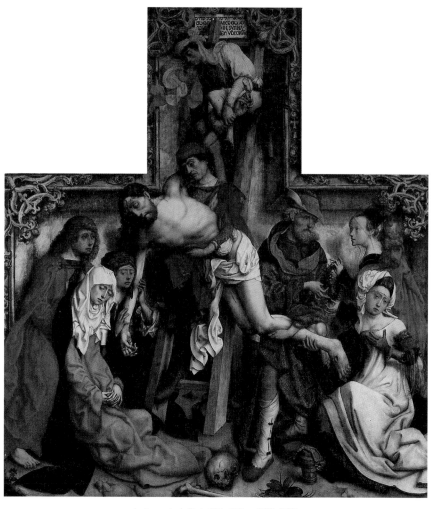

La Descente de Croix, 227 x 210cm, 1500~1505

Maître du Retable de Saint Barthélemy

성 바르텔레미 제단화의 대가(大家)(Maître du Retable de Saint Barthélemy)

네덜란드 유트레이트 혹은 아른험 출생. 1475~1510년 사이에 활동한 대표적인 후기 고딕 화가로서 그의 생애에 가장 중요한 작품이었던 성 바르텔레미 제단화의 제목에 따라 이름이 붙여졌다. 그의 전기적 사실에 대해서는 잘 알려지지 않았으나, 네덜란드 헬데를란드에서 수학하고 1480년경 쾰른으로 이주하여 주로 그곳에서 활동한 보인다. 초기 작품에는 소피아 반 빌란트의 《기도서》 삽화, 〈성모 제단화〉(세 폭 중에서 〈탄생〉은 파리 프티팔레 미술관 소장, 〈목동들의 경배〉는 뮌헨 알테 피나코테크 미술관 소장, 〈성모의 죽음〉은 파괴되었다) 등이 있고, 〈세 동방박사의 만남〉, 〈성모 승천〉, 〈성모, 아기 예수 그리고 성 안나〉, 〈성 그레고리의 미사〉 등의 작품에서는 플랑드르 화풍이나 디르크 보우츠, 로히에 반 데어 웨이덴의 영향이 두드러진다. 그러나 〈십자가의 성모〉, 〈십자가에서 모셔 내려옴〉 등에서는 반 데어 웨이덴 이전에 이미 다룬 적이 있는 주제를 전혀 새롭고 창의적인 방식으로 자유롭게 해석한 면모가 엿보인다. 그 외 대형 제단화 〈성 토마스〉, 〈예수 수난상〉(쾰른의 샤르트르 대성당을 위해 제작된 것으로 현재 쾰른 미술관에 소장되어 있다)와 〈그리스도의 세례〉 등에서 보여준 성숙미는 만년의 명작 〈성 바르텔레미 제단화〉에서 빛을 발했다. 독립적이고, 독창적이었던 그는 제자도 추종자도 두지 않았으며 유럽 회화가 대변혁을 겪고 있던 시기에 고딕 정신을 지키며 고딕 형태를 고수했다. 그의 작품에는 정신적·예술적 활동으로 유명했던 당시 쾰른의 샤르트르 수도원의 분위기가 깊이 스며들어 있었던 것으로 보인다. 섬세한 색채 사용, 희귀하고 예외적인 사물 묘사에 대한 취향, 작품 전체의 강렬하고 상징적인 성격은 바로 이런 전기적 사실에서 비롯된 것이 아닌가 한다. 특히, 네덜란드 미니어처 화가들의 영향을 받은 그는 윤곽선이 분명한 형태, 등장인물의 과장된 동작, 극대화한 그래피즘, 과도한 장식적 요소들을 특징으로 하였고, 무엇보다도 정신적으로 강렬한 영감의 표출을 통해 마지막 고딕화의 대가로 자리매김했다.

막달레나 스캔들

부활한 예수는 왜 막달레나에게 가장 먼저 모습을 드러냈을까? 예수가 부활했을 때 무덤에 가장 가까이 있었기 때문일까? 예수에게 막달레나는 어떤 존재였기에 심지어 오늘날에도 수많은 이야기가 오가고 있을까? 사람들은 왜 막달레나에게 그토록 많은 관심을 쏟는 것일까?

가장 근본적인 이유는 막달레나가 여자이기 때문일 것이다. 회화에서도 막달레나는 늘 젊고 아름다운 여인으로 등장하고, 각별히 사람들의 주목을 받는다.

막달레나에 대한 성서의 언급은 매우 단편적이다. 갈릴리 호숫가에 있는 마을 막달라 출생이며, 예수의 도움으로 악마로부터 구제되었으며, 예수의 절실한 추종자이고, 예수 일생의 마지막 순간에 가장 가까이 있었다는 이야기가 전부다. 그럼에도, 그녀에 대한 구설은 교단 간의 갈등에 관한 것이든 예수의 신상에 관한 것이든 끊임없이 증폭된다. 특히, 예술 분야에서 막달레나를 다룬 작품은 수없이 많다. 막달레나는 종교적 의미뿐만 아니라, 인물 자체에 대한 흥미를 유발한다는 점을 간과할 수 없다.

일요일 아침 예수의 묘소를 찾아간 막달레나는 묘가 이미 비어 있는 것을 보고 급히 베드로와 요한에게 알린다. 그들은 묘 안에 수의만 남아 있는 것을 확인하고 돌아가고, 혼자 울고 있는 마리아에게 부활한 예수가 정원사와 같은 모습으로 다가온다. 그를 알아본 마리아가 가까이 다가가자, 예수는 말한다. "나를 만지지 마라. Noli Me Tangere"

수많은 예술 작품의 소재가 된 이 극적인 만남 이후에 예수는 막달레나로 하여금 열한 명의 사도에게 자신의 부활을 알리는 임무를 맡겼다. 다시 살아난 예수가 가장 먼저 그녀와 만나고, 부활의 기쁜 소식을 전하는 인물로 그녀를 택했다는 점은 예사롭지 않다.

예수를 향한 막달레나의 열정 또한 남달랐다. 그녀의 존재를 가장 감동적으로 의식하게 되는 계기는 십자가에 못 박힌 예수를 바라보며 누구보다도 고통스럽게 울부짖을 때이다. 가슴에서 우러나오지 않는다면, 도저히 흉내 낼 수 없는 격렬한

감정의 표출이다. 가장 인상 깊은 장면은 여자의 흐르는 눈물로 남자의 발을 적시고, 자신의 긴 머리채로 정성껏 닦아낸 다음 향유를 바르는 대목이다. 여기서 우리는 지극히 정제된 에로티시즘을 느낀다. 문제는 그 남자가 예수이고 여자가 막달레나일 때 종교적 도덕성 때문에 그 사실을 인정하기 어렵다는 점이다.

북유럽 화풍의 치밀한 묘사

루브르에도 막달레나와 관련된 작품이 많이 있다. 그 가운데 성 바르텔레미 제단화의 대가가 그린 **십자가에서 모셔 내려옴**에는 색다른 모습의 막달레나가 등장한다.

십자가에서 모셔 내려옴은 십자가에 박힌 못을 모두 **빼내고** 뻣뻣해진 예수의 시신을 모시고 땅으로 내려오는 순간을 그렸다. 시신이 무겁고 조심스러워 쩔쩔매면서 사다리를 내려오는 인물의 묘사가 매우 실감 나고 인상적이다. 사다리 끝에는 예수의 팔을 붙들며 무게를 지탱해주는 인부가 있다. 그의 허리춤에 달린 손때 묻은 망치의 묘사는 사실주의의 극치를 보여준다. 예수를 안은 채 사다리에서 미끄러지지 않으려고 조심하는 인물도 마찬가지다. 힘줄이 불끈 솟은 그의 팔뚝에서 예수의 체중이 생생히 느껴지는 듯하다. 이미 차갑게 식어버린 시신의 묘사도 사실 이상의 감동을 전해준다. 고통으로 일그러진 채 굳어버린 표정, 가시가 박혀 피가 고인 상처투성이 이마, 아픔 때문에 오그라들어 퍼지지 않는 손가락과 발가락, 찢어진 가슴에서 흘러내리다 굳어버린 핏자국, 몸무게를 지탱하다 살갗까지 밀려버린 못 자국. 묘사 하나하나가 예수를 십자가에서 막 모시고 내려오는 듯한 착각을 일으킬 정도로 사실적이다.

사다리 곁에서 기다리던 나머지 인물들은 정신을 잃을 정도로 비탄에 빠져 있다. 하염없이 눈물 흘리며 혼절한 성모 마리아, 그녀를 부축한 채 울음을 삼키느라 목 근육까지 뻣뻣해지고 눈물범벅이 된 요한, 그리고 경직된 예수의 다리 한쪽을 붙잡은 막달레나. 그러나 주요 인물들을 제외한 나머지 사람들의 담담한 표정은 상대적으로 사뭇 안정되어 있다. 빌라도에게 예수의 시체를 요구했던 아리마대의 요

섭은 별다른 감정 표현 없이, 예수의 머리에서 벗긴 가시 면류관을 한 여자에게 넘기고 있다. 화가는 매서운 가시에 찔릴까 봐 조심하는 아리마대 요셉의 손가락 표현까지 놓치지 않았다. 더 재미있는 것은 사다리 뒤쪽에 놓인 신발 한 켤레이다. 예수의 손발에 박힌 못을 빼러 사다리에 올라간 인부가 벗어놓은 신발까지, 화가는 잊지 않고 꼼꼼히 챙겨서 그려 넣었다. 치밀한 북유럽 화풍의 특성을 보여주는 대목이다.

눈속임 효과의 연극 무대

그럼에도, 이 그림은 상당히 추상적이면서도 지극히 사실적이고, 또한 극적이다. 무엇이 그런 효과를 내는 걸까?

첫째, 화면에 십자가가 없다. '십자가에서 내려옴'이라는 주제를 다루면서 십자가를 생략한 것은 감히 생각하기 어려울 정도의 과감한 발상이다. 이 그림의 원형이라고 할 프라도 미술관에 소장된 반 데어 웨이덴의 **십자가에서 모셔 내려옴**에도 십자가는 한가운데 있었다.

둘째, 배경이 없다. 바탕을 온통 금색으로 칠함으로써, 금박을 입혀 배경의 공간을 없앤 중세의 성화를 연상시킨다. 마치 고딕 성당으로 꾸며놓은 연극 무대처럼 보인다. 바닥에 뒹구는 해골만이 이곳이 골고다 언덕임을 암시할 뿐이다.

셋째, 눈속임 효과다. 이것은 그림에 입체적 효과를 내는 기법으로, 화면 안에 그림틀을 그려 넣어서 인물이 실제로 그림 바깥으로 튀어나오는 듯한 착각을 불러일으킨다. 벽에 비스듬히 기댄 사다리는 공간적 입체감을 부각하여 눈속임을 더욱 극대화하는 도구이다.

눈속임 효과의 중심에는 작품의 핵심인 예수가 있다. 예수는 튀어나온 사다리에서도 가장 바깥으로 돌출한 위치에 있다. 더욱이 그의 머리가 눈속임 그림틀의 가장자리를 가리기 때문에 실제로 예수의 머리가 그림 바깥으로 나온 것처럼 보인다. 배경의 어두운 색조와 대조적으로 눈에 띄게 창백한 예수의 피부 색깔 역시 평

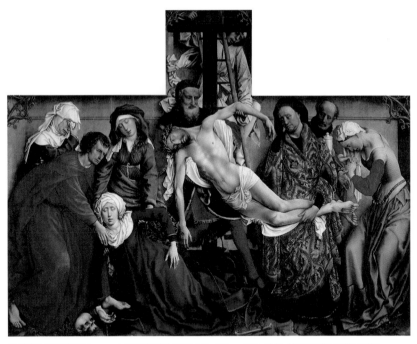

십자가에서 모셔 내려옴(Déposition), 로히에 반 데어 웨이덴, 220 x 262cm, 1435~1440, 스페인 마드리드 프라도 미술관

면의 그림에 입체감을 부여하는 요소이다. 이처럼, 예수의 시신은 실제 공간에서 옮겨지는 듯한 착각을 감상자에게 불러일으킨다. 게다가 화면에는 중세적인 분위기가 짙게 배어 있기에 이러한 혁신적 요소들이 대조를 이루며 더욱 특이한 매력을 발산한다.

막달레나 효과
막달레나 또한 매우 특이하다. 여느 그림과는 달리, 여기서 막달레나는 지나치게 담담해 보인다. 반 데어 웨이덴의 **십자가에서 모셔 내려옴**에서 막달레나는 슬픔을 이

기지 못해 온몸을 뒤틀고 있다. 그리고 대부분 그림에서 그녀는 비탄에 빠져 울부
짖거나, 슬픔에 몸을 가누지 못하거나, 혼절할 듯 쓰러지거나, 눈물이 바다를 이룰
듯이 목놓아 운다.

　　전통 회화에서 막달레나를 예수의 죽음에 유난히 비통해하는 인물로 부각한 것
은 예수와의 특별한 관계를 암시하려는 의도에서 비롯한 걸까? 하지만, 15세기 말
최고의 경지에 이른 성 바르텔레미 제단화의 대가가 그린 이 작품에서는 그런 격
정을 읽을 수 없다. 단지, 막달레나의 눈가에 눈물이 몇 방울 맺혀 조용히 흐를 뿐
이다. 어쩌면 극도의 슬픔에 넋을 잃었는지도 모른다. 초점이 풀려버린 그녀의 눈
길만이 혼란에 빠진 영혼의 상태를 드러낼 뿐이다.

　　이 그림에 전통과 혁신의 개념이 묘하게 결합되어 있듯이 막달레나의 모습에도
전통적 이미지와 대조를 이루는 파격이 있지 않을까? 막달레나는 등장인물 가운데
가장 화려한 차림이다. 다마스크 직물의 화려한 옷차림과 보석으로 치장된 갖가지
장신구가 젊고 아름다운 여인을 한층 돋보이게 한다. 소박한 차림새의 성모와는
대조를 이루는 모습이다. 화가는 막달레나가 순결한 성모와 다른 부류의 여자임을
나타내려고 했던 것은 아닐까?

　　막달레나는 등장인물 가운데 유일하게 그림 바깥쪽을 바라보는 인물이다. 나머
지 인물들은 모두 십자가에서 모셔 내려온 예수를 중심으로 각자의 역할에 온전히

십자가에서 모셔 내려옴 부분

몰입한 상태이다. 그런 주변 사람들과 상관없이 독립적 성격을 지닌 듯이 보이는 인물은 막달레나뿐이다. 이 또한 예수와의 특별한 관계를 시사하는 것은 아닐까?

등장인물 가운데 가장 개인적인 감정을 드러낸 인물도 막달레나이다. 그녀는 장갑을 벗은 맨손으로 예수의 맨다리를 부여잡고 있다. 장갑 한 짝은 그녀를 상징하는 향유병 위에 놓여 있다. 장갑을 낀 왼손으로는 자신의 왼쪽 젖가슴을 받쳐 쥐고 있다. 앞가슴을 많이 드러낸 옷 바깥으로 둥그런 가슴이 더욱 눈에 띄게 노출된다. 전통적인 해석으로는 심장 부위를 그러잡음으로써 감당하지 못할 엄청난 애도의 심경을 표현한 것이다. 그러나 그것이 성적 환상을 불러일으키는 자세라는 해석도 부정하기는 어려울 듯싶다. 극적인 순간에 자신의 젖가슴을 받쳐 들고, 초점 풀린 눈으로 그림 밖을 바라보는 여인. 그녀의 이름은 영원한 신비에 싸인 마리아 막달레나. 나는 이 그림을 보면 몽환적인 애수가 슬픔 위로 떠다니는 낯선 나라에 들어선 기분이 든다.

36. 로히에 반 데어 웨이덴 **브라크 가족의 세 폭 제단화**

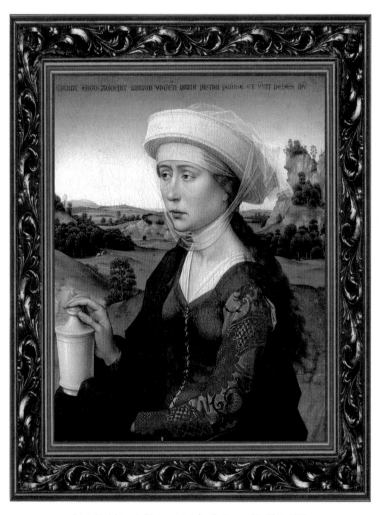

Sainte Madeleine de Triptyque de la famille Braque, 41 x 34cm, 1450

로히에 반 데어 웨이덴(Rogier van der Weyden, 1399/1400~1464)

플랑드르 투르네 출생. 반 에이크와 견줄 만큼 초기 플랑드르 화파를 대표하는 화가였다. 로베르 캉팽에게서 수학했고, 그의 제자였던 로제 드 라파스튀르와 동일 인물로 추정되기도 한다. 1436 ~1464년까지 브뤼셀의 화가로 등록되어 있었으며 시 청사의 '황금의 방'에 트리아누스 황제의 일화 등 고사에서 취재한 〈정의도〉를 그려 유명해졌다. 루뱅의 산트 페테르 대성당을 위해 그린 대작 〈십자가에서 모셔 내려옴〉은 그의 성숙한 작품세계를 보여주고 있으며, 이후에 제작한 〈성모 제단화〉와 함께 그의 양식을 판단하는 기준적인 작품이 되었다. 1450년 로마를 순례하고, 피렌체와 페라라에 머물면서 많은 작품을 남겼다. 성모의 슬픔과 기쁨을 주제로 하여 〈일곱 가지 비밀 유적의 제단화〉 등 여러 편의 제단화를 제작했고 북방 회화에 큰 영향을 미쳤다. 〈성모를 그리는 루카〉, 〈최후의 심판〉, 〈막달라의 마리아〉 등 많은 종교화를 남겼으나 현존하는 작품은 많지 않으며, 〈금양 모피 훈장의 기사〉, 〈부인상〉 등 비종교적인 그림이나 정감 있는 초상화도 다수 그렸다. 위 그림은 〈성모를 그리는 루카〉의 일부.

영혼의 빛을 담은 아름다움

내가 아는 가장 아름다운 막달레나는 루브르에 있다. 반 데어 웨이던의 **브라크 가족의 세 폭 제단화**에 나오는 모습이다. 이토록 열렬하고, 순결하고, 우아하고, 애틋한 슬픔에 잠긴 막달레나처럼 감동적인 모습을, 나는 여태껏 본 적이 없다.

성서에 언급된 내용을 통해 상상할 수 있는 것 이상의 고결한 품위를 지닌 그 숭고한 성녀가 제단화 오른쪽 날개 그림의 전원 풍경을 배경으로 등장한다. '신의 솜씨라고 부를 만한 베이던의 꼼꼼하고 단단한 붓질로 그려낸 막달레나의 모습은 보는 이의 마음을 이전에 경험한 적이 없는 세계로 끌어올린다. 감상자는 거기서 한 여인의 초상이 아니라, 영혼의 빛을 본다.

화려하지만 단아한 옷차림, 둥글고 흰 모자, 투명 망사에 푸른빛 가운을 걸친 막달레나는 그림의 전경 대부분을 차지한다. 그 뒤로는 녹색 초원과 짙은 숲, 절벽, 언덕이 번갈아 이어지며 옅은 구름 속으로 사라진다. 멀리, 초원을 가로지르는 길에는 어디론가 말을 타고 가는 사람의 뒷모습이 보인다. 하늘은 높이 올라갈수록 맑고 푸른빛을 띤다.

깨끗한 피부에 긴 머리채, 단정한 코, 살짝 열린 붉은 입술, 머리카락에 가려진 얇은 귀, 찌푸린 미간, 그리고 선하고 고운 눈동자에는 감출 길 없는 슬픔이 서려 있다. 뺨을 타고 하염없이 흐르는 눈물…. 가까이 다가가서 살펴보면 글썽이는 눈물이 눈가를 적시다가 투명한 방울이 되어 뺨을 타고 주르륵 흘러내렸음을 알 수 있다. 소리 없이 눈물 흘리는 아름다운 막달레나. 그녀의 눈물은 슬픔이 깎아내는 보석이지만, 아름다움으로 승화하는 순간의 맑은 결정체이기도 하다.

슬픔의 눈물, 참회의 눈물

막달레나는 두 손으로 향유병을 조심스럽게 들고 있다. 이 향유병은 성서에서 두 차례 언급된다. 막달레나는 이 향유로 예수의 발을 씻었고, 예수의 무덤에 찾아가 이 향유를 그의 시신에 바르려고 했다. 그러나 첫 번째 일화의 인물이 마리아 막달

레나였다는 정확한 근거는 없다. 다만, 〈복음서〉는 그녀가 예수의 기적으로 다시 살아난 나사로의 누이 베다니의 마리아라고 전한다. 성서 어디에서도 막달레나를 매춘부라고 언급하지 않았지만, 그녀를 그렇게 취급하는 것과 마찬가지로 성서에서 막달레나가 나사로의 누이라고 언급한 적은 없다.

〈복음서〉마다 내용이 조금씩 다르지만, 예수의 발에 향유를 바른다는 이야기가 두 차례 나온다. 첫 번째는 죄지은 여자가 '예수의 뒤로 그 발 곁에 서서 울며 눈물로 그 발을 적시고 자기 머리털로 씻고 그 발에 입 맞추고 향유를 부었다.'라는 〈누가복음〉의 일화이고, 두 번째는 '마리아는 지극히 비싼 향유, 곧 순전한 나드 한 근을 가져다가 예수의 발에 붓고 자기 머리털로 그의 발을 씻으니 향유 냄새가 집에 가득하더라.'라고 한 〈요한복음〉의 일화이다.

첫 번째 일화에서는 마을의 한 여인이 죄를 용서받으려고, 두 번째 일화에서는 베다니의 마리아가 오빠 나사로를 살려준 데 대한 고마움을 표시하려고 예수의 발에 향유를 바른다. 〈요한복음〉에서는 이 두 사건의 주인공을 모두 베다니의 마리아로 지목한다. 우연인지는 몰라도, 두 차례 모두 예수가 '시몬'이라는 사람의 집에서 식사할 때 일어났던 일이다. 향유와 연관된 두 상황을 지켜보던 주변 사람들은 그때마다 값비싼 향유를 낭비한다는 이유로 마리아를 나무랐다. 예수는 그럴 때마다 마리아를 옹호했다. 예수는 자신의 죄를 뉘우친 여인을 용서했다. 자기 발에 비싼 향유를 바르는 여인의 정성이 진정한 회개의 표시라는 것을, 그는 알고 있었기 때문이다. 예수는 베다니 마리아도 감싸주었다. 자신의 죽음을 예견한 예수는 마리아가 발에 향유 발라주는 행위를 자신의 장례를 미리 치르는 것으로 여겼기 때문이다. 당시 장례 의식에는 죽은 이의 몸에 향유를 바르는 절차가 있었다.

그러나 예수의 발을 씻기고 향유를 바른 여인이 막달레나의 마리아라는 명확한 근거는 없다. 예수가 마리아 막달레나 안에 있던 마귀를 쫓아냈다는 일화를 근거로 삼아 그녀가 죄를 짓고 회개하는 여인이라고 오해했을 것이다. 따라서 향유와 관련된 두 사건의 주인공이 막달레나였다는 억측이 자연스럽게 성립했을 것이다.

성서적 해석을 따르자면 '마리아 막달레나'라고 명시된 여인이 향유병을 들고

온 것은 예수의 시신에 향유를 바르기 위해서였다. 즉, 향유병은 예수의 죽음을 상징하는 물건이었다. 예수가 일곱 귀신을 쫓아준 마리아 막달레나가 향유를 준비하고 예수의 무덤을 찾아간다는 내용은 〈복음서〉에 확실히 기록되어 있다. 하지만, 반 데어 웨이덴은 성서의 내용과는 달리, **브라크 가족의 세 폭 제단화**에서 막달레나를 참회하는 여인으로 묘사했다. 설화 석고로 정교하게 만든 향유병은 예수의 시신이 아니라, 예수의 발에 바르기 위한 값비싼 향유를 담은 것이다. 다시 말해 15세기에 유행하던 화려한 옷을 입고, 우아하면서도 여성적인 매력을 풍기는 이 여인을 창녀 막달레나로 변신시켜놓은 셈이다. 따라서 뺨에 흐르는 눈물은 예수의 죽음을 애도하는 눈물이 아니라 자신의 죄를 참회하는 눈물이 되고 말았다. 그런 내용은 화면 윗부분에 적힌 라틴어 문구나 세 폭 제단화 뒷면의 글과 도상에서도 확인할 수 있다. 제단화를 접었을 때 '죽음을 상기하라'는 메멘토 모리의 해골과 라틴 문구를 새긴 십자가가 눈앞에 드러난다. 이처럼, 덧없는 삶을 상징하는 해골과 영원한 진리의 십자가는 회개하는 막달레나를 대표하는 상징이다. 드 라투르의 막달레나 연작과 마찬가지로 해골과 십자가는 죽음으로 끝날 허무한 삶을 미리 깨달아 영원하고 참된 영혼으로 회개하라는 뜻을 전한다.

그러나 성서적 해석보다는 작가의 의도를 따라 **브라크 가족의 세 폭 제단화**의 막달레나를 바라보면 감명이 새로워진다. 육체의 쾌락에 빠졌던 과거를 씻고 고결한 사랑의 세계로 회귀하는 영혼이 진정 아름답다. 무언의 눈빛에는 참회의 기쁨이 아롱거리고, 흐르는 눈물은 아침 이슬보다 깨끗하고, 용광로보다 뜨겁다.

세상에서 가장 아름다운 막달레나

화면을 가득 채운 막달레나의 얼굴을 보면, 세 폭 제단화의 오른쪽 날개 그림임을 알 수 있다. 그녀의 눈길이 왼쪽을 향하고 있기 때문이다. 양쪽 날개 그림은 예수, 성모, 복음서 요한이 나오는 가운데 그림을 향하도록 제작되었기에 왼쪽 날개 그림의 세례 요한은 오른쪽을 향하고 있다.

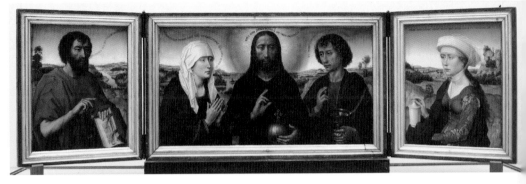

브라크 가족의 세 폭 제단화, 로히에 반 데어 웨이덴, 1450, 프랑스 파리 루브르

　이렇게 세 폭으로 나뉘었지만, 배경이 끊어지지 않고 이어져서 시야가 아주 넓은 풍경을 보여준다. 배경의 정교하고 사실적인 묘사는 마치 실제의 풍경을 묘사한 듯하다. 중세 그림의 단순한 금박 장식 배경과 비교하면 엄청난 변화가 생긴 셈이다. 회화에 대한 이탈리아 르네상스의 새로운 인식과 유화 기법을 선보였던 반 에이크의 영향이 큰 구실을 했음을 알 수 있다.

　이 제단화 뒷면에는 벽돌에 머리를 괸 해골과 돌로 된 십자가를 그려놓았다. 죽음의 주제가 선명하게 드러난다. 이것이 당시 유행하던 인생의 덧없음에 대한 표현인지, 아니면 장 브라크의 죽음을 시사한 것인지는 확실하지 않다.

　이 제단화를 주문한 사람은 장 브라크의 부인인 카트린느였다. 장이 결혼한 지불과 1~2년 만에 죽자, 홀로 남은 스무 살 젊은 과부는 죽은 남편을 기리고 자신이 개인적으로 사용할 제단화로 **브라크 가족의 세 폭 제단화**를 주문했다.

　그런 사정에 비추어 오른쪽 날개 그림의 막달레나를 카트린느의 비유로 설정하는 가설도 있다. 그런 가설을 충족하려면 막달레나의 뺨에 흐르는 눈물은 참회의 눈물이 아니라 죽음을 애도하는 눈물이어야 한다. 그림이 전하는 메시지를 두고 혼동과 모호함이 복잡하게 얽힌다. 하지만 분명한 사실은 이처럼 아름다운 막

달레나를 다른 그림에서는 찾아볼 수 없다는 점이다. 제단화 가운데 그림에서 그녀와 마주 보는 성모 마리아와도 비교할 수 없을 정도로 정성을 다해 그린 최고의 걸작이다. 반 데어 웨이덴이 막달레나만큼은 제자들의 손을 빌리지 않고 자신의 직접 모든 정열을 기울여 그렸으리라는 것을 쉽사리 짐작할 수 있다. 나는 이 그림을 보면 아침 이슬처럼 반짝이는 영혼의 아름다움에 정신이 맑아진다.

어둠 속에서 드러나는 인간 심리

회개, 죽음, 막달레나는 서양 회화의 단골 주제이다. 조르주 드 라투르도 이들 주제를 여러 차례 다루었다. 방안을 가득 메운 어둠, 그 어둠을 밝히는 등잔불, 그 등잔불의 빛을 받은 해골, 그 해골을 안고 있는 막달레나. 이것이 참회하는 막달레나를 그린 드 라투르 그림의 기본 골격이다.

뉴욕 메트로폴리탄 박물관에 전시된 **회개하는 막달레나**에서는 소도구로 거울이 등장하여 촛불 빛을 반사한다. 촛불뿐 아니라, 인간이 자신의 모습을 비춰보는 거울은 성찰을 상징한다. 탁자와 바닥에는 화려한 장신구들이 어지러이 널브러져 있다. 메트로폴리탄의 **회개하는 막달레나**는 루브르의 **등잔 앞의 막달레나**보다 몇 년 앞서 그려진 까닭에 좀 더 구체적인 내용이 들어 있다.

1640~45년 제작된 루브르의 **등잔 앞의 막달레나**는 네 점의 막달레나 연작 가운데 마지막 그림이다. 구성도 단순해졌고 작품성도 뛰어난 작품이다. 화면은 어둠 반, 빛 반이다. 그리고 등잔과 물건이 놓인 탁자, 해골을 무릎에 놓고 앉은 막달레나가 내용의 전부다.

갈색, 황토색, 그리고 붉은색의 배합도 단조롭기 그지없다. 그러기에 초의 심지가 타들어 가는 소리까지 들리는 정적 속으로 모든 것이 빨려 들어간다. 깊은 생각에 잠긴 막달레나의 내면세계에서 울리는 소리마저 들리는 듯하다.

등잔 앞의 막달레나의 특징은 빛과 어둠으로 엮어내는 드 라투르의 인상적인 공간과 거기서 일렁이는 섬세한 감성이 그대로 살아 있다는 점이다. 그를 '어둠의 화가',

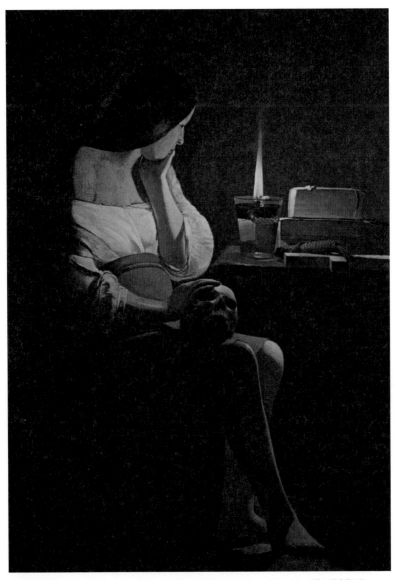

등잔 앞의 막달레나(La Madeleine à la veilleuse), 조르주 드 라투르, 128 x 94cm, 1640~1645, 프랑스 파리 루브르

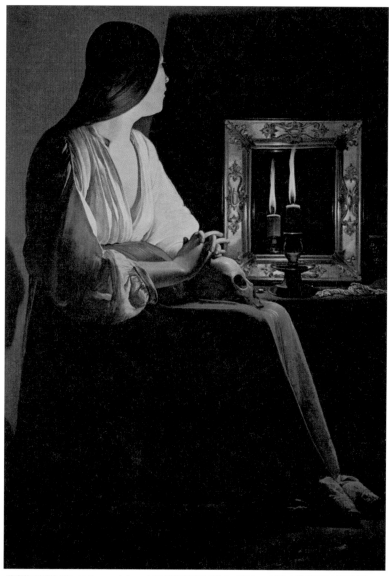

회개하는 막달레나(Madeleine en pénitence), 조르주 드 라투르, 133.4 x 102.2cm, 1640, 뉴욕 메트로폴리탄 미술관

'불빛의 화가'라고 부르고 싶은 이유이기도 하다. 이처럼 강렬한 명암의 대비를 처음 선보인 화가로 우리는 카라바조를 꼽는다. 네덜란드 화풍을 통해 그 간접적 영향을 받았을 드 라투르. 그가 선구자 카라바조와 다른 점은 밤을 주요 무대로 삼았다는 점이다. 드 라투르는 어둠 일부만 밝히는 등잔, 촛불, 횃불 등을 이용하여 독특한 분위기를 만들어냈다. 그리고 어둠처럼 깊은 곳에 있는 인간 심리를 기막히게 드러냈다. '밤 그림' 못지않게 뛰어난 드 라투르의 '낮 그림'은 주로 풍속화였기에 배경과 내용의 성격이 서로 매우 다르다.

실제로 서양회화의 역사에서 밤을 배경으로 한 그림은 매우 드물다. 그림은 눈을 매개로 한 예술 장르여서, 무언가를 보려면 빛이 있어야 하고, 그 빛은 해가 떠 있는 낮에만 존재하기 때문이다. 인공적인 불빛을 이용하여 밤의 모습을 담은 작품은 그만큼 드물다. 그래서 더욱 드 라투르의 어둠 속에서 빛나는 불빛은 놀라운 보석과 같다. 등잔불과 촛불의 분위기를 그보다 더 기막히게 표현할 줄 아는 화가는 없다. 그의 '밤의 그림'에서는 언제나 이 불꽃이 그림의 핵심이 된다. 어둠에 잠긴 모든 것을 조각하듯 새겨내는 것도 바로 불빛이다.

그러나 드 라투르 작품의 시간적 배경이나 소재가 반드시 밤이나 어둠에만 국한되는 것은 아니다. 당시의 시대적 배경과 생활상을 담은 낮시간의 그림도 많다. 하지만, 그의 '낮 그림'조차 모두 배경이 실내에 한정되어 있다는 점이 특징이다. 나는 바깥 풍경을 그린 드 라투르의 그림을 한 점도 본 적이 없다.

메멘토 모리, 막달레나

드 라투르의 막달레나가 보여주는 또 다른 특징은 그것이 독립된 주제라는 점이다. **등잔 앞의 막달레나는** 브라크 가족의 제단화로부터 약 200여 년, **십자가에서 모셔 내려옴으로부터는** 150여 년의 세월이 흐른 뒤에 그려진 작품이다. 그동안 그림의 중심 주제를 부각하는 조연에 그쳤던 막달레나는 이제 당당한 주연으로 발탁되었다. 희미한 등잔불 아래 골똘히 상념에 잠긴 막달레나의 모습만으로도 나무랄 데 없는

주제의 그림이 되었던 것이다.

드 라투르는 막달레나의 연작을 통해, 그녀를 과거에 죄지은 여인 또는 창녀로 설정하여 표현했다. 성서의 원문과는 상관없이 사람들 사이에 널리 퍼진 인식을 바탕으로 그림의 소재를 정한 것이다. 그리고 드 라투르의 막달레나 연작에는 '참회'라는 주제 외에 '메멘토 모리'의 의미도 포함되어 있다.

메멘토 모리는 17세기에 흔히 다루었던 '죽음에 대한 상념'으로서, 언젠가 죽음이 찾아온다는 사실을 기억하라는 라틴어 문구다. 그것은 누구도 죽음을 피해갈수 없고, 이 세상 모든 것은 사라질 운명에 놓였다는 절대적 진리를 말한다. 그러기에 인간은 허영심과 자만심을 뉘우치고, 영원의 진리를 따르라는 경고이다.

등잔 앞의 막달레나에 등장인물은 향기로운 향유병이 아니라, 섬뜩한 해골에 손을 얹고 있다. 드 라투르는 죽음의 상징인 해골을 통해 메멘토 모리의 교훈을 전달하기에 가장 적절한 인물이 막달레나라고 생각했던 듯싶다. 그는 그녀를 젊고 아름답지만, 쾌락과 허영에 탐닉했다가 마침내 참회하여 진정한 사랑을 깨달은 존재로 묘사했다.

회개와 고행의 채찍

등잔 앞의 막달레나에는 아무 장식 없는 밀폐된 공간에 등잔불 하나만 조용히 타고있다. 불 가까이 놓인 물건들과 마주 앉은 여자만 간신히 드러날 정도로 어둠이 무겁다. 불빛이 닿는 탁자 위에는 두 권의 두꺼운 책, 채찍, 십자가가 놓여 있다.

십자가와 채찍은 참회와 고행을 암시하는 물건이다. 드 라투르의 **뉘우치는 제롬성인**에는 두꺼운 책이 해골에 받쳐진 채 펼쳐졌고, 왼손에는 십자가, 오른손에는 채찍을 쥔 성인이 나온다. 채찍 끝은 성자가 제 몸을 때릴 때 묻어난 피로 얼룩져있다. 회개와 금욕 수행을 나타내는 드 라투르의 도구인 셈이다.

등잔 앞에 앉은 막달레나의 몸은 불빛에 드러난 부분과 어둠에 가려진 부분으로 선명하게 나뉜다. 삼단 같은 머리채는 풀어져 등 뒤로 넘어가고, 흘러내리는 윗

옷 사이로 한쪽 어깨와 앞가슴이 드러난다. 붉은 치마는 불빛에 더욱 짙은 색을 내고, 무릎에서 발로 내려갈수록 다리의 형체는 점점 더 희미해진다. 왼손으로 턱을 괴고 오른손으로 해골을 쥐고 있어 각각 산 자의 얼굴과 죽은 자의 머리를 만지고 있다. 달리 말하면 현재와 미래를 성찰하는 중이다.

눈 부위가 움푹 들어간 해골은 허공을 뚫어지라 노려보고, 막달레나의 시선은 자기 마음속을 헤매고 있다. 아직 싱싱하고 아름다운 여인에게는 어울리지 않는 장면이다. 그러나 이 젊은 여인은 쾌락에 빠졌다가 '메멘토 모리'의 영원한 진리를 깨닫고 뼈저리게 참회하는 중이다.

등잔 앞의 막달레나에서 화면의 가장 밝은 부분인 불꽃에 감상자의 눈길이 자연스럽게 쏠린다. 기름을 담은 투명한 유리병의 돋보기 효과까지 사실적인 묘사가 탁월하다. 따뜻한 등잔불의 기운이 얼굴에 와 닿는 듯한 착각을 일으킬 정도이다.

막달레나도 시선이 불빛 속으로 빨려 들어간 채 깊은 생각에 잠겨 있다. 캄캄한 밤, 벽난로 장작불이나 노천 모닥불 앞에 앉으면, 누구나 시선과 생각이 저절로 불꽃 속으로 빨려 들어간다. 그 밝음에 넋을 잃은 상태의 막달레나는 무엇을 뜻하는 걸까? 물로 세례를 받은 영혼은 깨끗하게 씻겨 순수하게 다시 태어나지만, 불의 연금술은 더럽고 거칠고 불순한 것들을 녹여 전혀 새롭고 영원한 금을 만들어낸다.

불빛의 마력에 빨려든 막달레나도 과거에 지은 죄를 불로 정제하고 회개하여 죽음 이후의 영생을 꿈꾸고 있는 것일까?

나는 마리아 막달레나의 영혼과 육체를 최고 경지로 그려낸 두 화가, 반 데어 웨이덴과 드 라투르의 작품을 보면, 상실과 슬픔, 죄악과 참회, 탄생과 죽음의 의미를 다시 한 번 되새기곤 한다.

37. 로렌초 로토 간음한 여인

Le Christ et la femme adultère, 124 x 15 cm, 1530~1535

로렌초 로토(Lorenzo Lotto, 1480~1556)

이탈리아 베네치아 출생. 젊은 시절 조반니 벨리니와 안토넬로 다메시나의 영향을 받았으나 베네치아 전통 주류와는 거리가 있었다. 초기 작품인 〈성모와 순교자 성 베드로〉와 〈베르나르도 데 로시 주교의 초상〉 등에는 이탈리아 초기 르네상스의 특징이 뚜렷이 드러나지만, 1509년부터 로마 교황 율리오 2세를 위해 일하면서 라파엘로의 영향을 받아 〈매장〉이나 〈예수의 변모〉 등에서 확인할 수 있듯이 초기의 경직된 화풍과 차가운 색조를 버리고 유연한 형태와 금빛의 밝은 색조를 택했다. 이후 베르가모에 머물면서 그의 화풍은 더욱 원숙해져서 산베르나르디노 교회와 산스피리토 교회의 제단화에서는 새로운 창의성과 더욱 능숙해진 음영 묘사, 풍부한 색채에 대한 선호를 선보였다. 1526년경 베네치아로 돌아가, 티치아노의 열정적인 색조와 웅장한 구도에 잠시 영향을 받았지만, 주로 감정과 내면 심리를 강렬하게 묘사하는 데 주력했다. 이런 점은 그의 수많은 초상화에 확연히 나타난다. 대표작으로 알려진 〈줄리아노의 초상〉, 〈루크레치아로 분장한 귀부인 상〉 등에서는 인물의 깊은 심리를 묘사하면서 은색조의 아름다운 색채를 화폭에 남겼다. 베네치아에서 레마르케로 이주하여 더욱 격정적인 그림을 그려 〈로사리오의 성모〉, 〈십자가에 못 박힌 예수〉와 같은 작품은 힘차고 치밀한 구도와 강렬한 색채로 신비주의적 경향을 보였다. 이 시기에 그린 많은 초상화는 모델의 성격을 날카롭게 묘사하고 있으며 〈보좌에 앉은 성모와 네 성인〉은 그의 역량이 절정에 이르렀음을 보여주었다. 그는 말년에 곤궁해지자, 생계유지를 위해 병원 침대에 누워서도 그림을 그렸다. 한쪽 눈이 멀어 1554년 로레토의 산타 카사 수도원에 노동 수사로 들어간 그는 가장 섬세한 걸작 가운데 하나인 〈그리스도의 현현〉을 그리기 시작으나, 끝내 완성하지 못하고 죽었다.

Lorenzo Lotto

간음한 남자는 어디에

사랑 이야기는 한 사람만으로는 성립할 수 없다. 사랑은 상대가 있어야 시작되고, 전개되고, 끝난다. 간음도 마찬가지다. 인간의 역사와 함께해 온 간음에 관한 기록은 사랑의 이야기와 마찬가지로 메소포타미아의 함무라비 법전에서부터 기독교 성서에 이르기까지 빠지지 않고 등장한다.

　루브르 곳곳에서도 간음에 관련된 작품을 이외로 자주 만날 수 있다. 검은 현무암에 새겨진 함무라비 법전은 간음한 것으로 의심되는 남녀를 돌에 매달아 강물 속에 처넣으라고 명시한다. 기적이 일어나지 않는 한, 살아남을 수 없는 처벌이었다. 만약, 살아서 건너편 강가에 도달한다면 그때 비로소 무죄로 인정했다. 간음한 여자는 남편이 용서를 청원하는 경우에만 왕이 특별히 사면해주었다. 〈출애굽기〉의 십계명에도 간음에 대한 엄한 처벌을 천명해두었다. 또한, 간음에 관한 구체적 내용이 실린 구약의 〈레위기〉 20장에는 '여호와께서 모세에게 이르기를, 누구든지 간음한 자는 그 간부와 음부를 반드시 죽이라 했다.'라고 기록되어 있다.

　하지만 신약의 〈요한복음〉 8장에는 간음 중에 잡힌 여자가 홀로 등장한다. 분명히 함께 있었을 남자에 대한 언급은 전혀 없다. 이 점에 관해 학자들은 '간음한 여자와 예수'의 일화가 유대인들이 예수를 시험하려고 파놓은 함정에 불과하다고 설명한다. 이 성서 구절을 인용한 예술 작품에도 간음 현장에서 잡혀온 인물은 대부분 여자 혼자이다. 그리고 간음한 남자가 있어야 할 자리에 항상 예수가 모습을 드러낸다. 같은 내용이라도 시대와 화가에 따라 전체적으로 전개되는 상황이 조금씩 다르다. 세월 따라 생각도 변한다는 이치를 보여주는 듯하다.

로토가 그린 인간 예수

성서에 기록된 간음의 현장을 묘사한 로렌초 로토의 **간음한 여인**. 화면이 비좁을 정도로 수많은 사람이 모여 있다. 대단한 구경거리를 만난 듯 몰려드는 사람들의 북적거림 때문에 흥분된 분위기는 더욱 고조된다. 그 한가운데 서 있는 예수는 이성

을 잃고 입에 거품 물며 따지는 군중을 힘겹게 상대하고 있다. 그 소용돌이 속에 홀로 버티고 서 있는 예수의 모습은 적잖게 당황하고, 수세에 몰린 듯한 인상을 준다.

간음한 여인은 갑옷 입은 군인에게 잡혀 와 예수 옆에 서 있다. 두려움과 수치심에 자꾸 울먹이는 여자도 예수를 곤란하게 하기는 마찬가지다. 그 두 사람을 둘러싼 군중을 잠시 눈여겨볼 만하다. 노려보는 자, 욕설을 퍼붓는 자, 여자의 얼굴을 보려고 깨금발하고 기웃대는 자, 밀치고 들어오려는 자, 열띤 입씨름을 벌이는 자, 삿대질하면서 따지는 자, 조목조목 짚어가며 예수를 함정에 빠트리려는 자…. 한바탕 야단법석을 떠는 모습이 마치 시장바닥의 한 장면 같다.

예수는 무척 선량해 보이는 표정으로 침착하게 손을 치켜들고 군중을 진정시키려 애쓴다. 하지만 예수의 시위는 떠들썩하고 흥분된 분위기에 그냥 묻혀버리고 만다. 그림의 구도마저 모든 비난의 화살이 그림 한가운데 있는 예수에게로 쏠리게 설정되었다. 여기서 예수는 사랑의 근본을 잊어버리고 율법에 얽매인 바리새인들에게 호통을 치는 근엄한 예수가 아니다.

"너희 중에 죄 없는 자가 먼저 돌로 치라."라는 촌철살인의 변론을 남긴 예수. 그 한마디로 꾐수 부리는 무리를 단번에 물리치고, 사랑의 본성을 모르는 인간들을 꾸짖던 권위를, 애석하게도 로토의 **간음한 여인**에서는 찾아볼 수 없다. 심지어 예수는 아직 말조차 꺼내지 못한 듯하다.

루브르에 걸린 로토의 또 다른 작품인 **십자가를 진 예수상**. 여기서도 예수는 머리채까지 잡히고 안쓰러울 정도로 조롱당하고 있다. 이처럼 로토는 예수를 온갖 수난에 시달리고 인간적 아픔을 겪는 인물로 부각했다.

같은 성서 구절, 다른 해석의 그림

짙고 두터운 색채와 분명한 선으로 남다른 특징을 보이는 로토는 베네치아 화파의 르네상스 화가였다. 그는 초상화를 제외하고는 종교화를 그리는 데 거의 평생을

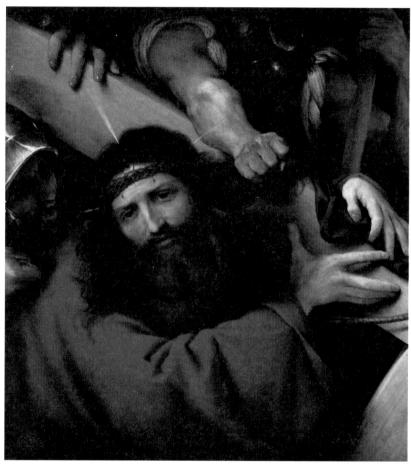

십자가를 진 예수상(Le Christ portant sa croix), 로렌초 로토, 66 x 60cm, 1526, 프랑스 파리 루브르

바쳤지만, 심리 묘사를 소홀히 하지 않았다. **간음한 여인**이나 **십자가를 진 예수상**에서도 종교적인 해석에 치중하기보다는, 갈등이나 고통에 시달리면서도 따뜻한 사랑을 품은 인간의 모습으로 예수를 그렸다. 예수를 초능력의 소유자나 권위적 인물이 아니라, 인간 사이에서 사랑을 실천한 평범한 인물로 해석했던 것이다.

간음한 여인에서 어두운 배경과 대조적으로 단박 눈에 띄는 밝은 속살의 여인과 붉고 푸른 옷 색깔 때문에 주위로부터 확연히 두드러져 보이는 예수는 그들을 둘러싼 무리에 몰려 궁지에 빠진 채 완전히 고립된 존재들이다. 흥분하여 날뛰는 군중의 과격한 동작과 대조적으로 예수의 자세는 조용하고 소극적이다. 초인간적인 예수의 이미지에 익숙한 시각에는 낯설게 보이지만, 인간과 함께 나누는 그의 고통은 오히려 귀중하게 여겨진다.

그러나 로토의 **간음한 여인**으로부터 약 125년 후에 그려진 푸생의 **간음한 여인과 예수**는 그 분위기가 전혀 다르다. 마치 로토의 그림에서 변호사로 나왔던 예수가 이 그림에서는 검사로 출연한 듯한 인상을 준다. 모난 건물과 넓은 하늘이 들어간 배경부터 이야기의 초점을 다른 각도로 맞추고 있다. 즉, 푸생은 인간 내면의 심리보다는 사건 중심으로 이야기를 풀어나가려 했음을 알 수 있다. 신화나 성서의 내용을 '고대 로마'라는 배경에 담아 옮기는 일을 작업의 축으로 삼았던 그의 전형적인 표현 방식이다. 따라서 그림은 경직되었고, 표면적인 한계에 머무르고 말았다.

예수는 로토의 **간음한 여인**에서처럼 붉고 푸른 옷을 걸치고 있다. 하지만 푸생의 그림에서는 강한 인상과 메시아적인 위엄이 돋보인다. 간음한 여인도 스스로 죄를 인정하는 듯이 땅바닥에 무릎을 꿇고 있다. 여기서 예수는 군중에 떠밀리는 나약한 존재가 아니다. 오히려 예수에게서 두려움을 느낀 군중이 뿔뿔이 흩어진다. 같은 성서의 구절을 두고도 이렇듯 전혀 다른 성격의 그림이 나올 수 있다.

솔로몬과 예수

예수를 메시아로 인정하지 않는 유대의 바리새인들과 서기관들은 외간 남자와 정

간음한 여인과 예수(Le Christ et la femme adultère), 니콜라 푸생, 121 x 195cm, 1653, 프랑스 파리 루브르

을 통하던 여자를 붙잡아 굳이 예수 앞으로 끌고 왔다. 기존의 체제를 전복하려는 혁명가와 같은 인물 예수를 시험할 더없이 좋은 기회였기 때문이다. 간음한 여인의 심판은 예수를 모순의 함정에 빠뜨릴 절묘한 덫이었다. 모세의 율법은 간음한 자를 죽여야 한다고 명시했다. 하지만 예수가 인간에게 전하는 메시지의 핵심은 사랑이었다. 그렇다면, 예수는 여호와가 내린 모세의 십계명을 어길 것인가, 아니면 사랑을 설파하는 그가 스스로 한 여자의 목숨을 앗아갈 것인가?

이에 예수는 몸을 굽히고 손가락으로 땅에 글을 썼다. 그러고는 다시 일어서서 어느 유능한 변호사도 생각해낼 수 없는 빛나는 변론이자, 사랑이 메마른 영혼을

일깨우는 뼈 있는 한마디를 던진다. "너희 중에 죄 없는 자가 돌로 치라."

솔로몬 왕이 서로 아이의 어머니라고 주장하는 두 여인에게 "칼로 살아 있는 저 아이를 반으로 잘라 나눠 가져라."라고 했던 지혜의 판결을 떠올리게 하는 명언이다. 그래서일까? 루브르의 푸생 전시실에는 **솔로몬의 심판**과 **간음한 여인과 예수**가 서로 가까운 곳에 걸려 있다.

인간적 죄악, 종교적 처벌

푸생의 그림에서 간음한 여인과 함께 그림 한가운데 서 있는 예수는 한 손으로는 여자를, 다른 손으로는 땅을 가리키고 있다. 그의 오른쪽에 있는 남자들은 땅바닥에 쓰인 뜻밖의 글을 읽고 놀라서 논쟁을 벌이거나, 이미 자리를 뜨고 있다. 예수가 땅에 썼던 글의 내용은 무엇이었을까? 성서는 이를 분명히 밝히지 않았지만, 사랑의 심판을 내린 예수의 말과 같은 맥락의 구절이었으리라. 죄악에서 벗어날 수 없는 인간이기에 용서와 사랑을 통해서만이 구원받을 수 있다는 그의 믿음을 글로 썼으리라.

예수는 여자와 땅을 동시에 가리킴으로써 그가 쓴 글이 지금 자신이 하는 말과 같은 내용임을 보여준다. 어차피 말을 삽입할 수 없는 그림의 제한된 형식에서 비롯된 표현이다. 이런 종교적 의미를 떠나 인간적으로도 깊이 되새겨야 할 내용임에도, 푸생의 그림은 너무 틀에 짜 맞춰져 감동이 없다. 껍질 속에 들어 있는 알맹이의 소중한 진리를 절실하게 드러내지 못한 접근 방식이 아쉽다. 판에 박힌 사고와 전혀 다른 각도에서 접근했기에 잠시 어리둥절하더라도, 음미할수록 인간 의 모습을 진솔하게 그려낸 로토의 **간음한 여인**이 나에게는 더 가깝게 느껴진다.

그러나 루브르에서 나에게 최고의 감동을 주는 '간음한 여자'는 단연코 지안 도메니코 티에폴로의 작품이다. 푸생이 1653년에 그린 **간음한 여인과 예수**로부터 다시 백여 년이 지난 1751년의 그림이다. 단 여섯 명의 등장인물이 나오고, 그것도 상반신으로 화면을 채우고 있다. 불필요한 무대배경이 들어간 푸생의 그림과는 강한 대

간음한 여인(Le Christ et la femme adultère) 지안 도메니코 티에폴로, 84 x 105cm, 1751, 프랑스 파리 루브르

조를 이룬다. 어둡고 소란스러웠던 로토의 **간음한 여인**보다도 더 긴밀하고 심층적인 세계로 들어간 듯한 느낌이 든다. 그림 전체의 따뜻한 색감처럼 육감적인 체취도 훨씬 강하게 풍긴다.

화면에서 가장 두드러지는 인물은 예수가 아니라, 뽀얀 어깨를 완전히 드러낸 간음한 여자, 매력과 교태가 눈초리와 입가에서 뚝뚝 떨어지는 눈부신 여인이다. 몸을 제대로 가리지 못하고 옷을 가슴에 안고 있는 모습은 그녀가 간음의 현장에서 붙잡혀 급하게 끌려 나왔음을 실감 나게 보여준다. 남자들에 둘러싸인 그녀는 내리깐 눈길을 고정한 채 앞만 바라보고 있다. 조금의 흔들림도 없이 당당한 기품이 엿보인다. 비록 죄를 지었지만, 자신의 진실한 감정은 부끄러울 것이 없다는 뜻일까? 억지로 끌려 나와 사람들 앞에서 수치스러운 돌팔매질로 곧 죽게 될 운명 앞에 선 여인. 그러면서도 저토록 꼿꼿한 모습을 보여주는 여인의 자태가 이 그림의 매력이다.

간음한 여자를 바라보는 두 남자

그림 왼쪽 모서리에서 여인을 뚫어지게 바라보는 남자가 있다. 사건이 일어난 시대가 아니라, 티에폴로가 살던 시대의 옷차림을 한 이 신사는 다른 등장인물들과 동떨어진 인상을 준다. 화면상 배치나 차림새를 봐도 그렇다. 그는 누구일까? 평소에 연모하던 여인이 치명적인 심판을 받게 될 상황을 안타까워하는 인물일까? 아니면, 같이 불륜을 저지르다 혼자 끌려간 여인을 뒤따라온 남자일까? 마음이 아프지만, 그녀를 변호하고 지켜줄 용기는 없어서 속수무책으로 바라만 보고 있는 가족일까?

머리에 터번을 쓴 세 남자는 서기관과 바리새인들이다. 등을 보이는 남자는 뒷짐을 지고 권위적인 거동을 보인다. 푸생의 **간음한 여인과 예수**에서 예수 맞은편에 서 있던 인물과 같은 역할을 하는 인물로서 여인을 미끼로 예수를 곤경에 빠뜨리려는 무리의 우두머리로 보인다. 하지만 여기서는 예수를 상대하지 않고 시선이

여자를 향하고 있음을 알 수 있다. 그는 그림 속에서 얼굴을 보이지 않는 유일한 인물이며 유혹적인 여인을 마주 보는 존재다.

18세기 회화에서 인물의 뒷모습을 전면에 크게 배치한 구성은 매우 획기적이었다. 등장인물의 뒷모습은 감상자의 시선을 유도하는 구실을 한다. 감상자는 등을 보이는 인물의 얼굴도 눈도 볼 수 없지만, 자연스럽게 그의 시선을 따라가게 된다. 즉, 감상자는 화면 앞쪽에 털옷을 입고 터번을 쓴 바리새인이 되어 눈앞에 서 있는 황홀한 여인과 대면하게 된다. 성서에 나오는 주제보다 간음한 여인 자체가 이 그림의 초점이 되는 셈이다.

그녀 옆에 있는 늙은이의 코는 젊은 여자의 살과 거의 맞닿아 있는 상태다. 정신이 아뜩해지는 여인의 살내가 그의 코를 자극하고, 그의 눈은 그녀의 눈부신 속살을 더듬으며 입을 다물지 못한다. 육신의 간음은 여자가 범했지만, 정신적 간음은 위선적인 바리새인들이 저지르고 있음을 보여주는 대목이다.

물이 흐르듯 변하는 인간의 사고

여인의 등 뒤에는 날카롭고 교활해 보이는 바리새인의 얼굴이 희미하게 드러난다. 예수의 머리를 둘러싼 후광과 여인의 머리 장식에 가려진 이 남자의 눈길은 종잡기 어렵다. 우두머리를 지켜보면서 이 사건의 계략을 조종하는 배후 인물일까? 여기서 티에폴로는 소수 등장인물을 통해 팽팽한 긴장감을 조성하고, 인물의 성격을 날카롭게 묘사하는 능력을 발휘한다.

화가가 예수의 얼굴을 명암이 갈리는 배경의 벽 모서리 선에 배치한 것은 우연이 아닐 것이다. 진실한 소중함이 무엇이며, 거짓된 올바름이 무엇인지를 밝혀야 할 순간이다. 율법에 사로잡혀 진정한 사랑을 잃어버린 바리새인들을 일깨워야 할 예수는 등장인물 가운데 가장 몸을 낮췄다. 성전에서 백성을 가르치던 차림새로 등장한 예수는 한 손으로 옷자락을 여미고, 다른 손으로는 아래쪽을 가리킨다. 조금 전에 땅바닥에 써놓았던 글귀를 떠올리게 하는 몸짓이다. 예수의 입은 닫혀 있

고, 눈길은 아래로 깔렸고, 분위기는 차분하기 그지없다.

사실 이 그림에서는 아무도 말하지 않는다. 바라보는 눈빛, 아래를 향한 시선, 그리고 팔을 뻗은 예수의 움직임밖에 없다. 오누이처럼 닮은 예수와 여인의 얼굴이 주변 인물들에 둘러싸인 채 빛을 발하고 있을 뿐이다. 이 그림은 '간음한 여인'의 이야기를 얼마나 새로운 시각으로 접근할 수 있는가를 보여준 작품이다. 종교적인 주제를 극적인 절정의 장면으로 전환하면서, 인간의 위선과 증오와 사랑을 긴장감 있게 그려냈다. 16세기 로토, 17세기 푸생의 그림과는 그 색깔이 전혀 다른 티에폴로의 **간음한 여인**은 에로티시즘과 종교성이 중첩된 그림이다. 나는 이 그림에서 조용히 흐르는 강물이 바다에 이르듯이 시대의 흐름에 따라 바뀌는 인간의 생각을 읽는다.

38. 아그놀로 브론치노 놀리 메 탄게레

Noli me tangere, 289 x 194cm, 1560

아그놀로 브론치노(Agnolo Bronzino, 1503~1572)

이탈리아 피렌체 근교 몬티첼리 출생. 본명 아그놀로 토르리(Agnolo Torri). 처음에는 라파엘로 델 가르보에게 배웠고, 나중에 폰토르모에게 사사하며 조수로 일했다. 1523년 스승과 함께 발 데마 수도원의 벽화를 제작하면서 〈피에타〉와 〈성 라우렌티우스의 순교〉를 그렸고, 1530년부터 우르 비노 후작의 화가로 일하다가, 1540년 이후 토스카나 대공 코시모 1세의 궁정화가로서 메디치가 의 초상화를 여러 점 그렸다. 마니에리슴의 대표적 초상화가로서 〈아들 조바니와 함께 있는 톨레 도의 예리아노르의 초상〉은 정밀한 사실적 표현과 일종의 이상주의를 엿볼 수 있는 초상화의 걸작 으로 꼽힌다. 1546~1547년 로마에서 미켈란젤로의 영향을 받았으며 〈비너스, 큐피드, 어리석음 과 세월〉 등 고전적 알레고리와 벽화 등으로 당대에 대가로 명성을 날렸다.

마니에리스모의 짙은 향수 냄새

알몸에 가까운 남자의 모습이 가장 먼저 눈에 띈다. 하지만 이 그림은 앞서 본 트리오종의 남성 누드화와는 거리가 멀다. 그 이유는 그림의 나머지 부분을 자세히 살펴보면 알 수 있다. 알몸의 남자가 짝을 이룬 여자와 서로 마주 보면서 과장된 동작을 하고 있다. 그들 가까이에 있는 두 여인은 남녀에 대해 뭔가를 속삭이며 물끄러미 지켜보고 있다. 연극의 한 장면일까? 혹시 발레의 한 대목은 아닐까?

실제로 이 그림은 종교화의 한 장면이다. 배경에는 파란 하늘 아래 언덕과 도시와 산이 차례로 배치되어 있다. 그런데 등장인물도, 배경도, 분위기도, 어딘지 모르게 이상한 느낌이 든다. 모든 것이 과장되고 억지스럽고 생뚱맞아 보이기 때문이다. 그럼에도, 기억에서 잘 지워지지 않는 잔영殘影이 되어 계속 어른거리는 묘한 구석이 있다. 신비라기보다 마술에 가까운, 꺼림칙하지만 마음이 자꾸 쏠리는, 그런 매력이 있다. 브론치노만이 발휘할 수 있는 위험한 유혹이다. 마치 독특한 마니에리스모 무도회의 한 장면을 보는 듯하다.

놀리 메 탄게레. 나는 루브르 대회랑을 지날 때마다 이 거대하고 원색적인 그림 앞에서는 고개를 돌렸다. 그 앞을 스치기만 해도 브론치노의 작품임을 알 수 있지만, 왠지 속이 부대끼는 것을 피하고 싶었던 까닭이다. 이유는 분명하지 않았다. 그의 생경한 몇몇 작품이 그런 것처럼 **놀리 메 탄게레**에서도 브론치노 특유의 비린내를 맡았기 때문일까? 마니에리스모의 향수 냄새라고 불러도 될 만한 짙은 냄새다.

섬뜩할 만큼 차가우면서도 환상적인 초상을 담은 그의 그림들, 기묘한 베일을 다 벗길 수 없는 우의적인 수수께끼 같은 그림들, 원색적인 색채와 정교한 묘사가 병적으로 완벽에 가까운 그림들이 주는 이런 놀라움을 통해 나는 브론치노의 마술에 깊이 홀렸다. 드물기는 하지만, 브론치노의 어떤 그림 앞에서는 비위가 상하기도 했다. 루브르에 걸린 **놀리 메 탄게레**도 바로 그런 그림의 하나다.

어느 날, 나는 마음을 다잡고 그 앞에 다가섰다. 그리고 그림 속에 들어 있는 것들을 자세히 살펴보았다. 도대체 무엇이 거슬려 그동안 외면했는지, 그 이유를 알고 싶었다.

정원사와 예수

그림의 줄거리는 선명하다. 삽자루를 쥐고 움찔, 뒤로 물러나는 알몸의 남자. 그는 예수다. 죽은 지 사흘 만에 부활하여 자신의 존재를 알리는 장면이다. 감동을 자아내는 성서의 한 장면은 쓰러지듯 달려드는 여인의 정체도 동시에 밝혀준다. 예수와 짝을 이룬 여인은 마리아 막달레나다.

막달레나는 예수를 열렬히 따랐다. 십자가에 못 박힐 때, 십자가에서 모시고 내려올 때, 무덤에 묻힐 때, 향유를 들고 무덤을 찾았을 때, 막달레나는 늘 신의 아들 가까이 있었다. 예수의 죽음 앞에서 슬픔의 격정을 가누지 못하던 그녀의 모습은 서양 회화 어디서나 흔히 나타난다. 무덤 문을 막았던 돌이 옮겨졌고, 예수의 시신이 사라진 사실을 처음 확인한 이도 막달레나였다.

그런데 부활한 예수가 막달레나의 눈앞에 나타난 것이다. 처음에 그를 몰라보았던 막달레나는 놀라고 기쁜 나머지 엉겁결에 예수를 붙잡으려 했다. 다시는 놓치지 않겠다는 듯이, 정녕 부활했는지를 확인하려는 듯이.

예수는 다급히 물러서며 말한다. "놀리 메 탄게레." 야속하게 들리는 말이지만, 예수는 이미 지상의 생명이 아니다. 죽음을 이겨내고 이제 하늘나라로 올라갈 과도기의 상태에 있다. 지상의 인간이 만져서는 안 될 존재임을 뜻하는 것이다.

예수가 삽을 든 것은 막달레나가 부활한 예수를 잠시 정원사로 착각했음을 암시한다. 그녀가 예수의 무덤을 찾았을 때는 아직 어둠이 가시지 않은 새벽이었기에 무덤 근처 정원에 있던 예수를 정원사로 착각했던 것이다. 정원사의 상징성은 예수에 대한 같은 성격의 해석을 유도한다. 땅에서 식물을 자라게 하고 가꾸는 정원사는 여기서 인류를 사랑으로 가꾸고 인도하는 예수를 상징한다.

여러 개의 시점이 공존하는 화면

그들 뒤편에는 막달레나와 함께 일요일 새벽 일찍 예수의 무덤을 찾은 두 여인이 보인다. 그들은 예수의 시신을 보살피고 향료도 듬뿍 바르려고 로마 병사와 유대

인 경비대가 지키는 무덤에 온 것이다. 그리고 두 여인의 머리 위쪽, 화면의 중간 부분에는 동굴에 덧댄 건물이 보인다. 예수의 시신을 잠시 모셨던 요셉의 무덤이다. 성서의 내용에 따르면, 무덤 동굴을 가로막은 큰 바윗돌이 옮겨져 있었고, 무덤 속에는 수의만 남아 있었다고 한다. 브론치노의 **놀리 메 탄게레**에서는 바위 대신 석관의 묵직한 뚜껑이 바닥에 놓여 있다.

부활의 순간에 나타났던 천사가 향료를 가지고 무덤을 찾아온 세 여인에게 부활의 현장을 가리키고 있다. 이처럼, **놀리 메 탄게레**에는 시차가 다른 두 사건의 장면을 그림의 전경과 중경에 연속적으로 그려놓았다. 그리고 후경에는 무덤의 대각선 방향으로 언덕이 나오고, 그 꼭대기에 빈 십자가 세 개가 서 있어 골고다 언덕에서 벌어졌던 예수의 십자가형이 이미 끝났음을 알린다. 삽을 들고 나타난 예수, 텅 빈 무덤, 처형이 끝난 뒤의 십자가… **놀리 메 탄게레**에서는 십자가에서의 죽음에서 부활에 이르는 과정이 거꾸로 돌리는 비디오 영상처럼 펼쳐진다.

그러나 이 그림은 일련의 사건을 하나의 화면에 동시에 그려 넣는 중세 종교화의 양식과는 조금 다르게, 과거 사건의 일부만 선별적으로 그려 넣었다. 중세 종교화였다면 십자가에 못 박혀 고통받는 예수의 모습도 함께 그렸을 것이다. 중세의 관점에서는 모든 사건이 시차와 상관없이 현재형으로 동시에 표현된다. 그것은 그림이나 조각이 예술작품이기 이전에 종교적 내용을 효과적으로 전달하는 수단이었기 때문이다. 하지만 브론치노는 놀리 메 탄게레의 시점에서 시작하여 사흘 전에 있었던 십자가 형벌의 장면을 과거 시제로 표현했다. 감상자로 하여금 빈 십자가를 보고 지나간 사실을 연상하게 한 것이다. 그런데 두 번째 단계인 무덤 앞 장면은 '놀리 메 탄게레'와 시간적 차이가 있음에도, 막달레나가 같은 그림에서 거듭나온다. 화가가 막달레나의 행적을 강조하려는 의도를 품고 있었기 때문이다.

멀리 청록색 언덕에 있는 도시는 예루살렘, 예수가 마지막 순간을 보냈던 곳이다. 또한, 막달레나가 예수의 무덤을 찾아가려고 다른 성녀들과 함께 어둠이 걷히기를 기다렸던 장소이기도 하다. 이곳을 출발한 막달레나는 무덤에 들러 가까운 곳에 있던 정원에서 예수의 부활을 목격했다.

최후의 예루살렘, 열린 무덤, 부활한 예수. 막달레나는 예수의 행적을 따라 똑같은 장소를 계속 거쳐온 셈이다. 가장 먼저 예수의 시신이 사라졌다는 사실을 발견하고, 가장 먼저 부활한 예수를 알아본 막달레나. 예수의 수난과 부활의 현장에 반복적으로 등장하는 막달레나의 모습은 그녀의 지극한 신앙심을 돋보이게 한다.

수난에서 부활에 이르는 행적에 따라 예수의 위치를 짚어보면, **놀리 메 탄게레**의 구도는 삼각형을 이룬다. 거기에 전경의 막달레나까지 연결하면 그림의 전체 구도는 지그재그로 구성된다. 십자가에서 시작하여 무덤으로, 예수에게로, 그리고 사선 방향으로 팔을 뻗친 막달레나까지 큰 흐름을 그린다. 지그재그 구도의 빠른 움직임은 예수와 막달레나의 과장된 자세에 더욱 힘을 실어준다.

거부감을 일으키는 과장되고 생경한 등장인물들

부활한 예수의 모습은 성서적인 인물이라기보다 마치 연예인처럼 보인다. 섬세한 감각을 지닌 듯한 얼굴, 우아하면서 율동적인 자세, 굴곡 있는 몸매, 골고루 잘 발달한 근육은 갖은 수난과 고통을 겪고 십자가형을 당한 육체라는 느낌이 전혀 들지 않는다. 손과 발과 가슴에는 못과 창으로 찔린 상처조차 남아 있지 않다. 단지, 마니에리스모 특유의 기형적이고 심하게 꼬인 자세를 보여줄 뿐이다.

삽자루를 잡은 예민한 손가락, 지나치게 올라간 왼쪽 어깨, 감동을 표현하듯 뻗은 왼팔, 꾸민 듯한 왼손, 상체를 뒤로 젖힌 채 비틀고 있는 몸…. 차라리 여성적이라고 말하는 편이 옳을 것이다. 평범하지 않은 자세, 여성스러운 분위기. 이런 낯선 예수는 지구의 중력을 받지 않는, 가볍고 자유로운 존재라는 느낌을 전하려고 독특한 분장을 한 셈이다. 신체부위를 아슬아슬하게 가리는 천 자락의 휘날리는 표현까지 **놀리 메 탄게레**는 극도의 인위적 과장으로 점철되었다.

그 상대역인 막달레나의 자세도 예수 못지않다. 격한 감정을 표현하며 활짝 뻗은 두 팔, 동작을 강조하며 넓게 벌린 두 다리, 오른발에서 머리까지 이어지는 대각선의 격한 움직임, 그리고 형광 빛 푸른 상의와 어두운 초록 치마의 두드러진 대비

등이 강렬한 조화를 이룬다. 두 인물 사이에 교차하는 시선은 암묵적인 유대감을 시사한다. 막달레나의 오른발에서 올라오는 시선은 예수와 연결된 시선을 거쳐서 마침내 골고다 언덕의 십자가까지 올라간다. 그렇게 화면은 대각선으로 크게 둘로 나뉜다. **놀리 메 탄게레**에서 이 두 사람의 비중은 그림 전체를 차지한다고 해도 무방할 정도다. 구도, 비율, 움직임, 색감 등 모든 면에서 두 주인공이 극적으로 강조되었다.

높이 289센티미터에 달하는 **놀리 메 탄게레**를 멀리서 바라보면, 밝아오는 새벽 하늘을 빼고는 모두 어두운 배경에 묻혀 있다. 성서의 내용대로 동 트기 전 이른 새벽을 묘사한 까닭이다. 거기서 예수의 벌거벗은 몸이 확연하게 돋보인다. 그것도 억지스럽고 뒤틀린 자세로 말미암아 기이한 충격이 감상자의 망막을 강하게 때린다. **놀리 메 탄게레** 앞을 지나칠 때마다 눈길을 피했던 이유는 아마도 이런 생경하고 과장된 정서에 대한 무의식적인 거부감이었을 것이다. 그 거부감에는 그림 전체를 채운 비현실적이고, 얼음장같이 차며, 신랄한 느낌이 들게 하는 브론치노의 색깔도 한몫 거들었다.

뒤늦게 깨달은 대가의 솜씨

브론치노의 **놀리 메 탄게레**를 직접 마주한 뒤로는 거부감이 많이 사라졌다. 브론치노의 여느 작품들처럼 순식간에 뇌리를 전율하게 하는 감동은 없었지만, **놀리 메 탄게레**는 이해의 단계를 거치면서 가까이 다가갈 수 있는 그림이 되었다. 하지만 이 작품에 대해 품었던 거부감은 브론치노의 깊은 뜻을 몰랐던 나의 무지에서 비롯되었다는 것을 나중에야 알게 되었다.

브론치노의 비교적 후기 작품인 **놀리 메 탄게레**는 1561년에 그려졌다. 이 그림은 원래 피렌체 산토 스피리토 성당 안 예배소에 걸기 위한 제단화였다. 고급 재료와 비싼 비용을 들여 3년에 걸쳐 제작한 이 제단은 그림, 조각, 건축이 한데 어우러진 종합예술품이었다. 그러기에 브론치노는 자기 그림이 전체적인 건축이나 주변의

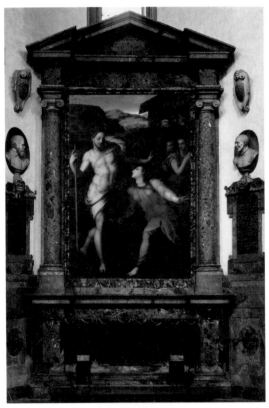

놀리 메 탄게레 합성사진

조각품과 함께 이루어야 할 조화를 고려하면서 작업했던 것이다.

놀리 메 탄게레가 루브르에 들어온 시기는 1814년. 그 뒤로 산토 스피리토 성당에는 그림이 빠진 빈 제단만 남아 있다.

어느 날, 나는 영상 기술을 빌려 **놀리 메 탄게레**를 제단의 그림틀 속에 다시 집어넣은 몽타주 사진을 보게 되었다. 그 순간, 뒤통수를 얻어맞아 눈에 별이 보일 정도로 정신이 번쩍 들었다. 사진 속의 **놀리 메 탄게레**는 그림만 있는 루브르의 전시물과는 분위기가 완전히 다른 것이 아닌가!

브론치노가 주변 요소와 조화를 맞추어 그린 본디 모습의 **놀리 메 탄게레**에는 그동안의 거부감을 대번에 날려버리고도 남을 만큼 모든 것이 제자리에 있었다.

그림 틀 역할을 하는 기둥과 프리즈는 이집트산 대리석으로 푸른빛이 도는 초록색이다. 이 초록 테두리는 화면의 색채와 조화를 이루었고 전에는 눈에 너무 튀던 요소들 역시 아주 자연스럽게 보였다. 그림을 감싸는 초록색은 막달레나의 에메랄드색 치마와 청록색 언덕과 초록빛 구름을 만나면서 균형의 시소 놀이를 하고 있었다. 아울러 황토색과 주황색도 제단 장식에 들어간 또 다른 대리석 색깔과 절

442

묘한 조화를 이루었다.

그림 전경에 큰 비율로 들어간 예수의 모습도 제구실을 되찾았다. 단을 높여 적당한 위치에 놓인 제단 속 **놀리 메 탄게레** 앞에 서면 누구나 예수의 실체를 느끼게 해주기 때문이다. 예배소에 들어온 사람들은 마치 예수의 발치에 몸을 던지는 그림 속의 막달레나처럼, 그 실체감에 저절로 오른쪽 무릎을 꿇고 성호를 긋는다.

기독교 신앙과의 연관을 깊이 짚어보기 전에는 알쏭달쏭했던 **놀리 메 탄게레**의 의미. 작품이 처음 제작된 상황을 몰랐기에 야릇하게만 느껴졌던 브론치노의 **놀리 메 탄게레**. 본디의 모습을 담은 한 장의 사진을 계기로 비로소 이 그림을 제대로 감상하게 된 나의 기쁨은 컸다.

찾아보기

오후 네 시의 루브르 | **지은이** 박제 | **펴낸이** 임왕준 | **편집인** 김문영 | **1판 1쇄 발행일** 2011년 10월 15일 | **1판 3쇄 발행일** 2015년 12월 15일 | **디자인** 디자인 이숲 | **펴낸곳** 이숲 | **등록** 2008년 3월 28일 제301-2008-086호 | **주소** 서울시 중구 장충동1가 38-70(장충단로 8가길 2-1) | **전화** 2235-5580 | **팩스** 6442-5581 | **홈페이지** http://www.esoope.com | **e-mail** esoope@korea.com | **ISBN** 978-89-94228-24-2 03650 | ⓒ박제, 이숲, 2011

- 이 도서의 국립중앙도서관 출판시도서목록(CIP)은 e-CIP홈페이지(http://www.nl.go.kr/ecip)와 국가자료공동목록시스템(http://www.nl.go.kr/kolisnet)에서 이용하실 수 있습니다.(CIP제어번호: CIP2011004053)
- 이 책은 환경보호를 위해 재생종이를 사용하여 제작하였으며 한국간행물윤리위원회가 인증하는 녹색출판마크를 사용하였습니다.
- 이 책은 한국간행물윤리위원회의 출판지원사업의 지원을 받아 발행되었습니다.